T/SCHOOL 2022

T/SCHOOL 2022
디지털 시대의 타이포그래피

안그라픽스

일러두기

개발 라이브러리, 소프트웨어, 단체의 이름을 비롯한
고유명사의 외래어 표기는 외래어 표기법을 따르되 관례로
굳어진 표현은 존중했다.

구분을 위해 연사가 설명하는 그림 속 코드값은 서체를
달리했다.

본문에서 다루는 그림의 번호는 해당 문단의 끝에
표기했다.

연사가 참여·제작한 창작물의 그림이 아닌 경우, 그림
아래에 그 출처를 표기했다.

단행본은 『 』, 개별 서체와 기사는 「 」, 신문과 잡지는 《 》,
앨범, 영화, 전시, 웹 작업, 프로젝트는 〈 〉로 표기했다.

디지털 시대의 타이포그래피: T/SCHOOL 2022
2023년 4월 20일 초판 발행

지은이
고현선, 이은호, 심준, 니콜 미노자, 냇 매컬리, 박소선,
고윤서, 김현호, 이환, 이현송, 구모아, 김태화, 김대권,
길형진, 강이룬, 채희준

기획
석재원

강연 번역
김현경

펴낸이
안미르, 안마노

편집
이주화

디자인
최홍주

제작 진행
박민수

영업
이선화

커뮤니케이션
김세영

제작
세걸음

글꼴
Apple SD 산돌고딕 Neo, IBM Plex Mono,
Neue Haas Unica W1G, Nimbus Sans Cond L,
Proforma, Sandoll 명조Neo1

안그라픽스
주소 10881 경기도 파주시 회동길 125-15
전화 031.955.7755
팩스 031.955.7744
이메일 agbook@ag.co.kr
웹사이트 www.agbook.co.kr
등록번호 제2-236(1975.7.7)

ISBN 979.11.6823.033.0 (03600)

T/SCHOOL

T/SCHOOL은 타이포그래피의 미래에 대한 통찰과 관점을 공유하는 한국타이포그라피학회의 강연 시리즈입니다.

T/SCHOOL 2022

바야흐로 디지털 시대입니다. 우리는 디지털이 이끌어가는 타이포그래피 전반의 변화를 목도하며 문자를 통한 정보 교류의 중심이 아날로그에서 디지털로 옮겨 가는 과도기의 한가운데를 관통하고 있습니다. 〈T/SCHOOL 2022: 디지털 시대의 타이포그래피〉는 이러한 변화를 최전선에서 이끌고 있는 디자이너, 연구자, 교육자가 모여 경험과 통찰을 공유하며 새로운 시대의 타이포그래피에 대한 관점을 제시합니다.

여는 글
석재원, 티스쿨특별위원회 위원장

교육학자 마크 프렌스키가 '디지털 원어민(digital native)'이라는 용어를 내놓은 때가 2001년이니, 이즈음 태어난 아이들은 이제 모두 어른이 되었습니다. 의심할 바 없이 디지털은 우리 사회의 바탕을 이루는 커다란 한 축이 되었고, 우리의 일상은 디지털이 이끄는 혁신의 물결을 따라 순항하는 듯 보입니다. 하지만 이 물결이 어디로 향하는지, 그저 물결에 몸을 맡기면 되는지, 혹은 새로운 바람을 돛대에 실어야 하는지 여전히 궁금합니다. 타이포그래피라는 다소 둔중한 배에 몸을 싣고 있다면 더더욱.

〈T/SCHOOL〉은 디지털 시대의 타이포그래피를 탐구하는 한국타이포그라피학회의 강연 프로그램입니다. 타이포그래피의 근본적인 패러다임을 전환하는 디지털의 영향력을 목격하며, 학회는 새로운 시대의 타이포그래피를 맞이할 새 프로그램으로서 2021년 첫 〈T/SCHOOL〉을 열었습니다. 익숙한 듯 여전히 낯선 디지털이라는 망망대해에서 표류하지 않도록, 변화의 높은 파고를 앞서서 헤쳐나가고 있는 디자이너, 편집자, 개발자, 작가, 교육자를 모셔 디지털과 타이포그래피에 대한 경험과 통찰을 공유합니다.

이 책은 2022년 11월에 열린 두 번째 〈T/SCHOOL 2022: 디지털 시대의 타이포그래피〉를 기록하고 있습니다. 〈새로운 문법〉〈경계 너머로〉〈타이포그래피 그리고〉〈경쾌하게 말하기〉〈입력에서 출력까지〉〈물러서서 바라보기〉라는 제목의 여섯 세션을 통해 디지털과 타이포그래피가 만나는 접점의 오늘과 내일을 들여다보았습니다. 미시적으로는 표현 기술의 진보, 거시적으로는 타이포그래피와 사회·문화적 변화의 역학 관계까지 아울렀습니다. 한때 타이포그래피의 수월함을 위한 보조자로서 수면 아래 머무르기만 하던 디지털이 비로소 타이포그래피라는 장르를 재규정하는 주역이 되어 일으키는 커다란 변화의 너울을 관망해 볼 수 있습니다.

가장 원시적이라 여겨져 온 그림문자를 첨단 소통의 아이콘으로 거듭나게 하기도 하고, 서로 다른 언어 사이에 솟아 있던 견고한 장벽을 조금씩 허물어 가기도 하는 디지털입니다. 종이 위에 박제된 글자를 해방하여 화면 위에서 뛰놀게 하고, 사진이나 공간을 비롯한 다른 장르와의 관계성을 다시금 선명하게 밝힙니다. 달라진 미디어 환경에 맞춰 타이포그래피의 역할을 새롭게 규정하기도 하고, 글자를 생산하고 소비하는 방식에 커다란 변화를 가져오고 있기도 합니다. 더욱이 당연하게도 타이포그래피와 관계하는 디자이너, 편집자, 개발자, 작가, 교육자 들의 작업 방식과 삶의 태도에 적잖은 영향을 미치고 있습니다.

이번 강연은 콜로소와 협업하여 더욱 많은 이들에게 선보일 수 있었고, 안그라픽스와 함께 강연의 현장을 이렇게 책으로 남길 수 있게 되었습니다. 소중한 자료를 책으로 옮기는 데 선뜻 허락해 주신 고현선, 이은호, 심준, 니콜 미노자, 냇 매컬리, 박소선, 고윤서, 김현호, 이환, 이현송, 구모아, 김태화, 김대권, 길형진, 강이룬, 채희준 연사님과 강연에 참여해 주신 모든 분 그리고 도움 주신 모든 분께 고마운 마음을 전합니다.

〈T/SCHOOL〉은 이제 막 닻을 올렸습니다. 이 책을 펼쳐드신 여러분, 디지털 혹은 타이포그래피 혹은 둘 다 좋아하시는 여러분께 이 항해에 함께하기를 권해봅니다. 환영합니다.

이천이십삼년. 봄.

목차

디지털 시대의 타이포그래피

T/SCHOOL 2022

디지털 시대의 타이포그래피

T/SCHOOL 2022

디지털 시대의 타이포그래피

디지털 시대의 타이포그래피

디지털 시대의 타이포그래피

새로운 문법

디지털은 오랫동안 잊혀 있던 그림문자를 무대의 중심으로 소환했습니다. 21세기의 그림문자인 이모지의 비언어적 특징은 디지털 시대의 소통을 주도하는 중요한 키워드로 떠오르고 있습니다. 한편 디지털은 타이포그래피의 국경도 허물고 있습니다. 기술을 통해 다양한 언어와 문자 사이의 장벽을 낮추려는 도전이 계속되고 있습니다.

1

금융 플랫폼 토스의 이모지 폰트 제작기

세계적인 IT 기업에서나 만드는 이모지 폰트를 어떻게 토스에서 만들게 됐을까? 토스의 이모지 폰트, 토스페이스 제작의 모든 것

이은호, 고현선 | 토스

토스의 두 그래픽 디자이너. 토스의 모든 비주얼 영역을 기획하고 제작한다. 이모지 폰트인 토스페이스를 기준으로 비주얼 아이덴티티를 정립하고 확산하여 토스 그래픽의 시각적 일관성에 집중하고 있다.

Emoji Font

A A
A **A**

안녕하세요, 저희는 토스 그래픽디자인팀의 그래픽 디자이너 고현선, 이은호입니다. 저희가 소개할 폰트는 「토스페이스(Tossface)」입니다. 옆 페이지에서 보셔서 아시겠지만 「토스페이스」는 그림문자인 이모지 폰트예요. "어, 이모지가 폰트였어요?" 하는 분들이 계실 수 있겠네요. 보시다시피 문자가 아닌 그림이니까요. 그래서 우선, 이모지가 과연 폰트인지 이야기해 보고 싶어요. 01 – 02

일반적인 텍스트 폰트와 한번 비교해 볼게요. 여기 보시면 네 개의 A가 있어요. 모두 생김새는 조금씩 다르지만 유니코드 블록 U+0410 안에서 대문자 A를 표현하고 있어요. 이것은 사회적으로 합의된 규칙이라고 할 수 있어요. 03

이모지를 볼까요? 놀랍게도, 이모지도 똑같습니다. 여기 네 개의 노란 얼굴을 보실 수 있는데, 마찬가지로 인상은 약간 다르지만 같은 유니코드 블록 U+1F600 안에서 '웃는 얼굴'을 표현해요. 모두 TTF(TrueTypeFont) 포맷이라서 키보드로 한 개씩 입력할 수 있고 자간과 행간을 조절할 수 있어요. 폰트의 구성과 완전히 같다고 할 수 있겠죠? 04

구조적인 측면뿐 아니라 이모지는 사회적으로도 그림이 아닌 언어로 볼 수 있어요. SNS에서 이모지는 1년 동안 전 세계적으로 60억 건 이상 쓰인다고 해요. 여타 그림문자와는 다르게 이모지는 세계적으로 대중화되어 있다고 볼 수 있죠. 심지어 2015년에는 '기쁨의 눈물을 흘리는 이모지'가 '올해의 단어'로 선정되기도 했어요. 이제는 이모지가 단순히 언어를 보조하는 수준을 넘어 글자 그 자체로 인식되는 세상에 접어든 것이죠. 05 – 07

**금융 플랫폼 토스의 이모지
폰트 제작기**

05

6,000,000,000 💬

06

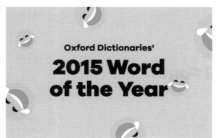

07

　　　　　　PART 1　　새로운 문법

한편으로는 이런 생각도 하실 수 있을 것 같아요. '아니, 토스는 금융 플랫폼 아니야? 이모지는 애플이나 삼성 같은 IT 대기업에서나 만드는 줄 알았는데 왜 금융회사에서 만든 걸까?' 저희가 이모지 폰트를 만들게 된 계기는 너무나 단순하고 사소했어요. 다들 아시다시피 토스는 앱 중심 서비스라서 은행, 증권, 대출, 보험 등 모든 금융 활동이 작은 모바일 화면에서 제공돼요. 그런데 금융, 솔직히 어렵고 딱딱하잖아요. 하지만 이모지 하나 살짝 넣으면 같은 화면인데도 훨씬 캐주얼하고 편안하게 보이는 효과가 있어요. 그러다 보니 토스 디자이너들은 화면을 구성할 때 이모지를 자주 사용하게 됐죠. 08

폰트마다 인상이 다른 것처럼 이모지 폰트에도 각자만의 인상이 있어요. 옆 그림의 왼쪽은 애플, 오른쪽은 삼성 이모지인데 자세히 보면 조금 다르게 생기지 않았나요? 애플 이모지는 은은하고 톤 다운된 느낌인 반면에 삼성 이모지는 대비가 뚜렷하고 눈이 커서 더욱 적극적인 표정으로 보이네요. 자연스레 토스 앱의 인상도 OS별로 상이했어요. 흔히 '이모지' 하면 애플 이모지를 떠올리지만 삼성 기기에서는 사실 전혀 다른 모습으로 보이죠. 게다가 토스의 UI는 깔끔하고 플랫한 디자인을 지향하지만, OS 이모지들은 입체적이고 설명적으로 보입니다. 또 보통 화면에서 텍스트처럼 작은 크기로 사용되는 OS 이모지가 확대되어 나타날 때, 과한 디테일에서 큰 이질감을 느낄 수 있었어요. 09 - 10

여기까지는 '디자이너만이 아는 디테일 아닐까?'라고 짐작할 수도 있을 것 같아요. 하지만 더 명확한 문제가 있었어요.

금융 플랫폼 토스의 이모지
폰트 제작기

11

대표적인 사례로 토스의 만보기 서비스가 있습니다. 만보기 서비스를 이용하는 친구에게 "포기하지 말아요."라는 응원 메시지를 보낼 때 배추 포기 이모지가 나타나도록 했어요. 하지만 OS 업데이트를 하지 않은 기기에서는 최신 이모지들이 전혀 출력되지 않는 문제가 발생했어요. 당시에는 배추 포기 이모지가 최신 이모지였기에 가장 두드러지는 문제였지만, 목도리나 추운 얼굴 이모지도 기종에 따라 표시되지 않는 경우가 많았어요. 기기의 OS 업데이트 여부에 좌우되는 이런 문제들은 저희가 해결할 수 있는 부분이 아니었기 때문에 답답했죠. 11

또, 모든 디자인이 그렇듯 이모지에는 저작권이 있어서 원칙적으로는 원작자의 허가 없이 사용하면 안 됩니다. OS 이모지를 토스 같은 상업용 앱에서 사용하려면 애플, 삼성, 구글 등 원작자의 허가가 있어야 한다고 해요. 아직 문제가 된 사례는 없지만 원칙적으로는 불가능한 것이죠. 12

이처럼 이모지는 앱에서 빈번히 쓰이고 있는데 OS별로 다른 생김새에 UI와 맞지 않는 디자인, 저작권 문제, 표시되지 않는 이모지 등 크고 작은 걸림돌의 해결책을 모색하다 보니 "우리만의 이모지 폰트를 만들어서 전부 우리 것으로 바꾸면 해결되지 않을까?"라는 방향으로 확장했어요. 그때는 금방 만들지 않을까 쉽게 생각했는데 완성하고 보니 1년이 지났더라고요. 그렇게 오랜 시간이 필요했던 이유와 과정을 지금부터 말씀드릴게요.

Flat/Iconic
하나의 이모지 폰트는 약 3,600개의 유니코드

12

PART 1 새로운 문법

를 가지고 있어요. 이모지를 만들기 시작했을 때 3,600이라는 숫자가 주는 중압감만큼 힘들었던 건 모든 이모지가 하나의 톤(tone)으로 보여야 한다는 것이었어요. 3,600개의 이모지를 하나로 묶어줄 「토스페이스」만의 톤을 만드는 것이 가장 중요했어요. 톤을 정하기 전에 우선 이모지를 현실적으로 직시하려 했어요. 이모지의 아트워크만을 고민하면 오로지 미적 측면에만 집중하게 될 것 같았죠.

이모지는 토스 앱 안에서 아주 작은 크기의 아이콘으로 활용될 것이었고, 기존 아이콘과의 조화가 주요한 관건이었어요. 토스의 기존 아이콘은 오브제를 설명하는 데 필요한 최소한의 요소를 사용해서 타 아이콘보다 심플하고 평면적인 형태였어요. 저희는 이 특징에서 힌트를 얻어 「토스페이스」의 톤을 'Flat/Iconic'으로 정했어요. 기존 이모지 중에서 그와 유사한 톤을 거의 본 적 없었기에 우리만의 톤이 될 수 있다고 생각했죠.

평면적인 이모지를 위해서는 볼륨을 포기해야 했어요. 그렇다면 볼륨을 대체할 「토스페이스」만의 무기가 필요했는데, 바로 이모지의 형태였어요. 형태를 잡는 데 세운 규칙은 "자유 곡선을 배제하고 원, 직선 그리고 딱 떨어지는 곡선으로 이루어진 기본 도형을 활용해서 형태를 잡는다."였어요. 마치 로고나 아이콘을 제작하듯이 이모지의 형태를 잡은 것이죠. 자유 곡선은 완성도를 높일 수 있겠지만 통일성을 유지하는 데 방해가 되고 작은 크기로 볼 때는 오히려 이미지의 명시성을 해치는 요소라고 생각했어요. 형태를 잡기 위해 활용한 원, 직선 그리고 이 두 도형과 딱 맞아떨어지는 곡

금융 플랫폼 토스의 이모지 폰트 제작기

16

17

선을 이모지 형태에 종합적으로 적용하면서 자연히 전체 통일성이 형성됐고, 의도했던 플랫(Flat)하면서도 아이코닉(Iconic)한 톤을 만들 수 있었어요. 15 - 17

이모지는 55퍼센트의 오브제와 45퍼센트의 인물로 구성돼 있어요. 1,700개의 인물 이모지를 하나하나 만들기에는 인력도 시간도 모두 부족한 상황이었어요. 그래서 생각해 낸 방식은 '점·선·면' 방식이었어요. 가장 기본적인 요소를 먼저 만든 뒤, 그다음에 그것들을 조립하는 방식이라면 훨씬 효율적인 제작이 가능하다고 판단했어요. 기본적인 요소들을 조립에 최적인 형태로 제작했고, 하나씩 결합하고 맞춰보며 새로운 이모지를 만들었어요. 기초가 되는 형태 위에 요소를 더해 수많은 베리에이션(variation)을 만들어내는 레고를 모티브로 삼았어요. 이모지를 제작하는 과정 내내 통일성을 신경 썼지만, 진짜 통일성에 대한 고민은 3,600개 이모지를 다 만든 뒤에야 시작됐어요. 기본 요소들을 조립해서 제작하는 인물 이모지의 경우, 종종 오브제 이모지와 부피 차이가 납니다. 특히 인체의 전신을 보여야 하는 이모지는 오브제 이모지보다 꽤 작아 보이는 문제점이 발생했어요. 이를 해결하기 위해 인물의 형태와 요소의 두께를 수정하는 작업을 거쳤고, 부피 문제가 있던 이모지들이 다른 이모지 사이에서도 튀지 않도록 바로잡았어요. 18 - 21

일관성과 통일성에 대한 집착은 사실 손 이모지에 가장 많이 반영돼 있어요. 손은 형태가 조금만 어긋나도 어색해 보이기 쉬운 사물이라서 그냥 잘 그리기도 굉장히 까다로운데요, 이런 손의 형태

18

19

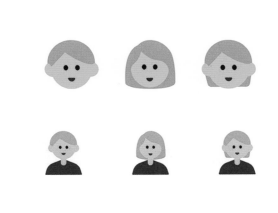

**금융 플랫폼 토스의 이모지
폰트 제작기**

PART 1　새로운 문법

**금융 플랫폼 토스의 이모지
폰트 제작기**

를 기본 도형만으로 가장 단순하면서도 완성도 높게 만들어보려 했어요. 손바닥과 손가락뿐 아니라 손가락이 접히는 부분과 그림자까지도요. 이렇게 손 하나 잘 그리기도 쉽지 않지만 이모지에는 손동작이 굉장히 많아요. 보시다시피 정면과 측면, 손등과 손바닥, 활짝 편 손과 주먹 쥔 손, 그리고 양손이 다 보이는 모습 등 굉장히 다양한 동작이 있어요. 이 모든 손동작이 마치 하나의 손으로부터 만들어진 것처럼 보여야 통일성이 지켜지겠죠? 그래서 손가락과 손바닥의 비율과 두께, 전체 부피와 위치를 수도 없이 실험하며 디자인을 완성해 나갔어요. 아마 「토스페이스」의 전체 제작 과정 중에서 가장 많이 신경 쓰고 또 계속해서 보완한 부분이라고 말할 수 있을 것 같아요. 2️2️

이에 더해 이모지가 바라보는 방향에 신경을 썼어요. 예시로 애플 이모지의 일부는 시선 방향이 왼쪽이고 또 다른 일부의 시선 방향은 오른쪽이죠? 저희는 방향성이 있는 이모지는 모두 왼쪽에서 오른쪽을 바라보도록 통일했어요. 그래서 이렇게 텍스트와 이모지를 함께 읽을 때 시선이 좌우로 끊기지 않고 쭉 이어지도록 만들었죠. 각도도 마찬가지였어요. 예시의 꿀벌처럼 기울기가 있어야 자연스러운 디자인의 이모지가 많은데요, 모두 오른쪽 45도 각도로 맞춰 통일성을 극대화했죠. 커피와 같이 내용물을 보여주기 위한 입체감을 필요로 하는 이모지의 경우에는, 모두 동일한 높이에서 바라본다고 가정하고 제작해 시선의 높이에도 일관성을 부여했어요. 2️3️ – 2️5️

이렇게 한 땀 한 땀 완성한 「토스페이스」는 「토스페이스」 홈페이지에서 바로 써보실 수 있답니

PART 1 새로운 문법

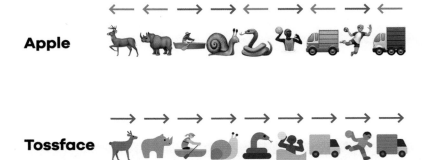

Apple		
Tossface		

우리는 글을 왼쪽에서 👉 오른쪽으로 읽어요.
읽기 방향에 맞춰 🐛 방향이 있는 🐾 이모지는
시선이 🚗🚕🚙🚐🚚 자연스럽게 🤸‍♀️🏃 ‍
🏄‍♂️🏄 흐를 수 ⛷️🏂🚶🚴 있도록 🏄🏄 모두
오른쪽을 🏏 바라보게 🦆🐢🐕🐺🐌🦔🦖
🐑🦙🐈🦮🦍🦦🐈🐇🐟🐡 만들었어요.

**금융 플랫폼 토스의 이모지
폰트 제작기**

24

25

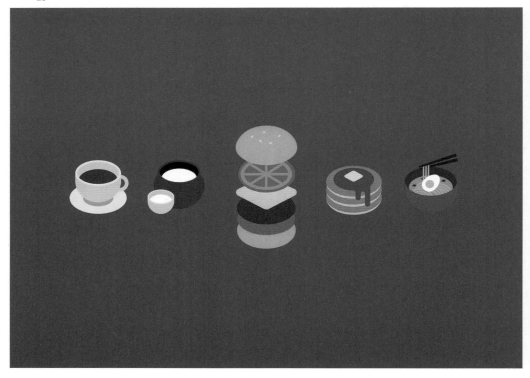

다! 3,600개 이모지 디자인이 거의 완성되어갈 즈음 솔직한 마음으로 '이제 다 됐다!' 싶었지만, 사실 실질적인 폰트화 과정에서 가장 많은 난관에 부딪힌 것 같아요. 이때 산돌과 이도타입 같은 폰트 제작사와 토스 개발자분들의 도움이 없었다면 「토스페이스」는 탄생할 수 없었을 거예요. 이 자리를 빌려 정말 감사드립니다.

이제 토스 앱 안에서 사용되는 이모지 폰트는 모두 「토스페이스」로 변환돼 보여요. 저희가 보여주는 것이든, 사용자가 사용하는 것이든지요. 이에 더해서 3,600개라는 방대한 양의 그래픽 메타포가 탄생했어요. 이제는 토스에서 어떤 종류의 그래픽을 만들더라도 맨땅에서 시작하지 않을 수 있게 된 거예요. 토스 그래픽 디자인의 원석이라고도 할 수 있을 것 같아요. 가장 가벼운 응용으로 「토스페이스」에 약간의 애니메이션을 더해 채팅방에서 스티커로 사용하기도 하고요, SNS 채널에 업로드하는 콘텐츠 그래픽에 필요한 비주얼을 손쉽게 만들 수도 있어요. 무수한 비주얼 메타포 덕분에 무언가를 만들더라도 바닥부터 시작하는 일이 없게 됐어요. **26 – 27**

26

「토스페이스」는 디지털 아트워크뿐 아니라 오프라인 출력물로도 활용되고 있어요. 토스뱅크 카드에 붙일 수 있는 홀로그램 스티커를 만들어서 카드와 함께 발송하고 있죠. 또 「토스페이스」는 3D 그래픽의 모습으로도 표현되고 있어요. 작년에 출범한 토스뱅크의 슬로건은 'New Banking, New Bank'인데요, 텍스트로만 표현하니까 약간 심심한 느낌이죠. 저희는 이때 3D 「토스페이스」를 적용했어요. 2D와 비교했을 때 확실히 입체적이어

27

**금융 플랫폼 토스의 이모지
폰트 제작기**

서 더욱 인상 깊게 표현되는 것 같아요. 이 이미지는 토스뱅크의 각종 홍보물에 활용됐어요. 「토스페이스」 홈페이지를 오픈할 때도 3D 애니메이션을 키 비주얼로 활용했는데, 이 덕분에 예상보다 훨씬 많은 관심을 불러일으킬 수 있었어요. 게다가 3D 이모지를 만지고 돌려볼 수 있는 재미있는 인터랙티브 그래픽으로도 만들어져 있어요. 이 QR 코드를 통해서 직접 체험할 수 있어요. 28 - 30

처음에는 여러 문제를 해결하기 위한 수단으로서 「토스페이스」를 만들었지만, 이제 「토스페이스」는 폰트를 넘어 토스 그래픽 유니버스의 기준점으로 자리 잡았어요. 그리고 여기에 디자이너들의 상상력이 더해지면서 그 영향력이 무한대로 확장하고 있다는 생각이 들어요. 「토스페이스」 폰트는 오픈소스(open-source)예요. 「토스페이스」 깃허브에서 TTF와 SVG(Scalable Vector Graphics) 파일로 제공되고 있고, 여러분도 무료로 내려받아 사용할 수 있어요.

이 폰트 파일의 사용자 개인 영역(Private Use Area, PUA)에는 저희의 가치관이 담긴 이모지가 몇 가지 추가돼 있어요. 토스는 한국을 기반으로 하는 앱인 만큼 소주, 김밥, 붕어빵과 같이 한국인에게 친숙한 사물들을 우리가 필요할 때 사용할 수 있도록 넣어두었어요. 또, 드론이나 클라우드처럼 과거에는 없던 개념이지만 현재와 미래에 범용적으로 사용될 사물과 개념 들을 추가했어요. 토스의 미래지향적 가치관이 담긴 이모지라고 할 수 있죠. 특히 계산기와 계좌는 금융 분야에서 통용되는 사물인데 공용 이모지로 표현할 수 없어서 늘 아쉬웠어요. 하지만 저처럼 "왜 이 이모지 없어

금융 플랫폼 토스의 이모지
폰트 제작기

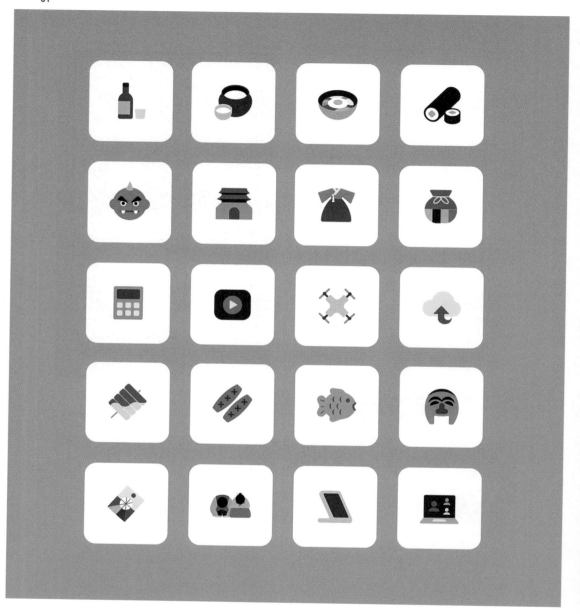

PART 1 새로운 문법

요?" 같은 목소리를 내는 사람들의 니즈를 들어주기 위해, 유니코드 컨소시엄에서 1년에 한 번씩 새로운 이모지 제안을 받아요. 그래서 저희도 이번에 이 두 개 이모지의 등록을 위한 제안서를 제출했어요. 만약 유니코드 컨소시엄이 제안된 이모지들의 필요성과 범용성을 인정한다면 내년 혹은 후년에 우리의 스마트폰 키보드에서 볼 수 있을지도 몰라요. 3 1 – 3 2

저희는 토스라는 브랜드의 시각 경험을 위해서 토스만의 톤을 담은 이모지 폰트를 만들었어요. 보통 특정 브랜드를 위한 폰트 개발은 더욱 효과적인 브랜딩을 위해 진행되고, 저희는 그 목적을 이미 달성했다고 생각해요. 하지만 저희는 그 이상을 바라보고 있어요. 오픈소스로 공개해서 많은 사람이 좋은 디자인을 사용할 수 있도록 하고, 유니코드 컨소시엄에 새로운 유니코드를 제안함으로써 더 나은 이모지 생태계를 구축하는 노력으로 이어나가려 해요. 토스가 금융 플랫폼에 그치지 않고 더 좋은 디자인 생태계를 만드는 데 기여하는, 그런 브랜드로 성장하면 좋겠습니다. 3 3

32

33

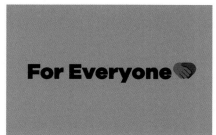

**금융 플랫폼 토스의 이모지
폰트 제작기**

Q&A

고현선, 이은호

토스

(01) 「토스 프로덕트 산스」에 이어 「토스페이스」를 만들었고, 「토스 프로덕트 산스」는 서비스를 위해 내부의 필요로부터 시작되었다고 읽은 적 있습니다. 그렇다면 「토스페이스」의 제작 동기도 같은 이유였는지 궁금합니다.

네, 맞아요. 폰트는 브랜드의 인상을 결정하는 아주 큰 요소라고 생각해서 「토스 프로덕트 산스」와 마찬가지로 토스의 비주얼 브랜딩 차원에서 「토스페이스」를 제작했습니다.

..

(02) 안드로이드 이모지와 iOS 이모지를 레퍼런스로 참고하면서 디자인했다고 이해했습니다. 기존의 여러 레퍼런스를 토대로 변형하거나 발전시킬 때, 토스가 정한 기준은 무엇이었을지 궁금합니다.

안드로이드나 iOS뿐 아니라 모든 OS 이모지 폰트를 관찰하면서 어떤 디자인이 가장 직관적인지 살펴봤어요. 예를 들어 같은 앵무새를 그리더라도 이모지 폰트마다 표현이 다 다른데, 어떤 색상과 모양이 가장 앵무새답게 보이는지, 그리고 어떤 톤이 토스에 잘 어울리는지 살펴보고 반영하려 했어요.

..

(03) 최근 들어 토스 로고가 3D로 전환되면서 현재 토스 앱에서는 플랫(2D) 이모지와 3D 이모지가 동시에 사용되고 있습니다. 아직 3D로 전환

하는 과정에 있는 것인지, 혹은 플랫 이미지와 3D 이미지의 사용 기준이 구분되어 있는지 궁금합니다.

사용 영역이나 크기에 따라서 2D와 3D를 구분하고 있습니다. 폰트나 아이콘으로는 2D가, 비주얼 임팩트를 주는 데에는 3D가 효과적이기 때문에 각각의 장점을 잘 살릴 수 있는 방향으로 병용하고 있습니다.

⋯⋯⋯⋯⋯⋯⋯⋯⋯⋯⋯⋯⋯⋯⋯⋯

(04) 토스 이미지의 발전 양상이 궁금해 깃허브를 살펴본 적이 있는데요, 한때 「토스페이스」의 몇몇 이미지가 국제 유니코드 표준과 달라 이슈가 된 적이 있었다고 들었습니다. 물론 당시에 피드백을 신속하게 수용하여 디자인을 수정한 것도 확인할 수 있었습니다. 수정할 때 기존에 「토스페이스」가 추구하던 한국적, 현대적 가치를 내포한 PUA 영역을 이용했다고 알고 있는데요, 이 과정에서 겪은 어려움이나 개선해야 할 필요가 있다고 느낀 점이 있나요?

저희는 「토스페이스」의 모든 이미지가 높은 사용성을 갖길 바랐어요. 하지만 PUA 영역은 키보드에 존재하지 않기 때문에 일반 사용자들이 사용하기란 불가능에 가까워요. 하지만 「토스페이스」는 폰트고, 폰트로서 표준을 지키는 것이 더 중요하다는 사실에 공감하기 때문에 저희 가치를 전달하는 타협점으로 PUA 영역이 가장 적합했다고 생각해요.

(05) 이미지 글리프 내용의 편집, 이를테면 음식 메뉴, 부호, 사물의 추가 및 변경 등은 처음부터 배제했나요? 혹은 실현되지는 않았지만 사용자가 더 적극적으로 선택하거나 편집할 수 있도록 기획했던 아이디어 후보가 있나요?

토스는 앱 기반의 제품인 반면에 PUA 영역은 스마트폰 키보드에 노출되지 않아 사용성이 낮다는 이유로 고려 대상이 아니었어요. 추후 저희 한국적, 시대적 가치를 담은 몇 가지 이모지를 PUA 영역에 추가하기는 했지만, 위의 답변과 같은 이유로 적극적인 확장은 생각하지 않았습니다.

⋯⋯⋯⋯⋯⋯⋯⋯⋯⋯⋯⋯⋯⋯⋯⋯

(06) 이모지는 정보처리와 관련하여 좀 더 친근하게 다가갈 수 있게 하는 요소라고 생각합니다. 그리고 이미지 폰트를 제작할 때 이런 특성을 강조하기 위해 리서치 단계에서 어떤 작업이 진행되는지 궁금합니다. 센스 있는 이미지 하나가 나오기까지 어떤 조사가 필요하고, 또 어떤 툴을 이용해서 개발하는지 궁금합니다.

똑같은 유니코드를 타사 이미지 폰트마다 어떻게 다르게 표현했는지 관찰하는 것이 가장 큰 도움이 되었어요. 또, 로고나 아이콘 디자인처럼 사물 메타포를 아이코닉하게 표현한 사례들을 많이 참고해서 하나의 사물을 가장 간결하게 표현하는 데 효과적인 방법을 파악하려고 노력했어요. 실질적인 디자인 작업은

금융 플랫폼 토스의 이미지 폰트 제작기

전부 어도비 일러스트레이터를 활용해 진행했습니다.

(07) 두 분께서 3,600개가 넘는 이모지와 모션을 만드는 데 1년 이상의 제작 기간이 걸렸다고 했는데, 그렇다면 하루에 10개 이상의 이모지를 개발했다고도 계산할 수 있을 것 같습니다. 1년 동안의 과정에서 두 분의 R&R(role and responsibilities)을 어떻게 나눴는지 궁금합니다.

짧은 기간과 적은 리소스 때문에 효율성이 가장 중요했어요. 전체 이모지 중 절반 정도가 사람 이모지였는데 모듈 방식을 통해 시간을 최대한 절약했어요. 사람 얼굴의 기본 디자인은 그대로 유지한 채 아이템만 추가하거나 교체하도록 만든 거죠. 이런 모듈 방식은 사람, 노란 얼굴, 심벌, 피부색 베리에이션 등의 부분에서 시간을 많이 절약해 줬어요. 다만 사물 이모지에서는 이 방식이 거의 통하지 않았기 때문에 각자 자연물과 인공물을 맡아, 많게는 하루에 약 30개씩 작업했어요.

(08) 한 벌의 이모지가 한 벌의 서체로서 성립한다고 생각하시나요? 이모지가 전달할 수 있는 정보의 깊이와 정확도에 대해 자세한 설명을 듣고 싶습니다.(이와 관련해서 오틀 아이허가 디자인한 뮌헨올림픽 픽토그램이 떠오르기도 하네요.)

전 세계 SNS에서 1년에 60억 개 이상의 이모지가 사용되고 있고, '올해의 단어'로 이모지가 선정된 사례만 보더라도 이미 하나의 서체로서 기능하고 있다고 생각해요. 누구나 보고 바로 이해할 수 있는, 직관적이고 범세계적인 새로운 개념의 서체인 것이죠. 이런 특이점으로 기존 텍스트 서체의 한계점을 보완해서 더 깊고 넓은 스펙트럼의 커뮤니케이션을 이룰 수 있다고 생각합니다.

(09) 토스의 메인 서비스가 채팅이 아니기도 하고, 제작하신 이모지 중에서 거의 사용되지 않는 디자인이 있을 것 같아요. 아이콘과 일러스트레이션을 상황에 따라 필요한 만큼 만드는 대신 3,600개 분량의 이모지를 제작한 이유가 궁금합니다.

이모지는 폰트라는 점에서 아이콘과 일러스트처럼 '보는' 것이 주요한 이미지와는 기능이 완전히 다르다고 생각합니다. 또한 토스 앱은 채팅 앱은 아니지만, 금융과 관련하여 사용자가 직접 텍스트를 작성하는 사용자 경험을 생각보다 자주 겪을 수 있습니다. 기존 OS 폰트는 비주얼 브랜딩과 저작권 문제가 얽혀 있어서 압도적인 개수에도 불구하고 토스만의 이모지 폰트가 필요하다고 판단했습니다.

(10) 이미지를 그릴 때 여러 디자이너가 제작할 수 있도록 하는 세부 가이드가 있나요?

PART 1 새로운 문법

네. 크기, 시점, 각도, 방향, 컬러에 규칙을 정해두고, 어떤 이모지든 이 규칙 안에서 제작할 수 있도록 했어요.

..

(11) 가이드를 세울 때 가장 어려웠고, 또 중점을 둔 부분은 무엇인가요?

가장 어려운 것은 크기였어요. 다른 요소와 다르게 크기는 수치로 계산되지 않아 시각적으로 맞춰야 하기 때문이에요. 그래서 처음 이모지 한 벌을 완성한 이후에도 처음부터 끝까지 몇 번이고 전체적으로 훑어보면서 크기를 계속해서 맞춰야 했는데, 이 과정이 쉽지 않았습니다.

..

(12) 이모지 폰트의 새로운 시각 경험을 제공한다고 하셨는데, 미래의 더 새로운 경험으로 생각해 두시는 게 있을까요? 메타버스를 비롯한 다른 매체를 통해 등장할 이모지의 모습이 기대됩니다!

「토스페이스」는 이모지 폰트를 넘어 토스 그래픽의 초석으로 자리 잡았어요. 앞으로 토스에서 펼쳐질 「토스페이스」의 무궁무진한 변주를 계속해서 지켜봐 주세요!

금융 플랫폼 토스의 이모지 폰트 제작기

다국 사용자들의 타이포그래피 경험 향상을 위한 시도

다국 사용자들의
타이포그래피 경험 향상을
위하여 어도비가 모색한
새로운 접근 방식과 관련된
최근 프로젝트들

심준 | 어도비

크리에이티브 클라우드 제품의 국제제품 매니저다.
글로벌 사용자에게 직관적이면서 생산적인 제품을
만들고자 힘쓰고 있으며, 20년 넘게 시장을
선도하는 제품을 제공해 왔다. 그중에서도 한국을
역점으로 중국어, 일본어, 한국어(CJK) 시장에
초점을 둔다.

니콜 미노자 | 어도비

타입앤폰트 그룹의 제품팀을 이끈다. 약 20년 동안
어도비에서 다양한 역할을 수행하며 크리에이티브
제품 사용자들을 위해 일해왔다.

냇 매컬리 | 어도비

타입앤폰트 그룹에서 텍스트 레이아웃
엔지니어링팀을 이끌며 어도비 포토샵,
일러스트레이터, 애프터 이펙트 등 여러 제품에
내장된 텍스트 엔진을 담당한다. 특히 CJK
레이아웃 기능을 전문적으로 다룬다. JLReq
태스크 포스의 한 파트인 W3C 국제화 그룹과
유니코드® CJK & 유니한 그룹에서 각각
어도비를 대표한다.

다국 사용자들의 타이포그래피 경험 향상을 위한 시도

안녕하세요, 여러분. 저는 샌프란시스코에 거주하며 어도비 본사에서 일하고 있는 심준(Jun Shim)입니다. 어도비는 옛날 옛적에 테크놀로지 분야에서의 제 경력이 시작된 곳이기도 하고, 실리콘밸리의 여러 기업에서 일하다가 지난 2020년 다시 돌아온 제게는 고향 같은 곳이기도 합니다. 저는 한국에서 초등학교를 마치고 가족과 캘리포니아로 건너 와 살았는데요, 그래서 한국어가 많이 서툽니다. 한국에서 하는 강연은 이번 T/SCHOOL 콘퍼런스가 처음입니다. 그래서 미흡하지만 한국어로 여러분과 이야기를 나누고자 합니다. 미리 많은 양해 부탁드립니다.

저는 약 3만 명의 직원이 있는 어도비라는 글로벌 기업의 ISPM(International Strategy and Product Management)이라는 팀에서 국제제품 매니저(International Product Manger)로 있습니다. ISPM팀은 국제 전략과 국제 제품을 개발하고 관리합니다. 이 역할은 2년 전에 어도비의 40년 역사상 처음으로 생겼는데요, 바로 한국 시장을 분석하고 한국 사용자의 목소리가 되어 그들을 위한 제품 향상을 도모하는 것입니다. 그 전에는 아시아 담당자 중에서 주로 일본이나 중국을 담당하는 분들이 한국을 조금씩 신경 써주셨고요. 하지만 이제 제가 한국 지사의 마케팅팀, 세일즈팀 그리고 본사의 제품팀과 긴밀하게 협업하면서, 한국 사용자의 니즈를 크리에이티브 클라우드(CC) 제품의 기능과 서비스에 잘 반영할 수 있도록 하는 목표를 가지고 일하고 있습니다. **01**

어도비의 크리에이티브 클라우드 제품들은 포토샵, 일러스트레이터, 프리미어 프로 등을 포함해 취미나 업무 등 그 어떤 목적이든 누구나 매력적인 작품을 만들 수 있도록 도와줍니다. SNS를 위한 영상 혹은 블록버스터 영화를 편집할 수 있고, 소규모 비즈니스를 위한 로고 또는 창의적인 사진 콜라주를 디자인할 수도 있어요. 머릿속 상상을 실현하는 데 필요한 모든 것을 제공하고 있습니다. 한국 사용자 경험을 기준으로 이 크리에이티브 제품들을 분석하며 발견한 놀라운 점은, 창작 과정에서 드러나는 한글 타이포그래피의 쓰임과 중요성이었습니다. 한 언어는 한 문화의 근본이고 바탕이므로, 이를 인지하고 난 뒤에는 당연한 점이라고 느끼고 있습니다. **02**

그래서 지난 2년간 크리에이티브 제품의 한글 핸들링을 연구하고 테스트하며 한국 사용자들의 피드백을 받기 시작했습니다. 처음에는 한국 사용자들과의 인터뷰를 통해 제품의 한글 핸들링에 어떤 장점과 단점이 있는지 파악했고, 이후에는 설문 조사를 진행해 한글 핸들링의 만족도에 대해 알게 되었습니다. 별도로 어도비한글카운슬(Adobe Hangeul Council)을 구성해 한글 타이포그래피 전문가들의 의견을 들었습니다. 저희가 궁극적으로 알게 된 것은 사용자들이 한글 폰트를 사용하며 필요한 작업을 하고는 있으나, 당시 제품은 굉장히 미흡했고 개선할 수 있는 부분이 많다는 것이었습니다. **03 – 05**

이즈음 한국에 처음으로 사용자 커뮤니티를 열어 운영하기 시작했습니다. 한글 핸들링에 관해 부족하고 잘못된 부분을 지속적으로 확인하며 제

다국 사용자들의 타이포그래피 경험
향상을 위한 시도

ㄱㄴㄷㄹㅁㅂ
ㅅㅇㅈㅊㅋㅌ
ㅍㅎㅑㅕㅓ
ㅗㅛㅜㅠㅣ

겨울의 시작

포근한 겨울 보내세요

품팀과 협업해 개선하는 일은 사용자와의 장기적 소통을 통해 해결할 수 있다고 판단했어요. 이 사용자 커뮤니티는 마케팅이나 홍보와 상관없이 한국 사용자를 위한 제품 향상만을 목표로 삼고 있고, 그렇다 보니 저희 제품의 기능을 가장 잘 알고 가장 많이 사용하는 분들로 구성되어 있습니다. 너무나 감사하게도 저희에게 어떤 기능을 어떤 방식으로 한국화해야 하는지 지적하고 설명해 주셨습니다. 덕분에 제품은 천천히나마 한국 사용자를 위한 옳은 방향으로 진화하기 시작했습니다. 여러분도 추천 사항이나 의견이 있다면 언제든 연락해 주시기 바랍니다.

어도비의 제품을 다국어 문화에 최대한 친밀하게 변화시키고 싶습니다. 나라도 많고 언어도 다양해서 쉬운 일은 아니지만, 굉장히 중요한 일이라고 생각합니다. 그러기 위해서는 문화의 가장 기본인 타이포그래피 기능에 주목할 것입니다. 지난 2년이라는 길고도 짧은 시간 동안 저희는 많은 시도를 시작했습니다. 그리고 앞으로도 어도비의 모든 제품에서 한글 핸들링이 친근하고 편리해질 수 있도록 노력할 것이며 한국 사용자의 자유로운 창작을 가능케 하는 제품을 만들겠습니다.

어도비 크리에이티브 클라우드 한국 사용자를 위한 차별화된 가치 제공
안녕하세요, 제 이름은 니콜 미노자(Nicole Mi-ñoza)입니다. 어도비 타입앤폰트팀(Type and Fonts)의 제품 매니저(Senior Group Product Manager)입니다. 저희 팀은 어도비 폰트 서비스를 위한 제품 전략과 해당 전략의 실행, 그리고 애

DX Rollercoaster Std

Rix Neon Sign

플리케이션팀에 제공하는 폰트 구성 요소와 텍스트 툴링(Text Tools) 및 텍스트 엔진(Text Engine)을 담당하고 있습니다. 크리에이티브 클라우드 사용자는 어도비 폰트 서비스에 익숙할 것입니다. 이 서비스는 대부분 유료 구독과 함께 제공되는 대규모 폰트 라이브러리이지만 저는 저희 팀이 지난 2년 동안 집중해 온 다른 분야, 특히 텍스트 툴링과 텍스트 엔진을 이야기하고 싶습니다.

저희는 ISPM팀의 심준 그리고 그녀의 동료들과 긴밀히 협력하여 한국, 일본 고객을 위한 폰트와 타이포그래피 전략을 정의합니다. 저희가 지난 18개월 동안 제공한 한글 부문 개선 사항은 한국 사용자에게 더 나은 서비스를 제공하려는 전략의 일환이자 오늘 제 짧은 강연의 초점입니다.

저희 라이브러리에서 이룬 한글 폰트의 성장을 먼저 언급하고 싶습니다. 수년간 1위를 차지했던 한국인 사용자의 요구 사항은 더 많은 한글 폰트를 제공해 달라는 것이었습니다. 2020년에 저희는 겨우 아홉 가지의 한글 폰트를 공급했지만, 현재는 330종이 넘는 한글 폰트를 크리에이티브 클라우드 사용자에게 제공하고 있습니다. 어도비 파운드리앤비즈니스팀(Foundry and Business)은 이 분야에서 좋은 성과를 거두어왔으며 내년에도 라이브러리의 한글 폰트 개수를 계속해서 늘려갈 계획입니다. 문자를 온전히 지원하고, 버그 테스트가 완료됐으며, 장치와 앱에서 원활하게 작동하는 등의 높은 기술 표준에 부합하는 폰트를 추가함으로써 사용자에게 다양한 폰트 스타일을 제공하는 데 주력하고 있습니다. 0 6

2021년 초에는 어도비 폰트 웹사이트를 한

다국 사용자들의 타이포그래피 경험 향상을 위한 시도

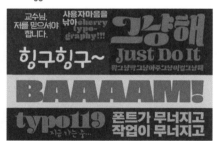

국어로 현지화하고 한글과 한자 간체자 및 번체자 (CCK) 전용 필터를 추가했습니다. CCK 필터링은 연구자 린 셰이드(Lynn Shade)와 2019년 한국, 대만, 싱가포르에서 진행한 사용자 조사에 착안했습니다. 준이 이끄는 팀과 함께 린은 촬영 인터뷰를 통해, 그리고 사용자들의 이야기를 인용해 한국 폰트와 타이포그래피 현장을 우리 팀에게 잘 설명해 줬습니다. 그리고 2021년에 한글 폰트 팩을 출시하기도 했습니다. 폰트 팩은 2018년 어도비 폰트 웹사이트에 공개한 것으로, 처음에는 라틴 폰트를, 나중에는 일본어 폰트를 제공해 사용자에게 특정 프로젝트 또는 특정 테마의 폰트 컬렉션을 제공했습니다. 각 팩에는 사용자가 여러 창의적 방향을 탐색하는 데 도움이 될 만한 다양한 폰트와 사용 사례들이 포함돼 있습니다. 각각의 한글 폰트 팩은 한글 서체 전문가가 선별해 정리했고, 폰트 사용 방법을 알려주는 이미지를 의뢰해서 함께 담았습니다. 또 3개 국어를 구사하는 타이포그래퍼 김민영 님과 함께 한글과 라틴 폰트 섞어짜기에 초점을 맞춘 다섯 편의 글을 작성하기도 했습니다. 이 새로운 콘텐츠는 2019년과 2020년에 한글 폰트를 페어링하기가 얼마나 어려운지 강조했던 사용자 피드백을 받아 제작한 것입니다. 07 - 10

올해에도 한국의 크리에이티브 클라우드 사용자에게 어도비 폰트가 제공하는 서비스를 알리고 한국어 맞춤형 어도비 폰트 웹사이트와 함께 한글 폰트, 폰트 팩, 파운드리를 부각시키는 데 주력했습니다. 저희는 한국의 마케팅팀과 협력해 사용자의 주요 관심사를 이해하고 이에 맞춰 메시지와 자료를 제작했습니다. 지속적으로 한글 폰트 팩을

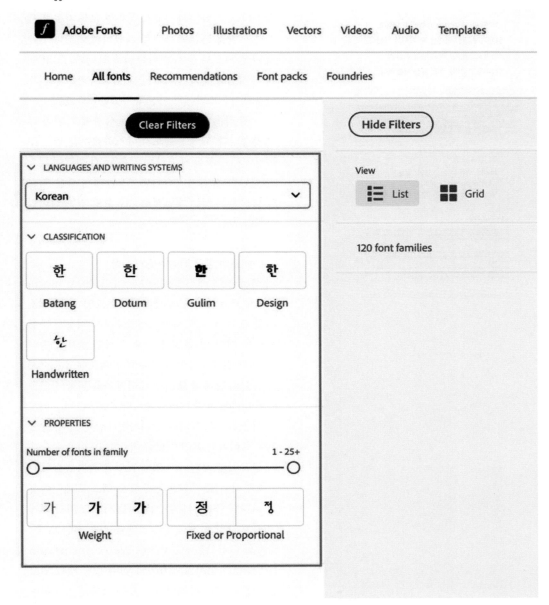

다국 사용자들의 타이포그래피 경험
향상을 위한 시도

「폰트 페어링이란 무엇일까?」, 「폰트 페어링 시작하기」, 김민영, 2021.

선별하고 정리하며 대략 수개월에 하나씩 생산해 왔습니다. 저희는 계속해서 맞춤형 교육 자료를 제 작하고 한글 폰트를 추가할 계획이며 어도비 앱에 서 한글 텍스트 문제를 다루려고 합니다. 2020년 에 이 작업을 시작한 이후 국내 어도비 폰트 서비스 사용량이 500퍼센트 이상 증가했습니다. **11**

제 직속팀 외에도 이 모든 성과에 기여한 분 이 많습니다. 제 동료들도 이야기하겠지만, 한국 구 독자에게 가치를 제공하는 일은 팀 간 협력이 필요 한 대단한 작업이었습니다. 그 안에서 작은 역할 을 담당한 제게는 개인적으로도 보람 있는 일이었 습니다.

어도비 한글 레이아웃의 진화
제 이름은 냇 매컬리(Nat McCully)이고 어도비 타입앤폰트팀의 수석 사이언티스트입니다. 제 소 개를 조금 하자면, 시카고대학교에서 미술사와 동 아시아 언어 및 문명 전공으로 학위를 받았습니 다. 이후 컴퓨터과학을 공부했고 애플에서 동아시 아 언어의 활자와 텍스트 레이아웃을 위한 소프트 웨어를 개발하기 시작했습니다. 1998년에는 어도 비 시스템에 입사하여 인디자인(InDesign)의 일 본어 레이아웃 엔진 개발에 착수했고, 이후 한국어 와 중국어를 지원하기 위해 작업을 확장했습니다. 그때부터 CJK 지원을 전문으로 텍스트 레이아웃 과 디지털 출판 기능을 개발하면서 어도비사 전체 에 걸쳐 다양한 제품을 작업했습니다. 저는 W3C 국제화 그룹(World Wide Web Consortium Internationalization)의 멤버이며, 웹에 필요 한 일본어 텍스트 레이아웃 요구 사항을 개발하는

새로운 즐겨찾기 탐색
Adobe Fonts 어떻게 사용하면 좋을까요?

Adobe Fonts 소개
원하는 글꼴을 쉽게 찾아 다운로드 없이 사용하는 방법

라이선스 안내
개인 아트워크 물론 상업적으로도 모두 활용 가능

다양하고 전문적인 한글 글꼴
서품마다 추가된 매력적인 글꼴과 활용 팁!

자막 팩
영화 및 브이로그 자막용 글꼴 모음

스티커 팩
트렌디하고 독창적인 글꼴 팩

더 많은 글꼴 팩
용도에 맞게 입선된 다양한 글꼴 쉐이핑

간소화된 라이선싱
전체 Adobe Fonts 라이브러리를 개인 및 상업용 프로젝트 모두에 사용할 수 있습니다.

디자인 프로젝트
로고 포함 아이디 또는 베타 아트워크 크래 글꼴 사용

웹 사이트 퍼블리싱
웹 프로젝트를 만들고, 필요한 글꼴을 웹사이트에 추가

PDF
PDF에 글꼴 포함 및 인쇄

동영상 및 방송
글꼴을 사용하여 내부 또는 상업용 영상 콘텐츠에 추가

기타 활동...
자세한 내용은 Adobe Fonts라이선싱
FAQ 에서 확인

태그별 글꼴 검색
프로젝트의 분위기에 맞는 용어를 사용하여 아이디어를 공유하세요.

모두 검색

코믹
손글씨나 만화 느낌의 글꼴

리프
거친 모서리와 낡은 느낌의 글꼴

프렌들리
반갑고 친근한 느낌의 글꼴

미래
디지털 기술과 SF 영화 느낌의 글꼴

다국 사용자들의 타이포그래피 경험
향상을 위한 시도

태스크 포스(Japan Language Requirements Task Force)에서 편집자로 일하고 있습니다. 지금은 크리에이티브 클라우드 제품에서 많이 사용되는 어도비 텍스트엔진개발팀을 이끌고 있습니다.

제가 참여했던 연구 분야 중 하나는 레이아웃 디자인에서의 네거티브 공간(negative space)과 포지티브 공간(positive space)의 역할이었습니다. 김정희의 서예 작품은 전체의 균형을 이루는데 네거티브 공간과 포지티브 공간이 함께 어우러지는 것이 얼마나 중요한지 보여줍니다. 저는 그래픽 디자인에서 타이포그래피가 전체 레이아웃의 균형에 중요한 역할을 맡고 있다고 생각합니다. 이는 사용자가 그런 균형을 만들어내고 디자인의 나머지 요소와 활자를 연관 지을 수 있도록, 저희 툴에 기능을 추가할 만한 분야라고 생각합니다. 저희는 한글 타이포그래피와 공간의 상호 작용을 계속해서 탐구할 것입니다. **12**

다음으로 한국 시장을 위한 어도비 인디자인의 개발 역사에 대해 말씀드리겠습니다. 그 작업은 일본어 인디자인 개발에서 시작됩니다. 일본판 인디자인 개발에 착수했을 당시 미국 제품으로 시작했는데, 텍스트 레이아웃 기능이 상당히 부실하다는 것을 알게 되었습니다. 저희가 가져간 미국 제품 디자인을 일본 고객에게 보여주자 표지에 있는 나방은 대체 무엇이냐는 질문을 받아 상자의 나비 디자인을 수정하기도 했습니다. 저희는 미국 그래픽 디자이너가 나방과 나비의 묘사 방식을 구분하지 않는다는 점이 흥미로웠고, 도다 쓰토무(田ツトム)가 디자인한 일본 제품 상자에 더 정확한 나비 그림을 사용했습니다. 그리고 일본어 타

이포그래피 그리드와 그 기능에 대한 설명을 담았습니다. **13**

당시의 고급 타이포그래피 장비는 오늘날과 매우 달랐습니다. 아래 이미지는 사진식자 기계인데, 저희는 인디자인에서 최고 품질의 타이포그래피를 개발할 수 있도록 이 기계의 용도와 특징을 연구했습니다. 활자를 배치하는 방식 또한 미국과 매우 달랐습니다. 문자 기반의 격자 시스템은 텍스트와 레이아웃의 공간이 얼마나 밀접하게 연관돼 있는지 보여줬고, 텍스트 설정에 따라 레이아웃의 조합 방식이 크게 좌우됐습니다. **14 - 15**

저희가 극복한 주요 장애물 중 하나는 폰트 매트릭스(matrix)가 기본적으로 라틴 타이포그래피를 지원하도록 설계되어, 다른 모든 스크립트가 해당 모델에 강제로 적용됐던 점입니다. 폰트의 로마자 기준선에 따라 글리프(glyph)가 배치됐고, 디자인 공간에서 글리프의 높이는 라틴 알파벳의 어센더와 디센더 매트릭스를 기준으로 설정돼 있었습니다. 동아시아 활자에 사용된 매트릭스와 행간은 근본적으로 라틴 활자의 해당 요소들과 상충합니다. 타이포그래피 레이아웃의 모든 관습이 서로 달랐는데, 행들이 같은 크기로 동일한 기준선에 있음에도 불구하고 일치하지 않는 부분에서 그 차이가 여실히 드러납니다. 라틴 폰트 옆에 쓰인 한국어나 일본어 텍스트와 폰트가 자동으로 조화롭게 맞춰지도록 지원하기가 어려웠습니다. 텍스트 크기가 혼합된 경우에는 그다지 유용하지 않은 로마자 기준선에 고정됐기 때문입니다. **16 - 17**

이런 일본판 인디자인 개발 경험을 바탕으로 한국판으로 넘어갔습니다. 그 당시 저희는 한글 타

PART 1 새로운 문법

「김정희 필 난맹첩」일부, 추사 김정희, 1830-1840.

미국판 인디자인 제품 상자(좌)와 도다 쓰토무가 디자인한 일본판 제품 상자(우).

**다국 사용자들의 타이포그래피 경험
향상을 위한 시도**

Japanese font is Kozuka-mincho EL 48 pt Roman font is Minion Regular 48 pt

Location in font	Official Definition
head.yMax	(top of font bbox)
OS/2.sTypoAscender	(top of design space)
hhea.Ascender	(top of 'd')
OS/2.sCapHeight	(top of 'H')
OS/2.sxHeight	(top of 'x')
--	(center of design space)
--	(horizontal origin)
OS/2.sTypoDescender	(bottom of design space)
hhea.Descender	(bottom of 'p')

17

18

『을유1945 서체 견본집』, 김형진, 윤민구, 류양희, 김경민(을유문화사, 2020).

이포그래피와 가나(仮名) 타이포그래피의 유사성을 발견했습니다. 한국의 조판 장비들은 모리사와(モリサワ) 같은 일본 회사들이 개발한 것이었고, 로마자 기준선에 맞추지 않고 정사각형이나 직사각형의 일본 조판 방식을 따랐습니다. 결과적으로 우리는 일본어판을 한국어판으로 현지화하기로 했습니다. 즉 저희는 매우 피상적으로 한국 사용자들의 니즈를 이해하고 있었고, 이에 맞춰 작은 변화들만을 주기로 한 것이죠. 특히 가나 간격 규칙을 적용하여 한글 고유의 구현 방식 개발에 많은 노력을 기울이지 않고 단순하게 현지화했습니다. **18**-**20**

한글 텍스트에는 종종 라틴 폰트 범위의 유니코드 문자가 사용되고 사용할 수 있는 라틴 폰트도 다양했기 때문에, 저희는 한국 사용자들이 한글 폰트와 함께 사용할 라틴 폰트를 매우 정교하게 선택한다는 사실을 발견했습니다. 인디자인의 합성글꼴(Composite Font) 기능은 고급 한국어판 기능에 들어갈 만한 완벽한 후보였지만 일본어판의 기능을 그대로 현지화했기 때문에 약간의 문제가 있습니다. 특히 샘플 텍스트는 기본적으로 일본어였고 일본어 문자 클래스를 기반으로 했으며 일본어 레이아웃에 필요한 조정 사항들이 포함돼 있었습니다. **21**

이제 합성글꼴에 대해 조금 더 설명하겠습니다. 왼쪽에는 라틴 폰트로 된 텍스트가 있고 오른쪽에는 「소스 한 산스 KR」로 된 텍스트가 있습니다. 두 폰트를 함께 사용하려면 두 폰트를 같은 크기로 설정하는 것만으로는 충분치 않습니다. 각 디자인 공간에서 잘 어울리지 않기 때문입니다. 하지

다국 사용자들의 타이포그래피 경험 향상을 위한 시도

19

20

21

Hello, world! 안녕, 월드!
"Typography" "타입 디자인"
Word spacing 「이런 것도」〈사용〉

앞의 글(김민영, 2021).

Hello, world! 안녕, 월드!
"Typography" "타입 디자인"
Word spacing 「이런 것도」〈사용〉

앞의 글(김민영, 2021).

한글폰트와 라틴폰트를 "섞어짜기" 했을 때, baseline도 size도 안맞아요!

타이포그래피 작업, 김민영.

만 합성글꼴 기능을 통해 공유 한글 디자인 공간을 정의하고 라틴 폰트의 글리프를 한글 디자인 공간에 더 적합하게 조정해 연결할 수 있습니다. 「소스 한 산스 KR」에서는 텍스트가 그림 23과 같이 보입니다. 공백 문자의 폭과 휜 'l'과 'y', 루프테일 'g', 그리고 구두점을 보세요. 그러나 폰트만 변경하면 굵기, 크기, 기준선에 문제가 발생합니다. 나란히 살펴보시죠. 그림 25와 26의 왼쪽은 「소스 한 산스 KR」과 「프록시마 노바(Proxima Nova)」 혼합이고 오른쪽은 모두 「소스 한 산스 KR」입니다. 그림과 같이 합성글꼴 기능을 사용해서 약간 조정하면 폰트들이 어울리며 하나의 조화로운 폰트가 됩니다. 합성글꼴은 새로운 선택 사항을 많이 보여주면서 사용자가 원하는 구두점이나 가장 좋아 보이는 라틴 글자와 숫자를 조합할 수 있습니다. 여러분이 시도하는 새로운 폰트는 각각 합성글꼴 설정과 조화를 이뤄 다른 분위기를 만들 수 있습니다. 22 – 26

앞서 설명한 바와 같이, 최근 어도비는 텍스트 요구 사항을 더 잘 이해하기 위해 한국의 타이포그래피 및 디자인 커뮤니티와 교류하고 있습니다. 우리는 더 이상 일본이나 중국 폰트 디자인과 유사한 사각형 폰트만 논의하지 않습니다. 더는 일본어 기능을 그대로 현지화하고 로마자 공간과 구두점을 추가하면 된다고 생각하지 않습니다. 한글 타이포그래피와 폰트가 진화하고 있습니다. 이미 매우 다양한 레이아웃이 있으므로, 이를 독특한 발전으로 보고 어도비가 이 부분에서 역할을 다해야 한다고 생각합니다. 27 – 28

중국과 일본 타이포그래피의 영향을 쉽게 확

다국 사용자들의 타이포그래피 경험 향상을 위한 시도

한글폰트와 라틴폰트를
"섞어짜기" 했을 때,
baseline도 size도
안맞아요!

한글폰트와 라틴폰트를
"섞어짜기" 했을 때,
baseline도 size도
안맞아요!

한글폰트와 라틴폰트를
"섞어짜기" 했을 때,
baseline도 size도
안맞아요!

한글폰트와 라틴폰트를
베이스라인 +2pt
"섞어짜기" 했을 때,
베이스라인 -1pt 사이즈 106%
baseline도 size도
안맞아요!

앞의 작업, 김민영.

"합성글꼴"을 사용해서
한글폰트와 Latin폰트를,
섞어 사용하시는 분?

일부 구두점 : Audacious Black 106%

"합성글꼴"을 사용해서
한글폰트와 Latin폰트를,
라틴알파벳 : Ginto Bold 106%
섞어 사용하시는 분?

"합성글꼴"을 사용해서
한글폰트와 Latin폰트를,
섞어 사용하시는 분?

일부 구두점 : Adobe Garamond Bold 120%

"합성글꼴"을 사용해서
한글폰트와 Latin폰트를,
라틴알파벳 : Proxima Nova Extrabold 106%
섞어 사용하시는 분?

앞의 작업, 김민영.

다국 사용자들의 타이포그래피 경험
향상을 위한 시도

27

《더티 the T 제13호: 책의 본문 글꼴》(윤디자인그룹, 2019).

28

나라의 말이 중국과 달라
한자와는 서로 통하지 아니하므로
이런 까닭으로 어리석은 백성이 말하고자 하는 바가 있어도
마침내 제 뜻을 능히 펴지 못하는 사람이 많다
내가 이를 불쌍하게 생각하여
새로 스물여덟 자를 만드니
사람마다 하여금 쉽게 익혀
매일 씀에 편안하게 하고자 할 따름이다

서체 스튜디오 한글씨의 서체 견본, 2018.

29

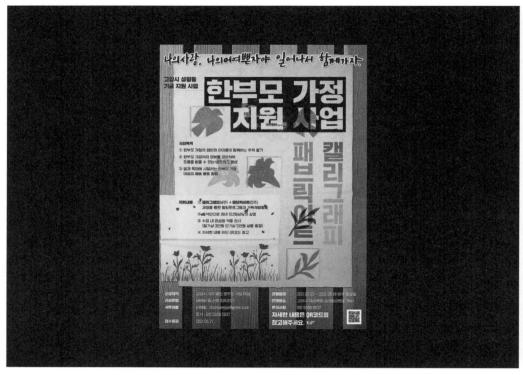

고양시 한부모 가정 지원 사업 포스터, 2021.

PART 1 새로운 문법

〈같거나 다르거나 춘향가—Tattooed on my mind〉 공연 포스터, 플랫폼창동, 2020.

다국 사용자들의 타이포그래피 경험
향상을 위한 시도

31

타이포그래피 작업, 양진. 2022(위).
「키큰꼬딕씨」를 활용한 커피 광고, 한글씨, 2020(아래).

인할 수 있지만 서양 타이포그래피의 영향도 보이기 때문에 한국 타이포그래피는 정말 독특하고 고유한 예술 형태입니다. 한국의 타이포그래퍼들은 유럽에서 공부하며 새로운 영향을 불어넣고 있습니다. 한글 활자의 유연성은 다른 곳에서는 볼 수 없는 것입니다. 저희는 이것을 이전에는 존재하지 않았던 새로운 기능을 개발할 수 있다는 의미로 생각합니다. 다른 간격 규칙, 대안적인 글리프를 선택하는 다른 방법들, 그리고 다른 레이아웃을 탐구하고자 합니다. 궁극적으로 한글 타이포그래피가 계속해서 진화하고 저희의 도구들도 그와 함께 진화하기를 바랍니다. 2 9 – 3 3

32

「블레이즈페이스 한글」을 활용한 그래픽 작업, ABT 스튜디오, 2020.

〈쇠로 만든 방주 표류하는 아고라〉 전시 포스터, 워크룸, 2022.

다국 사용자들의 타이포그래피 경험
향상을 위한 시도

(01) 어도비 폰트를 비롯한 어도비의 서비스들은 한 편으로 디자이너가 더욱 편리하게 사용할 수 있도록 개선되는 것 같기도 하고, 다른 한편으로는 누구나 손쉽게 디자인할 수 있도록 하는 것 같기도 합니다. 서비스를 제공하는 입장에서 어도비의 궁극적인 지향점은 어디일까요?

어도비의 미션은 모두를 위한 창의성입니다. 이를 위해서는 디자인에 능숙한 정도, 언어, 플랫폼 등에 구애받지 않고 누구나 손쉽게 디자인할 수 있게 하는 어도비 익스프레스와 같은 툴이 필요하다고 생각합니다. 이런 툴로써 누구나 좋은 타이포그래피와 콘텐츠를 쉽고 빠르게 제작할 수 있도록 최상의 사용자 경험을 제공하는 것이 저희 궁극적인 목표라고 할 수 있겠습니다. 이와 동시에, 협업을 가능케 하고 텍스트를 좀 더 효과적으로 제어할 수 있는 인디자인이나 일러스트레이터 같은 툴 또한 전문 디자이너들의 생산성과 창의성을 더욱 높일 수 있는 방향으로 지속적으로 개선해나가면서 균형을 맞추려 합니다.

(02) 일본어판을 기준으로 한국어판을 만들 때 어려움에 직면한다고 하셨습니다. 번역은 물론이고 추가로 필요한 기능이나 개선해야 하는 부분이 생길 때, 어떤 과정을 거쳐 수용하고 업데이트하는지 좀 더 구체적으로 알려주세요.

우선 해당 분야의 전문가들에게 조언을 구하

면서 요구 사항에 대해 심도 있는 리서치를 먼저 진행해요. 그다음에 추가 기능이나 개선할 부분에 우선순위를 매깁니다. 순위를 정하는 데는 여러 요인이 존재하지만 사용자의 의견과 피드백이 가장 핵심 요인 중 하나예요. 그래서 유저 보이스나 사용자 포럼을 통해 전달하는 사용자의 의견이 매우 중요합니다. 그렇게 각 제품팀별로 새로운 기능 추가나 개선 내용을 평가해서 향후 출시될 제품의 우선순위를 정합니다.

⋯⋯⋯⋯⋯⋯⋯⋯⋯⋯⋯⋯⋯⋯⋯⋯

(03) 연사님들의 소개 내용을 참고해 보면 어도비 서비스는 각 언어권의 특수성을 매우 중요시한다고 유추할 수 있을 것 같습니다. 글로벌 시장과 관련해 어떤 부분에서 표준화 또는 보편화를 추구하는지 궁금합니다.

모두 알고 계시듯 언어는 고유합니다. 어도비는 많은 제품군에서 여러 언어를 지원하는데요, 가능한 한 각 언어의 고유한 특성에 맞추려 하고 있지만 결코 쉽지 않네요. 이를 확장하는 것도 어려운 부분이고요. 글로벌 시장에서 표준화를 추구하는 부분과 관련해서는 제품 간의 상호 운용성을 말씀드릴 수 있을 것 같아요. 현지화를 진행하는 과정에서 일관된 용어와 인터페이스를 사용할 수 있도록 하고, 또 워크플로우에서 여러 어도비 제품을 함께 활용할 때 표준화되고 일관된 사용자 경험을 제공할 수 있도록 노력하겠습니다.

(04) 어도비에서는 여러 나라 및 언어권 사용자들의 니즈를 조사하고 이를 제품에 반영해 온 것 같습니다. 오늘은 어도비 폰트, 커뮤니티, 그리고 합성글꼴에 대해 주로 이야기하셨는데요, 그 외에 사용자 니즈를 반영해 계획 중인 마케팅 정책이나 제품 기능이 있나요?

저희는 이 모멘텀을 시작으로 저희 제품, 서비스, 콘텐츠를 국내 문화에 최적화시키는 문화화 작업을 계속 이어나갈 계획입니다. 그에 필요한 리서치, 사용자 인터뷰, 설문 조사 등을 추가로 진행할 계획도 있고요. 기존 방식과 더불어 AI 기반의 머신러닝 기능을 고려하고 있습니다. 어도비 폰트에는 지속적으로 고품질의 한글 글꼴을 추가할 예정이고, 한글 특성에 맞는 텍스트 레이아웃의 업데이트가 이미 저희 로드맵에 포함돼 있습니다.

⋯⋯⋯⋯⋯⋯⋯⋯⋯⋯⋯⋯⋯⋯⋯⋯

(05) 아티스트를 지원하는 활동을 많이 하는 것으로 알고 있는데 한국에서도 아티스트를 적극적으로 지원하고 있는지, 있다면 어떤 지원 사업을 하고 있는지 궁금합니다.

3년 전 심준 님이 ISPM팀에 합류하면서 한국을 담당하게 되었고, 저도 올해 합류해 한국에서 제품 업무를 담당하고 있는데요, 지금까지는 아무래도 미국을 중심으로 많은 지원이 있었습니다. 하지만 한국에서도 그런 지원을 늘려갈 수 있도록 노력하겠습니다.

다국 사용자들의 타이포그래피 경험 향상을 위한 시도

결계 너머로

정보를 붙잡아 두기 위해 종이 위에 박제되어야만 했던 글자는 디지털을 만나 속박에서 벗어납니다. 화면 위에서 글자는 시시각각 새로운 정보를 새로운 말투로 전하는, 살아 숨 쉬는 생명체가 됩니다. 궁금증이 많은 이들은 이러한 디지털 타이포그래피가 가진 잠재력을 확장해 보고자 흥미진진한 실험을 펼치기도 합니다.

코딩으로
움직이는 글자들:
2D & 3D
라이브 코딩

교육 및 창작 목적으로
개발된 라이브러리 P5.js를
사용해 코드로 구현하는
타이포그래피는 어떤
모습일까? 코딩을 통해
2D, 3D 글자들을 만들고
변경하고 꾸미고 움직이는
방법을 소개하며 함께
탐구하는 시간

박소선 | 개발자 그리고 아티스트
미디어, 연극, 프로그래밍 개발 경력을 기반으로
기술을 재료 혹은 영감으로 삼아 창작 활동을
한다. 개발자 그리고 아티스트로 활동하면서
기술과 예술을 융합하는 작업 콘텐츠를 다양한
소셜 미디어를 통해 공유한다. 나아가 기술과
웹이 매체로서 가지는 특징을 최대한 활용하면서
관객이 체험하고 반응할 수 있는 방향으로 작업을
구상하고 만든다.

01

three.js

p5.js는 크리에이티브 코딩을 위한 자바스크립트 라이브러리로,
예술가, 디자이너, 교육자, 입문자, 그리고 모두에게 접근성 높고 포용적인 언어를 지향합니다.
p5.js는 무료 오픈 소스로 제공합니다.
소프트웨어와 그 학습 도구가 모두에게 열려있어야 된다고 믿기 때문입니다.
p5.js는 마치 스케치북과도 같으며 다양한 드로잉 기능을 제공합니다.
(중략)... 텍스트, 입력, 비디오, 웹캠, 그리고 사운드 등을 비롯한 각종 HTML 요소를 사용할 수 있습니다.

p5js.org/ko 공식 홈페이지

p5.js

안녕하세요! Search p5js.org

p5.js는 크리에이티브 코딩을 위한 자바스크립트 라이브러리로, 예
술가, 디자이너, 교육자, 그리고 모두에게 접근성 높고 포용
적인 언어를 지향합니다. p5.js는 무료 오픈 소스로 제공합니다. 소
프트웨어와 그 학습 도구가 모두에게 열려있어야 된다고 믿기 때문
입니다.

p5.js는 마치 스케치북과도 같으며 다양한 드로잉 기능을 제공합니
다. p5.js를 이용하면 인터넷 브라우저 전체를 스케치북 삼아 그릴
수 있을 뿐 아니라, 텍스트, 입력, 비디오, 웹캠, 그리고 사운드 등을
비롯한 각종 HTML 요소를 사용할 수 있습니다.

P5.js website, https://p5js.org/ko/(IB).

안녕하세요, 저는 현재 개발자이자 아티스트로 활
동하고 있는 박소선입니다.

저는 'sosunnyproject'라는 닉네임으로 인
스타와 유튜브 등지에서 활동하고 있습니다. 오늘
은 제가 지금까지 타이포그래피와 텍스트를 이용
해서 만든 다양한 스케치를 소개하면서, 코딩으로
어디까지 어떻게, 타이포그래피 혹은 키네틱 타이
포그래피(kinetic typography)를 실험하고 만들
수 있는지 차근차근 보여드리려 합니다. 직접 코
딩을 하면서 실시간으로 바뀌는 결과물을 보여드
릴 텐데요, 코딩의 자세한 원리를 배운다기보다는
코딩으로 실험하는 과정을 함께 가볍게 체험해 본
다고 생각하면 좋을 듯합니다. 글자의 패스(path)
를 따라 그림을 그리는 함수를 이용한 스케치, 글
자 이미지를 활용해서 기하학적인 도형으로 구성
하고 실시간 키보드 입력에 따라 바뀌는 스케치,
WebGL(Web Graphics Library)에서 글자를 마
치 액체처럼 움직이는 스케치, 3D 공간에서 텍스
트를 변형하고 움직이는 스케치 들을 순서대로 함
께 살펴보겠습니다.

우선 제가 쓰는 라이브러리 P5.js를 소개합니
다. 제가 오늘 여러분과 살펴볼 스케치들은 그래
픽 디자인 툴이나 소프트웨어가 아닌 코딩으로 만
든 것입니다. 이런 분야를 크리에이티브 코딩(cre-
ative coding) 혹은 제너러티브 아트(generative
art)라고 지칭하기도 하는데요, 이를 작업하거나
공부하는 분들이 굉장히 많이 쓰는 툴이자 전 세
계적으로 퍼져 있는 커뮤니티는 P5.js와 프로세싱
(Processing)입니다. P5.js 공식 홈페이지를 빠르
게 살펴볼게요. 크리에이티브 코딩을 위한 자바스

PART 2 **결계 너머로**

02

@36daysoftype, Instagram.

03

크립트(Javascript) 언어로 만들어진 라이브러리이고 예술가, 디자이너, 교육자, 입문자 그리고 모두를 포용하기를 지향합니다. 무료 오픈소스이고 마치 스케치북처럼 다양한 드로잉 기능을 제공합니다. P5.js를 이용하면 인터넷 브라우저를 캔버스처럼 다루고 다양한 인터랙션(interaction)을 할 수 있습니다. P5.js는 전 세계적으로 사용되고 있고, 교육 목적으로 시작된 만큼 커뮤니티를 굉장히 중요시하고 다양성을 존중합니다. **01**

글자의 패스를 따라 그림을 그리는 함수를 이용한 스케치

자 그럼, 첫 번째 스케치를 시작해 볼게요. 저는 재작년쯤 인스타그램에서 알파벳으로 키네틱 타이포그래피를 만드는 '36 Days of Type'이라는 챌린지를 알게 되었습니다. 피드에 가끔 보인 게시물들은 굉장히 재밌었고, 크리에이티브 코딩 창작자 중에서 디자인과 관련 있는 분들을 많이 발견했습니다. 저는 한글로 키네틱 타이포그래피를 만들어 한 문장을 만들면 어떨까 생각했고, 제가 좋아하는 가수의 노랫말에서 영감받은 단어들로 구현해 보았습니다. 그중에서 '헤아리다'라는 단어의 의미 자체에서 영감을 받아 '헤'를 숫자로 꾸미고 싶다고 생각했습니다. 만들다 보니 마치 매트릭스 같은 콘셉트로 발전된 듯합니다. **02 - 03**

'헤'라는 글자를 숫자로 꾸미고 싶어 고민하던 중 P5.js의 textToPoints 함수를 이용해서 글자가 그려지는 패스를 사용하기로 했습니다. 이 함수에 대해서 간략하게 설명해 드리겠습니다. 우리가 보기에 글자는 선으로 반듯하게 이어져 있지

코딩으로 움직이는 글자들:
2D & 3D 라이브 코딩

```
let font;
function preload() {
  font = loadFont('assets/inconsolata.otf');
}

let points;
let bounds;
function setup() {
  createCanvas(100, 100);
  stroke(0);
  fill(255, 104, 204);

  points = font.textToPoints('p5', 0, 0, 10, {
    sampleFactor: 5,
    simplifyThreshold: 0
  });
```

05

06

PART 2 결계 너머로

```
background(255);
beginShape();
translate(-bounds.x * width / bounds.w, -
bounds.y * height / bounds.h);
for (let i = 0; i < points.length; i++) {
  let p = points[i];
  vertex(
    p.x * width / bounds.w +
      sin(20 * p.y / bounds.h + millis() /
1000) * width / 30,
    p.y * height / bounds.h
  );
}
endShape(CLOSE);
}
```

```
function draw() {
  background(255);
  beginShape();
  translate(-bounds.x * width / bounds.w, -
bounds.y * height / bounds.h);
  for (let i = 0; i < points.length; i = i + 20)
{
    let p = points[i];
    vertex(
      p.x * width / bounds.w +
        sin(20 * p.y / bounds.h + millis() /
1000) * width / 30,
      p.y * height / bounds.h
    );
```

만 사실 이 선을 그리는 패스의 x, y 좌표를 데이터로서 이용하여 점들을 빼곡하게 그린 것이고, 그 점들이 이어져 선이 된 것이라고 볼 수 있습니다. x, y 축이라고 하면 가로와 세로라고 생각하면 되고요, 우리가 지금 살펴보고 있는 디지털 캔버스에서는 x, y 축이 그림 06처럼 되어 있습니다. 방향은 수학 수업에서 본 좌표와 비슷할 테지만 한 가지 다른 점은 원점(0, 0)이 가운데가 아닌 왼쪽 모서리에서 시작한다는 것, 그리고 y값의 방향이 아래로 갈수록 커진다는 것입니다. 어쨌든 이 좌표들에 단순한 점이 아니라 원, 사각형, 삼각형 등 다른 도형들로 패스를 채울 수도 있겠죠? 또한, 원래 패스의 모든 점을 이으면 선이 되겠지만 모든 점을 사용하지 않고, 예를 들어 점을 다섯 개마다 잇는다거나 열 개마다 잇는다거나 할 수도 있을 겁니다. **0 4 - 0 6**

실제로 P5.js 홈페이지에 있는 함수 예제를 살펴보고 변주해 볼게요. 조금 전 점들이 이어져서 글자의 선을 만든다고 했죠? 그 점들을 잇는 규칙을 바꾸면 글자 모양이 어떻게 바뀌는지 실험해 볼게요. 여기 '++'는 '+1'과 같은 말인데요, 1을 5로 바꿔볼게요. 'P5'라는 도형의 윤곽이 이전보다 조금 덜 부드럽게 이어지는 느낌이 들 것입니다. 다섯 번째 점마다 선을 잇도록 바꾼 것입니다. 그러면 이번에는 10으로 바꿔볼게요. 더 각진 모양이 될 것입니다. 마지막으로 20까지 늘려볼게요. 스무 번째 점마다 선을 이었더니 이제는 마치 추상화 같기도 합니다. **0 7 - 0 8**

그럼 이제 이 함수를 이용해서 제가 만든 스케치를 보겠습니다. 시간에 따라 패스 좌표에 있는 숫자들이 그려지고 있는 스케치입니다. 우선 슬라

코딩으로 움직이는 글자들: 2D & 3D 라이브 코딩

```
let font;
let points=[];
let bounds;
let gap = 10
let count = 0
let words = ['헤', '헤', '헤']
let wordcount = 0
let colorRange = 174

var fps = 20;
var btn;
// var capturer = new CCapture({
//   format: 'jpg',
//   framerate: 20
// });
let factorSlider;
let wiggleSlider;
let sFactor = 0.02
let wiggle = 500, factorVal = 100
let prevFactor = factorVal
let prevWiggle = wiggle

function preload() {
  font = loadFont("onJijangkyeong.otf")
}
```

10

11

이더를 움직여서 실시간으로 어떻게 바뀌는지 보겠습니다. 첫 번째 슬라이더는 이 패스에 그려지는 숫자들의 밀집도를 나타냅니다. 밀집도 슬라이더의 값이 작아질수록 촘촘하게 그려져서 숫자가 거의 보이지 않을 정도가 되기도 하지만 값이 커지면 더 띄엄띄엄 그려지는 만큼 속도가 빨라집니다. 오른쪽에 있는 왜곡도 슬라이더는 조금 전 봤던 기본 예제와 비슷하게 글자의 굴곡을 만들어냅니다. 글자를 패스로 그리고 있기 때문에 이 패스의 좌표 자체에 변형을 주면 마치 글자가 왜곡되는 느낌이 나겠죠? 코드를 변형하여 가로로 퍼지게 할 수도 있고, 세로로 퍼지게 할 수도 있습니다. 혹은 가로 세로를 나타내는 코드를 모두 합친다면 더 발산하는 느낌이 나겠죠? **09 - 11**

 그림에서는 text라는 함수를 써서 각 위치에 그 좌표의 순서 숫자를 그리고 있는데요, 숫자 텍스트 대신에 도형을 그릴 수도 있어요. x와 y 좌표만 잘 지켜주고, 가로세로 크기를 정한 뒤 ellipse라는 함수로 원형을 그려봅니다. 패스의 좌표값만 입력하면 이전과 달리 숫자대신 원이 나타나는 것을 확인할 수 있습니다. **12**

 다음으로 패스가 그려지는 속도를 바꿔볼게요. frameCount라는 함수를 통해 디지털 스크린에서의 속도와 같은 개념인 프레임을 사용해 볼 수 있는데요, 그럴 경우 마우스의 영향을 받지 않고 흘러가는 시간에 따라 빠르기가 조정됩니다. 그리고 frameCount 함수 끝에 곱하거나 더하는 숫자를 높이면 그만큼의 시간 동안 그려지기 때문에 각 패스 좌표 위치에 있는 숫자들이 더 선명하게 보입니다. **13**

**코딩으로 움직이는 글자들:
2D & 3D 라이브 코딩**

12

```
      // ------ 3. 숫자 대신 도형
      ellipse(nPoint.x, nPoint.y, 20, 20);
      count++
    }
  }

  // capturer.capture(document.getElementById('default
}

function keyPressed() {
  if (keyCode === LEFT_ARROW) {
    points = []
    changeText(words[wordcount])
    if(wordcount == words.length - 1){
```

13

```
if(factorVal !== prevFactor) {
  changeText(words[wordcount])
}

textSize(20)
background(0, 20);  //-------- 배경 투명도 바꾸기------//
noStroke()
//-------- 그려지는 속도 - 삼각함수, sin => tan frameCount vs. mouseY
let movingSpeed = int(sin(frameCount/5)*15) + 20;

for (let i = 0; i < movingSpeed; i = i + 1) {
  if(points.length > 0) {
    let nPoint = points[(count+i) % points.length];
    fill(`hsl(${colorRange}, 100%, 80%)`)

    //-------- 1. 왜곡도의 방향을 가로, 세로  ------//
    //-------- 2. 왜곡도를 마우스에 반응하게 바꾸기 ------//
    // wiggle => mouseX
    text(nPoint.num,
      nPoint.x * width / bounds.w + sin(20 * nPoint.y / bounds.h
```

마지막으로 마우스의 위치에 따라 글자의 왜곡도가 변하도록 할 수 있습니다. mouseX라는 코드를 사용하면 마우스의 가로 위치에, mouseY라는 코드를 사용하면 마우스의 세로 위치에 반응하게 됩니다. 글자의 패스가 더 이상 슬라이더에 반응하지 않고 마우스의 위치에 따라 글자가 흩어지고 다시 정상적인 모션으로 되돌아오는 것을 볼 수 있습니다. **14**

글자 이미지를 활용해서 기하학적인 도형으로 구성하고 실시간 키보드 입력에 따라 변화하는 스케치

다음 스케치로 넘어가겠습니다. 이것은 제가 올해 참여했던 행사들을 홍보하는 타이포그래피 포스터를 코딩으로 만들면 어떻게 색다르게 만들 수 있을까 고민하다가 만든 것입니다. 마침 그 시기에 크리에이티브 코딩 온라인 커뮤니티에서 진행했던 챌린지 주제가 'train'이어서 'text train'을 콘셉트로 잡았습니다. 키보드를 입력할 때마다 기차가 도착하듯 도형들이 모여 글자를 이루는 식으로 만들었습니다. 원리가 다소 복잡하지만 차근차근 같이 뜯어보도록 할게요. **15**

우선 이 스케치가 이전 스케치와 다른 점은 단순히 패스를 따라가는 형식이 아니라 도형들이 글자 내부를 꽉꽉 채운다는 점입니다. 만약 패스를 따라서 도형을 그리기만 했다면 듬성듬성 그려졌겠죠? 그렇다면 어떻게 컴퓨터가 글자 내부까지 인식할 수 있게 했는지 살펴볼게요. 지금 그림 15에 보이는 것은 웹상에서 캔버스라고 불리는 화면입니다. 캔버스 같은 이미지를 하나 더 만들어서 그

14

```
tan frameCount vs. mouseY ------//
)*15) + 20;

+ 1) {

ints.length];
)

------//
바꾸기 ------//

)(20 * nPoint.y / bounds.h + millis() / 1000) * width / mouseX,
' bounds.w + millis() / 1000) * height / wiggle

20);
```

15

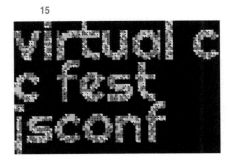

코딩으로 움직이는 글자들: 2D & 3D 라이브 코딩

```
function draw() {
  image(pg, 0, 0);      I

// background(20, 100);
// textWrap(CHAR);

//   for (let i = 0; i < tiles.length; i++) {
//      tiles[i].display(i)
//   }

// if (lerpAmount > 1 || lerpAmount < 0) {
//    lerpStep = 0;
//    lerpAmount = 1.0
// }
// lerpAmount += lerpStep;
```

17

도형

2D 기초 조형	도형 속성	곡선
arc()	ellipseMode()	bezier()
ellipse()	noSmooth()	bezierDetail()
circle()	rectMode()	bezierPoint()
line()	smooth()	bezierTangent()
point()	strokeCap()	curve()
quad()	strokeJoin()	curveDetail()
rect()	strokeWeight()	curveTightness()
square()		curvePoint()
triangle()		curveTangent()

곳에 배경색과 다른 색의 텍스트를 씁니다. 그 이미지를 불러오면 글자가 잘 뜨지만 이미지를 가릴 수도 있습니다. 하지만 이미지가 가려져도 컴퓨터는 이 이미지를 읽을 수 있는 방법이 있는데요, 배경색과 글자색이 다른 점을 이용해 글자색에 해당하는 픽셀들의 좌표 데이터를 따로 저장해 놓고 나중에 그 좌표에 도형을 그려주는 방식입니다. 기존 텍스트가 그려진 이미지는 숨겨놓고, 이제 좌표 데이터만 이용해서 해당 좌표들 위에 도형을 그리기 시작합니다. 여기서도 마찬가지로 모든 좌표 데이터를 활용해서 도형을 촘촘하게 쓸 수도 있고, 간격을 둬 널찍하게 배치할 수도 있습니다. **16**

다음으로 각 좌표를 어떤 도형들로 꾸몄는지 볼게요. 저는 디자인 이력은 없지만 크리에이티브 코딩을 하면서 도형을 많이 다루다 보니 기하학적인 패턴과 디자인이 눈에 많이 띄었습니다. 그래서 이 작업에서도 기본 도형 위주로 꾸며봤습니다. 사각형을 그리는 rect 함수, 원형을 그리는 ellipse 함수, 호를 그리는 arc 함수를 사용했습니다. 그 외에도 P5.js에서 제공하는 도형 함수가 많습니다. 관심 있는 분들은 P5.js 홈페이지에서 다양한 예제를 살펴보면 좋을 듯합니다. **17**

저는 이 도형들의 좌표를 모두 잡아두고 글자 입력값이 바뀔 때마다 도형들이 무작위로 선택되어 그려지도록 했습니다. 도형 함수에 들어가는 값을 바꿔 모양을 조금씩 변형시켜 볼게요. 우선 사각형 함수에 들어가는 값을 rect(this.x, y, this.size/2)에서 rect(this.x, y, this.size*2)로 바꾸면 이전보다 사각형의 크기가 훨씬 커지는 것을 볼 수 있습니다. 호를 그리는 arc

PART 2 결계 너머로

함수에 적혀 있는 각도를 arc(x+this.size/2, this.y, this.size, this.size, 90, 180, PIE)에서 arc(x+this.size/2, this.y, this.size, this.size, 0, 90, PIE)으로 바꾸면 원의 90도부터 180도까지 호를 그리는 모습에서 원의 0도부터 90도까지 호를 그리는 방향으로 바뀌어 나타납니다. 색은 'coolors.co'라는 웹사이트의 색 조합 팔레트를 참고했고, 도형처럼 색깔도 그때그때 바뀌도록 했습니다. 18 - 19

　도형의 움직임에 대해서도 살펴볼게요. 지금 lerp라는 함수를 써서 출발점과 도착점을 지정하고, 빠르기도 조절해서 움직이고 있습니다. lerp 함수에 들어가는 첫 번째 재료가 출발점이고 두 번째가 도착점인데요, 출발점은 제가 구체적으로 한 좌표를 찍지 않고 랜덤하게 컴퓨터가 알아서 캔버스 아래 면적에서 시작하도록 했어요. lerp 함수의 값을 한번 바꿔볼게요. lerp(random(height/2, height), this.y, lerpAmount)에서 random 함수를 0으로 바꿔보면 위쪽에서 아래로 도형이 내려오는 모션이 됩니다. HTML 웹 캔버스에서 원점 (0, 0)은 좌측 상단 모서리이기 때문입니다. 세로 위치가 0, 즉 맨 위에서 출발하도록 했으니 아래로 내려오는 모션이 되는 것입니다. 이번에는 100으로 바꿔볼게요. 이전과 달리 맨 위가 아닌 100픽셀 어딘가쯤에서 도형이 내려오는 것을 볼 수 있습니다. 다음은 height로 바꿔보려는데요, height에 대해서 간략하게 설명해 드릴게요. 우리가 보기에 height는 그저 영어 단어이지만, 사실은 이 캔버스의 높이값을 숫자로 표현하고 있는 변수입니다. 그래서 이 캔버스의

**코딩으로 움직이는 글자들:
2D & 3D 라이브 코딩**

```
20
//------- 가로 혹은 세로로 이동하게 만들기 ------ //
let x = this.x + lerp(random(width/2, width), this.x, lerpAmount)
let y = lerp(random(height/2, height), this.y, lerpAmount)
noStroke()
switch(this.shapeIndex) {
  case 0:
    //------- 아크 각도 0, 90 으로 변경해보기 ------ //
    fill(coolors2[this.shapeIndex]) // gray
    arc(x + this.size/2, this.y, this.size, this.size, 0, 90, PIE);
    break;
  case 1:
    fill(coolors2[this.shapeIndex]) // dark blue
    arc(x, this.y, this.size, this.size, 90, 180, PIE);
    // ellipse(this.x - this.size/2, this.y + this.size/2, this.size
    break;
  case 2:
    fill(coolors2[this.shapeIndex])
    ellipse(this.x + this.size/4, y + this.size/4, this.size/2)
```

세로 길이가 800픽셀이라면 height라는 단어는 곧 800이라는 숫자와 같은 것입니다. 다시 코딩으로 돌아와서 100 대신 height를 적으면 위에서 아래가 아닌, 아래에서 위로 도형이 올라가는 모션이 됩니다. 마지막으로 원래처럼 random 함수를 사용해서 random(height/2, height)로 범위를 지정하면 각 도형마다 다소 랜덤하게 출발 지점이 지정되어 각자의 도착점을 향해 움직입니다. 그리고 속도도 바꿀 수 있는데요, 속도 값은 현재 슬라이더로 바꿀 수 있게 했습니다. **20**

마지막으로 움직임의 방향이 기존엔 세로이지만 x 좌표, 즉 가로 방향으로도 적용할 수 있습니다. y 위치에 있는 코드와 비슷한 코드를 x 값에다가 쓰면, 이제는 가로로 이동합니다. x, y에 모두 적용하면 어떤 도형은 가로로, 어떤 도형은 세로로 이동하는 모션이 펼쳐집니다. 도형마다 다르게 움직이는 이유는, 제가 도형 코드를 짤 때 각 도형마다 다르게 움직이도록 설정했기 때문입니다. 그리고 제가 슬라이더로 변형한 다른 값들도 살펴볼게요. 슬라이더 중 'FONTSIZE'로는 텍스트의 크기를 조절할 수 있고, 'TILESIZE'의 'TILE'은 제가 글자를 이루는 작은 공간을 지칭한 단어인데요, 이를 키우면 글자 내부를 메꾸는 도형의 크기가 커집니다. 사이즈가 커질수록 추상적인 모습이지만, 작아질수록 글자가 명백하게 보입니다. **21**

WebGL에서 글자를 마치 액체처럼 움직이는 스케치

WebGL은 웹 그래픽을 더 낮은 단계, 즉 기계어와 더 가까운 단계에서 조작하는 코딩 언어라고 생각

PART 2　결계 너머로

22

23

코딩으로 움직이는 글자들:
2D & 3D 라이브 코딩

83

하시면 되는데요, P5.js는 자바스크립트라는 언어를 쓰긴 하지만 WebGL과 연결할 수 있어서 함께 사용했습니다. '깊은 밤'의 '깊'이라는 글자를 어떻게 표현할까 고민하던 중 셰이더(Shader)라는 컴퓨터 그래픽 기술을 사용한 예제와 튜토리얼을 보았는데, 좀 더 유연한 느낌을 낼 수 있을 것 같아서 응용해 봤어요. 그림 22와 같이 앞뒤로 멀어졌다 가까워졌다 움직이게 하고 마치 액체처럼 울렁거리는 형상을 극대화하면서 깊고 어두운 물속 같다고 상상했습니다. **22**

이 스케치를 보면 '깊'이라는 글자가 마치 그림자처럼 여러 번 그려지고 있는데요, 사실상 각 글자들이 각기 다른 texture로 그려지고 있는 것과 같습니다. 그러면 이 세 개의 texture를 하나씩 지워보겠습니다. 이전과 달리 한 겹의 글자만 보입니다. 반대로 더 많은 texture를 겹쳐 넣을 수도 있겠죠? 그렇다면 지금처럼 각 texture에 같은 글자가 아닌 다른 글자를 넣어보겠습니다. 이제 각기 다른 글자가 겹쳐져서 그려질 겁니다. 그리고 graphic3.text(word, centerX+25, centerY+15)의 숫자를 바꾸면 글자의 위치를 조금씩 옮길 수 있습니다. 또한, 두 번째 글자의 위치를 가로 방향 혹은 세로 방향으로 옮길 수도 있죠. 마우스를 가로로 움직이면 글자가 액체처럼 울렁울렁합니다. mouseX라는 코드가 바로 마우스의 가로 위치값을 숫자로 계속 가지고 있기 때문에 바로바로 반응하는 겁니다. 반면에 mouseY로 바꾸면 마우스의 세로 위치에 반응하게 됩니다. 자세히 보면, 이 값은 frequency라는 단어와 붙어 있는데요, 셰이더 코드로 넘어가서 이 frequency라는 단어를 찾아볼게요. 역시 셰이더 코드에서도 frequency를 사용하기 때문에 마우스와 연결이 된 것인데, 이 이름을 지우고 1.0이라는 고정된 숫자로 바꿔볼게요. 이제 더 이상 마우스에 반응하지 않을 겁니다. 다시 frequency를 넣어주면 이전처럼 울렁거리는 효과가 나타납니다. **23**

그다음엔 이 글자들의 움직임을 바꿔볼 텐데요, 저희가 앞에서 잠깐 보았던 삼각함수를 이용하고 있습니다. 이번에는 삼각함수의 성질을 잠깐 짚어보도록 할게요. 갑자기 수학 수업이 되어버린 느낌이지만, 디자인도 그렇고 코딩도 그렇고 하면 할수록 수학적 원리에서 비롯된 미감과 규칙에 굉장히 밀접하다는 생각이 들더라고요. sin(sine, 사인), cos(cosine, 코사인), tan(tangent, 탄젠트) 함수들의 곡선 형태를 보면 sin과 cos은 얼추 비슷하게 생겼어요. 그저 -1과 1 사이에서 일정한 곡선이 계속해서 반복하고 있죠. 그러나 tan는 무한에서 마이너스 무한으로 뻗어나갑니다. 그러다가 어느새 다시 0으로 돌아오죠. 그리고는 또다시 무한으로 뻗어나갔다가 갑자기 마이너스 무한에서 다시 0으로 돌아와요. 곡선의 형태만 봐도 tan는 더 드라마틱할 것 같죠? 이 느낌을 모션에서도 느낄 수 있는지 한번 같이 살펴보겠습니다. **24**

우선 지금 세 글자들 모두 위치가 앞에 있다가 갑자기 빨려들어가듯이 작아집니다. 바로 tan를 이용했기 때문인데요, 이 함수를 조금 더 규칙적인 cos으로 바꿔볼게요. 더 이상 이전처럼 드라마틱한 움직임이 보이지 않습니다. 그리고 tan가 이용된 애니메이션이 있는데요, 세 글자 중에서 가장 뒤에 있는 보라색 글자가 유난히 속도나

Sin cos tan piaxis plot, Geek3, https://commons.wikimedia.org/wiki/File:Mplwp_sin_cos_tan_piaxis.svg

코딩으로 움직이는 글자들:
2D & 3D 라이브 코딩

```
// copy vertTexCoord
// verTexCoord is a value 0.0 ~ 1.0
// access every pixel on screen
vec2 uv = vec2(1.0, 1.0) - vertTexCoord;
uv.x = uv.x * -1.0;

// sine wave to distort texture coords
// built in sin() function in glsl
// ----------- frequency => 1.0으로 바꾸면 더이상 반응을 안함 ---//
float sineWave = sin(uv.x* frequency + speed) * amplitude;
float cosWave = cos(uv.x*uv.y * frequency + speed) * amplitude;
float tanWave = tan(uv.x*uv.x * frequency + speed) * amplitude;

// create vec2 with our sine
//--------마우스 왜곡도: 삼각함수 바꿔보기 cos => sin, cos => tan --------
vec2 distort = vec2(tanWave*1.0, tanWave*1.0);
vec2 distort2 = vec2(tanWave*1.0, tanWave*1.0);
vec2 distort3 = vec2(tanWave*1.5, cosWave*1.2);

vec4 texColor1 = texture2D(texture1, mod(coord - distort2, 1.0));
// mod(uv - distort2, 1.0));
//-------- cos, sine을 이용하는 distort, distort2 으로 바꿔보기 --------
vec4 texColor2 = texture2D(texture2, mod(coord - distort2, 1.0));
vec4 texColor3 = texture2D(texture3, mod(coord - distort2, 1.0));

// colors
gl_FragColor = texColor2 + texColor3 + texColor1;
}
```

26

27

Shadertoy website, https://www.shadertoy.com/

코딩으로 움직이는 글자들:
2D & 3D 라이브 코딩

Sort: Popular Newest Love Hot Filter: Multipass GP

大龙猫 - GPU Heating for winter by **totetmatt** 👁 31 ♥ 4

Lover 2 by **FabriceNeyret2**

Seascape by **TDM** 👁 593780 ♥ 2386

Cyber Fuji 2020 by **kaiware00**

fractal pyramid by **bradjamesgrant** 👁 164343 ♥ 310

Mystify Screensaver by **Qendo**

Shadertoy website.

PART 2 결계 너머로

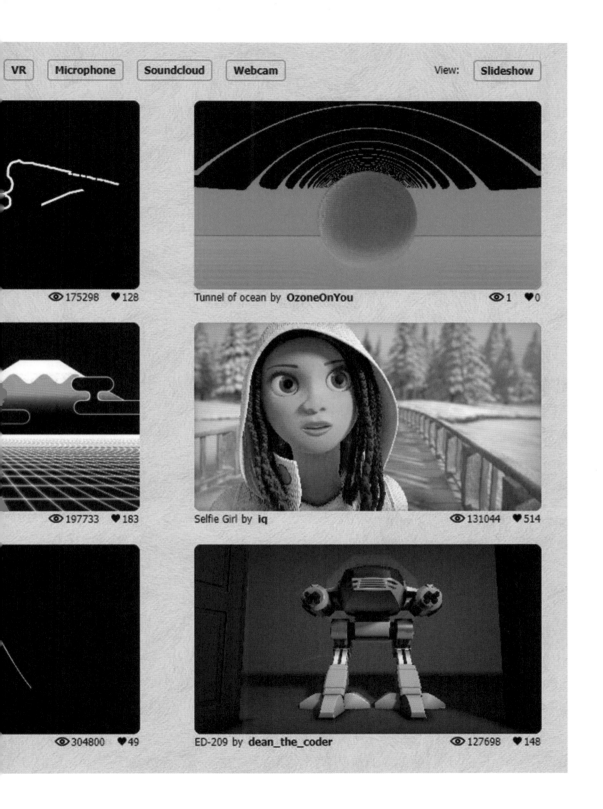

👁 175298 ♥ 128

Tunnel of ocean by **OzoneOnYou** 👁 1 ♥ 0

👁 197733 ♥ 183

Selfie Girl by **iq** 👁 131044 ♥ 514

👁 304800 ♥ 49

ED-209 by **dean_the_coder** 👁 127698 ♥ 148

**코딩으로 움직이는 글자들:
2D & 3D 라이브 코딩**

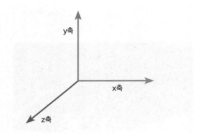

28

왜곡되는 정도가 심해 보입니다. tan 함수를 사용해서 왜곡되는 값을 넣고 있기 때문인데요, 이것을 cos 함수를 사용하는 다른 값으로 바꿔볼게요. 더 이상 글자들의 애니메이션이 따로 놀지 않습니다. 마지막으로, 마우스의 움직임에 따라서 왜곡되는 정도 역시 삼각함수를 이용해서 제어되고 있는데 아무렇게나 tan 함수로 바꿔볼게요. 그 결과 마우스에 따라 왜곡되는 정도가 이전과 또 다르게 변주되고 있습니다. 형태를 알아볼 수 없는 정도까지 바뀌기도 합니다. **25 – 26**

이렇게 셰이더 혹은 WebGL로 만든 스케치는 어떤 매력이 있는지 살펴보았습니다. 셰이더 코드를 이용해서 이렇게 다양한 것들을 만들 수 있으니까요, 관심 있는 분들은 그림 27의 'Sha-dertoy'라는 웹사이트도 구경해 보시면 좋을 듯 합니다. **27**

3D 공간에서 텍스트를 변형하고 움직이는 스케치

마지막 스케치에서는 다시 자바스크립트로 돌아가는 대신 3D로 옮겨 가보겠습니다. 우선 지금은 x, y, z 축이 이렇게 생겼다고 가정했을 때, 글자들은 3D 공간에서 x, y, z 축, 즉 좌우, 상하, 전후로 회전하거나 움직일 수 있는데요, 지금은 우선 세로를 나타내는 y축을 기준으로 회전하고 있는 모습입니다. 지금 세 개의 다른 문장들이 띄엄띄엄 배치되어 있는데요, 더 많은 글자 개수가 더 많이 그려지도록 바꿀 수 있습니다. 나타나는 글자들도 바꿀 수 있는데요, 사실 그림의 글자는 어떤 노래 가사에서 가져온 문장들입니다. 제가 현재 음악학교 학생들

29

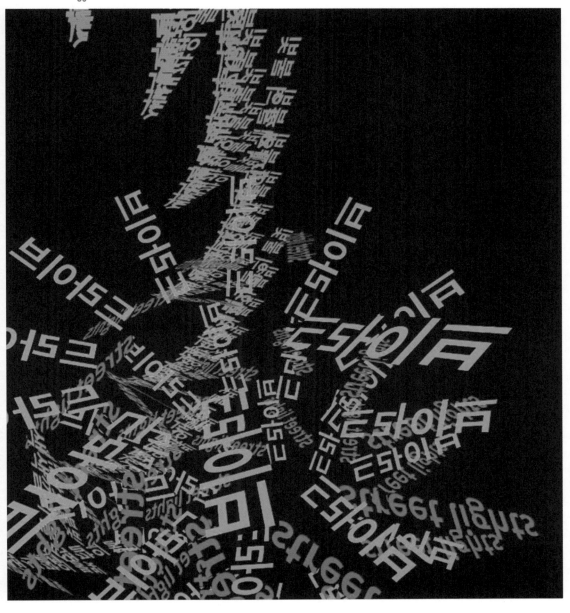

코딩으로 움직이는 글자들:
2D & 3D 라이브 코딩

31

HSV color solid cylinder, SharkD, https://commons.wikimedia.org/
wiki/File:HSV_color_solid_cylinder.png(L)
HSB color wheel, https://nycdoe-cs4all.github.io/units/1/lessons/
lesson_3.2(R)

32

```
let slow = 10;
// 회전 각도 변수
rotateAngle = sin(frameCount / slow) * 90; // -360 ~ +360

// 1번째 텍스트
//----------- 색상 빠르게 바꾸기 -------//
let hue1 = sin(frameCount*2)*180;
fill(Math.abs(Math.floor(hue1)), 60 + sin(frameCount/10)*5,

//---- 텍스트 갯수 바꿔보기 -----//
// 텍스트 갯수 변수: 숫자가 클수록 화면에 텍스트가 더 여러번 반복되어 그려짐
let text1_nums = 10;
for (let i = 0; i < text1_nums; i += 1) {
    //---- 회전 각도 바꿔보기 -----//
    // rotateY(rotateAngle/2);
    rotateZ(rotateAngle);

    push();
    rotateX(rotateAngle);
```

에게 코딩을 가르치고 있는데 종종 노래나 미디 사운드 등과 연결 지어 만들기도 하거든요. 그럼 이 글자들을 바꿔볼게요. 현재 키보드 인터랙션을 구현해 둔 상태라서 지금 숫자 키보드를 누르면 문장들이 순서대로 바뀝니다. **28 – 29**

지금은 너무 한 방향으로만 회전하니까, 다양하게 3D 회전을 해볼게요. 축이 세 개가 있는 만큼, 세 가지 방향으로 회전할 수 있는데요, 한 묶음씩 회전 각도를 바꿔볼게요. 아까 봤던 삼각함수를 여기서도 사용해서 모션을 바꿀 수 있습니다. 그리고 회전 속도에도 삼각함수가 쓰이고 있는데요, 숫자값을 바꿔서 느리게 혹은 빠르게 할 수 있습니다. **30**

마지막으로 지금 색깔이 시간이 흐름에 따라 알아서 바뀌고 있는데요, HSB 색상 규칙을 활용해서 색이 바뀌게 하고 있습니다. HSB(Hue Saturation Brightness) 자료를 보면 마치 우리가 보고 있는 3D 공간과 유사하다는 생각이 드는데요, 색조(hue)의 경우 360도를 그리는 원 모양으로 나타낼 수 있습니다. 실제로 코드로 HSB 색상을 표현할 때도 이 숫자에 따라 색을 그릴 수 있습니다. 그래서 지금은 이 색조를 나타내는 숫자가 0에서 360까지 계속해서 돌아가고 있고 그에 따라 글자의 색상도 바뀌고 있습니다. **31**

여기 값을 바꿔서 색깔이 바뀌는 속도를 변경해 볼게요. 그리고 숫자 범위를 바꾸면 색깔이 0에서 360이 아닌, 0에서 180 사이에서만 변하게끔 할 수 있습니다. 그럴 경우 옆 HSB 표에 나타나 있듯, 0에 해당하는 빨간색과 180에 해당하는 하늘색 사이에서만 변화하고 그 너머인 남색과 보라색

이 되지 않는 걸 확인할 수 있습니다. **32**

제가 준비한 코딩 스케치는 여기까지입니다. 제가 보여드린 것들 중 일부는 다른 오픈소스와 자료를 참고했고 그로부터 영감받은 것이 많아 여러분에게도 그 레퍼런스를 공유해 드리려 합니다. 유튜브 채널 'Coding Train', 인스타그램 계정 '@italiano_jpg' '@doodlefingers' '@sad_tech', 그리고 트위터 계정 'p5js community'에서 도움이 될 만한 여러 작업물을 볼 수 있습니다. 오늘 주로 보여드린 P5.js 개발 라이브러리는 전 세계적으로 큰 커뮤니티가 형성되어 있으니 인터넷과 소셜미디어에서 다양하게 찾아보시길 추천합니다. 저는 'sosunnyproject'라는 닉네임으로 인스타그램과 트위터 등지에서 활동하고 있으니 편하게 구경 오세요.

코딩으로 움직이는 글자들: 2D & 3D 라이브 코딩

Q&A

박소선
개발자 그리고 아티스트

(01) 머릿속에 있는 디자인을 코딩과 조화롭게 시각화하려면 어느 정도의 학습 기간이 필요한지 궁금합니다.

햇수를 세어보니 제가 P5.js에 처음 입문한 지 어느덧 5년이 넘었네요. 그동안 저는 주로 웹 개발자로 일하면서 부차적으로 P5.js 작업을 했어요. 그런데 언젠가부터 저도 모르는 새에 '내가 이러이러한 것을 만들고 싶으면 이러이러한 것을 더 살펴봐야겠구나.' 하는 감이 오기 시작했어요. 조급해하지 말고 처음에는 공부 겸 취미로 생각하면서 다양하게 실험해보세요.

(02) 코딩으로 타이포그래픽 포스터를 디자인할 때 일러스트레이터같이 고전적인 툴로 디자인하는 것과 비교해서 어떤 새로움과 변화가 흥미롭나요?
1. 좌표, 변숫값을 조절하면서 발생하는 우연적인 조형 실험
2. 명령어 적용을 통해 개별 요소를 일괄적으로 빠르고 정확하게 제어할 수 있는 편의성 등

1번과 2번 둘 다 흥미롭다고 생각해요. 1번의 경우, 설명하신 것처럼 코딩으로 그래픽을 다루다 보면 수학을 많이 다루게 돼요. 그러다 보니 어떤 숫자나 함수에서 어떤 우연이 발생할지 모르는 채 실험할 때도 종종 있습니다. 그렇게 'happy accident'라고 일컫는 결과

PART 2 **결계 너머로**

물이 나오기도 하죠. 2번의 경우엔 패턴 디자인처럼 반복적인 그래픽을 다루는 경험이 많은 분들이 특히 유용하게 쓸 수 있겠다고 생각합니다. 그리고 반복적인 알고리즘을 짜되 약간의 변주, 노이즈, 랜덤 값을 가미해서 생성 시스템(generative system)을 만들면 비슷한 포맷의 다양한 그래픽을 만들어낼 수 있기 때문에 디자인 툴로서도 좋겠어요.

··

(03) 강연에서 언급한 ellipse 함수같이 필요한 함수나 코드는 어떻게 선택하나요? 라이브러리에 리스트가 있나요?

네, 링크 p5js.org/reference에 들어가면 다양한 함수들이 주제별로 정리돼 있습니다. 처음에 무엇을 어떻게 만드는지 아예 모를 땐 함수들을 이것저것 클릭해 보고 예제들을 한번씩 둘러보세요.

··

(04) P5.js를 사용해 디자인 작업을 완성한 뒤 최종 퍼블리싱은 어떻게 하는지 그 과정이 궁금합니다. 이를테면 웹사이트에 빌드해 놓거나, 영상 파일로 추출해 사용할 수 있는 건가요?

네, 인터랙션이 가능한 링크를 웹사이트에 직접 올리기도 하고 이미지나 영상을 추출하기도 합니다. 이미지나 1초 분량의 GIF를 저장하는 함수는 P5.js에서 쉽게 찾을 수 있습니다. 영상을 추출할 땐 자바스크립트 라이브러리를 따로 사용해 봤는데요, 프리미어에서 추출하는 만큼의 수준은 아직 아닌 듯합니다. 프로세싱은 연속적 이미지를 수백 장 추출하기에 조금 더 적합하다고 듣기는 했습니다. 간단한 경우라면 맥으로 화면 녹화를 하거나 OBS 같은 녹화 프로그램으로 영상을 추출해도 충분합니다. 혹은 이미지를 연속적으로 많이 저장한 뒤 영상 편집으로 붙여도 될 것 같습니다.

··

(05) 최근에 타이포그래피와 웹을 결합한 작업들을 보면서 웹 인터랙션에 관심을 가지게 되었습니다. 현재 P5.js를 독학 중인데요, 세 가지 질문을 드리고 싶습니다.

1. 박소선 님의 작업물 같은 결과물을 내기 위해서는 어떤 부분을 조금 더 공부하면 좋을지 궁금합니다.

2. 코드를 작성할 때 초심자는 어떻게 리서치해야 효율적일지 조언해 주세요.

3. P5.js 웹사이트의 레퍼런스를 최대한 참고하면서 코드를 만들고 있지만, 한층 발전된 결과물을 내기에는 한계가 있다고 생각했습니다. 이런 경우에는 직접 코드를 조사하고 찾아봐야 하는 건지, 연사님이 추천하는 포괄적인 코딩 공부 방법이 궁금합니다.

1. P5.js 공식 홈페이지에서 제공하는 다양한 예제와 튜토리얼, 그리고 다니엘 쉬프만의

**코딩으로 움직이는 글자들:
2D & 3D 라이브 코딩**

『Nature of Code』를 학습하는 것을 추천해요. 같이 공부할 친구들을 모아서 스터디 그룹을 만드는 것도 많은 도움이 될 듯해요.

2. 처음에는 우선 튜토리얼이나 코드 예제를 따라 해보는 방향이 좋고, 자바스크립트 자체를 더 깊이 있게 공부하는 것도 도움이 될 거예요. 본인이 만들고자 하는 결과물에 대한 아이디어가 있다면 그 아이디어에 필요한 자료부터 리서치하는 방식도 좋아요.

3. 어떤 결과물을 만들고 싶은지에 따라 달라질 듯해요. 애니메이션 효과를 구현하고 싶다면 『Nature of Code』나 물리 엔진을 학습하는 것을 추천하고, 웹 인터랙션을 발전시키고 싶다면 웹 개발을 공부하는 것이 유익하리라 생각합니다.

..

(06) 저는 크리에이티브 코더를 꿈꾸는 학생입니다. 두 가지 질문이 있습니다.

1. 크리에이티브 코딩이 다른 분야로 적용되고 또 확장될 수 있는지에 관해 체감하는 바가 있나요?

2. 개발자 그리고 아티스트로 활동하면서 이 분야를 공부하길 잘했다고 느끼는 지점이 궁금합니다.

1. 요즘에 디자이너들이 코딩을 배워 본인 작업에 응용하는 인스타그램 계정을 많이 봅니다. 디자인 툴로서 분명 활용될 수 있다고 보여요. 혹은 기존 디자인 소프트웨어에서 스크립트와 코드로 제어할 수 있는 부분을 손쉽게 처리하는 방향으로도 활용할 수 있어 보입니다. 예를 들면 애프터 이펙트, 블렌더 등이 있죠. 또 다른 분야는 게임입니다. 크리에이티브 코딩을 배우면서 수학이나 물리 엔진을 꽤 접하게 됐는데, 보다 보니 게임 엔진이나 컴퓨터 그래픽스로도 확장해 나갈 수 있겠더라고요. 실제로 해외에서 활동하고 있는 제 친구는 게임 엔진을 활용해서 애니메이션을 만드는 아티스트와 함께 일하고 있습니다.

2. 크리에이티브 영역과 개발 모두 제가 좋아하는 것인데, 그 두 가지를 함께 해볼 수 있어서 좋습니다. 또 수학적인 원리를 통해 비주얼 결과물이 나온다는 점과 그 과정을 이해하고 습득하는 과정이 재미있습니다. 연극 전공이었던 제가 여기까지 왔다는 게 신기하기도 하고요. 그래서 이과 출신이 아닌 분들께 우리도 할 수 있다는 자신감을 드릴 수 있지 않을까 싶어요.

..

(07) 데이터와 타이포그래피는 이성과 감성을 조율해서 표현할 수 있는 훌륭한 연결 고리라고 생각합니다. 저는 그래픽 디자이너도 데이터 분석가도 아닌 기획 업무를 하고 있는 사람인데요, 데이터, 타이포그래피, 크리에이티브 코딩 이 세 가지 키워드에 많은 관심을 가지고 있습니다. 이제는 단순한 관심을 넘어서 커리어를 쌓아보고 싶은데 어떻게 시작하고 접근해야 할지 잘 모르겠습니다. 이것들에 어떻게 접근해야 하고, 관련 산업에

서는 이 키워드들이 어떻게 다루어지고 있는지 궁금합니다.

데이터 시각화 영역을 리서치해 보는 것을 추천드리고 싶어요. 코딩을 이용해서 데이터를 한눈에 표현할 수 있는 라이브러리들을 공부해 보는 것도 좋습니다. 예전에 제가 언론사에서 일했을 땐 데이터 저널리즘에 특화된 기자들이 있었고, 그분들과 협업해서 데이터를 그래픽으로 시각화하는 분도 있었어요. 《뉴욕타임스》가 데이터 시각화 자료를 다양하게 선보이고, 가끔 실시간 웹 인터랙션을 구현해서 활용하던 것이 기억 납니다.

⋯⋯⋯⋯⋯⋯⋯⋯⋯⋯⋯⋯⋯⋯⋯⋯⋯⋯⋯⋯⋯

(08) 최근 들어 그래픽 디자이너에게 코딩이 필수적임을 더욱더 뼈저리게 느끼고 있습니다. 초심자 디자이너는 어떤 언어로 시작해서 어떤 방향으로 배워나가는 게 좋은지, 그리고 앞으로 코딩이 디자인계에 어떤 영향을 미칠 것으로 생각하는지 궁금합니다.

두 가지 방법을 말씀드리고 싶어요. 첫 번째로, 이미 웹에 익숙한 분이거나 웹 개발 분야와 가까이서 작업하는 분이거나 코딩과 나름 잘 맞는다고 생각하는 분이라면 P5.js로 입문한 뒤 자바스크립트와 웹 인터랙션으로 확장할 수 있다고 봅니다. 두 번째로, 디자인 소프트웨어를 활용하는 분이라면 앞서 말씀드린 것처럼 사용하고 있는 소프트웨어에서 코드로 제어하거나 응용할 수 있는 방법이 있는지 먼저 찾아보고, 그 안에서 코드를 조금씩 활용해 보는 것을 추천합니다. 디자이너라면 시각적 결과물을 먼저 상상한 뒤에 작업에 들어가는 경우가 대부분일 듯한데요, 그 결과물을 만들기 위해서 필요한 것들을 순차적으로 찾아가는 방식으로 배우면 더욱 흥미가 붙을 것 같아요. 코딩을 넘어 다양한 기술이 영향을 끼치고 있다고 생각해요. 로고와 UI·UX 템플릿을 만들어주는 생성 AI 서비스도 이미 나왔죠? 그리고 앞으로는 노코드(no–code) 인터페이스로 활용할 수 있는 서비스와 소프트웨어가 점점 많아지지 않을까 싶습니다. 코딩을 안 배워도 되나 싶을 수도 있을 텐데요, 사실 스스로가 코딩이 너무 재미없는데도 언제까지나 꾸역꾸역 배울 수는 없겠죠. 기술을 배워야 뒤지지 않겠다는 막연한 압박감 때문이 아니라, 어떤 작동 원리를 이해하고 싶고, 그런 툴을 만드는 데 일조하고 싶고, 스스로 인터랙션을 활용해 보고 싶다는 목표를 세우고 배우는 것이 본인 스스로에게 더 큰 만족감을 줄 거예요.

⋯⋯⋯⋯⋯⋯⋯⋯⋯⋯⋯⋯⋯⋯⋯⋯⋯⋯⋯⋯⋯

(09) 디자인 지식이 기반에 있는 개발자가 업계에서 가지는 차별성이나 강점이 있다고 생각하나요? 만약 그렇다면 어떤 점 때문인지 궁금합니다.

저도 (정말 원하지만) 아직 그런 포지션을 제공하는 회사에서 일해본 적이 없어서 아쉽네

**코딩으로 움직이는 글자들:
2D & 3D 라이브 코딩**

요. 보통 일반적인 서비스 개발팀은 디자이너를 따로 두기 때문에 개발자가 디자인에 중점을 둬야 하는 경우는 많지 않을 듯해요. 하지만 업무에 그래픽 라이브러리를 사용하는 개발이 포함돼 있거나, 디자인적 피드백을 자주 주고받으며 일정 부분 리드할 수 있는 프런트엔드 엔지니어의 경우엔 분명 장점이 되지 않을까요? 예를 들어 요즘 토스에서는 3D를 화면에 종종 포함시키고 있는데, 이때 Three.js라는 3D 자바스크립트 라이브러리를 쓰는 것으로 알고 있습니다. 그리고 데이터 시각화를 해야 하는 개발 포지션의 경우엔 코딩으로 디자인을 다루고 만들어본 적이 있다고 하거나, D3.js 그래픽 라이브러리를 빠르게 배울 수 있다고 어필할 수도 있겠죠? 회사가 크더라도 해당 팀이 아직 작은 경우엔 프런트엔드 엔지니어에게 디자인적 인사이트가 있다면 분명 좋아할 것입니다.

<hr>

(10) 미디어 인터랙티브 작업을 전시장에서만 보다가 이렇게 스크린 타이포그래피로 만나니 굉장히 흥미롭고 매력적인데요, 작업할 때 레퍼런스를 주로 어떻게 얻는지 궁금합니다.

요즘은 인스타그램이나 비핸스에서 여러 레퍼런스와 디자이너 계정을 저장해 둡니다. 타이포그래피 작업은 제가 좋아하는 가수의 노래 가사들을 조합하기도 했고요. 제가 스토리텔링을 좋아하는 편이라 메시지나 어떤 맥락

을 담을 수 있는 방향으로 레퍼런스를 찾아보았던 기억이 납니다.

<hr>

(11) 코딩을 이용해 제작한 결과물을 스크린 밖에서 구현해 본 적이 있으신가요?

코드를 이용해 영상 결과물을 만들어 이를 전시한 적이 있습니다. 그리고 비주얼 결과물을 만들어내는 소프트웨어와 웹캠, 립 모션(Leap Motion)과 같은 인터랙션 기기를 활용해서 인터랙티브 미디어 전시에 활용해 보기도 했습니다. 아두이노(Arduino), 웹캠, 키넥트, 립 모션, VR·AR 기기 등과 다양하게 연동하고 응용할 수 있을 거예요. 소프트웨어 역시 P5.js뿐 아니라 유니티(Unity), 프로세싱, 웹 개발 소프트웨어 등 다양하게 사용할 수 있겠고요.

<hr>

(12) 아트와 코딩의 경계가 점차 밀접해지는데, 인공지능의 예술도 작품으로 바라보는지 궁금해요.

인공지능이 수많은 아티스트의 작품을 데이터로 삼아 학습해서 만들었다고 생각하면 좀 찝찝하긴 합니다. 아직은 작품으로 보기 어려울 것 같아요. 이미 많은 작가가 인공지능 예술을 레퍼런스 혹은 아이디어 테스팅 용도로 삼고 있다고 생각해요. 제가 좋아하는 웹툰 만화 작가님도 미드저니(Midjourney)를 이

용해서 배경 이미지를 생성하고, 이를 편집해서 본인의 그림과 함께 활용해 보면서 재미있게 실험하시더라고요. 저는 시대를 거스를 수 없다면 시대의 흐름에 어떻게 탑승해서, 인공지능을 어떻게 사용할 것인지 충분히 생각해야 한다는 주의입니다.

..

(13) 웹3.0 패러다임에 대해 글자를 다루는 영역에서 기대하는 바나 새롭게 고려할 만한 점이 있는지 궁금합니다.

웹3.0은 여전히 진행 중인 변화이기 때문에 섣불리 말씀드리기는 어렵지만, 현재로서는 백엔드(back-end)나 시스템적 패러다임의 변화가 더 큰 것으로 보입니다. 2D 평면의 인터페이스라는 점이 그대로 유지된다면 지금까지 발전해 온 디자인과 타이포그래피의 연장선이 아닐까 싶네요.

..

(14) 원하던 결과물을 코딩을 통해 구현한다면 너무 좋을 것 같아요! 박소선 님의 온·오프라인 강의 계획이 궁금합니다.

현재 온라인 강의와 오프라인 강의를 꾸준히 진행하고 있습니다. 관련 소식은 제 인스타그램에서 확인해 주세요. 제 유튜브 채널도 다시 활성화해 보려 노력 중입니다!

코딩으로 움직이는 글자들:
2D & 3D 라이브 코딩

ed

Young

X

ing

Tick

Herb

nize

Divorce

HHHA, World!
타이포그래피, 인터랙션 웹으로 확장하기

인터랙션으로 텍스트의 정보 전달 효과를 얼마나 증대할 수 있을까? 디지털 매체의 텍스트와 그래픽을 인터랙션과 코드로 확장하는 실험, HHHA의 알파벳 프로젝트 살펴보기

고윤서 | HHHA

가상과 현실 사이에서 텍스트와 그래픽, 그리고 사람이 상호 작용하는 방법을 탐구한다. 그래픽 디자인 스튜디오 일상의실천에서 디자이너 및 개발자로 활동하다 최근 독립하여 크리에이티브 디자인 스튜디오 YYY를 운영하고 있고 그래픽 웹 실험 그룹 HHHA에서 디지털 인터랙션 실험을 지속하고 있다.

01

02

03

Hej, Hello, Hallo, Annyeong. 안녕하세요, 저는 크리에이티브 디자인 스튜디오 YYY를 운영하고 있고 HHHA(하)를 이루는 고윤서입니다. 저는 오늘 웹이라는 매체의 최전선에서 웹에 대한 끊임없는 질문을 그래픽으로 실험하고 확장하는 저희의 이야기를 'HHHA, World!'라는 주제로 풀어나가고자 합니다.

네이버, 구글, 카카오와 같이 정보를 얻기 위해 하루에도 수없이 파도타기하는 포털 사이트들은 다양한 연령대와 환경의 사람들이 이용하기 때문에 가장 사용자 친화적인 레이아웃을 채택하고 있습니다. 그래서 이런 일반적인 구조와 전혀 다른 레이아웃을 채택한 웹사이트는 사용자의 눈길을 사로잡기도 합니다.

그림 01–03은 저희 그룹의 대표 웹사이트입니다. 다른 웹사이트처럼 소개글과 게시물을 볼 수 있습니다. 그런데 흔히 알고 있는 웹사이트의 구조와는 다르게 보이지 않나요? 이 웹사이트는 마우스를 이리저리 움직이며 인덱스를 들춰보기도, 클릭해서 펼쳐보기도, 메일을 보내기 위해 키보드로 텍스트를 입력하기도 하며 사람과 디지털 기기가 끊임없이 상호 작용하게끔 하는 요소가 곳곳에 비치돼 있습니다. 웹에서는 이것을 '이벤트'라고 부르는데요, 저희가 진행해 온 〈알파벳 프로젝트〉를 통해 인터랙션이 웹에서 정보 전달의 효과를 얼마나 증대할 수 있을지 이벤트 실험을 탐구한 이야기들을 들려드리고자 합니다. 01 - 03

HHHA는 2020년 초반에 갑자기 도래한 언택트 시대를 맞이한 뒤, 가상공간에서 할 수 있는 일들을 모색하면서 결성됐습니다. 유럽의 여

PART 2 결계 너머로

06

**HHHA, World! 타이포그래피,
인터랙션 웹으로 확장하기**

08

onClick
onMousedown
onMouseup
onMousemove

onChange
onKeydown
onKeyup
onKeypress

onTouch
onTouchstart
onTouchend
onTouchmove

09

Mouse Down
Touch Down

PART 2 결계 너머로

러 국가에 거주하던 한국인 여성들이 모여 시각 실험 프로젝트를 기획하게 된 것인데요, 그중 하나가 〈알파벳 프로젝트〉였습니다. 저희는 whatreallymatters의 '3, 2, wrm, action!'이라는 지원을 받았고, SNS를 통해 다양한 역할을 맡고 있으며 다양한 공간에 위치해 있는 사람들을 모아 HHHA라는 커뮤니티를 형성했습니다. **04**

저희에게 분류 방식은 매우 중요합니다. 다양한 위치의 사람들이 모인 만큼, 이들의 작업이 한 공간에 어우러질 수 있게 해야 했습니다. 그래서 '분류'라는 키워드에서 아이덴티티를 가져왔고 포스트잇과 인덱스를 중심으로 〈알파벳 프로젝트〉를 2년 가까이 유연하게 진행해 왔습니다. **05**

〈알파벳 프로젝트〉는 2주마다 그림 06에 나타나 있는 랜덤 단어 추출기로 우연한 단어를 뽑아 참여자 각각의 시선으로 단어를 해석하고 코드로 풀어내어 시각화하는 프로젝트입니다. 랜덤 단어 추출기는 화면을 클릭했을 때 실제로 자주 사용하는 영어 단어를 추출하는데, 선정된 단어는 앞으로의 협동 작업을 위한 아이데이션의 초석이 됩니다. 단어를 뽑은 뒤 구글 잼보드, 미로 화이트보드 등을 통해 추출된 단어와 관련된 다른 단어들, 그리고 관련 웹 요소를 아이데이션하며 브레인스토밍을 합니다. 이후 2주 동안 각자 작업하고 서로의 작업을 공유하는 일정으로 진행합니다. **06 - 07**

지금부터는 몇 가지 프로젝트들을 둘러보며 웹 인터랙션의의 종류는 어떤 것이 있는지, 다른 방향으로는 어떻게 표현할 수 있는지, 그리고 이들이 어떻게 정보 전달력을 높일 수 있는지 소개하려 합니다.

그림 08의 기기들, 어디서 많이 본 것 같지 않나요? 모두 우리가 디지털 기기와 상호 작용하기 위해 사용하는 도구입니다. 손가락에서 마우스, 키보드, 카메라 그리고 마이크 스피커에 이르기까지 정말 다양합니다. 그중에서도 가장 많이 사용하는 것은 무엇일까요? 바로 마우스 사용과 손가락 터치 그리고 키보드 입력입니다. 그림 08 속 기기 옆에 적힌 글들은 모두 해당 도구로 실행할 수 있는 인터랙션입니다. 앞으로 이 인터랙션을 '이벤트'라고 지칭하며 이야기를 이어나가겠습니다. **08**

이 중에서 Mouse와 Touch 이벤트를 대표적인 예시로 들며, 우리가 웹에서 어떤 물체를 클릭하고 옮기는 일련의 동작에서 어떤 이벤트가 수행되는지 분석해 보겠습니다. 그림 09에 보이는 것처럼 개체를 클릭할 때는 MouseDown 이벤트와 TouchDown 이벤트가 실행됩니다. 이후 마우스를 움직이면 마우스 클릭 버튼을 누르고 있는지와는 관계없이 MouseMove 이벤트가 발동됩니다. Touch 이벤트의 경우, 공중에 떠 있는 경우를 감지하지 못하니 마우스 버튼을 누르고 있어야겠죠? 이후 마우스 버튼에서 손가락을 떼는 동시에 MouseUp 이벤트와 TouchEnd 이벤트가 발생하며, 이 과정에서 클릭이 이루어졌다는 판단으로 onClick 이벤트가 실행됩니다. **09**

이렇듯 웹사이트에서는 사소한 인터랙션에서도 많은 이벤트가 발생한다는 것을 알 수 있습니다. 화면을 전환하거나 이동하는 과정에서도 다양한 이벤트가 관여합니다. 다른 링크로 접속되는 요소를 클릭하는 순간 '수정 사항을 잃을 텐데 정말 나갈 것인지' 화면을 떠나기 전 물어보는

HHHA, World! 타이포그래피, 인터랙션 웹으로 확장하기

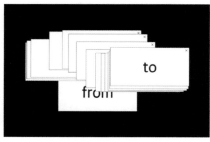

〈집착하는 Quit〉, 단어 Quit, 홍은주(위).
〈Alert〉, 단어 Quit, 박정수(아래).

BeforeUnload, 페이지에서 벗어난 뒤 다음 화면으로 데이터를 전송해주는 Unload, 화면은 로드됐지만 폰트 스타일 등 다른 요소가 불려오기 전인 DOM ContentLoaded 그리고 모든 요소가 불려온 후인 Load까지. 이 일련의 이벤트들은 동시다발적으로 진행되는 듯하지만 네트워크가 느린 곳에서 실행한다면 이 과정이 끊겨 보이는 것을 확인할 수 있습니다. 이런 이벤트가 있기 때문에 웹사이트를 사용하는 사용자들은 화면을 빠르게 종료해도 편집 중인 콘텐츠의 데이터를 잃지 않을 수도, 데이터가 모두 로드되기 전 '로딩 중'이라는 화면을 마주할 수도 있는 것입니다. **10**

다르게 보기

저희가 웹 인터랙션 작업을 진행하면서 가장 많이 시도했던 방법은 '다르게 보기'였습니다. 당연하게 생각되는 것을 당연하게 보지 않고 구현해 내는 방법입니다. 여러 분야에 종사하는 많은 분이 사용하고 계실 것입니다. 여러분은 그림 11의 웹사이트의 'Quit'을 누르면 어떤 인터랙션이 일어날 것 같으신가요? 브라우저 창 안쪽에 위치한 요소이기 때문에, 이 단어는 브라우저 창을 닫게 할 수 있을 것 같지 않나요? 아니요, 이 'Quit'을 누르면 웹사이트는 여러분께 창에서 벗어나지 말라고 보채는, 울고 있는 아이가 됩니다. 또 마우스를 움직였더니 예기치 못하게 창이 무한 복제되며 화면을 어지럽히기도 합니다. 보고 있는 콘텐츠를 가리며 사용자를 당황하게 할 수도 있습니다. 마치 악성 프로그램을 보는 듯하지 않나요? 이렇듯 다르게 보기는 일반적인 UX의 틀에서 벗어나 사용자

Layout 레이아웃	Untitled.xlsx			Microsoft Excel Texts from here

	A	B	C	D	EFG
1	①	정의 hey! HHHA :) Hello~	①	Defenition	
2		특정 공간 안에 문자, 이미지 등의 구성 요소를 보기 쉽게 효과적으로 배치하는 작업. 인터넷 상의 디자인에서 나아가 금속, 전자, 철도, 건축, 토목 등의 분야에서의 개념도 갖는다. 안녕하세요!		The task of effectively placing components such as characters, images, etc. within a particular space so that they are easy to see. Beyond Internet design, it also has concepts in fields such as metal, electronics, railways, architecture, and civil engineering.	
3	②	어원	②	Etymology	
4		어원은 'Lay something out', 단어 그대로 '~ 을 보기 쉽게 사용할 수 있도록 펼치다' 에서 유래하여 'Layout' 이라는 명사 자체로		The etymology is defined as the noun "Layout" itself, derived from the word "Lay something out" to make it easier	

Untitled.docx	Untitled.xlsx	Untitled.html	Untitled.psd

〈도구를 넘어서〉, 단어 Layout, 고윤서.

HHHA, World! 타이포그래피, 인터랙션 웹으로 확장하기

Layout 레이아웃	Untitled.psd	Adobe Photoshop Texts from here

레이아웃

Layout

분류　　편집디자인
최종 수정　2022-03-04 13:19:46

①

정의
특정 공간 안에 문자, 이미지 등의 구
성 요소를 보기 쉽게 효과적으로 배치
하는 작업. 인터넷 상의 디자인에서 나
아가 금속, 전자, 철도, 건축, 토목 등
의 분야에서의 개념도 갖는다.

② 어원
어원은 'Lay something out', 단어 그대로 〈
쉽게 사용할 수 있도록 펼치다
이라는 뜻ㅂ

| Untitled.docx | Untitled.xlsx | Untitled.html | Untitled.psd |

앞의 작업, 고윤서.

로 하여금 이색적인 외형을 드러내게 하는 동시에 어떤 주제를 더욱 명료하게 제시하는 데에 도움을 줍니다. **11**

다르게 보기를 글이 많은 웹사이트에 적용하면 어떻게 '볼' 수 있을까요? 책에 그리드를 사용하듯 웹에서도 활자를 다룰 때 그리드를 사용하는데요, 저희는 웹에서 다른 방식으로 레이아웃을 설정하는 방법을 통해 정보 전달의 방향과 기능을 확장할 수 있었습니다. 분산되어 있는 여러 프로그램에서 많은 양의 작업을 수행할 때 이 프로그램들이 서로 연동하면 좋을 것 같다는 아이디어에서 시작한 〈도구를 넘어서〉라는 작업은 웹사이트의 정보를 다양한 형태로 보고 편집하며 레이아웃을 바꿀 수 있게끔 합니다. 각 화면의 내용을 연동하여 워드 파일에 있는 입력란 내용이 바뀔 때마다 엑셀, 웹, 포토샵의 텍스트 개체도 업데이트되도록 했습니다. 또 Fabric.js라는 라이브러리를 사용해서 포토샵처럼 요소를 늘리고 줄이며 코드를 확장했고 텍스트 박스를 이동시킬 수 있는 기능을 구현했습니다. 다소 복잡할 수 있는 코딩이었지만 인터랙션을 통해 타이포그래피 요소를 변경하면서 레이아웃이라는 주제 의식을 강화할 수 있었습니다. **12 – 13**

정보를 여러 가지 제공하지 않더라도 하나의 정보를 다른 방식으로 보여주기도 합니다. 우리가 흔히 알고 있는 레인지 바(range bar)는 〈Dancing Grid〉에서 여섯 가지의 다른 디자인으로 되어 있고, 사용자는 종류에 따라 내용을 색다르게 읽을 수 있습니다. 레인지 바는 일반적으로 가격 범위를 지정해서 게시물을 필터링하는 동작 등에 사용되는 인풋 요소인데요, 레이아웃이 어느 타입을 지정하는지와 관계없이 쓰일 수 있다는 점에서 이 요소는 템플릿의 틀에서 탈피할 수 있는 아이디어라고 봤습니다. **14**

〈미니 필라투스 가이드〉 웹사이트는 스위스 필라투스산을 안내하는 미니 가이드입니다. 비치된 버튼들을 클릭하면 해당 구간의 풍경 사진을 볼 수 있고, 대각선으로 위치한 텍스트를 통해 가이드를 읽을 수 있습니다. 마우스가 움직이는 이벤트에 따라 그림자 효과의 오프셋을 달리해서 태양의 위치가 변화하는 것처럼 표현했고, 산맥을 따라 흐르는 레이아웃을 통해 가이드를 읽으면서 산을 오르는 듯한 사용자 경험을 제공합니다. 또 요소들의 대략적인 실제 위치를 추정케 하므로 안내를 위한 시각적 효과를 높여줍니다. **15**

이렇듯 저희가 실험하는 웹들은 사용자 친화적인 템플릿을 만드는 과정이 아닙니다. 그보다도 전혀 다른 구조의 개인화된 웹이라고 할 수 있습니다. 작업 〈명언 낚기〉를 보면 텍스트가 마치 실처럼 늘어져 있더라도 이색적인 레이아웃에 끌려 글을 읽게 됩니다. 이 요소들을 가지고 놀다 보면 이 실들이 명언이자 인생의 가이드라는 것도 파악할 수 있습니다. 다르게 보기는 이처럼 타이포그래피의 운용을 통해 익숙하지 않은 사용자의 시선을 끌어 웹사이트에 더 오래 머물도록 하고, 그사이에 주제를 효과적으로 전달할 수 있게 하는 방법입니다. **16**

웹 다르게 보기

앞서 소개한 작업들에선 텍스트를 적극 운용해 웹

14

〈Dancing Grid〉, 단어 Layout, 김초원.

15

〈미니 필라투스 가이드〉, 단어 Guide, 황다현.

16

〈명언 낚기〉, 단어 Guide, 김가현.

PART 2 **결계 너머로**

17

〈Young〉, 단어 Young, 김가현.

18

〈쿠키의 모험〉, 단어 Journal, 박정수.

19

〈색상 스크립트 기록기〉, 단어 Meeting, 고윤서.

사이트 내에서 그 틀을 바꾸는 방향으로 진행했습니다. 지금부터는 UX를 벗어나, 웹의 인터랙션이 주제를 전달하기 위해 어떻게 더 확장해 나갈 수 있는지 '웹 다르게 보기'에 주목해 보겠습니다. 여러분은 목록을 볼 때 어떤 방식으로 보는 게 익숙하신가요? 보통 이미지와 텍스트가 교차하는 갤러리형 상세 페이지를 생각하지 않나요? 저희는 이 구성을 탈피해 봤습니다.

〈Young〉은 1990년과 2020년대 사이의 할리우드 스타 사진을 2D 갤러리로 표현하는 대신 3D로 나타낸 작업입니다. 스크롤을 카메라 시점의 이동으로 치환하여 주마등 같은 효과를 내는 동시에 시간에 대한 또 다른 시각을 제시합니다. 만약 스크롤했을 때 사진들이 다가오는 모습이 아니라 화면이 내려가는 모습으로 표현됐다면, 혹은 사진들의 단순한 나열로 표현됐다면 어떤 느낌이었을까요? 1 7

〈쿠키의 모험〉은 방문한 사이트와 그 사이트의 사용자를 추적하는 트래커의 관계를 표현한 작업입니다. 방문한 사이트와 트래커의 관계를 표로 정리하거나 글로 나열할 수도 있었겠지만, 개체와 개체의 연결을 노드(node)로 표현해 유기적인 관계성을 직관적으로 그리면서도 데이터 시각화를 실현했습니다. 즉 인포그래픽도 인터랙티브 웹에 포함된다면 웹은 사용자가 데이터를 통해 즐길 수 있는 매체입니다. 데이터를 딱딱하게만 여기지 않고 가지고 놀 수 있는 놀이의 개념으로 접근할 수 있게 된 것입니다. 1 8

지금까지 소개한 작업 중에서 라이브러리라는 말을 참 많이 썼는데요, 웹 작업자라면 익숙할

수도 있는 이 단어는 쉽게 말하면 어떤 사람이 만든 기술을 여러 사람이 사용할 수 있도록 그 코드를 적어놓은 책 같은 것입니다. 그래서 용법을 적은 도큐먼트(document)도 존재합니다. 〈색상 스크립트 기록기〉에서 사용한 구글의 TTS, 즉 Text to Speech도 라이브러리의 일종인데요, 음성을 인식하면 텍스트로 변환합니다. 회의록을 기록하는 데서 착안한 이 작업은 해당 주제를 강조하기 위해 물리 인터랙션을 도와주는 Matter.js 라이브러리를 함께 사용하여 글자들을 흩뿌릴 수 있게 하고, 변환된 텍스트 중 색상을 감지해서 글자에 색을 입혀 해당 주제를 부각하고자 했습니다. **19**

또 다른 창작을 위한 도구, 웹사이트

여기까지 텍스트를 전달하는 웹과 그렇지 않은 웹에서의 인터랙션 실험을 소개하며 주제를 강조하는 이벤트들도 알아봤습니다. 지금부터는 웹사이트가 또 다른 창작물을 위한 도구가 될 수 있다는 주제로 실험한 작업들을 소개해 드리려 합니다.

벡터 엑스레이(Vector Xray)는 어도비 일러스트레이터에서 '직접 선택 도구'를 사용할 때 볼 수 있는 패스의 앵커(anchor)와 핸들(handle)을 그래픽 요소로 사용할 수 있게끔 벡터 파일로 변환해 주는 도구입니다. 그동안 애프터 이펙트와 일러스트레이터 등 여러 도구를 사용해 오면서, 오로지 작업 중인 화면상의 벡터 패스 가이드라인으로만 작업할 수 있다면 좋겠다고 생각했습니다. 이 발상을 시작으로, 컴퓨터가 읽을 수 있도록 숫자와 알파벳으로 구성된 패스의 경로값을 읽어주는 라이브러리를 사용하여 앵커들을 시각화했습니다. 요

소의 크기나 색상 등을 조절할 수 있게 하여 그래픽 도구로서 기능하게 되었습니다. 패스 윤곽선으로 처리된 모든 벡터에 적용할 수 있어 여러 작업에 재사용할 수 있는 도구입니다. **20**

또 코드를 응용한다면 동영상을 일일이 캡처할 필요 없이 파일을 업로드하는 Submit 이벤트를 통해 업로드된 동영상을 분석하고 프레임을 분리할 수 있으며, 그 프레임 요소들을 화면에 삽입하거나 스타일로 구성하여 포스터를 생성하는 도구를 만들 수도 있습니다. 이미지를 업로드하면 평균적으로 많이 사용된 색을 분석하여 컬러 차트를 작성해 주는 도구 또한 만들 수 있습니다. 결국 코드를 통해서라면 그래픽으로 이루어진 많은 요소를 정리하거나 다른 방식의 표현을 가능케 하는 도구를 만들 수 있게 됩니다. 웹사이트라는 공간은, 웹에서 할 수 없는 것은 없다는 기조로 접근한다면, 그리고 이벤트들의 작동 원리와 관계를 이해할 수 있다면, 사용자를 낯설게 하기도 하고 더 편리하게 하기도 하는 무궁무진한 가능성이 존재하는 곳입니다. **21 - 22**

도구가 되는 웹의 가장 근본적인 기조는 사용자가 요소들을 직접 조정할 수 있다는 데 있습니다. 용도에 맞춰 내용을 변환할 수 있어야 하기 때문인데요, 가장 기본적인 요소는 자주 언급하는 인풋 요소들, 그중에서도 레인지 바입니다. 척도를 나타내기에 용이하고 〈쿼리셀렉터 연습〉처럼 퍼센트의 정도를 조절하기도 좋을 뿐만 아니라, 웹에서 사용되는 언어 CSS(Cascading Style Sheets)가 혼합모드를 비롯한 여러 효과를 지원하니 CSS를 잘 활용한다면 브라우저를 그래픽 툴의 흰 대

〈Vector X-Ray〉, 단어 X-ray, 고윤서.

**HHHA, World! 타이포그래피,
인터랙션 웹으로 확장하기**

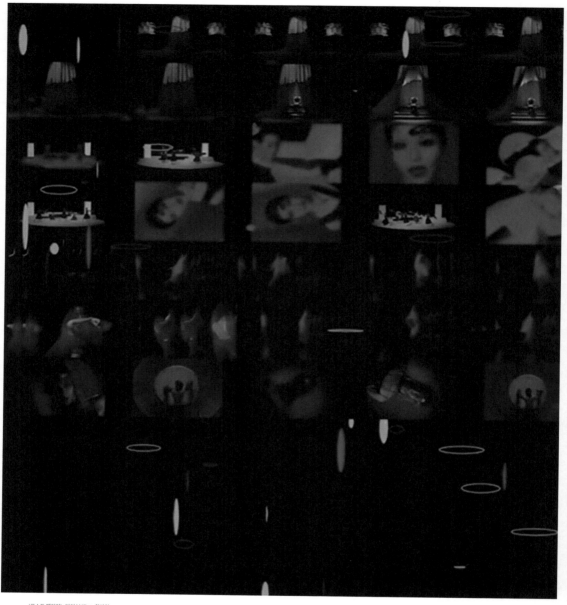

〈포스트 메이커〉, 단어 Utilize, 황다현.

PART 2 결계 너머로

지처럼 이용할 수 있습니다. 최근에는 베리어블 폰트(variable font)가 상용화되면서 이를 웹을 통해 다양하게 보여줄 수 있는데요, 가장 기본적으로는 레인지 바의 값 혹은 마우스를 움직여 베리어블 요소인 기울기와 두께, 즉 슬랜트(slant)와 웨이트(weight)를 조정할 수 있습니다. 22 23

가상과 현실을 매개하는 수단

여기까지 한 주제를 다양한 시각으로 표현해낼 수 있는 웹, 그리고 도구로서 사용할 수 있는 웹에 대한 실험 결과를 소개했습니다. 앞선 내용을 정리하면서 웹사이트가 앞으로 어떤 수단으로 작용할 수 있을지 실험한 결과를 보여주려 합니다. 저희는 얼마 전 웹 공간에 『알파벳 프로젝트』라는 책의 모든 내용을 발행했습니다. 이전 문장, 조금 이상하게 느껴지지 않나요? 책을 만들 때 사용하는 언어를 임의로 웹에 붙여봤습니다. 책을 출판할 때와 웹을 발행할 때 사용하는 영어 단어는 'publish'로 같은데요, 저희는 앞선 실험들을 통해 웹 공간이 현실의 책과 크게 다를 바 없이 정보를 전달하는 매체로서 기능한다고 생각하게 됐습니다. 때로는 책이라는 공간과 달리 웹이라는 공간에서는 대체 텍스트를 통해 시각장애인에게 이미지 정보를 전달할 수 있습니다. 또 브라우저 번역 기능을 통해 전 세계 어느 나라 사람과도 같은 정보를 공유할 수 있습니다. 24 - 25

이처럼 웹사이트는 상대적으로 낮은 장벽을 넘어 전달하고자 하는 주제를 효과적으로 표현할 수 있는 수단이 된 듯합니다. 웹은 현대사회에서 발생하는 문제들을 시각적으로 드러내도록 하는 동

22

〈Flatten〉, 단어 Organize, 박정수.

23

〈쿼리셀렉터 연습〉, 단어 Width, 윤여름.

**HHHA, World! 타이포그래피,
인터랙션 웹으로 확장하기**

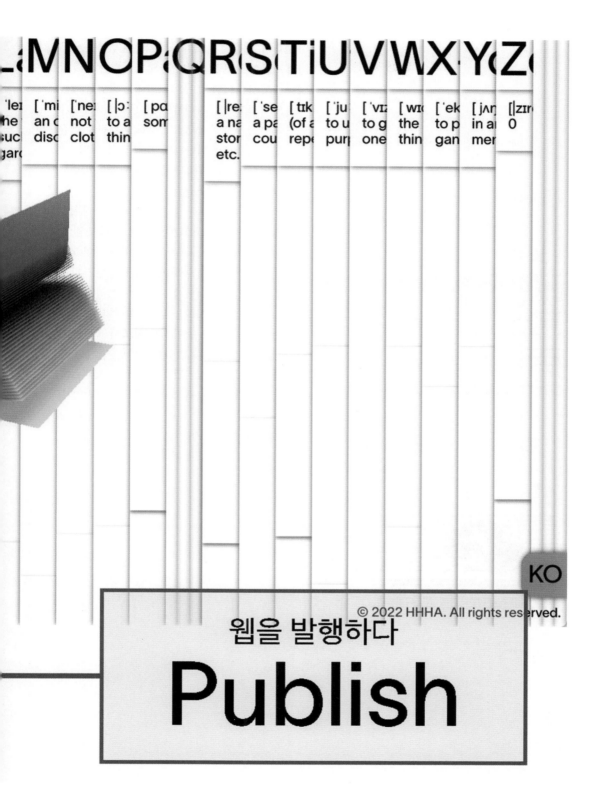

웹을 발행하다
Publish

**HHHA, World! 타이포그래피,
인터랙션 웹으로 확장하기**

시에 전 세계 어디서든 접근할 수 있습니다. 따라서 물리적, 환경적 제약 때문에 담론을 멈추는 일은 점점 드물어질 것 같습니다. 그렇게 저희는 웹의 바닷속에서 유의미한 언어를 건져내는 작업을 계속해서 진행하고 커뮤니티를 이어나갈 예정입니다. 현재의 우리가 효과적으로 정보를 전달하는 템플릿을 만들기 위해 노력한다면, 우리의 미래에는 개인화된 웹으로 목소리를 낼 수 있는 환경이 마련되리라 생각합니다. **26**

저는 웹 작업자로서 디지털이라는 가상현실에서 창작을 지속해 오고 있습니다. 직접 만질 수 없고 누가 소비하는지도 알 수 없으며 우리의 모임 또한 가상현실 속에서 이루어집니다. 그렇기 때문에 우리의 작업은 현실에 없는 무언가이기도 하면서 때로는 현실 그 자체가 되기도 합니다. 다만 이전과는 다른, 새로운 방식으로 시도하고 있습니다. 사용자에게 너무나 친숙한 'x' 버튼을 누르면 창이 닫힌다고 생각했지만 그렇지 않은 것처럼요. 웹이라는 공간은 예술적으로 그리고 다양한 방식으로 무한히 표현할 수 있는 공간입니다. 웹에 대한 새로운 가능성과 여러분의 외침을 기대하며, 이것으로 발표를 마칩니다. **27**

25

스크린 리더 - 위키백과, 우리 모두의 백과사전
https://ko.wikipedia.org › wiki › 스크린_리더 ▾
스크린 리더(영어: screen reader)는 컴퓨터의 화면 낭독 소프트웨어이다. ... 최근 애플사의 아이폰에 적용된 보이스오버와 같은 스마트기기에 내장된 모바일 스크린리더다.

10 Free Screen Readers For Blind Or Visually Impaired Users
https://usabilitygeek.com › 10-free-screen-reader-blind-... ▾
A screen reader is an essential piece of software for a blind or visually impaired person. Simply put, a screen reader transmits whatever text is displayed.

Screen Readers | American Foundation for the Blind
https://www.afb.org › assistive-technology-products › scre... ▾
Screen readers are software programs that allow blind or visually impaired users to read the text that is displayed on the computer screen with a speech ...

Use the built-in screen reader – Google Accessibility Help
https://support.google.com › accessibility › answer ▾

26

〈마우스 클릭이 만들어내는 공해, 제로 디지털 웨이스트〉, 단어 Enlarge, Zero,
신나리, 고윤서.

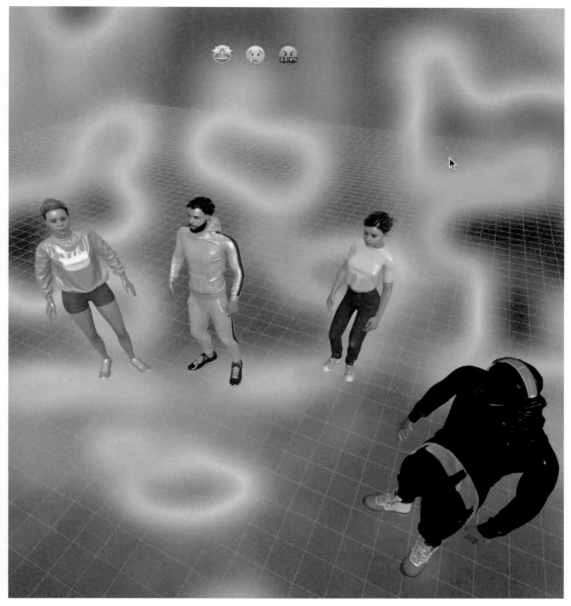

웹 작업 일부, HHHA.

**HHHA, World! 타이포그래피,
인터랙션 웹으로 확장하기**

Q&A

고윤서, 김가현, 김초원, 박정수,
신나리, 윤여름, 홍은주, 황다현
HHHA

(01) 코딩을 먼저 다루다가 디자이너로 진로를 변경한 건가요, 아니면 디자이너로서 먼저 활동하다가 필요에 의해 코딩을 배운 건가요?

윤서: 디자인을 전공했고 취미로 웹 코딩을 시작했습니다. 그 후로 인터랙션에 매료되어서 웹 개발의 영역이라고 불리는 프런트엔드 개발과 더불어 여러 가지 실험적 시도를 하고 있습니다.

다현: 학사와 석사 모두 시각 디자인을 전공했고, 디자인을 계속하며 여러 장소에서 다양한 사람들과 작업하다 보니 또 다른 재미를 주는 코딩에도 관심이 생겨서 공부를 시작했습니다. 그러다 보니 HHHA 같은 스터디 그룹의 필요성도 느끼게 됐습니다.

가현: UX 디자인과 인문학을 함께 전공했고 그 과정에서 HCI 분야에 관심을 가지게 되면서 코딩을 시작했습니다. 다양한 인터페이스에서 인터랙션을 구현하고자 하는 욕심에서 출발해 개발이라는 영역에 깊이 있게 접근했습니다.

정수: 시각 디자인과 영상 디자인을 전공했고, 미디어 아트를 통해 코딩을 접했다가 흥미를 느껴 웹 코딩을 시작했습니다. 데이터, 인풋과 실시간으로 상호 작용할 수 있고 무한히 배포할 수 있다는 점에 매력을 느꼈습니다. 현재 회사에서 프로덕트 디자인과 프런트엔드 영역을 병행하고 있습니다.

나리: 학사와 석사 모두 디자인을 전공했습니다. 록다운이 심하던 시기에 웹을 통해

PART 2 **결계 너머로**

수많은 전시와 콘퍼런스 들이 쏟아져 나왔고, 이때 코딩을 접했습니다. 그 당시를 계기로 웹에 대한 관점이 달라졌고, 웹을 좀 더 관심 있게 다루게 되었습니다.

초원: 시각 디자인을 전공했고 교환학생으로서 해외에 가 코딩을 처음 접했습니다. 해외 대학에서 했던 공부가 계기가 되어 꾸준히 코딩을 다루게 되었고, 한국에 돌아와서는 독학으로 공부했습니다. 현재는 일터에서도 많이 배우고 있습니다. 원래부터 3D, 미디어 아트, 인공지능 등 다양한 분야의 결합으로 만들어지는 디지털 결과물에 관심이 많아서 디자인과 개발을 함께 하게 되었습니다.

여름: 그래픽 디자인을 공부하던 중 예술 학교에 다니게 되면서 매체를 바라보는 시각을 넓힐 수 있는 기회가 생겼습니다. 그런데 동시에 록다운이 시작됐고, 오프라인 전시 기회를 잃은 친구들과 온라인으로 만날 기회가 많아지면서 웹 공간에 흥미를 느꼈습니다. 코딩은 어렸을 때부터 꾸준히 관심을 갖고 있었는데 친구들과 협업하면서 더욱더 공부하게 됐습니다.

은주: 학사와 석사 과정에서 순수 미술과 영상을 공부했지만, 학부 시절부터 코딩을 활용한 작업에 관심이 많아서 코딩을 배웠습니다. 그리고 독일에서 디자인 학교와의 교류 수업 중 디자이너들이 주제에 접근하는 방식을 듣고 매력을 느끼면서, 진입 장벽을 낮추는 웹의 접근성에 관심이 생겨 웹 코딩을 시작했습니다.

(02) HHHA의 웹페이지가 매우 흥미롭습니다. 구성원의 작업물을 서랍장 속 서류 파일을 넘기듯이 만든 것은 어떻게 나오게 된 아이디어인가요?

다현: 프로젝트 이름이 〈알파벳 프로젝트〉인 만큼 알파벳순으로 정렬되는 부분이 웹사이트에도 잘 보였으면 좋겠다고 생각했습니다. 그러기 위해서 사전, 전화번호부, 인덱스 카드 등 정렬과 관련된 아날로그적 경험을 떠올렸고 이러한 사물들의 물리적 특성들을 차용했습니다. 개중엔 책을 넘기며 훑어보거나 중간중간 인덱스 스티커를 붙이는 등의 특성이 있겠습니다. 형광펜으로 밑줄을 그은 듯한 모습을 웹사이트에 표현해 보려 하기도 했습니다. 또 모바일 기기에서는 PC에서 보는 것보다 크기가 훨씬 작아지기 때문에 커다란 책의 느낌보다는 인덱스 카드를 뽑는 듯한 느낌으로 만들었는데, 이러한 특징들이 스크린상에서 아날로그 책과 종이의 물성을 간접적으로 경험할 수 있게 하는 부분이 되지 않을까 생각합니다.

나리: 그리고 이런 책의 물성을 디지털 기기에서 어떻게 재해석할 수 있을까 고민했어요. 책을 구성하는 여러 요소를 해체해 나열한 뒤, 웹을 구성하는 요소들에 대입해 보는 작업을 진행했습니다. 그 결과 책의 물성을 웹상에서 표현해 내는 방법들은 매우 다양했습니다. 스크롤 바와 텍스트 배열에 각도를 활용하는 등 다양한 표현 방법을 찾아보는 일은 아주 재미있는 경험이 될 것입니다.

HHHA, World! 타이포그래피, 인터랙션 웹으로 확장하기

(03) 웹에서 일어나는 이벤트를 촘촘히 분절해서 실험의 가능성을 파헤친 부분이 재미있습니다. 모바일이나 패드와 같은 터치 인터랙션 장치에서는 이 단계가 많이 압축되잖아요. 그런 데서 오는 아쉬움, 혹은 터치 인터랙션 관련해서 탐구해 볼 만한 특징 같은 것들이 있는지 궁금합니다.

윤서: 모바일은 기기를 터치하고 있지 않으면 손가락의 위치를 탐지할 수 없다는 점이 가장 아쉽습니다. 또 터치 인터랙션에서 새로운 제스처를 제안하기에는 그것을 학습하는 데 소요되는 시간과 한정적인 이용 범위 때문에 쉽지 않습니다. 하지만 휴대폰은 최신 기술이 집약된 기기답게 다양한 센서가 달려 있다는 장점이 있습니다. 모바일 기기에는 카메라, 마이크, 위치와 고도를 측정하는 센서, 휴대폰의 기울기와 각도 등을 측정하는 자이로스코프 센서, 물체의 튀어나온 정도를 계산하여 3D 스캔 혹은 AR 장치를 사용할 수 있게 하는 라이다(LiDAR) 스캐너 등 PC에는 없을 법한 센서들이 기본적으로 많이 탑재돼 있습니다. 이런 센서와의 인터랙션을 연구해서 기울기에 따라 화면 안의 물체들이 이리저리 돌아다니게 하는 등의 연구를 시도할 수 있을 것 같습니다. 다만 접속했을 때 사용자의 동의를 얻어야만 실행된다는 특징이 있고, 때로는 보안 경고처럼 보이기도 해서 어떻게 해야 사용자가 센서의 접근을 허용하게 할 수 있을지 고민하는 일도 디자이너의 새로운 몫이라고 볼 수 있을 듯합니다.

(04) 기존 화면의 정지된 타이포그래피가 구성과 레이아웃이 실시간으로 변화하는 라이브 인터랙티브 타이포그래피로 변환할 때, 시각적 계층 구조나 레이아웃에서 가장 중요하게 여기는 점은 무엇입니까?

윤서: 보기 방식을 여럿 제공하는 것이 좋습니다. 변화를 시도하면 처음엔 다들 신기하고 재밌어서 좋아하지만, 익숙해질수록 불편함을 느끼기 마련이에요. 아무래도 익숙한 형태의 웹사이트가 접근성이 좋기도 하고요. 인터랙션이 발생하는 웹페이지 안에서만큼은 자기만의 법을 구축한다고 생각하며 제작해도 좋지만 설명이 너무 부족해서는 안 되고, 그걸 일반적인 레이아웃으로 재구성할 수 있는 웹이어야 한다고 생각합니다.

초원: 타이포그래피를 반응형으로 짜임새 있게 구성하는 일에 가장 많이 신경을 써요. 웹이라는 매체는 정적인 지면 매체와는 다르게 사용자 한 명 한 명에게 다르게 보이기 때문에 모든 변수를 고려한 완벽한 반응형을 만드는 것은 정말 어려운 작업이에요. 종이 매체와 영상 매체는 한 가지 비율에서만 작업하면 되지만, 웹에서는 수만 가지 비율과 스케일이 가능하기 때문에 기획, 디자인, 개발 과정에서 유연하게 사고하는 연습이 필요해요. 디자인 단계부터 변모하는 레이아웃 계층과 위계를 염두에 두고 단을 구성하거나 시스템을 체계적으로 짜는 것도 큰 도움이 돼요. 미세한 행간, 자간에 집착하기보다는 큰 틀을 먼

PART 2 **결계 너머로**

저 잡은 뒤에 하나하나 맞춰가는 것이 효율적인 작업 방식이라고 말하고 싶어요. 물론 시간적 여유만 된다면 인디자인으로 작업하듯이 웹에서 편집해 보고 싶은 마음은 항상 있습니다. 두 번째로 중요하게 생각하는 것은 반대로 인터랙션이 가능하다는 웹의 장점을 활용하는 것입니다. 웹에서 실현 가능한 다양한 호버(hover), 페이지 연결, 애니메이션 등 인터랙션은 사용성을 높이면서도 재미를 주는 장치고, 또 웹을 매력적인 매체로 만드는 요소이니까요. 어떻게 하면 사용자가 학습해 온 보편적인 사용성과 시각적 재미를 모두 고려하면서 작업자의 개성을 드러낼 수 있을까 항상 고민합니다.

다현: 저희가 보통 타이포그래피를 다룰 때는 먼저 지면 혹은 화면의 크기를 정한 뒤 해당 면의 레이아웃을 짜고 계층 구조를 고려하며 디자인을 하는데, 이는 웹도 마찬가지인 것 같습니다. 다만 웹이라는 매체 특성상 접속해 있는 사용자의 화면을 통제할 수 없고 사용자의 웹 조건이 저마다 다르기 때문에, 웹에서는 화면의 크기와 비율에 따라 레이아웃이 어떻게 달라질지, 그리고 각 경우에서는 어떻게 보이는 것이 최선일지 가능한 한 깊게 고려하려 합니다. 하지만 모든 크기와 비율의 경우의 수를 계산하여 개별적으로 디자인할 수는 없으므로 많이 쓰이는 크기와 비율을 우선적인 기준으로 두고 있습니다. 그리고 레이아웃이 변화하면서 발생하는 인터랙션도 중요하게 생각하는 것 같아요. 인터랙션이라는 부분은

웹의 장점 중 하나인데, 반응형 웹은 사이즈가 달라지기도 하고 특정한 인터랙션이 있을 때 레이아웃을 바꿀 수도 있습니다. 이렇듯 레이아웃이 바뀌면서 발생하는 인터랙션은 사용자에게 재미있는 경험을 제공합니다. 이를 통해 사용자에게 밋밋하고 지루한 느낌이 아니라 웹사이트 내에서 소통하고 있다는 입체적인 느낌을 줄 수 있습니다.

···

(05) 타이포그래피를 웹에서 확장하는 것과 종이에서 확장하는 것에 어떤 차이가 있을지, 디자이너가 코딩을 배움으로써 어떤 확장이 가능할지 궁금합니다.

정수: 웹에서 타이포그래피는 완전한 컨트롤이 불가능합니다. 출판물에서는 무엇이든 원한다면 미세하게 편집할 수 있는 반면에 웹에서는 약속된 폰트로 보일 것이라는 확신조차 없습니다. 웹폰트를 임베딩해도 폰트가 로딩되기 전까지는 사용자 기기에 이미 있는 기존 폰트로만 보일 수도 있지요. 기기의 해상도에 따라 보이는 폰트의 크기도 다르고, 어떤 크기의 스크린 위에 보일지도 확신할 수 없습니다. 그래서 웹에서의 타이포그래피는 훨씬 가변적이고 불안정합니다. 그만큼 여러 경우의 수에 따라 디자인을 분기하거나 제약 사항을 받아들여야 합니다. 또한 디지털 환경에서 가독성이 좋은 폰트와 출력물에 최적화된 폰트를 구분해서 사용해야 합니다. 디지털 환경에

**HHHA, World! 타이포그래피,
인터랙션 웹으로 확장하기**

서 가독성이 높은 서체로는 「스포카 한 산스(Spoqa Han Sans)」「리디바탕」이 좋은 예일 것이고, 「SM명조」나 「윤고딕」은 디지털 환경에서 힘을 잘 못 쓰는 예라고 할 수 있겠습니다. 꼭 웹이 아니어도 편집 디자인을 하는 데 코딩은 많은 도움이 됩니다. 이를테면 1,000쪽 분량의 책을 조판할 때, 글자별로 글자 스타일을 일일이 변경하는 것은 아주 번거로운 일이잖아요. 인디자인은 정규표현식, 즉 그렙(GREP) 기능을 제공하는데, 이 기능을 통해 텍스트를 조건에 따라 다른 단어나 스타일로 쉽게 대체할 수 있습니다. 또 텍스트나 이미지를 포함한 편집물을 제작할 때 XML 형식으로 데이터를 넣어 자동화할 수도 있습니다. 초기 세팅은 오래 걸릴지언정, 코드를 보고 만드는 일에 익숙해지면 수작업으로 많은 양을 처리하는 것보다 훨씬 빠르게 작업할 수 있지요.

(06) 계속해서 인터랙션이 중요해지는 이유가 무엇이라고 생각하나요?

윤서: 인터랙션은 반복되는 템플릿에 대한 지루함을 해소하며 시각적 환기를 줄 수 있는 요소입니다. 그리고 그런 감각적 경험으로 하여금 사용자가 반복적인 규칙을 벗어나 디지털 기기를 이용할 수 있다고 생각합니다.
가현: 시간이 지날수록 물리적 공간만큼이나 디지털 공간이 중요해지고 있기 때문인

듯합니다. 디지털 세계와 물리 세계의 경계가 허물어지고 다양한 인터페이스와 인터랙션이 생겨나고 있는 시기입니다. 압축적인 발전이 이루어진 만큼, 지금까지는 새로운 인터페이스나 프로덕트를 개발할 때 멘탈모델(Mental Model)을 활용해 우리에게 쉽고 익숙한 방향으로 디자인돼 온 것 같습니다. 따라서 아직도 실험해 볼 만한 새롭고 낯선 인터랙션과 디자인은 많고, 이들을 다양하게 다루고 활용할수록 디지털 공간에서 겪을 수 있는 감각적 경험의 폭이 크게 확장될 수 있다고 생각합니다.

(07) 2D 그래픽을 인터랙션과 코드로 확장할 때 호환성이 좋은 프로그램은 어떤 것들이 있는지, 그리고 실제로는 어떤 프로그램을 사용하시는지 궁금합니다.

윤서: 인터랙션 방법들을 디자인으로 미리 시각화하기 좋은 프로그램에는 여러 가지가 있는데요, 대표적으로 Hi-Fi 프로토타입 툴에는 프로토파이(ProtoPie)가, Lo-Fi 프로토타입 툴에는 피그마(Figma)가 있습니다. 하지만 시각화하는 데 시간이 오래 걸려 피그마나 일러스트레이터로 화면을 만든 뒤 바로 코딩을 하는 편이긴 합니다. 저는 사용하고 있진 않지만, 디자인하면 웹 프레임워크 언어인 리액트(React)로 출력해 주는 프레이머(Framer)라는 프로그램도 있어요.

정수: 아무래도 코드를 작성할 때의 뇌와 그래픽을 만들 때의 뇌는 전혀 다르기 때문에 스케치와 시안 작업은 기존 그래픽 프로그램으로 작업하지만, 그 이상의 작업은 바로 코드로 짜는 것을 선호합니다. 윤서 님께서 언급해 주셨듯이 그래픽을 코드로 변환시켜 주는 플러그인이나 프로그램은 듣기만 해도 멋진 프로젝트이기 때문에 정말 많은 솔루션이 공개돼 있는데요, 결국 자동 생성된 코드는 직접 작성한 코드에 비해 더럽고, 읽기 힘들고, 다른 기능을 붙이거나 수정하기 아주 힘듭니다. 이런 점들을 염두에 두고 작업하는 것이 좋습니다. 그런데 애니메이션의 경우에는 손으로 다시 짠다는 것이 말도 안 되는 예외 중 하나인데요, 이럴 경우에는 로티를 활용해 볼 수 있습니다. 로티(Lottie)는 에프터 이펙트로 작업한 2D 애니메이션을 웹이나 앱에 쉽게 삽입할 수 있는 편리한 툴로, 앱의 로고 스플래시나 일러스트 애니메이션 등을 렌더링한 영상에 비해 가볍게 넣을 수 있습니다.

다현: 저도 피그마 혹은 일러스트레이터를 사용해 레이아웃을 구성하고 화면을 대략적으로 디자인한 뒤에 바로 코딩을 하는 편입니다. 인터랙션은 코딩을 하며 바로바로 디자인하는 것이 더 편하더라고요. 저도 최근에 로티를 사용할 기회가 있었는데, 아주 편하게 웹에 넣을 수 있어 좋았습니다.

초원: 저도 깊이 있는 웹사이트의 경우에는 피그마를 사용하고, 간단한 넷 아트 혹은 단일 페이지의 경우에는 일러스트레이터로 작업하거나 손으로 스케치하고 바로 코딩으로 구현합니다. 애니메이션을 넣을 때는 위에서 언급한 것처럼 로티도 좋은 방법이고 APNG(Animated Portable Network Graphics)도 굉장히 가볍고 편리합니다. 그리고 저도 아직 제대로 써보지는 못했지만 최근 들어 알게 된 제플린(Zeplin)이라는 프로그램은 피그마, 어도비 XD 등에서 만든 디자인을 퍼블리싱하는 데 도움을 주는 프로그램으로, 디자인 시스템을 체계화하고 개발자와 따로 작업하는 경우에 소통하는 데 도움이 될 듯합니다.

(08) 표현하고 싶은 것을 나타내 줄 수 있는 라이브러리를 찾는 것도 정말 어려운 일일 것 같습니다. 필요한 라이브러리를 찾는 팁이 있을까요?

윤서: 일러스트레이터의 스크립트를 찾는 것처럼 검색이 한 방법이 될 수 있겠습니다. 만들고 싶은 기술을 구글에 영어로 검색해 보는 것입니다. 코드펜(CodePen)이나 코드샌드박스(Code Sandbox) 등의 코드 공유 커뮤니티에서 다른 사람들의 코드와 이용 방식을 보고 새로운 아이디어를 얻을 수도 있죠. 다만 우리의 입맛과 필요에 딱 맞는 오픈소스 라이브러리들이 항상 존재하는 것은 아니기 때문에, 실제로는 P5.js나 Three.js같이 범용적인 라이브러리를 아주 심도 있게 응용하거나 직접 제작하는 경우가 많습니다.

**HHHA, World! 타이포그래피,
인터랙션 웹으로 확장하기**

(09) 강연에서 소개하신 '다르게 보기' 방법처럼 조금 낯설지만 그만큼 흥미롭고 새로운 방식으로 작업 할 때, 프로그래머분들과 마찰이 생기는지, 만약 그렇다면 어떻게 조율하는지 알고 싶습니다.

윤서: 초기 단계에는 프로그래머분들도 가능성을 판단하기 때문에 큰 마찰은 없지만, 완성 단계에는 기술의 구현보다도 표현하고자 하는 디테일과 목표에서 종종 의견 차가 발생할 수 있는 것 같습니다. 이때는 각자의 분야를 존중하고 이해하는 자세가 필요하겠지요. 초기 단계에서는 프로그래머가 디자이너를 이해하고 구현해 낸 것처럼, 디자이너도 그 기술을 이해하고 그 가능성 여부를 판단해야 합니다. 어떤 방식이 더 수월하고 효율적인지 회의하고, 서로 소통하며 좀 더 효과적인 방법으로 디테일을 완성해 가는 과정이 중요합니다.

..

(10) 최근 들어 그래픽 디자이너들에게 코딩이 필수적임을 더욱더 뼈저리게 느끼고 있습니다. 초심자는 어떤 언어로 시작해서 어떤 방향으로 배워나가는 게 좋은지, 그리고 앞으로 코딩이 디자인계에 어떤 영향을 미칠 것으로 생각하는지 궁금합니다.

윤서: 온 산업에서 코딩을 주목하는 시대가 온 것 같습니다. 그 흐름에 맞춰 디자인계에서도 코딩을 주목하고 있는 것 같고요. 디자인을 표현하기에 적합한 언어로 시작한다면 처음이라 어려울 수 있는 분야도 끈기 있게 도전하게 되고 업무에도 가산점이 될 수 있습니다. 다만 코딩으로는 디자이너의 눈과 커서의 끝이 조작하는 1픽셀까지 매번 조절할 수는 없습니다. 더구나 코딩도 디자인처럼 트렌드가 시시각각 변하기 때문에 프로그래머분보다 항상 더 전문적일 수도 없겠지요. 그래서 코딩 공부를 시작하려는 분들은 자신의 작업에 매력을 더해줄 수 있는 부분을 찾아 중점적으로 공부하고, 직접 한 프로덕트 전체를 만들겠다는 생각보다는 프로그래머들의 작업 과정을 이해하고 소통하는 데 도움을 받기 위해 배운다는 관점으로 다가가도 좋겠습니다. 코딩을 직접 하는 것이 아니라면, 얼마 안 가 이미지를 만들어내는 AI의 이용이 증대할 것 같습니다. 어느덧 웹사이트 디자인을 해주는 AI도 생겨났는걸요! 아직은 표현의 섬세함에 한계가 있지만, 이 기술이 발전한다면 영감의 원천 혹은 작업 보조 수단으로서 큰 도움이 될 것입니다. 최근에도 저작권 관련 문제가 대두되고 있어 관련 법안도 시급한 것 같네요.

..

(11) 저는 미디어 콘텐츠와 디자인을 공부하고 있는 학부생입니다. 한번은 웹을 기반으로 한 타입 제너레이터를 이용해 봤습니다. 이용하는 내내 깜짝 놀라고 말았는데요. 영상 편집 프로그램과 플러그인으로부터 도출할 수 있는 결과물보다 인터랙션 웹에서 얻을 수 있는 결과물이 훨씬 효율적이고 재미있고 즉흥적이며, 사용자 친화적일

PART 2 **결계 너머로**

수 있다고 느꼈기 때문입니다. 나아가 미래에는 '작업물을 만드는 디자이너'와 '툴을 만드는 개발자'의 경계가 허물어지고 동시적, 유기적 관계를 맺은 새로운 역할로 대치될 수도 있음을 느꼈습니다. 위처럼 디자이너와 개발자의 영역을 넘나들기 위해서는 어떤 능력이 선행되어야 할까요? 또 어떤 경험이 가장 요구될까요?

윤서: 그들만큼 해당 분야에 대해 빠삭하게 아는 것이 선행돼야겠습니다. 본인이 몸담아 오던 분야가 아닌 만큼, 마치 해당 분야의 전문가처럼 최신 기술을 꾸준히 공부하며 광범위하게 관심을 기울이는 것이 좋을 것 같습니다. 인터랙티브 웹을 작업하지만 관심의 대상을 인터랙션과 웹이라는 범주로만 한정 짓는 것이 아니라, 초원 님처럼 파이썬 언어를 활용한다든지, 은주 님과 가현 님처럼 유니티를 한다든지, 정수 님과 가현 님처럼 퍼블리싱을 넘어서 통신, 서버에까지 관심을 둔다든지, 다현 님처럼 AI에 관심을 둔다든지 등 관심을 가질 수 있는 분야는 무궁무진합니다. 그것이 선행된다면 알고 있는 기술을 통해 다른 방면의 '필요'를 느낄 수 있을 것 같습니다.

은주: 윤서 님이 말씀하신 것처럼 계속해서 다른 분야에 관심을 기울이고 그 분야에 관한 지식을 업데이트하는 것이 중요합니다. 인터넷과 오픈소스를 통해 홀로 실험하는 것도 좋지만, 기술은 너무 빠르게 발전하기 때문에 다른 분야의 현직자분들과 협업해 보면서 그 분야에 대해 좀 더 깊게 이해하고 다양한 가능성을 탐구하는 것도 좋은 것 같아요. 서로 전혀 생각하지 못했던 부분들을 짚어주며 세계를 확장할 수 있기 때문입니다.

정수: 어차피 너무나 많은 언어와 프레임워크, 라이브러리, 디자인 철학이 있고, 더욱이 프런트엔드의 흐름은 너무나 빨리 바뀌기 때문에 모든 코딩에 통달한 장인이 된다는 것은 불가능합니다. 그러나 기반 지식과 경험이 있다면 지금 필요한 무언가를 검색해서 찾아내고(찾아내는 것도 아는 것이 적은 상태에서는 아주 힘듭니다.) 읽고, 이해하고, 더 나아가 응용해서 핵심만 자기 것으로 소화할 수 있으면 최고겠죠. 그러기 위해선 이 넓은 프로그래밍의 바다에서 내가 어디까지 할 수 있는지, 무엇을 모르는지, 어디서부터 남의 도움이 필요한지 아는 것이 가장 중요합니다. 그리고 어떤 애플리케이션이나 프로덕트를 개발하고 유지 보수하는 역할의 개발과 시각적 결과물을 내는 것이 목적인 크리에이티브 코딩은 각자의 코딩 방식이 아주 다릅니다. 전자에서는 내가 아니라 누구라도 읽을 수 있는 코드, 즉 이후에 수정이 용이한 구조로 잡는 것이 무엇보다 중요한 반면에 크리에이티브 코딩은 상대적으로 그런 제약이 덜합니다. 물론 그만큼 최적화가 되지 않고 확장이 힘들어질 수도 있지만요. 또 의외로 크리에이티브 코딩 분야가 미디어 아트나 그래픽스 분야로 확장된다면 수학, 특히 선형대수학을 활용해야 하는 순간이 자주 찾아옵니다.

가현: 근본적으로 접근하면 직무와 역할

HHHA, World! 타이포그래피, 인터랙션 웹으로 확장하기

의 구분에서 벗어나는 것이 먼저라고 생각합니다. 스스로 한계를 미리 규정해 두지 말고, 해보고 싶은 프로젝트가 있다면 일단 구상해 보는 것이죠. 그다음으로는 구글링이 굉장히 중요하다고 생각합니다. 디자인과 개발은 분야 특성상 활용할 수 있는 좋은 오픈소스와 공부 자료가 매우 많기 때문입니다. 내가 만들고 싶은 것이 있다면 그것을 구현하기 위해 어떤 방식을 활용할 수 있는지 집중적으로 공부할 수 있는 집념이 중요해요. 처음에는 막막하고 막연하게 느껴질 수 있지만, 그래도 용기 있게 도전하고 나면 좋은 배움의 기회가 많이 찾아오는 것 같습니다. 특히 정수 님 말씀대로 프로덕트를 개발하는 차원의 개발과 크리에이티브 코딩은 그 방식이 아주 다르기 때문에, 내가 하고 싶은 방향이 어느 쪽인지 명확히 정한 뒤에 배움을 이어나가는 것도 필요한 것 같아요.

초원: 두 가지 영역을 넘나들고, 더 나아가 완벽하게 융합하기 위해서는 두 영역 모두에 대한 끊임없는 관심과 공부가 필요합니다. 디자인과 개발을 구분 짓지 않고 유기적으로 생각하는 태도가 필요하고, 각 분야를 전문가다운 시선으로 바라보는 연습도 필요하다고 생각해요. 각 분야에서 가장 요구하는 능력의 차이는 필연적으로 존재합니다. 그래서 각 분야에서 한 프로젝트를 처음부터 끝까지 수행하는 경험이 도움이 되는 것 같아요. 프로젝트를 진행하면서 전면에 부딪혀 가며 배우는 것이 가장 효율적이라고 느꼈습니다. 그래서 디

자인과 개발의 방대한 흐름 속에서 갈피를 못 잡을 땐 우선 용기 있게 시작해 보는 대담함이 필요하다고 생각해요. 일단 프로젝트를 시작하면 자연스럽게 다양한 언어와 라이브러리를 접하게 되고, 앞서 말씀하신 AI, 유니티 등 더욱더 넓은 분야를 접하고 도전해 볼 기회가 생깁니다.

다현: 저는 디자인과 코딩을 별개의 것으로 생각하기보다는 항상 둘을 유기적인 관계로 보고 작업하는 편입니다. 코딩을 할 줄 아는 디자이너로서 이것저것을 시도하려 하지만 아무래도 학교나 어떤 기관을 통해 정석적인 방식으로 개발을 배우지는 않았기 때문에, 그런 부분에서 부족함이 느껴지거나 다르다는 생각이 들 때 많이 검색합니다. 어떤 방식이 있을까, 요즘엔 어떤 기술이 쓰일까 골몰하다 보니 그 세계에 대해 자연스럽게 배우는 것들이 있더라고요. 디자인을 하다가 다른 무언가를 구현하고 싶다는 생각이 들면 그것을 코드로 짜보려고 하기도 하고요. 인터랙션으로 구현되면 재밌겠다고 생각한 아이디어나 실험들이 발판이 되어 무언가 더 배워보고 싶다고 생각하게 된 듯합니다. 결국 가장 중요한 것은 배우려는 의지와 그것을 계속해서 이어갈 수 있는 꾸준함인 것 같아요.

HHHA, World! 타이포그래피,
인터랙션 웹으로 확장하기

타이포그래피
그리고

모든 것은 연결되어 있습니다.
디지털로 인한 변화 역시
타이포그래피가 살을
맞대고 있는 여러 분야에서
동시다발적으로 다층적으로
일어나고 있습니다.
타이포그래피와 이미지의
관계, 타이포그래피와 공간의
관계에서도 적지 않은 변화가
감지됩니다.

3

사진과 글자를
함께 얹는다는 것:
스크린 앞에서
사진책을 더듬기

한때는 종이책이 전부
전자책과 스크린으로
대체되지 않을까 하는 공포에
사로잡힌 적도 있었으나
오늘날의 디지털 환경에서도
여전히 종이책을 둘러싼
욕망은 넘쳐난다. 이제는
한발 물러나 종이와 스크린이
서로에게 어떻게 영향을
끼치고 있는지 관찰해야 하는
것이 아닐까? 사진책이라는
기묘한 공간에 머무르는 여러
고민과 질문들

김현호 | 보스토크프레스
《보스토크 매거진》의 편집 동인이자 프레스의
대표. 다양한 출판물을 만들어온 편집자이며
PLATFORM–P의 센터장이기도 하다.
디자인 저널 《양귀비》의 책임 편집자,
서울대학교출판문화원 편집장, 사진이론학교와
격월간 《말과활》의 기획 위원 등으로 일했으며
아트인컬처 뉴비전 미술평론상을 받았다.

어쨌거나 종이에 속한 사람

안녕하세요. 보스토크프레스의 김현호라고 합니다. 오늘 저는 디지털 환경에서의 출판과 잡지의 변화 그리고 그 과정에서 있었던 저와 동료들의 작은 시도들을 말씀드리려 합니다.

저는 스스로를 사진 비평가이자 조금은 다양한 책들을 만들어온 출판 편집자로 소개하곤 합니다. 즉 사진의 역사와 이론을 도구 삼아 동시대의 사진적 현상에 대해 글을 쓰는 일과, 소규모 사진 출판사인 보스토크프레스를 동료들과 함께 운영하는 일이 제게는 가장 중요합니다. 또한 보스토크프레스는 사진 출판사인 한편 출판 생태계의 여러 작은 구성원들을 지원하는 PLATFORM-P의 운영사이고, 저는 이곳의 센터장을 맡아 출판과 관련한 여러 교육과 지원 프로그램을 설계하고 실행하는 일을 하고 있습니다.

여전히 출판은 종이책을 생산하고 유통하는 것을 주된 수익 모델로 삼고 있는 산업입니다. 그러므로 출판에 관련된 사람이라는 것은, 지면을 바탕으로 사유하는 데 익숙하다는 것을 의미합니다. 제가 지닌 지식은 대부분 종이책이라는 물리적인 상품을 만들어 판매하기 위한 것들입니다. 하지만 종이책이라는 오래된 물건을 만드는 데에도 여러 가지 기술적인 도전과 혁신이 존재해 왔습니다. 사실 출판 산업을 지탱하는 것이야말로 인쇄 산업을 비롯한 여러 산업의 디지털 혁신이라고 생각하고 있습니다. 이 말은 오늘날 종이책을 잘 만들고 잘 유통하기 위해서는 디지털 기술을 충분히 이해해야 함을 의미합니다. 이것은 편집과 디자인, 제작과 유통, 그리고 특히 디지털 미디어 환경에서 이전보다 훨씬 역동적으로 움직이는 독자를 이해하는 것을 포함합니다. 0️1️ - 0️2️

어떤 오래된 논쟁, 책의 미래 혹은 우주

먼저 10여 년 전의 이야기에서부터 시작하겠습니다. MIT 미디어 랩(MIT Media Lab)의 공동 창립자이자 디지털 시대의 성격을 명쾌하게 정의했던 니컬러스 네그로폰테(Nicholas Negroponte)는 2010년 테코노미 콘퍼런스(Techonomy Conference)에서 물리적인 형태의 책은 5년 안에 "죽어버릴" 것이라고 말했습니다. 어릴 때 음악을 듣던 행위를 생각해 보라고, 그때는 음악도 CD나 테이프와 같은 물리적인 형태를 지니고 있었다고 그는 이야기합니다. 코닥은 절대 아닐 거라고 했지만, 카메라용 필름은 이제 거의 사라졌고 코닥은 파산했다고 덧붙였지요.

네그로폰테는 종이책이 "완전히 죽어버리"지는 않겠지만 전자책에 자신의 자리를 내어주고 말 것이라고 생각했습니다. 사실 그때 아마존에서는 이미 킨들용 전자책이 하드커버 양장본보다 더 많이 팔려나가고 있었습니다. 책 역시 '아톰에서 비트로(from atoms to bits)', 종이 묶음에서 디지털 파일로 순식간에 변해버리고 마는 것일까요? 출판 노동을 막 시작했던 저는 그의 말에 꽤나 불안해하던 기억이 납니다. 네그로폰테는 '아톰에서 비트로', 즉 물리적 세계가 정보의 세계로 전환하는 과정에서 인간의 지식과 행동이 변화하는 모습에 매혹된 연구자였습니다. 그리고 그 매혹을 바탕으로 오늘날의 사회에 대한 여러 가지 중요한 통찰을 제공한 학자이기도 합니다. 네그로폰테가 이 말

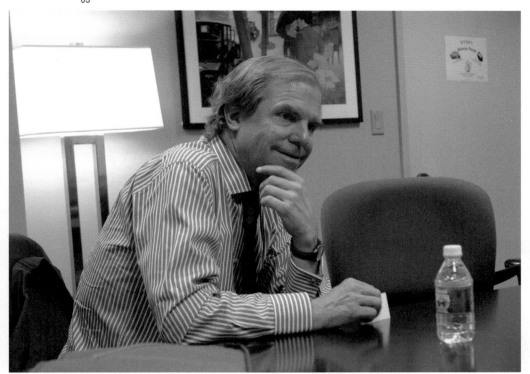

Nicholas Negroponte visits our office, Mike Lee, MIT Media Lab.

사진과 글자를 함께 얹는다는 것:
스크린 앞에서 사진책을 더듬기

Umberto Eco, Università Reggio Calabria, 2005.

Codex Gigas, Kungl. biblioteket, 2005(B).

을 한 2010년 당시는 모바일 기기 기반의 전자책이 뜨거운 주목을 받던 때였습니다. 2007년에는 아마존 킨들이, 2009년에는 반스앤노블의 누크가, 그리고 무엇보다도 2010년에는 아이패드가 처음 등장합니다. 하나의 모바일 기기에 수천수만 권의 책이 담길 수 있다는 것. 책에서 음악과 영상이 나오고 간단한 HTML5 이벤트를 넣을 수 있다는 것. 이러한 변화는 굉장한 혁신으로 보였습니다. 0 3

2년 후인 2012년, 여든 살의 움베르토 에코(Umberto Eco)는 기자들 앞에 서서 루브르 박물관 장서각 2층 난간에서 아래층 바닥으로 자신의 소설 『장미의 이름』과 아마존 킨들을 함께 집어던졌습니다. 물론 킨들은 산산조각이 났고, 종이책은 그렇지 않았습니다. 에코는 『책의 우주』라는 대담집에서 종이책이 마치 포크나 바퀴처럼 이미 완성된 것이며 절대 사라지지 않을 것이라고 말합니다. 이 책에 대한 여러 오독과 그의 과한 퍼포먼스는 그를 늙은 테크노포비아, 즉 신기술 혐오자로 몰아갔습니다. 하지만 '지식의 티라노사우루스'라는 별명을 지닌 지성의 괴물이 아이패드나 킨들 같은 것을 두려워하거나 혐오한 것 같지는 않습니다. 0 4

기계적으로 우월한, 낡고 낡은 기기
10여 년이 지난 지금, 강의를 준비하면서 저는 조금 전 언급한 두 사건을 다시 생각해 보게 되었습니다. 그동안 한국에서도 전자책과 관련해서 열병 같은 순간이 몇 차례 지나갔고, 저는 운 좋게도 혹은 운 나쁘게도 그 한복판에서 얼마간의 시간을 보냈습니다. 한국에서 가장 오래된 책들을 만드는 출판사 중 한 곳의 편집장으로 일하다가, 갑자기 신

생 과학기술원으로 옮겨 가 차세대 전자책을 만드는 열기에 동참하기도 했습니다. 그 과정에서 제가 느꼈던 것은, 아이패드나 킨들과 같은 기기가 종이책과 비교해 '열등한' 측면이 적지 않다는 것이었습니다.

우리가 손에 종이책을 쥐어 들고 읽는 순간을 상상해 봅시다. 전자책 기기를 처음 접한 이들이 가장 답답해하는 것 중 하나는, 종이책과 달리 전자책은 책의 전체 분량과 남아 있는 페이지의 정보를 직관적으로 이해하기 힘들다는 점입니다. 물론 잔여 분량이 화면 어딘가에 표시되지만 손의 감각을 통해서 실시간으로 알게 되는 잔여 분량을 전자책에서 감지하기란 어렵습니다. 그래서 전자책은 왠지 종이의 한쪽을 묶은 코덱스(codex)보다는 둘둘 만 두루마리(scroll)에 가까운 형태처럼 느껴집니다. 그래서인지 대중소설과 같은 선형적인 서사를 읽기에는 괜찮지만, 목차와 주석을 오고 가며 읽어야 하는 입체적 독서에는 종이책이 더 편리한 경우가 많습니다. **05**

저는 학생들을 대상으로 전자책 만족도 조사를 하며 '기상천외한' 불만들을 접하기도 했습니다. 예를 들어 한꺼번에 몇 권의 책을 놓고 볼 수 없다거나 메모할 때 수식을 입력하는 별도의 스크립트 입력기를 사용해야 한다는 것 등입니다. 특정 과목의 경우, 저는 필기를 위한 별도의 종이책 워크북을 만들어줘야 했고 그 과정에서 종이책과 전자책의 인터페이스가 아주 다르다는 것도 생각해야만 했습니다. 예를 들어 특정 단어에 밑줄이 그어져 있으면 종이책에서는 이것이 '중요하다'는 뜻입니다. 반면에 스크린의 하이퍼텍스트는 '다른 페이지로 나간다'는 신호입니다. 아이콘과 버튼의 차이, 웹과 종이의 가독성은 조금씩 같으면서도 달랐습니다.

그 과정에서 뼈저리게 느낀 것은 종이책이 여전히 특정 부분에서 조금은 '물리적으로' 우월하다는 점입니다. 음악 스트리밍 앱은 기존의 워크맨이나 CDP를 흉내 내지 않습니다. 그러나 전자책 뷰어들은 종이책 페이지가 넘어가는 모습을 공들여 모사하곤 합니다. 이것이야말로 어쩌면 아주 오랜 시간을 이어온 종이책이라는 형식이 우리의 몸과 맞닿을 때 발휘하는 저력일지도 모르겠습니다.

저는 나무를 베어 만든 종이에 석유 화합물인 잉크를 발라서 만든 종이책이 더 '인간적'이라고 말하는 것을 조금은 미워하는 편입니다. 그런 말을 하기 전에 우리는 장기 추적 연구를 통해 밝혀진 인쇄업 노동자들의 심각한 건강 문제를 더욱 걱정해야 하는 걸지도 모르겠습니다. 오히려 종이책을 놓지 못하게 하는 것은 그 기계적 완성도와 오랫동안 이어진 촉각적 인터페이스의 편리성 때문이 아닌가 하고 저는 생각합니다.

다시, 발터 베냐민의 말을 떠올리기

지금 제 이야기를 읽는 여러분들은 아마, 왜 저렇게 당연한 이야기를 계속하고 있는지 궁금증을 가지실지도 모르겠습니다. 지금 여러분 중에 종이책이 갑자기 증발하듯 사라질 것이라고 믿는 분은 많지 않을 겁니다. 그러나 불과 10여 년 전, 마치 자동차가 마차를 대체하듯 스크린이 종이책을 완전히 대체할 수도 있다는 논쟁이 일어났습니다. 그것도 당시 인류 중에서 최고의 지성이라 할 수 있는 이들

**사진과 글자를 함께 얹는다는 것:
스크린 앞에서 사진책을 더듬기**

Walter Benjamin, Akademie der Künste, Berlin, vers 1928.

〈언리미티드 에디션〉 13회 포스터, 박선경(포스터), 장우석(서체), 2021.

텀블벅 로고 이미지, https://tumblbug.com/

사이에서 말이지요. 하지만 우리의 동시대가 그렇듯, 오래된 것과 새로운 것이 서로 뒤엉키고 때로는 자리바꿈하며 종이책과 전자책은 꽤 오랫동안 함께 있을 듯합니다. 아니, 10여 년이 지난 지금의 시점에서는 특정한 기기를 기반으로 한 '전자책'보다는 '스크린'이라는 조금쯤 확장된 단어를 사용하는 것이 좋겠습니다.

여기서 저는 20세기의 철학자 발터 베냐민(Walter Benjamin)의 놀라운 통찰을 되새길 필요가 있다고 생각합니다. 사진이 발명된 후 회화가 사라질까 봐 겁에 질린 비명을 지르던 화가들이 있었습니다. 그러나 베냐민은 당시 가장 중요한 문제는 '사진'이라는 충격을 받은 예술이 어떻게 변화할 것인지 이해하는 일이라고 생각했습니다. 그리고 그로 인해 인간의 지각이 어떻게 변모할 것인지도요. 이 말은 온갖 신기술을 접하는 우리 모두에게 유효합니다. 저와 같은 사람들은 자신이 지닌 알량한 기술이 쓸모없어질까 두려워하기보다는, 그것이 어떻게 변화할지 조금은 흥미진진하게 생각해보는 것이 중요할 듯합니다. 즉 종이책은 디지털 환경에서 어떻게 변화하고 있고, 또 어떻게 변화해나갈까요? 그것은 우리가 짜는 판면에 어떤 영향을 미칠까요? **06**

어쩌면 오늘날의 종이책을 지탱하는 것들

물론 저 역시 다소의 실마리만을 어렴풋이 모색하고 있을 뿐입니다. 그래서 이제는 제게 가장 익숙한 사진책 이야기를 시작해 보겠습니다. 앞에서 인쇄 산업을 비롯한 기반 산업의 디지털 혁신이 아니었더라면 종이책 중에서도 특히 사진책은 사라져 버

09 10

11

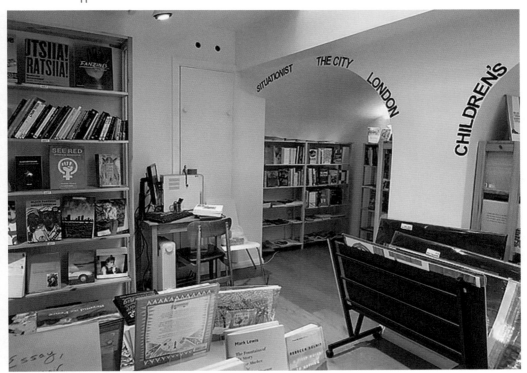

The Vaults in the basement of Housmans bookshop, Alan Stanton, 2018.

**사진과 글자를 함께 얹는다는 것:
스크린 앞에서 사진책을 더듬기**

렸을 수 있을 것 같다는 생각이 듭니다. 예를 들어 책 한 권을 제작할 때 예전처럼 원색 분해와 분판 출력의 기술자들이 필요했다면 종이책, 특히 사진 책은 다른 미디어와의 경쟁에서 버텨낼 단가를 유지할 수 없었을 겁니다. 하지만 CTP(Computer to Plate)와 CIP(Cooperation for Integration of Prepress, Press and Postpress) 등의 기술이 도입되면서 제작 단가는 오히려 내려갔습니다. 그 과정에서 필연적으로 컬러 매니지먼트 시스템(CMS)의 관리를 갑자기 디자이너가 맡게 되는 문제가 생겼으나, 컬러를 아주 정교하게 구현해야 하는 몇몇 종류의 사진책을 제외하면 대부분 인쇄용지의 혁신을 바탕으로 충분한 양질의 인쇄물을 만들 수 있는 상황입니다. 다소 미비하게 느껴지기도 하지만 유통의 측면에서도 인스타그램, 크라우드펀딩 그리고 독립출판 북페어는 어쨌거나 지금의 사진책 시장을 지탱하는 중요한 요소가 되었습니다. 07 - 11

얌전히 사진을 실어 나르는 책, 수다스럽고 말 많은 책

2009년에 스펙터북스(Spector Books)의 마르쿠스 드레센(Markus Dreßen)은 예술가와 디자이너가 협업해서 운영하는 소규모 예술 출판사가 가장 중요한 실천적 위치를 점유할 것이라고 이야기했습니다. 솔직히 그때만 해도 그 말을 잘 이해하기 어려웠습니다. 물론 스펙터북스는 탁월한 소규모 출판사지만, 당시에도 예술 출판은 대형 출판사 위주로 전개되고 있었기 때문입니다. 그런데 디지털 기술은 생태계의 작은 작업자에게도 자기 자신과 작업을 홍보할 수 있게끔 했고, 출판 생태계는 빠르게 변화하기 시작했습니다. 그리고 그 변화는 사진책 편집에도 반영되어 있다고 생각합니다. 12

사실 저는 주로 2000년대 초반에서 후반 사이, 영미권에서 대량생산한 사진책을 보며 사진을 공부했습니다. 당시 파이든(Phaidon), 타셴(Taschen), 그리고 프레스텔(Prestel)과 같은 대형 출판사의 사진책들은 주로 홍콩이나 선전(深圳, Shēnzhèn)등의 인쇄소에서 대량으로 만들어져 전 세계로 유통되곤 했습니다. 지나친 단순화를 용서해 주시길 바랍니다. 하지만 이런 책들은 대체로 사진을 다소 얌전하게 담는 형식을 취했습니다. 대부분 하드커버로 제책되었으며 때로는 놀랍게도 디자이너의 크레딧을 생략하는 경우가 적지 않았습니다. 어쩌면 이 책들은 스타 사진가의 사진을 실어 나르는 작은 전시장으로서 기능했을지도 모릅니다. 가장 중요한 사진에 집중할 수 있도록 말입니다. 13 - 14

다시 한번 말씀드리지만 단순화는 위험하고도 어리석은 일입니다. 하지만 제가 있었던 자리에서는 분명히 어떤 변화가 생겨나고 있었습니다. 무엇보다, 복잡한 구조와 서사를 짜는 사진책이 얌전하고 조용한 사진책을 압도하며 서가를 장악해가기 시작했습니다. 이것은 동시대 미술의 변화와도 관련이 깊습니다. 지난 수십 년간 미술 전시장은 작품과 관객의 오롯한 대면을 유도하는 화이트 큐브로부터 미술관 안팎을 둘러싼 여러 관계와 낙차를 드러내는, 복잡하게 끓어오르는 공간으로 변모해 왔습니다. 사진책은 사진 외에도 메모와 서사,

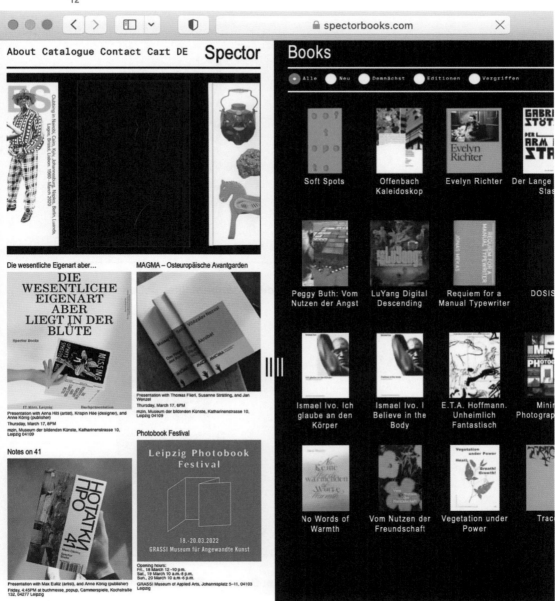

Spector Books website, https://spectorbooks.com/books/

사진과 글자를 함께 얹는다는 것:
스크린 앞에서 사진책을 더듬기

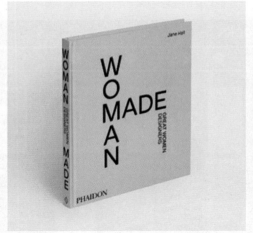

Woman Made: Great Women Designers

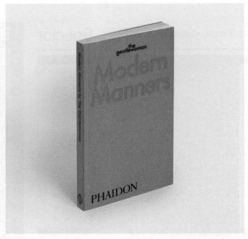

Modern Manners: Instructions for livin...

Patented: 1,000 Design Patents

Nike: Better is Temporary

Phaidon website, https://www.phaidon.com/

PART 3 타이포그래피 그리고

Middle Eastern Sweets: Desserts, Pa...　　**Living in Nature: Contemporary Hous...**

Anni & Josef Albers: Equal and Unequal　　**Atlas of Brutalist Architecture**

Phaidon website

**사진과 글자를 함께 얹는다는 것:
스크린 앞에서 사진책을 더듬기**

그림 15-27, 촬영 타별(Tabial), 보스토크프레스.

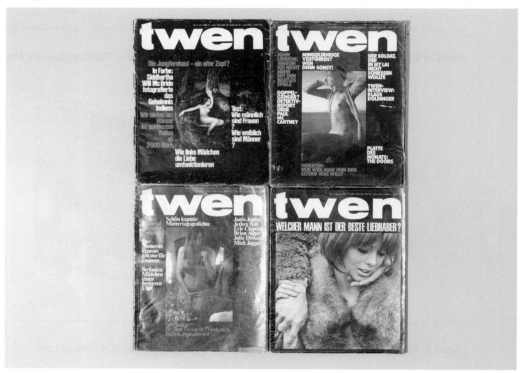

PART 3　타이포그래피 그리고

인터뷰와 에세이, 파운드 푸티지(found footage)들을 담아낼 수 있어야 했고, 이를 위해 편집자와 디자이너의 적극적 개입이 점점 더 요구되었습니다.

소중하게 잡지를 안고 페이지를 천천히 넘기던 시절

이런 변화도 있습니다. 보스토크 매거진은 당대의 작업자들과 함께 그들이 좋아하는 사진책과 잡지를 천천히 살펴보는 코너를 진행한 적이 있습니다. 코너의 제목은 야심만만하게도 「사진집 아나토미」로, 주로 제가 진행을 맡아서 정병규, 이영준, 정재완, 박연주, 임경용 등의 국내 작업자뿐 아니라 국외 디자이너와 사진가 들과도 대담을 나누었습니다.

그중에서 《보스토크 VOSTOK 매거진 9호》에 실린 빌리 플렉하우스(Willy Fleckhaus)가 아트 디렉터로 일했던 60년대 독일 잡지 《트벤 Twen》을 놓고 디자인 저술가 전가경 선생과 대담을 했던 일이 기억에 남습니다. 60년대는 잡지가 짧고 격렬한 전성기를 맞이했던 기이한 시기였습니다. 당대 예술가들은 하프톤(halftone, 망점) 인쇄술의 대중화와 파시즘을 피해 뉴욕으로 이주했고, 기업들은 파격적 실천과 광고를 통해 새로운 소비자층을 창출해 내야만 했습니다. 이러한 현실적 필요에 의해 잡지를 둘러싼 생태계에서는 역사적으로 유례없는 자본과 재능이 흘러넘쳤습니다. 잡지의 지면은 사진과 일러스트레이션과 텍스트가 함께 놓였을 때 생겨나는 새로운 시각성을 탐구하는 격렬한 실험장이었고, 이를 진두지휘하는 아트 디렉터라는 새로운 직군이 전성기를 맞았습니다. 《트벤》이 탄생한 전후의 독일은 부모 세대를 향한 증오와 저항이 가득하던 시대였고, 이 잡지는 젊은이들에게 충실히 복무했습니다. 당연한 일이었습니다. 왜 나치와 아우슈비츠를 막지 못했는지, 자신들은 왜 갑자기 전범국 국민이 되었는지에 대해 기성세대는 대답해야만 했습니다. 하지만 그 어느 대답도 젊은 세대에게는 그저 변명처럼 들렸을 겁니다. 15 – 16

이 잡지는 파격적인 이미지로 가득했지만 정작 제가 놀랐던 점은 12단 그리드를 사용한다는 것 그 자체였습니다. 12단 그리드에 꾹꾹 눌러 담은 텍스트를 읽어내기 위해서는 대단히 긴 시간이 필요하며 페이지를 넘길 때마다 어떤 변화가 일어나야 합니다. 이 잡지는 오늘날의 잡지와 달리 충분한 작업자를 확보하고 있었을 테고, 무엇보다 자기에게 주어지는 독자의 사랑을 의심하지 않는 것처럼 보입니다. 아마도 레코드판을 걸고 홀로 침대에 기대어 앉거나 누워서 책을 보는 젊은이들, 천천히 소중히 페이지를 넘기는 독자들의 존재가 없었다면 가능하지 않은 편집입니다. 조금은 서운한 일이지만, 이제는 콘텐츠를 이렇게 밀도 높게 넣은 잡지가 다시 나오기란 쉽지 않을 듯합니다. 잡지가 놓인 산업적 환경이 변했고 수많은 읽을거리를 지니게 된 독자들의 읽기 습관도 예전과 다르기 때문입니다.

어떻게 해야 천천히 읽게 할까

예를 들어 오늘날의 독자는 페이지를 더 빠르게 넘기는 경향이 있다고 저는 생각합니다. 정보를 받아

**사진과 글자를 함께 얹는다는 것:
스크린 앞에서 사진책을 더듬기**

17

18

들이는 속도가 더 빨라졌다고도 할 수 있고 집중력이 조금은 산란되어 있다고도 할 수 있을 것 같습니다. 사실 잡지건 사진책이건 만드는 이들은 기본적으로 누군가가 자신이 만든 것을 대단히 천천히 신중하게 봐줄 것이라고 내심 기대합니다. 저 역시 마찬가지입니다. 하지만 그렇게 공들여 만든 사진책이나 잡지를 누군가에게 건네주면 꼭 뒤에서부터 훌훌 넘기며 보는 사람들이 있습니다. 슬프게도 바로 제 눈앞에서요. 이 또한 우리가 처한 미디어의 현실일 것입니다.

다시 말하거니와 오늘날의 잡지나 사진책 중 예전의 《트벤》처럼 콘텐츠를 빼곡하게 넣을 수 있는 산업적 역량을 지닌 책은 거의 없어 보입니다. 사진 잡지 중 최대 메이저라고 할 수 있는 것은 미국의 《애퍼처(Aperture)》나 네덜란드의 《포암(Foam)》과 같은 것들일 텐데요, 그들이 한 호에 담는 콘텐츠 역시 예전보다 사뭇 적다는 것을 알 수 있습니다. 한국에서 발행되는 오늘날의 인문 잡지들이 과거의 《뿌리깊은 나무》나 《샘이깊은물》보다 훨씬 적은 양의 정보를 담고 있듯이 말이지요. 물론 저희 《보스토크 매거진》도 그 예외는 아닙니다. 하지만 저는 이것이 퇴보라고 생각하지는 않습니다. 단지 오늘날 생태계에 맞춰 다른 방식으로 진화할 따름입니다. 이제 잡지는 누군가 소중히 껴안고 보는 매체가 아니라 빠른 속도로 훌훌 넘기면서 보는 매체입니다. 그것에 맞는 아름다움과 정교함을 찾아야 하는 것이 오늘날 우리의 의무일 것입니다.

사진책 영역에서 제가 주목하는 작업자 중 하나는 단연 FW: 북스(FW:books)의 한스 흐레먼

PART 3 타이포그래피 그리고

(Hans Gremmen)입니다. 그가 만든 하너 판데르바우더(Hanne van der Woude)의 사진책인 『비바체(Vivace)』에 대해서 더북소사이어티의 임경용 선생, 후지필름 X갤러리의 선옥인 선생과 좌담을 한 적이 있습니다. 흐레먼은 편집자와 디자이너가 결합한 형태의 작업자라 할 수 있습니다. 메모와 원고, 작가가 촬영한 사진, 오랜 기간에 걸쳐 다른 판형과 톤으로 찍힌 푸티지 사진들을 정교하게 정리하며 입체적인 서사를 만들어내는 솜씨는 단연 발군입니다. 당시 임경용 선생은 편집자가 디자이너에게 각각의 요소가 어떤 위계를 지녀야 하는지 설명하고 디자이너가 제시한 시안을 두고 작가와 협의해야 한다면 이렇게 복잡한 서사를 설득력 있게 설정할 수 없다고 설명했고, 저도 그 말에 동의합니다. ¹⁷–¹⁸

요컨대 이는 편집자와 디자이너가 가득히 둘러앉아서 토론해야 했던 과거의 출판사에서는 만들 수 없는 형태의 책일 수도 있습니다. 곧 이런 책은 작은 규모로 줄어들어 버린 오늘날의 예술 출판사에서만 실현할 수 있는 어떤 형태의 아름다움과 성취가 있다는 것을 말해줍니다. 사실 사진책 영역에서 디자이너와 편집자의 일은 서로 유난히 겹칩니다. 예를 들어 편집 과정에서 사진의 배치 순서를 결정하는 것은 편집자의 업무인가요, 디자이너의 업무인가요? 일반적인 책을 편집할 때 편집자는 콘텐츠의 순서를 결정하고 디자이너는 그것에 시각적 질서를 부여합니다. 하지만 사진책에서 사진의 순서, 크기, 배치는 콘텐츠인 동시에 중요한 시각적 요소이기도 합니다. 게다가 사진책은 원체 제작비가 많이 들고 인쇄 제본 방식이 중요해서 복잡한

계산이 보통 실시간으로 오갑니다. 판형을 키우면 용지를 포기해야 하고 책이 잘 펴지도록 제본하면 후가공을 포기해야 하는 식입니다. 이 과정에서 편집자가 계산기를 들고 디자이너의 일에 개입하며 이견을 제시하면 오히려 일이 꼬이는 경우가 많습니다. 저는 텍스트가 없는 사진책을 만들 때도 편집자의 역할이 중요하다고 믿는 편이지만, 아트 디렉터라는 직군이 존재하기 어려운 오늘날의 사진 출판에서 편집과 디자인을 한 사람이 진행한다는 것에는 어떤 날카로운 장점이 있어 보입니다.

기술적인 측면에서 제가 이 책이 탁월하다고 생각한 것은 빈 페이지를 배치하는 솜씨였습니다. 예를 들어 몇 장 연속으로 오른쪽 면에 사진을 배치하고 왼쪽 면을 비웠다가 갑자기 오른쪽을 비우고 왼쪽에 사진을 넣습니다. 예기치 않게 백면을 만난 눈은 순간적으로 멈칫하며 앞쪽 페이지를 살피게 됩니다. 작은 사진들을 나직하게 배치하다가 돌연 펼침면으로 눈을 가로막습니다. 사실 사진책을 보다 보면 눈이 저절로 가속하면서 페이지를 마구 넘기게 됩니다. 흐레먼은 읽는 이의 속도를 부드럽게 가라앉히면서 시간성 자체를 복잡하게 설정하는 유려한 기술이 있습니다. 그의 책을 본 이후 저는 언제나 그 '속도'라는 것을 계속해서 의식하게 되었고, 언젠가는 한스 흐레먼처럼 백면을 잘 활용할 수 있으면 좋겠다고 생각하고 있습니다.

사진책에서 핀치 투 줌을

사진책을 자주 보는 입장에서 10여 년 전과 비교했을 때 이상하게 오늘날엔 예전보다 판형이 조금 답답하게 느껴지는 경우가 많습니다. 실제로 과거

사진과 글자를 함께 얹는다는 것: 스크린 앞에서 사진책을 더듬기

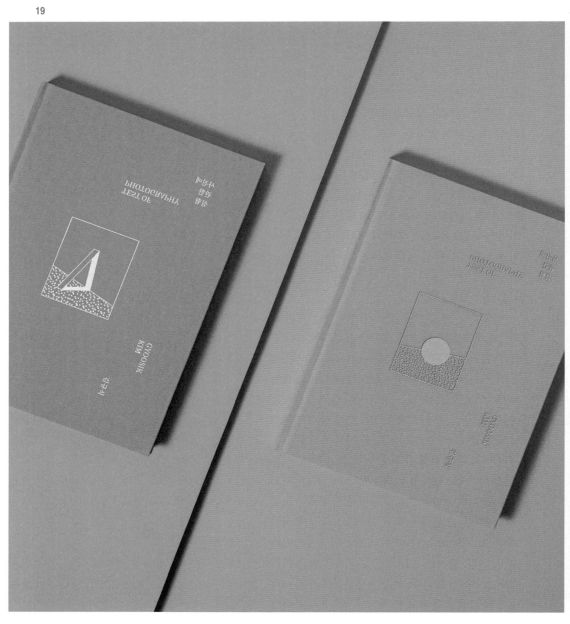

PART 3 타이포그래피 그리고

20

21

**사진과 글자를 함께 얹는다는 것:
스크린 앞에서 사진책을 더듬기**

22

23

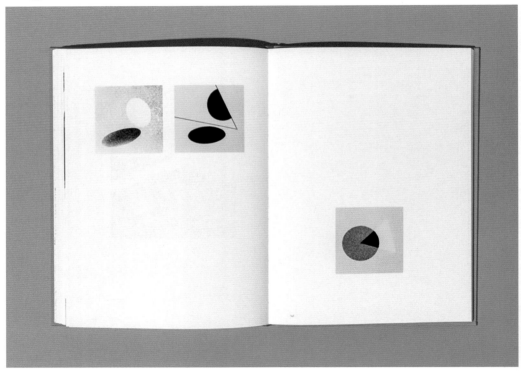

PART 3 타이포그래피 그리고

의 시원시원하고 커다란 판형을 가진 사진책들은 산업적인 이유로 많이 줄어들기도 했고, 또 발광체 기반의 스크린에 워낙 많이 노출된 탓도 있을 것 같습니다. 이 문제를 타개하기 위해서 저는 리틀모어 (Little More)를 비롯한 일본 신서판 사진책에 적용된 편집 기술을 눈여겨보는 편입니다. 일본은 대중적 사진책 시장이라는 것이 존재해 온, 매우 드문 출판 환경입니다. 그래서인지 그들은 아주 작은 판면에도 덜 지루하고 솜씨 좋게 사진을 배치합니다. 물론 그들은 사진책에 감정적인 서사나 높낮이를 부여하기도 하고, 심지어 기승전결을 두는 경우도 많습니다. 하지만 한국의 사진 생태계는 일본보다 조금 더 동시대 미술 쪽으로 치우쳐 있기 때문에 이러한 방식을 오늘날 우리가 적용하기란 쉬운 일이 아닙니다.

저는 디자이너 듀오인 홍은주, 김형재와 협업했던 『사진에 관한 실험』이라는 사진책에서 핀치 투 줌(pinch-to-zoom) 같은 것을 해볼 수 있지 않을까 생각했습니다. 이 책은 아마도 한국 사진계에서 가장 투철하고 명료한 작가의 대단히 귀한 사진 작업을 담은 책이었습니다. 개인적인 이유도 겹쳐서 저는 이 책을 반드시 잘 만들어내야만 했습니다. 19 - 21

작가 김규식은 사진을 구성하는 입자에 대해 개념적으로 정교한 작업론을 지니고 있었습니다. 편집하는 입장에서 문제는, 그의 사진을 축소하면 입자가 잘 보이지 않고 키우면 전체 윤곽을 잘 볼 수 없다는 점이었습니다. 우리는 조금 고민하다가 이런 식으로 편집을 해보면 어떨까 생각했습니다. 한쪽에는 '섬네일'을 보여주고 다른 한쪽에

24

25

**사진과 글자를 함께 얹는다는 것:
스크린 앞에서 사진책을 더듬기**

는 본래 크기의 사진을 일대일 비율로 넣는 것입니다. 필연적으로 잘라낸 형태겠지만요. 아마 예전이었더라면 더 큰 판형을 선택해서 모든 문제를 매끄럽게 해결할 수 있었을 겁니다. 작가의 작업을 이렇게 마구 자를 이유도 없겠지요. 그러나 디지털 환경의 독자들은 아무래도 스크린을 두 손가락으로 확대해서 보는 경험이 많으니 이전처럼 어색해하지는 않을까 짐작해 보았습니다. 오늘날의 디지털 환경에서 조금은 도움을 받은 셈이기도 합니다. 22 - 25

발광체인 스크린에 익숙한 이들에게 반사체인 인쇄물의 아름다움을 전달하는 것은 다소 까다로운 일입니다. 스크린의 흰색은 책의 흰색보다 훨씬 밝고 검은색 역시 훨씬 어둡게 보이곤 합니다. 또 그래프로 표현했을 때 스크린의 색상 표현 범위는 종이보다 넓습니다. 스크린을 기반으로 사진을 시작한 젊은 사진가들은 과거 사진가들보다 섀도 부분에 디테일을 더 많이 넣곤 합니다. 인쇄 매체를 기반으로 시작한 이들은 섀도에 많은 잉크를 얹을 때 쉽게 뭉개지는 경우를 경험해 왔기 때문에 그렇게 하지 않습니다.

사실 10여 년 전까지만 해도 흑백사진을 인쇄할 때 과거 그라비어(gravure) 인쇄의 힘찬 먹을 따라가기 어렵다고 푸념만 하는 경우가 많았습니다. 그러나 오늘날 전산 조판의 환경에서는 하이라이트, 미드톤, 섀도를 분리해서 특정 영역을 강조하고 바니시 등의 후가공으로 이를 보완하는 것이 가능해지고 있습니다. 저는 오프셋 인쇄로 암실 파이버 베이스(fiber base) 인화 같은 것을 흉내 내지 말아야 한다고 믿는 편이지만, 이 책에서만큼은 사뭇 열심히 인화지를 흉내 내보려 했습니다. 그리고 디지털 기술로 인해서 저희같이 작은 출판사도 이런 시도를 할 수 있게 되었던 듯합니다.

종이책의 배타성, 비장애 신체만을 위한 것은 아니었을까

다시 말씀드립니다만, 저는 종이책이 더 인간적이고 아름답다는 식의 말을 정말 싫어합니다. 딱히 반박하기도 성찰하기도 어렵다는 점에서 그런 말은 그저 노회한 이야기꾼의 추임새처럼 느껴집니다. 그러나 종이책을 꽤 사랑하는 편입니다. 아마 여러분 다수도 작업하면서 느끼셨겠지만, 고약하게도 이 일은 자신이 만드는 것에 대한 집착과 사랑 같은 것이 없으면 지속하기가 매우 어렵습니다. 저 역시 종이책을 물론 좋아합니다. 하지만 작년에 했던 프로젝트 하나는 저로 하여금 종이책이라는 것에 대해 근본적으로 다시 생각하게 만들었습니다.

《보스토크 매거진 30호》는 노리미츠인서울(No Limits in Seoul)과의 협업으로 사진과 장애 예술의 관계를 다루었습니다. 마침 저는 우연한 사고로 왼팔이 골절된 상태였습니다. 그리고 정말 큰 혼란에 빠졌습니다. 팔 하나가 불편하다고 해서 책을 읽는 것이 이렇게 힘들 줄은 전혀 상상하지 못했기 때문입니다. 이 프로젝트는 종이 잡지 하나를 해체해서 배리어프리(barrier-free) 웹북, 오디오북, 온라인 심포지엄, 큰글자책 등으로 만들어보는 일이었습니다. 프로젝트는 험난했습니다. 무엇보다도 편협하고 협소한 비장애인의 인지 감각으로는 장애가 있는 신체의 다양한 감각을 상상하고 따라잡기 어렵다는 것을 절감했습니다. 예를 들

사진과 글자를 함께 얹는다는 것:
스크린 앞에서 사진책을 더듬기

29

PART 3 　타이포그래피 그리고

어 어떤 이들은 큰글자책을 더 편하게 여기고, 또 어떤 이는 전용 디바이스를 주로 사용합니다. 점자를 고수하는 분들이 있고 인간의 음성으로 읽어주는 오디오북을 선호할 수밖에 없는 분과 기계 음성으로 생성되는 오디오북을 선호하는 분들이 있습니다. 저는 제가 아는 가장 훌륭한 성우를 모셔서 오디오북을 녹음하면 된다고 생각했습니다. 그러나 음성 신호에 의존하는 분 중 상당수는 더 빨리 정보를 받아들이기 위해 재생속도를 높입니다. 그때는 음높이가 높아지기 때문에 억양이 있는 인간의 목소리보다 기계음이 더 편안하게 들립니다. 또한 눈은 판면의 이곳저곳을 빠르게 훑지만 귀는 선형적으로, 곧 들리는 순서대로 정보를 받아들입니다. 이는 우리가 판면에 아름답고 정교하게 배치하는 다양한 파라텍스트(paratext)를 최소화할 필요가 있다는 것을 의미합니다. 주석이나 괄호 등에 대해서도 필자에게 적극적인 지침을 제공해야 할 필요가 있습니다. 그들의 다양함에는 단순한 취향 차이가 아니라 분명 나름의 절실함이 깃들어 있습니다. 26 - 29

　　제가 알고 있는 모든 매체 중 접근성에 대해 가장 고민한 건 웹과 모바일이 아닌가 합니다. 몇몇 사이트의 심포지엄과 접근성에 관한 규약을 확인하면서 천편일률적인 비장애 신체밖에는 상상하지 못하는, 제가 만드는 종이책이 대단히 낡고 고루하게 느껴지기도 했습니다. 사실 제가 할 수 있는 일은 누군가가 내 글을 귀로 읽을 수도 있다는 것을 잊지 않도록 노력하고, 또 그것을 필자들께 알려드리는 정도인 듯합니다.

　　저는 여전히 종이책을 만드는 사람이고 앞으로도 대체로 그렇게 살아갈 것 같습니다. 하지만 종이책을 마음 편히 사랑하기 위해서는 무조건적으로 그 인간적인 매력을 되뇌기보다 훨씬 실무적인 시도들이 필요한 상황입니다. 그 과정에서 디지털과 지면을 오가며 다양한 이들에게 다가갈 수 있는 사진의 리듬과 타이포그래피의 실천이 절실합니다. 저는 디지털과 아날로그, 스크린과 지면이 뒤엉키며 구분할 수 없게 된 오늘날의 미디어 환경이 지닌 가능성을 여전히 믿고 있습니다. 어쩌면 여러분이 저 같은 사람들을 도와줄 수 있는 여러 가지 도구와 환경을 만들어내실 수도 있으리라는 기대를 걸어봅니다.

사진과 글자를 함께 얹는다는 것:
스크린 앞에서 사진책을 더듬기

김현호

보스토크프레스

(01) 저는 단순히 종이책이나 편집 디자인을 좋아한다고 해서 책과 밀접하게 관련된 디자인 직군으로 나아가기 어렵다고 느꼈습니다. 요즘 시대에 첫 시작을 어떻게 내디뎌야 연사님과 비슷한 궤도로 계속해서 책 만드는 일을 할 수 있을지 조언 부탁드립니다.

저는 아주 투박한 책을 만드는 대학출판부에서 책 만드는 일을 시작했어요. 그리고 나서는 신생 과학기술원에서 전자책을 만들었고요. 제가 지금까지 일해온 궤적 자체가 일관성이 크게 없다 보니 적절한 답을 드리기는 어려울 것 같네요. 집념과 운, 그 두 가지 말고는 잘 모르겠어요. 그래도 주변을 둘러보면 결국 책을 좋아하는 사람들이 책을 만들고 있더라고요. 물론 지나친 건 좋지 않아요. 예를 들어서 지나치게 책을 이상화하는 분들은 자기가 만들고 있는 책들이 너무 초라하다고 생각하는 경우가 있어요. 그러면 매일매일의 노동이 너무 괴로우니까 오히려 지속해 나가기 어려운 것 같아요.

(02) 지면 레이아웃을 짤 때 사진 또는 그림을 함께 얹게 된다면 고려할 부분이 많은 것 같습니다. 보통 텍스트의 가독성을 우선시하나요, 아니면 페이지를 펼쳤을 때 한눈에 보이는 지면의 인상을 우선시하나요?

적잖이 고민을 했는데요, 그래도 '둘 다'라고 답해야 할 것 같아요. 잘 읽히는 책이 반드시 아름답지는 않고, 아름다운 책이 반드시 잘 읽히는 것도 아니겠지요. 하지만 지나치게 읽기 어려우면 아름답게 느껴지지 않고, 지나치게 조악해 보이는 지면은 잘 읽히지 않아요. 사진책에서 제가 신경을 많이 쓰는 부분은 독자의 속도를 조절하는 방법이에요. 즉, 오히려 텍스트의 가독성을 떨어뜨려서 책을 천천히 보게 할 수도 있겠지요. 시력이 낮은 사람들을 위한 책이라면 판면이 투박하더라도 특정 요소들을 강조할 필요도 있고요. 결국 매번 고민해야 한다는 결론이네요.

(03) 저는 종이로 된 것의 본문 격 내용은 세리프체 혹은 부리체를 사용해야 하고, 스크린으로 된 것의 본문 격 내용은 산세리프체 혹은 민부리체를 사용해야 한다는 한 가지 믿음을 가지고 있어요. 제가 실제로 오프라인에서 접하는 책이나 디지털 세계에서 접하는 것들을 볼 때 다들 그렇게 사용하는 것 같아서 그게 맞다는 믿음이 생긴 것 같아요. 사실 왜 이게 맞다고 생각하는지에 대한 시각적인 이유는 아직 구체적으로 세우지는 못한 상태입니다. 저의 의견은 타당한가요?

네, 저도 대체로 세리프 계열 혹은 부리체로

종이의 지면을 짜는 데 익숙하고, 스크린에서는 산세리프나 민부리체가 편한 것 같아요. 그런데 그런 경험적 판단이 믿음으로 이어지지는 않도록 노력하는 편이에요. 사실 요즘엔 세리프 서체를 아주 깔끔하게 배치한 스크린이나 민부리체를 멋지게 사용한 지면들이 눈에 들어오더라고요. 자신의 판단을 신뢰하되, 그것이 지나치게 경직된 믿음이 되지는 않도록 노력하는 게 좋을 것 같아요.

· ·

(04) 편집 디자인을 하는 사람은 일반적으로 인쇄 디자이너로 정의되는 듯한데 개인적으로는 기기만 다를 뿐, 웹 디자이너나 UI 디자이너도 편집 디자인을 하는 사람이라고 생각합니다. 북 디자이너도 작업할 때 이해관계가 얽혀 있는 사람들을 고려해 가독성을 신경 쓰기에 사용성 부분도 유사하다고 생각합니다. 이에 대해 연사님의 견해가 궁금합니다.

저는 디자인의 분류 체계에 대해서는 사실 지식이 많이 부족한 편이에요. 단지 텍스트와 이미지를 비롯한 다양한 콘텐츠를 한정된 지면이나 스크린에 담는 과정에는 어느 정도의 유사성이 있겠지요. 말씀하신 사용성 문제도 그렇고요. 하지만 웹 디자인이 편집 디자인에 포함될 수 있는지 답하기는 어려워요.

· ·

(05) 편집 디자인을 하고 있는 사람입니다. 주변에

서는 요즘 편집 시장이 많이 죽었다고 코딩이나 3D 분야로 방향을 바꾸는 사람들을 종종 보는데요. 앞으로의 편집 디자인 시장을 어떻게 예상하나요?

시장 자체의 규모는 잘 모르겠지만 제가 확실히 느끼는 건, 인쇄와 웹을 모두 잘 다루는 디자이너가 점점 많아지고 있다는 점이에요. 제가 일을 처음 시작할 때만 해도 그런 분들은 거의 없었거든요. 이게 사실은 시장의 확대를 의미하는지, 아니면 그 반대인지는 잘 모르겠어요. 하지만 새로운 것을 배우면서 자신이 지닌 기존의 믿음과 작업 방식을 갱신할 수 있어야 하지 않을까 하는 생각을 꽤 자주 하는 편이에요.

· ·

(06) 수다스럽고 말 많은 책을 만드는 출판사에 대해 더 알고 싶습니다. 추천해 주실 수 있을까요?

아무래도 유럽의 작은 출판사들, 곧 스펙터북스나 스턴버그프레스(Sternberg Press), 로마퍼블리케이션스(Roma Publications) 같은 곳 아닐까요? 그중에서 좀 과묵한 곳들로 분류되겠지만, 저는 FW: 북스나 에리스케이커넥션(The Eriskay Connection) 같은 출판사를 좋아해요.

**사진과 글자를 함께 얹는다는 것:
스크린 앞에서 사진책을 더듬기**

건축 공간에서 디지털 타이포그래피가 품은 잠재적 속성

건축 공간이라는 매체는 다른 매체와는 공유하지 않는 성질을 가진다. 건축 공간의 스케일, 건축 인터페이스 등의 개념을 매체의 속성으로 인식하기 시작할 때 디지털 타이포그래피는 도구로서 어떤 잠재력을 가질까?

이환 | VAVE 스튜디오

다양한 기술문화적 배경의 동료들과 함께 건축 공간에서의 제품·서비스 경험을 디자인하고 있다. 안그라픽스, 슈투트가르트 아틀리에 브뤼크너를 거쳐 프랑크푸르트 VAVE 스튜디오에서 일하고 있다. 홍익대학교 시각디자인과와 동 대학원 실내건축학과를 졸업했다.

안녕하세요. 저는 VAVE 스튜디오 프랑크푸르트 (VAVE Studio Frankfurt)에서 디자이너로 일하고 있는 이환입니다. 저는 이곳에서 다양한 분야의 동료들과 프런트엔드 건축 공간에서의 제품과 서비스를 사고파는 경험을 디자인하는 일을 하고 있습니다.

학부 전공인 그래픽 디자인을 바탕으로 건축을 공부한 뒤, 한국과 중국, 독일을 비롯한 유럽, 중동 지역의 특정 건축 공간을 매개로 한 디자인 비즈니스를 직접 그리고 어깨 너머로 접하며, '포트폴리오화된' 그래픽을 넘어서 상업적 맥락의 건축 공간에서 '작동하는' 그래픽의 다양한 잠재적 면모를 탐구하고 있습니다. 그중에서 T/SCHOOL이 제시하는 주제에 부합하고자 그 시선의 범위를 구체화해서 '건축 공간에서 디지털 타이포그래피가 품은 잠재적 속성'이라는 제목으로 오늘 내용을 준비해 보았습니다.

"built environment"
"environmental design"
"Kommunication in Raum"
"건축 공간"
…

오늘 보여줄 작업들은 다양한 양과 성질의 물리적 공간에서 다양한 양과 성질의 모양으로 펼쳐낸 사례들입니다. 이 공간을 잘 표현해 주는 용어는 아직 찾기가 어렵습니다. 한편 영미권과 유럽권에서 주로 쓰이고 있는 몇몇 표현이 있습니다. 그 물리적인 공간은 애초의 의도를 염두에 두고 디자인되었을 수도 있고 그렇지 않을 수도 있습니다. 특히 상업적인 맥락에서 특정 활동이 일어날 수 있고 예측하지 못한 활동이 발생할 수도 있습니다. 이런 배경에서 '건축 공간'이라는 용어의 선택이 그 의미에 최대한 가까운 대안이었다는 점을 먼저 말씀드리고 싶습니다.

일상과 건축 공간

일상의 시공간에서 'digital everything'과 같은 카피와 마주쳤을 때 우리는 어느새 별다른 영감을 받지 않는 것 같습니다. 그럼에도 우리의 일상은 여전히 건축된 공간에 강하게 엮여 있습니다. 예컨대 "물리적 공간에서 어떤 행위 이면의 욕망은 디지털화로 더욱 입체화되었다." "디지털 레이어(layer)와 건축 공간은 더욱 촘촘하게 엮이게 되었다."라는 표현은 이를 잘 드러내는 것 같습니다.

행위는 욕망을 먹고 사는데, 디지털 매체는 부분적으로 잠재되어 있던 욕망을 깨우고 자극하고 증폭시키기도 합니다. 이야기와 정보를 드러내고자 하는 욕구의 매개체로서 지면과 화면을 인식한다면, 건축 공간 그 자체도 매개체의 성립 조건을 충족한다고 말하지 못할 이유는 없습니다. 이 지점에서 건축 공간이 다른 매체와는 공유하지 않는 성질을 발견하게 됩니다. 대표적으로 스케일(scale)의 축에서, 그리고 건축 인터페이스로서 건축 공간을 매개체로 인식하기 시작했을 때 디지털 타이포그래피가 도구로서 어떤 잠재성을 가지게 될지 상상해 봅시다. 01

스케일

스케일을 구분한다는 것과 타이포그래피는 대

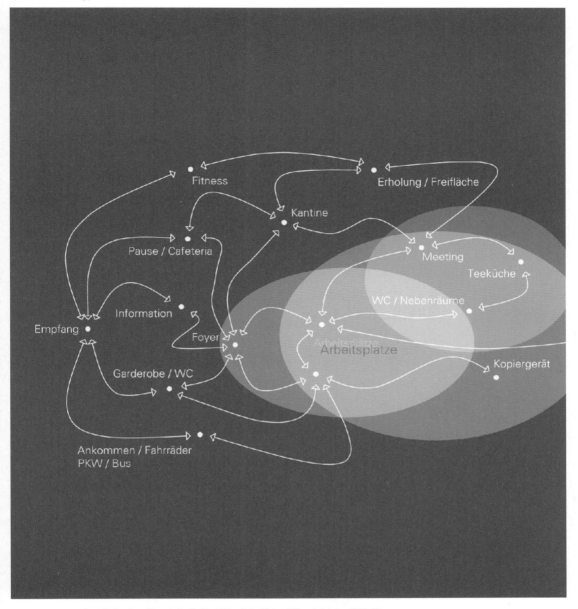

Raumpilot: Grundlagen, Thomas Jocher, Sigrid Loch(Krämer Verlag, Wüstenrot Stiftung, Ludwigsburg, 2012) p.357.

**건축 공간에서 디지털
타이포그래피가 품은 잠재적 속성**

02

이야기/정보의 스케일

1:1 | 1:100,000,000

03

이야기/정보의 스케일

1:1 | 1:10

04

이야기/정보의 스케일

1:1 | 1:1

체 무슨 관계가 있는 걸까요? 우리에게 이미 익숙한 부분이 있다면 이야기와 정보 그리고 콘텐츠의 스케일이 축소된 모양새일 겁니다. 높은 비율로 축소된 지구를 담은 지도, 상대적으로 낮은 비율로 축소된 건물의 프로그램을 담은 사이니지가 그렇습니다. 그렇다면 축소되지 않은, 1:1 스케일의 이야기와 정보를 구현한 건축 공간에는 어떤 의미와 기능과 성질이 내재하고 있는지 궁금해집니다. 02 – 04

　　그림 05의 『Building as Ornament』는 '장식으로서의 건물'이라는 제목으로 직역할 수 있는 책으로, 과거에는 건물에 종속되어 있던 장식이라는 개념이 오늘날 어떻게 변화했는지 주장하는 내용을 담고 있습니다. 이 책의 소개글에서는 '업스케일된 장식(upscaled ornament)'이라는 개념을 다음과 같이 소개하고 있습니다. "⋯ upscaled ornament ⋯ clarifies the function, status, construction, organization and context of the building." 이는 "⋯ 업스케일된 장식은 ⋯ 건축 공간의 기능, 상태, 구조, 조직, 맥락을 드러낸다."라고 번역해 볼 수 있습니다. 건축이라는 개념에 상대적으로 부여된 '장식'이라는 개념은 독립적으로는 '그래픽', 세부적으로는 '타이포그래피'로 대체해서 이해해 볼 수 있겠다는 생각이 듭니다. 업스케일된 그래픽과 업스케일된 문자. 그래픽과 문자가 건축 공간에서 1:1의 스케일로 렌더링된 상태를 상상해 봅니다. 05

　　여기 그림 06에 특정 건물에서 기대되는 활동, 행위, 사건 들이 목록으로 나열되어 있습니다. 텍스트가 의미하는 바와 색이 암시하는 분류법에

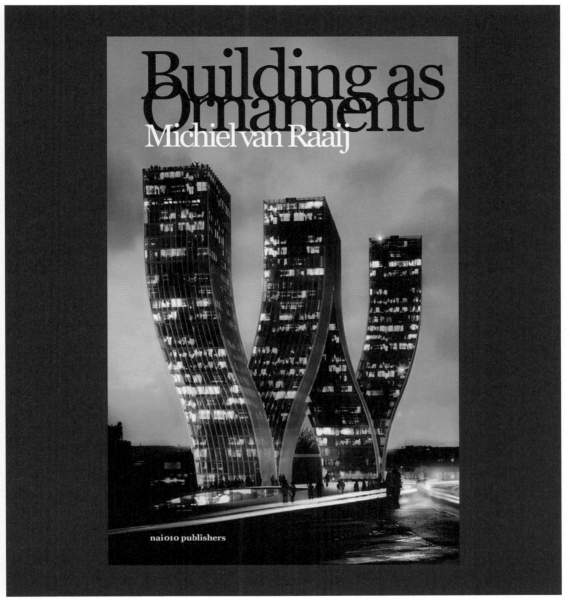

Building as Ornament: Iconography in Contemporary Architecture, Michiel van Raaij(Nai010 Publishers, 2014)

건축 공간에서 디지털
타이포그래피가 품은 잠재적 속성

"scale" 없는 이야기/정보

Shenzhen Stock Exchange, diagram, OMA, 2007.

"upscale"된 이야기/정보

PROGRAM BARS

+

PROGRAM VOIDS

Forum Rotterdam, diagram, OMA, 2017.

08

Schirn Kunsthalle, foyer and signage system,
Kuehn Malvezzi, 2001.

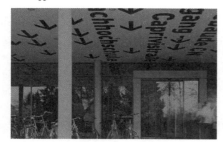

09

Fachhochschule Osnabrück, orientierungssystem,
Büro Uebele, 2004.

10

Büro Uebele, 2004.

서 더 나아가 상상해 볼 수 있는 것은 마땅치 않아 보입니다. 이제 이것들을 해당 공간에 그대로 대입해 봅니다. 그림 06의 오른쪽 모형과 같이 크기가 커지거나 작아지고 비율이 늘어나거나 줄어들기도 합니다. 공간 전체의 규모에 빗대어 각 활동의 양과 성질을 대략적으로 가늠해 보게 됩니다. 그리고 활동과 활동 사이의 관계에 대해서 어렴풋이나마 추론할 수 있겠다는 생각도 듭니다. 그렇다면 그림 07의 모형처럼 건축 공간 그대로의 스케일로 구현하면 어떤 의미가 발생할까요? 이야기와 정보가 입체적인 하나의 구조체가 되고, 시각화된 문자 정보의 양과 성질이 곧 오리엔테이션이 됩니다. 0️⃣6️⃣ – 1️⃣0️⃣

매체화된 공간의 이면에는 어떤 틀, 즉 그리드가 존재할 것입니다. 건축 공간에서는 아직 드러나지 않은 이 그리드를 일부 드러내기도 하고 왜곡하기도 합니다. 1:1 스케일에 묶여 있거나 그리드가 왜곡된 이런 형상은 제한된 건축 공간을 극복하고 또 다른 이야기와 정보를 만들어냅니다. 1️⃣1️⃣

이러한 형국에서 디지털 미디어로 옮겨 간 그래픽과 타이포그래피에게 허락된 도발이란 무엇일까요? 예컨대, 자동차와 인간의 인터랙션이라는 이야기 및 정보에 국한해도, 설계할 수 있는 전달 방식의 경우의 수는 헤아릴 수 없을 것 같습니다. 비록 2차원 평면 위라고 하더라도요. x축과 y축에 하나의 축을 더합니다. 그리고 이야기와 정보를 1:1 스케일로 가져옵니다. 이제 게임의 룰은 조금 바뀐 것 같습니다. 이야기와 정보는 어떤 날개를 달 수 있을까요? 그 의미는 과연 무엇일까요? 1️⃣2️⃣ – 1️⃣3️⃣

**건축 공간에서 디지털
타이포그래피가 품은 잠재적 속성**

Dirimart Gallery, Istanbul, interior design, Peter Kogler, 2011.

HoloLens, Microsoft.

13

Audi *Urban Future*, Design Miami, BIG, 2011.

PART 3 타이포그래피 그리고

14

15

16

이 질문에 대한 우리의 프로젝트가 하나 있었습니다. 모 통신 회사로부터 그들의 모바일 제품에 적용된 5G 기술의 효과를 경험하고 소비할 수 있는 공간의 디자인을 의뢰받았습니다. 비물질적인 5G라는 대상의 개념을 전달하고 학습시키는 것을 넘어, 보고 만질 수 있게끔 하는 방법을 고민했습니다. 이것은 모 무역 박람회에 선보이는 결과물의 일부로 제안된 아이디어였으며 카메라, 사운드, 5G 각각의 USP(Unique Selling Point)에 건축 공간이 할당되었고, 5G에 할당된 면적은 약 60제곱미터였습니다. **14 – 16**

구(sphere)의 원형이 여러 가지 크기와 쓰임새에 맞춰 변형된 그림 17의 공간은 5G 이야기 및 정보와 인터랙션하도록 디자인된 환경입니다. 하드웨어인 모바일 제품 자체와 소프트웨어인 AR (Augmented Reality) 도구의 결합을 통해서만 이 경험이 제품 데모로서 성립하는 환경이 구축되고, 5G의 이야기/정보가 실시간, 1:1 스케일, 그리고 슈팅 게임의 형식을 빌려 게임화된 경험이 되게 한 아이디어입니다. **17**

그 결과 이 게임에 참여한 사람들은 5G의 속도, 퍼포먼스, 대역폭 등 보이지 않는 개념을 자신이 공간을 향해 던지는 공의 이름, 크기, 색상, 마찰, 탄성, 충돌 등의 디지털화된 물리성을 통해 이해할 수 있고 가지고 놀 수도 있겠다는 생각이 듭니다. 이제 주어진 차원의 지면과 화면을 벗어나 '휴먼 스케일(human scale)을 가진 이야기 및 정보와 인터랙션하는 경험'이라는 주제로 질문이 이어졌습니다. 그렇다면 업스케일된 타이포그래피에 대해 자연스럽게 떠오르는 질문들이 있습니다.

**건축 공간에서 디지털
타이포그래피가 품은 잠재적 속성**

1. 문자는 어떻게 매핑(mapping)될까?
2. 매핑된 문자는 어떻게 움직임과 멈춤에 반응할까?
3. 매핑된 문자는 어떻게 커지고 작아질까?
4. 위 세 질문에 대한 답의 변화는 이야기와 정보 인식에 어떤 영향을 미칠까?

AR, VR, HR, MR…, 무엇이라 부르든 그것이 오늘날보다 조금 더 개입된 세상을 누군가 그림 18처럼 상상해 봤다고 합니다. 이것을 보며 앞서 던진 질문들을 탐구하는 것 자체는 정의하기 나름입니다. 하지만 어떤 '끝'에 가서 어떤 의미를 가질 수 있는 것인지, 혹은 빙산의 일각에 불과하기라도 한 것인지 그 여부가 먼저 궁금해지기도 합니다. 18
　　첫 번째 이야기에 대해 간략한 결론을 내리자면 건축 공간에서 디지털 타이포그래피는 스케일에 반응(scale-sensitive)하며, 그에 따라 통상적인 개념의 지면과 화면에서는 다루지 않았던 건축과 물리 따위에서 비롯한 변수들을 디자인 과정에서 감안하게 될 것이라고 생각했습니다.

건축 인터페이스

그럼 인터페이스를 구분하는 것과 타이포그래피는 대체 무슨 관계가 있는 걸까요? 나와 건축 공간이 만나 작동하는 지점을 곧 건축 인터페이스라 이해 해봅시다. 나와 건축 공간이 만나는 상황, 시간, 지점은 계속해서 변화할 것이며 건축 공간이 인터페이스로서 제공하는 형식과 규모, 양과 성질 역시 무척이나 다양하리라 생각합니다. 공간 전체의 규모에서 바닥, 벽, 천장, 문처럼 나의 동선과 밀접한

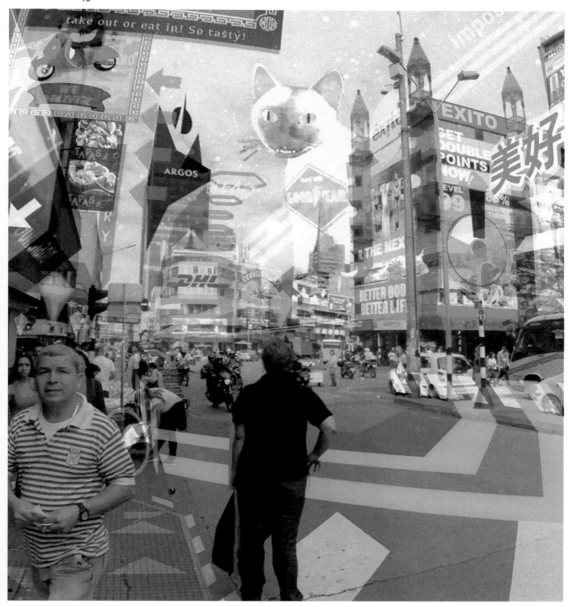

Hyper Reality, Medellin, Fractal, Keiichi Matsuda, 2016.

건축 공간에서 디지털
타이포그래피가 품은 잠재적 속성

19

나—인터페이스—건축 공간

20

나—인터페이스—건축 공간

XL—L M S

21

PART 3 타이포그래피 그리고

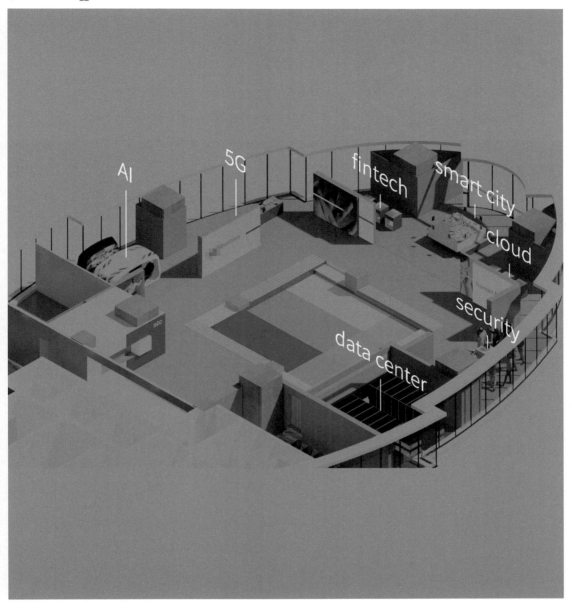

**건축 공간에서 디지털
타이포그래피가 품은 잠재적 속성**

휴먼 스케일의 규모까지, 그리고 더 나아가 내 손 안에서 다룰 수 있는 규모도 생각해 볼 수 있겠죠. 그런데 이 규모들을 이야기와 정보를 담는 하나의 형식으로서 재인식한다면 어떨까요? **19**

어떤 규모의 인터페이스는 몸을 약간 움직여 열고 닫는 행위 정도를 제어할 것입니다. 여기 그림 22의 현장을 상상해 봅니다. 투자자들에게 제품과 서비스를 가이드 투어의 형식으로 프레젠테이션하는 공간입니다. 중정을 두고 사방에 슬라이더가 있고 그 뒷면에 마련된 공간들이 있습니다. 호스트가 소개하고자 하는 제품, 서비스, 이야기, 정보에 하나하나의 공간이 할당되어 있고, 게스트는 호스트를 따라 열린 공간과 닫힌 공간을 드나들며 각 공간의 이야기 및 정보와 마주하게 됩니다. 호스트가 제품의 서비스 챕터 앞으로 게스트를 초대하고 있습니다. 닫힌 슬라이더가 표지 역할을 하고 있고요. 문이 닫히고 열리며 화면이 분할되고 통합됩니다. 이렇게 구성은 이야기와 정보의 양과 성질에 맞는 형식으로 반응합니다. 문이 완전히 열리고 나면 호스트는 게스트를 안쪽의 조금 더 심화된 이야기와 정보의 공간으로 데려갑니다. **20 - 25**

동일한 구성을 그림 26과 같이 모터쇼의 발표자로 가져가 봅니다. 닫힌 슬라이더는 하나의 큰 화면의 역할을 수행합니다. 어떤 개념을 도식화하거나 이미지를 표시하기에 적절할 것입니다. 열린 슬라이더는 그 이면의 새로운 공간을 만들어냅니다. 또 한 겹의 모니터 면이 될 수도 있고 어떤 물체가 될 수도 있겠지요. 이곳에서는 발표자까지 개입하여 물리적 공간에서의 데모가 슬라이더와 동기화하고, 또 슬라이더로 확장합니다. 일찍이, 그리

PART 3 타이포그래피 그리고

**건축 공간에서 디지털
타이포그래피가 품은 잠재적 속성**

PART 3 타이포그래피 그리고

고 최근에도 디지털 타이포그래피에서 물리적 속성을 발견하려는 시도들이 있었죠. 이 원리 역시 물리적 공간에서 가변적인(scalable)것이므로 건축 인터페이스의 맥락에서 새로운 의미로 적용될 수 있을 것이라 생각합니다. 26

걷거나 서 있거나 멀찍이 바라볼 수 있는 정도의 규모에서는 어떨까요? 모 자동차 회사 무역 박람회의 전면부(façade)를 위한 아이디어입니다. 나의 시점과 시선의 깊이는 주어진 공간의 면적, 높이, 깊이와 밀접하겠죠. 그림 28과 29는 최근 꽤나 친숙한 애너모픽(anamorphic) 셋업입니다. 그럼에도 불구하고 2차원 디지털 화면을 이용해 애너모픽 셋업에서 문자화한 이야기와 정보의 가능성, 그리고 한계의 경계선을 한번 생각해 본다면 타이포그래피의 시점(perspective), 화각, 시점에 따른 왜곡 등의 요인들에 대해 조금 더 깊게 파고들 수 있을 것입니다. 27 – 29

손으로 만지작거리거나 스크롤할 수 있는 정도의 규모는 어떨까요? 그림 30에는 ICT 인프라를 제공하는 모 회사에 방문하는 투자자를 위한 프레젠테이션 공간에 통신 타워를 소개하는 인터페이스 디자인의 예시입니다. 상대적으로 작은 공간이 주어졌고 호스트는 스토리보드를 따라 서피스 스튜디오 기기로 프레젠테이션을 하고 있습니다. 주제별 모형은 3D 프린팅되어 중앙의 카메라가 비추는 턴테이블 바로 옆에 마련되어 있습니다. 각 주제에 해당하는 모형을 가져오면 해당 이야기와 정보가 한 겹의 AR을 통해 매핑됩니다. 디스크를 앞뒤로 '스크래치'하는 액션은 곧 마우스 스크롤과 같은 역할을 하고요. 30 – 32

26

27

**건축 공간에서 디지털
타이포그래피가 품은 잠재적 속성**

28

29

PART 3 타이포그래피 그리고

**건축 공간에서 디지털
타이포그래피가 품은 잠재적 속성**

PART 3 타이포그래피 그리고

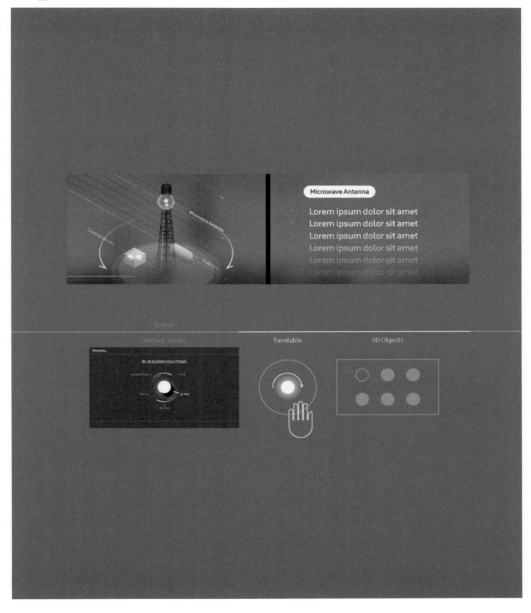

건축 공간에서 디지털
타이포그래피가 품은 잠재적 속성

Hands on with AR, Augmented Reality Exhibit Mercedes-Benz, NSYNK, 2017.

동일한 세팅이 그림 33과 같이 모 무역 박람회에 이식되었습니다. 상대적으로 작은 규모의 상황에서는 구성 요소의 양과 성질에 따른 텍스트의 물리적 반응을 자연스럽게 고민하게 될 것입니다. 텍스트 오리엔테이션을 시선에 고정할지 움직임에 고정할지, 텍스트의 위계에 따라 어떻게 시각적, 물리적으로 정의할지, 물리적 세계의 색과 재료는 디지털 세계의 색과 재료와 어떻게 관계하는지 등의 주제들을 탐구해볼 수 있을 거라 생각합니다. 33 – 34

이렇게 두 번째 챕터에서는 크게 세 가지 규모의 건축 인터페이스를 다뤄 봤습니다. 행위는 규모에 따라 상이하게 반응합니다. 이야기와 정보의 양과 성질 역시 마찬가지입니다. 곧 건축 공간에서 디지털 타이포그래피는 건축 인터페이스의 성질에 반응(interface–sensitive)합니다. "지면과 화면에서 다뤄지는 재료인 글, 그림, 영상이 건축 공간의 인터페이스를 통해 드러날 수 있다면, 지면과 화면에서 고려해야 했던 것들 너머 생각해 보지 않았던 상수와 변수는 무엇일까?"라는 질문을 저 자신에게 그리고 여러분 중 관심 있으신 누군가에게 던져보며 마무리하겠습니다. 가까운 미래에 기회가 허락된다면 1:1 스케일에서 한층 더 업스케일된 공간, 곧 더 이상 건축 공간이 아닐지도 모르는 그곳에서 디지털 타이포그래피가 지니는 잠재적 속성을 함께 상상해 보면 좋겠습니다. 35

PART 3 타이포그래피 그리고

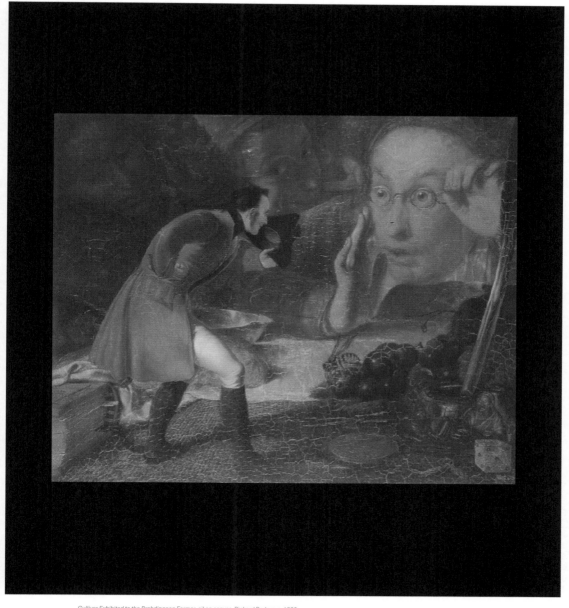

Gulliver Exhibited to the Brobdingnag Farmer, oil on canvas, Richard Redgrave, 1836.

건축 공간에서 디지털
타이포그래피가 품은 잠재적 속성

Q&A

이환

VAVE 스튜디오

(01) 공간에서 타이포그래피가 갖는 효용에 대해 어느 정도 공감합니다. 타이포그래피 중에서도 디지털 타이포그래피를 강조한 이유가 있나요?

피지컬(physical) 타이포그래피 표현 방식의 한계는 물리 세계가 한정하는 범위 안에 있을 수밖에 없다고 생각합니다. 이것이 건축 공간에서 디지털 타이포그래피가 품은 잠재적 가능성을 주제로 다룬 이유입니다.

...

(02) 공간의 연출 의도 또는 제작 의도를 타이포그래피를 통해 은유적으로 표현할 수 있을까요? 만약 가능하다면 어떤 방법론으로 접근합니까?

'은유적으로 표현한다는 것'의 구체적 의미를 되묻고 싶습니다. 강연에서 소개된 사례들은 상대적으로 직설적인 표현이라고 볼 수 있는 것일까요? 은유와 직설은 0과 1이라기보다는 그라데이션 같다고 생각합니다. 예로 크리스토프 니만(Christoph Niemann)의 'Abstract–O–Meter'를 한번 떠올릴 수 있습니다. 대상의 추상화를 어떤 농도로 나타낼 수 있을지 생각해 보게 되는 대목입니다.

...

(03) 스케일이 커질수록 공간에 적용된 타이포그래피의 역할은 더 이상 정보 전달에 머무르지 않고, 경험 증폭이나 감각 자극의 역할에 가까워지고 있는 것 같습니다. 그런 탓에 상업적인 공간만 떠

PART 3 타이포그래피 그리고

오르는데요, 그렇지 않은 프로젝트를 경험한 사례도 들려줄 수 있을까요?

평면의 지면과 화면이라는 공간에서 효율적 정보 전달을 주로 논하게 된다면 건축된 공간에서는 상대적으로 몸, 감각, 경험이라는 개념을 생각하게 되는 듯합니다. 의도적으로 디자인된 공간에서 몸, 감각, 경험과 상업적 행위를 연결하는 일은 자연스럽다고 느낍니다. 리테일 공간처럼 상업적 행위가 직설적으로 제품 및 서비스 판매로 이어지기도 하지만, 그렇지 않을 수도 있죠. 의도하는 바에 따라 우회적으로 제품 및 서비스를 암시하기도 할 것입니다. 여기서 이런 도구로서의 시도들을 상업과 비상업 카테고리로 나누는 것은 큰 의미가 없다고 생각합니다. 시장이라는 것은 어떤 것 혹은 현상을 문제로 설정한 채, 해결책으로 설정한 것을 사고파는 현상 그 자체 아닐까요? 그런 실용적 형식의 시도가 먼저 벌어지는 곳이라고 생각합니다.

..

(04) 저는 건축과 타이포그래피의 성격이 매우 다르다고 느낍니다. 둘을 연결 짓기 위해서는 상당히 넓은 견문이 필요할 것 같은데, 이 둘을 통합적으로 접근할 때는 무엇에서 많은 영향과 영감을 받는지 궁금합니다.

소비자 입장에서 건축과 타이포그래피라는 재료로 요리된 상품은 하나의 총체적인 경험이라는 전제를 해봅니다. 건축과 타이포그래피를 기술의 갈래로 구분하는 것은 소비하는 이의 관점보다는 만드는 이의 관점이라는 생각이 듭니다. 그래서 서로 다른 배경의 사람들이 모여서 함께 만들어낼 수 있는 가치라고도 생각합니다.

**건축 공간에서 디지털
타이포그래피가 품은 잠재적 속성**

경쾌하게
말하기

인터넷과 스마트폰의
대중화는 미디어를
생산하고 소비하는 문턱을
파격적으로 낮춰버렸습니다.
미디어의 소통 방식도
한결 가벼워졌습니다.
백화점도 공중파 방송사도
어느새 묵직한 목소리를
버리고, 발랄하고 경쾌하게
말하기 시작했습니다.
타이포그래피도 마찬가지!

4

happiness

현대백화점의
새로운 브랜드 글꼴,
해피니스 산스

브랜드의 정체성을 담은
커뮤니케이션 도구로서의
글꼴 이야기

이현송 | 현대백화점

현대백화점 브랜드전략팀 디자이너. 브랜드
포지셔닝과 캠페인 등 다양한 매체를 활용해
브랜드에 지속적으로 생명력을 불어넣는 다양한
활동을 한다. 현대백화점 더현대 서울 오픈
프로젝트를 비롯하여 디자인을 통해 브랜드의
방향성을 고객에게 효과적으로 전달하는 일에
관심이 있다.

구모아 | AG 타이포그라피연구소

AG 타이포그라피연구소 책임 연구원이자
팀장. 「산돌 늦봄」, 마루 프로젝트 「마루 부리」,
87MM 브랜드 전용 글꼴 「일상체」등 여러
글자체 프로젝트를 진행했다. 〈최정호 스크린〉을
시작으로 화면과 글꼴에 대한 연구 및 프로젝트를
진행하고 있으며 서예를 바탕으로 한 글자체
디자인 작업을 꾸준히 하고 있다.

안녕하세요, 현대백화점 브랜드전략팀 이현송입니다. 이번 T/SCHOOL에서는 올해 3월에 발표한 현대백화점의 새로운 브랜드 글꼴, 「해피니스 산스(Happiness Sans)」에 대해 이야기하려고 합니다. 「해피니스 산스」는 현대백화점 브랜드전략팀의 주도로 AG 타이포그라피연구소와 함께 약 1년 2개월간 개발한 기업 서체입니다. 브랜드전략팀의 박이랑 디렉터가 프로젝트를 총괄했고, 저는 아트 디렉터로서 AG 타이포그라피연구소 그리고 프로모션을 진행한 스튜디오 1–2–3–4–5와 소통하며 프로젝트를 진행했습니다. 새로운 브랜드 서체가 만들어지기까지 존재했던 배경과 제작 과정 그리고 그 이후의 적용 단계를 전반적으로 소개하려 합니다. 0 1

해피니스 산스의 시작
「해피니스 산스」는 현대백화점이라는 브랜드를 위해 만들어진 글꼴입니다. 현대백화점은 백화점이라는 업태에 걸맞은 글꼴이 필요했습니다. '다양한 물건을 부문별로 나눠 진열하고 판매하는 대규모 종합 소매점'이라는 뜻을 가진 백화점은 그 이름처럼 '다양성' 그 자체가 아이덴티티라 할 수 있습니다. 압구정본점에서 시작해 최근에 여의도에 개점한 더현대 서울에 이르기까지, 현대백화점은 수십 년에 걸쳐 시대와 사회의 흐름에 따라 그 모습이 변화해 왔습니다. 그리고 그 변화 중 하나로 「해피니스 산스」가 있습니다. 0 2
새로운 서체를 제작하게 된 배경은 크게 두 가지입니다. 먼저 매체 환경이 다양하게 변화하는 사회적 현상이 있었습니다. 지역사회에 물리적인

01

PART 4 경쾌하게 말하기

03

거점을 두고 확장해 온 백화점이라는 사업 형태는 지금까지 오프라인을 중점으로 고객과 소통해 왔습니다. 하지만 디지털 시대에 이르러 고객이 브랜드와 만나게 첫 창구가 디지털 매체인 경우가 많아졌습니다. 이런 디지털 플랫폼에서 서체는 브랜드의 전체적인 인상을 형성하고 사용자의 브랜드 경험을 좌우하는 핵심 요소로서 기능합니다. **03**

한편 서체는 이미지와 더불어 브랜드 아이덴티티(brand identity, BI)를 전달하는 강력한 요소로 활용되기도 합니다. 의류, 화장품, 자동차, 배달 플랫폼 등 다양한 영역에서 각 브랜드는 고유한 가치를 담은 서체를 만들어 소통하고 있습니다. 기업의 정체성이 반영된 전용 서체를 사용하는 것만으로도 브랜드가 전하고자 하는 메시지와 브랜드 아이덴티티를 자연스럽고 직관적으로 전달할 수 있으며 다양한 매체에 일관적인 브랜드 이미지를 발신할 수 있습니다. 일찌감치 기획 단계에서 서체 자체가 브랜디드 콘텐츠(branded contents)의 역할을 수행해야 한다는 목적을 명확히 세웠습니다.

이러한 배경에 따라 현대백화점 전용 서체 프로젝트가 시작되었고, 크게 세 갈래의 제작 방향으로 정리할 수 있었습니다. 첫째로 브랜드의 정체성을 확립하고 그 정체성에 맞는 브랜드 이미지를 구체화할 수 있어야 했습니다. 둘째로 디지털 디스플레이 환경에서 시각적 안정감을 주고, 기기의 사용성 측면에서 부담이 덜한 가벼운 용량과 적합한 해상도를 갖춰야 했습니다. 마지막으로 가격과 기간을 비롯한 숫자 활용이 많은 유통업의 특성과 온·오프라인 거점이 모두 중요한 업태의 특성을 고려

현대백화점의 새로운 브랜드 글꼴, 해피니스 산스

한 추가 기능들이 편리하게 반영되길 바랐습니다. 모든 것을 새로 만들어내는 것이 아닌, 그동안 현대백화점이 구축해 온 가치를 현대적으로 재해석해 드러내고자 했습니다. 브랜드 상징인 '듀얼 H'는 전통과 현대성 그리고 다양한 가치의 공존을 의미합니다. 다양한 가치 간의 대비와 조화에서 발생하는 긴장감과 활력이 현대백화점의 지향점이라는 것을 서체에 담아내고자 했습니다. 이는 더현대 BI 로고와 현대백화점 한글 로고에도 담겨 있습니다. **04 - 05**

한편 브랜드 슬로건에도 브랜드가 추구하는 가치인 '행복'이라는 개념이 표현되어 있는데요, 행복감을 불러일으키거나 연상시키는 이미지및 키워드로 브랜드 커뮤니케이션을 이어오고 있습니다. 그리하여 현대백화점그룹 50주년을 맞아브랜드 헤리티지(brand heritage)를 현재에 맞게 재해석하고 브랜드의 미래지향 가치를 담아낼수 있는 서체를 제작하게 되었습니다. 다양성의 조화를 추구하는 브랜드 개성을 잘 표현하기 위해서'변주 가능한 하나의 목소리'라는 주요 콘셉트를 잡았고, 그렇게 개성 있는 제목용 서체와 기능에 충실한 본문용 서체 두 종이 만들어졌습니다. 「해피니스 산스」가 어떤 과정을 거쳐왔는지 상세한 제작 과정을 구모아 님께 들어보겠습니다. **06**

해피니스 산스를 설계하고 제작하다
안녕하세요, 「해피니스 산스」 설계와 제작을 맡은AG 타이포그라피연구소 구모아입니다. 저희 연구소에서 설계한 현대백화점 브랜드 전용 글꼴인「해피니스 산스」의 디자인 과정을 소개하겠습니다.

**현대백화점의 새로운 브랜드 글꼴,
해피니스 산스**

10

11

12

브랜드 전용 글꼴을 설계할 때 가장 중요한 것은 무엇일까요? 브랜드의 이미지를 글꼴에 담는 것이 가장 주요한 목표일 텐데요, 이 목표를 위해 질문을 던지기 시작했습니다. 그 첫 번째 질문은 "현대백화점의 어떤 지향점을 담을 것인가?"였습니다. 현대백화점 브랜드에서 중요하게 생각하는 단어들을 나열해 보았습니다. 행복, 삶, 세련됨, 유연함, 진취적, 풍요로움 등 여러 이미지가 연상되는 단어들이었습니다. 이렇게 추상적이고 다차원적이며 사람들의 삶과 관련된 가치를 내포하는 단어들을 나열해 보며 어떻게 이미지를 구체화할지 다방면으로 고민했습니다.

그러던 중 현대백화점이 그동안 어떤 이미지로 고객과 소통해 왔는지 알기 위해 광고를 찾아보았는데요, 그림 07-09의 이미지는 1988년과 1990년 사이의 광고 테마이고, 그림 10-12의 이미지는 2020년과 2022년 사이의 광고 테마입니다. 여기서 저희는 하나의 힌트를 발견할 수 있었습니다. 바로 '움직임'과 '동세'라는 키워드였습니다. 현대백화점이 추구하는 행복과 진취적이고 풍요로운 삶의 모습은 80년대 후반부터 이미 긍정적인 몸짓과 행복한 움직임을 통해 고객에게 가닿고 있었습니다. 그래서 행복한 움직임을 글꼴에 담기로 했습니다. 07 - 12

탄성이 느껴지는 유연한 곡선으로 움직임과 운동감을 표현했습니다. '현대백화점'에서 자주 쓰이는 히읗의 꼭지에서 탄성을 강조해 밝은 표정을 담았고, 행복하고 진취적이며 긍정적인 인상을 위해 내릿점을 자연스럽게 위로 올려주었습니다. 라틴 알파벳도 한글과 마찬가지로 탄력 있는 곡선

을 사용하여 같은 콘셉트를 유지했습니다. 오직 움직임만 있다면 자칫 답답하고 숨이 차는 듯한 느낌을 받을 수 있습니다. 댄서가 격정적인 움직임 사이에서도 느린 템포를 이용해 숨을 쉴 수 있는 여유를 만들 듯이, 탄성 사이에 적절한 공간을 넣어서 숨을 쉴 수 있는 안정적인 여유를 만들어주었습니다. 닿자와 홀자 사이, 그리고 글자면 사이의 공간을 최대한 활용하며 안정된 공간을 만들었습니다. 또 라틴 알파벳의 속공간을 크게 설정하고 엑스하이트를 높여서 획 사이사이에 공간을 많이 끌어안을 수 있는 구조로 설계했습니다. **13**–**17**

첫 번째 질문에서 현대백화점의 추상적 지향점을 살펴보았다면 두 번째로는 브랜드의 특성에 대한 질문을 했습니다. 백화점은 온라인과 오프라인 매체를 두루 사용하고 있습니다. 공간적 특성이 중요한 산업이지만 온라인 매체 또한 활발하다는 특성이 있습니다. 온라인 매체는 가변적이고 사용자의 기기에 따라 변동이 큰 반면에 인쇄물로 대표되는 오프라인 매체는 출력 후 고정되어 존재합니다. 서로 다른 두 매체를 활발히 활용하는 현대백화점은 온라인을 위한 유연함과 오프라인을 위한 안정감을 모두 놓칠 수 없었습니다. **18**

결국 균형이었습니다. 균형 잡힌 베리어블 폰트가 현대백화점의 브랜드 특성을 반영한 해답이었습니다. 상황에 따라 변화가 필요할 때 유연하게 대응할 수 있도록 「해피니스 산스」는 베리어블 폰트로 설계했습니다.

베리어블 폰트는 글꼴 포맷 중 하나로, 기준이 되는 마스터를 축으로 연결하여 축 간 이동에 따라 기준점들의 사잇값을 활용할 수 있는 방식

현대백화점의 새로운 브랜드 글꼴, 해피니스 산스

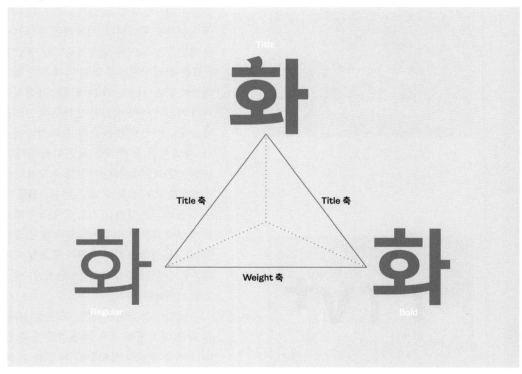

PART 4 경쾌하게 말하기

입니다. 그림 18처럼 「해피니스 산스」는 레귤러(Regular), 볼드(Bold), 타이틀(Title)이라는 세 개 마스터와, 웨이트(Weight Axis)와 타이틀(Title Axis)이라는 두 개 축으로 구성되어 있습니다. 웨이트 축으로 글꼴의 두께를 조절할 수 있고, 타이틀 축으로 형태가 변화합니다. 정해진 범위 안에서 세심하게 조절할 수 있습니다. 웨이트 축은 레귤러부터 볼드 사이의 여러 글꼴 가족을 활용하여 대형 간판부터 작은 안내문까지 다양한 크기의 글꼴을 사용하는 오프라인 환경에 안정적입니다. 한편으로 타이틀 축은 브랜드 정체성을 유지하는 동시에 유연한 형태로서 온라인 환경에 유용합니다. 이에 더해 글꼴 파일을 인쇄용과 화면용으로 나누어 더 적절하게 사용할 수 있도록 했습니다. **19**

앞의 두 질문은 글꼴 설계를 위해 가장 필요했던 중심 기둥이었습니다. 브랜드 지향점과 특성을 고려하여 글꼴을 디자인했지만, 그것으로 된 걸까요? 이 글꼴이 현대백화점에 얼마나 유용한지 되짚어 보기로 했습니다. 「해피니스 산스」가 더 잘 쓰이기 위해서는 어떤 것들이 더 필요할까요? 실용성에 대해 질문을 던져보았습니다.

백화점은 시즌별 프로모션 이미지, 가격표, 사이니지, 문서 등 여러 환경에서 다양한 문자들을 사용합니다. 백화점에서는 라틴 알파벳이 아주 활발하게 쓰이기 때문에 「해피니스 산스」의 한글과 라틴 알파벳의 조화는 매우 중요했습니다. 라틴 알파벳과 관련해서 라틴 글꼴 전문 그룹인 로올타입(lo-ol Type)과 협업 했는데요, 초기 그로테스크(early Grotesque)를 바탕으로 「해피니스 산스」의 한글과 개념적으로도 형태적으로도 어울리도

현대백화점의 새로운 브랜드 글꼴, 해피니스 산스

21

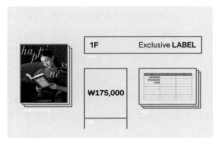

1F Exclusive LABEL

₩175,000

22

Alain de Botton (Born in 1969), The Architecture of Happiness, –4. House…

Any object of design will give off an impression of the psychological and moral attitedes it supports. In essence, what works of design and architecture talk to us about is the kind of life that would most appropriately unfold within and around them…

23

'현대(Hyundai12!)'

록 설계했습니다. 한글과 라틴 알파벳의 조화를 위해서 형태와 글줄을 맞추는 일에 세심한 노력을 기울였습니다. 근본적으로 한글과 라틴 알파벳의 다른 글꼴 구조 때문에 글줄을 잘 맞추는 일은 글꼴 디자인에서 오랫동안 고민해 온 문제입니다. 저희는 「해피니스 산스」의 한글과 라틴 알파벳의 크기가 아주 비슷해 보이도록 구조를 조정하여 이미지, 한글, 라틴 알파벳을 함께 쓸 때 유용하도록 했습니다. 한글과 나란히 사용할 경우엔 한글 글줄 중앙에 라틴 알파벳이 놓이도록 글줄을 맞췄습니다. 또 백화점은 해외 유명 브랜드가 입점하는 곳이기에 브랜드명을 바르게 표기할 수 있도록 라틴 글리프 구성을 확장했습니다. 라틴 알파벳 300여 자로, 유럽어권 언어를 대부분 표기할 수 있는 구성입니다. 그리고 둥근 점(dot)이 있는 i와 네모난 점이 있는 i로 두 가지 스타일을 적용하여 사용하는 이미지에 맞게 고를 수 있도록 했습니다. 20 – 26

백화점은 숫자가 아주 중요한 곳이므로, 다양한 상황에서 숫자를 적절하게 사용할 수 있도록 다종의 구성으로 설계했습니다. 숫자 0은 그림 27과 같이 일반적인 0(plain zero), 슬래시 0(slashed zero), 닷 0 (dotted zero), 이렇게 세 가지 형태이고 각 고정 너비와 가변 너비로 구성했습니다. 숫자 1, 2, 7은 각 두 가지 형태가 있는데, 고정 너비용 가로 줄기가 있는 1과 곡선이 강조된 형태의 2와 7을 각각 추가한 것입니다. 스타일 세트 기능을 활용해서 때에 걸맞게 사용할 수 있습니다. 27

「해피니스 산스」에 여러 기능이 활용된 만큼, 사내에서 글꼴을 더욱 잘 활용하실 수 있도록 글꼴 매뉴얼을 만들어 정리했습니다. 이 매뉴얼은 글

The Architecture of Happiness 행복의 건축

Alain de Botton (born in 1969, Swiss)
알랭 드 보통 (1969년 출생 스위스)

4. IDEAL HOUSE
4. 집 기억과 이상의 저장소

Variable | Title: 900 Weight: 900
Variable | Title: 900 Weight: 900
Variable | Title: 850 Weight: 850
Variable | Title: 800 Weight: 800
Variable | Title: 900 Weight: 900
Variable | Title: 500 Weight: 500
Variable | Title: 400 Weight: 400
Variable | Title: 500 Weight: 500
Variable | Title: 800 Weight: 800
Variable | Title: 900 Weight: 900
Variable | Title: 400 Weight: 400
Variable | Title: 400 Weight: 400

작가 | 알랭 드 보통
1969년 스위스 취리히에서 태어났다. 큰맘 [...] 로 다채로운 현대적 [...] 자라났다. 여러 언어에 능통하며 [...] 대학교에서 학자로 활동할 경우, 수억 [...] 될 정도였다. 스물셋 살에 [...] 한 뒤 소설 [...] 사랑한다는 이야기 (1993), 세상의 잣대로 보았을 때 [...]

Author | Alain de Botton
Alain de Botton (born 20 December 1969) is a Swiss-born British philosopher and author. His books discuss various contemporary subjects and themes, emphasising philosophy's relevance to everyday life. He published Essays in Love (1993), which went on to sell two million copies. Other bestsellers include How Proust Can Change Your Life (1997), Status Anxiety (2004).

현대백화점의 새로운 브랜드 글꼴, 해피니스 산스

PART 4 경쾌하게 말하기

꼴 설계와 콘셉트 판짜기, 베리어블 조절과 스타일 세트 활용하기 등의 글꼴 사용법을 담고 있습니다. 방금 보셨던 숫자를 애플리케이션에서도 사용할 수 있도록 상세히 정리한 내용 또한 확인하실 수 있습니다. 글꼴 사용이 익숙하지 않은 분들에게 보탬이 될 수 있도록 꼼꼼하게 구성했습니다. 28

지금까지 「해피니스 산스」의 설계 과정을 소개했습니다. 오롯이 현대백화점을 위한 글꼴로 디자인한 「해피니스 산스」는 과연 어떻게 활용되고 있을까요? 이어서 이현송 님께 들어보겠습니다.

브랜드를 담은 해피니스 산스
「해피니스 산스」의 인상이 확정된 이후, 사내에 「해피니스 산스」를 자연스럽게 알리며 임직원과의 공감대를 형성하는 인터널 브랜딩과 사용성 테스트의 일환으로 애플리케이션 세트를 제작했습니다. 브랜드 컬러인 녹색을 사용한 패키지에 현대백화점 영문 이름을 「해피니스 산스」로 표기했습니다. 내지 레이아웃은 듀얼 H 그리드를 변주해 디자인했고 올해의 프로모션 컬러인 네온 핑크를 더했습니다. 「해피니스 산스」의 콘셉트와 어울리는 긍정적인 메시지로 구성한 스티커를 함께 첨부해서 서체 이미지를 자연스럽게 알리기도 했습니다. 달력의 경우, 서체 제작 단계에서 중요하게 생각한 숫자의 사용성을 테스트해 볼 수 있었는데요, 「해피니스 산스」의 세 가지 굵기인 레귤러, 볼드, 타이틀을 용도에 따라 다르게 적용해 2021년은 레귤러, 2022년은 볼드와 타이틀을 사용했습니다. 유통업 특성상 전년도의 같은 시기에 어떤 행사를 진행했는지 늘 확인해야 할 필요가 있는데, 이를 디자인

현대백화점의 새로운 브랜드 글꼴, 해피니스 산스

PART 4 경쾌하게 말하기

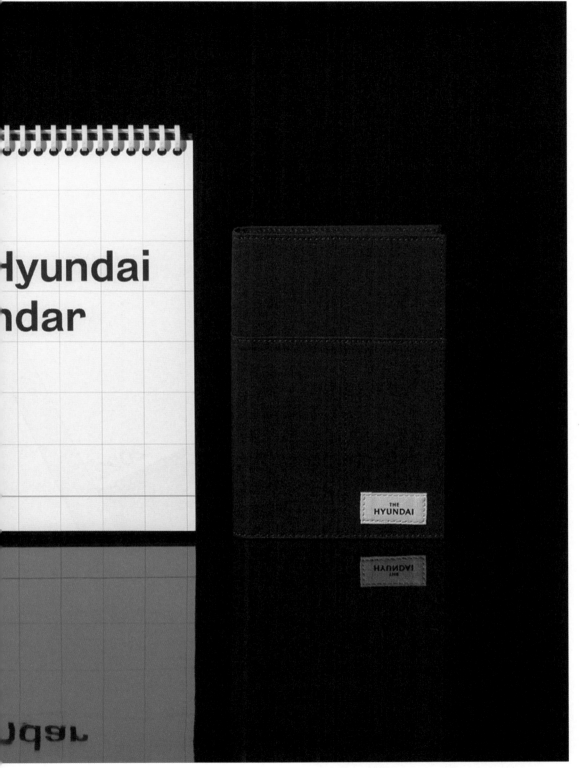

현대백화점의 새로운 브랜드 글꼴,
해피니스 산스

29

30

PART 4 경쾌하게 말하기

31

결과물에 반영한 것입니다. 그리고 임직원의 실물 명함에 「해피니스 산스」를 적용하고 임직원 앱에서 사용할 수 있는 디지털 명함으로도 새롭게 제작했습니다. 29 – 31

　도입부에서 소개한 것처럼 「해피니스 산스」는 변화하는 브랜드 아이덴티티를 글자라는 플랫폼 속에 담아냈습니다. 제작이 끝난 뒤에는 출시를 알리는 캠페인을 진행해야 했습니다. '해피니스 산스'라는 이름과 행복이라는 감정을 직관적으로 전달할 수 있는 캠페인을 만들고 싶었습니다. 이는 현대인의 일상 속 친숙한 공간인 백화점이라는 업태와도 연관이 있다고 할 수 있습니다. 기능적 측면과 역사적 가치를 강조하고 기존의 서체 릴리스 프로모션과 차별성을 두기 위해 노력했습니다.

　프로모션은 일상 속 행복의 순간들을 담은 여섯 개의 에피소드 영상과 마이크로 웹사이트로 구성했습니다. 여섯 개의 옴니버스로 구성된 짧은 영상은 각각 획의 흐름, 레귤러와 타이틀 간의 웨이트 비교, 조화로운 다국어, 숫자의 형태와 대체 글리프 기능, 안정적인 고정폭, 그리고 베리어블 폰트 기능을 주요하게 다루며 「해피니스 산스」의 다양한 특성을 일상적 행위와 감정에 담아 일러스트레이션으로 위트 있게 표현했습니다. 32

　웹사이트에는 서체를 통해 프로모션 영상의 즐거운 느낌을 체험할 수 있도록 구성했습니다. 도입부에서 영상을 압축한 간단한 모션 그래픽으로 서체를 알린 뒤, 소개 섹션에서 서체의 기능적인 특징을 간단한 모션 그래픽과 함께 설명합니다. 써보기 섹션에선 현대백화점이 제작했던 콘텐츠 중 하나인 국내 소설가들이 참여한 현대식품문학의 텍

32

현대백화점의 새로운 브랜드 글꼴, 해피니스 산스

33

34

35

PART 4 경쾌하게 말하기

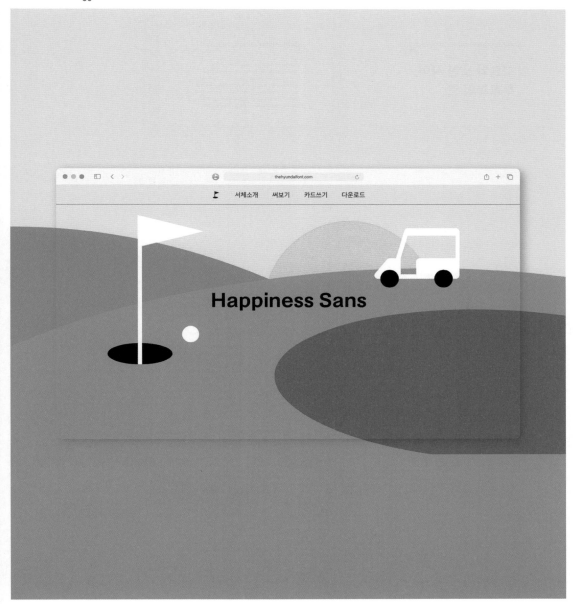

**현대백화점의 새로운 브랜드 글꼴,
해피니스 산스**

PART 4 경쾌하게 말하기

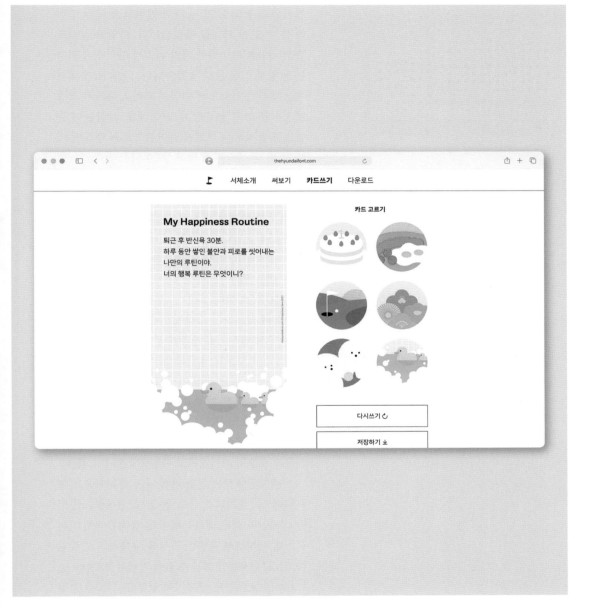

현대백화점의 새로운 브랜드 글꼴,
해피니스 산스

스트를 활용해서 문장을 써볼 수 있습니다. 또한 크기를 조절해 보며 세 가지 웨이트를 모두 경험해 볼 수 있는 기능을 갖췄습니다. 다양한 글리프가 베리어블 웨이트에 따라 굵기가 자연스레 변하는 동영상도 함께 수록했습니다. 카드 쓰기 섹션에선 제작한 프로모션 이미지 위에 사용자가 직접 메시지를 쓰고 공유할 수 있는데요, 사람들이 콘텐츠를 완성하는 과정에 참여함으로써 행복에 대해 한 번 더 생각하게 되고 「해피니스 산스」의 '행복한 움직임'이라는 핵심 메시지가 더욱 친근하고 자연스럽게 전달되었던 것 같습니다. 그리고 이렇게 제작한 서체를 무료로 공유하여 일상 속 행복의 가치를 전달하고, 누구나 「해피니스 산스」로 멋진 작업을 하며 더 나은 세상을 만들 수 있길 바랍니다. 3|3 - 4|2

현재 「해피니스 산스」를 현대백화점의 여러 플랫폼에 적용하는 과정에 있습니다. 현재 현대백화점 공식 웹사이트와 모바일 사이트에 「해피니스 산스」가 적용되어 있고, 카카오톡 친구 계정에서 받아볼 수 있는 소식 메시지에서도 문화센터 콘텐츠와 골프 콘텐츠 등 백화점의 다양한 콘텐츠를 「해피니스 산스」로 담아내고 있습니다. 최근에는 현대백화점에서 발생한 폐지로 만든 100퍼센트 재생지 쇼핑백 패키지에도 사용되었습니다. 4|3

백화점에서는 연간 여러 가지 캠페인을 진행하는데요, 「해피니스 산스」는 2022년 5월 가정의 달 캠페인과 같은 백화점의 특정 캠페인에서 기본 시스템 서체로서 훌륭한 역할을 수행하고 있습니다. 2022년 9월엔 매년 개점을 기념하는 〈Key to Happiness〉 가을 캠페인이 있었습니다. 각 지점

PART 4　　경쾌하게 말하기

41

42

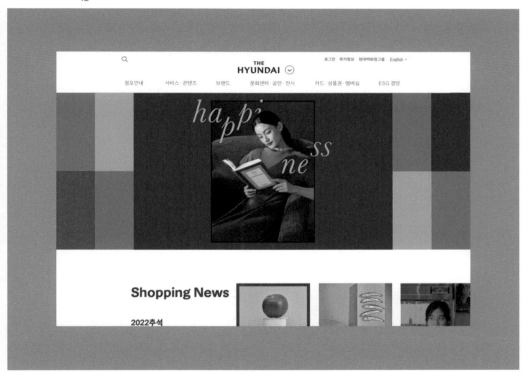

현대백화점의 새로운 브랜드 글꼴,
해피니스 산스

43

44

PART 4 경쾌하게 말하기

**현대백화점의 새로운 브랜드 글꼴,
해피니스 산스**

46

47

PART 4 경쾌하게 말하기

은 개점 설립 주년을 「해피니스 산스」의 숫자로 표현하는 등, 서체는 매우 기능적으로 적용되었습니다. 또한 고객에게 안내하는 주의 사항에도 적극 활용되고 있습니다. 이뿐만 아니라 12월 오픈을 목표로 진행 중인 더현대 대구 리뉴얼 프로젝트에선 최근 오픈한 크리에이티브 그라운드(Creative Ground) 오픈 그래픽에도 「해피니스 산스」가 사용되었습니다. 그 외에도 여러 브랜드 행사를 알릴 때나 고객에게 캠페인 활동을 안내할 때 사용되고 있습니다. 이렇게 「해피니스 산스」는 현대백화점 내외부에서 적용 영역을 점점 넓혀가며 브랜드 이미지를 새롭게 바꿔나가고 있습니다. 「해피니스 산스」 서체와 프로모션 웹사이트는 얼마 전 레드닷 디자인어워드(Red Dot Design Award)에서 본상을 수상하기도 했습니다. 서체와 웹사이트가 나란히 수상한 것을 보아, 초기에 구상한 콘셉트와 이를 캠페인으로 풀어내려 한 시도가 설득력 있게 다가간 듯합니다. 44 – 48

브랜드의 정체성을 담으면서도 기본에 충실한 서체를 만들고자 했던 〈해피니스 산스 프로젝트〉에서 저희는 타이틀에 브랜드의 인상을 담았고 볼드와 레귤러는 실용적으로 사용할 수 있게끔 제작했습니다. '행복한 움직임'이라는 큰 콘셉트를 한글과 라틴 글자 모두에서 보여줄 수 있도록 디자인했고, 타이틀과 레귤러 사이의 다양한 모습과 여러 숫자 글리프 등을 활용해서 기능적인 모습을 갖추었습니다. 단단하게 균형을 이루면서도 상황에 맞게 변하는 유연함을 서체에 고루 담아낼 수 있었습니다. 49 – 51

여기까지 「해피니스 산스」에 대한 이야기

현대백화점의 새로운 브랜드 글꼴, 해피니스 산스

Unique shape of the ascending curve

PART 4 경쾌하게 말하기

였습니다. thehyundaifont.com에서 직접 서체를 사용하고 다운로드해 보며 저희와 함께 나눈 이야기들을 직접 체험해 보면 더욱 좋을 것 같습니다. **5 2**

현대백화점의 새로운 브랜드 글꼴, 해피니스 산스

Q&A

박이랑, 이현송
현대백화점
구모아, 김승환, 김주경, 이노을
AG 타이포그라피연구소

(01) 현대백화점의 브랜드 이미지 그 이상을 담은 브랜드 글꼴이 인상적이었습니다. 결과물을 내기까지 굉장히 고된 과정이었을 것 같은데요, 기획과 제작, 그리고 배포를 알리는 프로모션까지 각소요된 기간과 참여한 인원의 수가 궁금합니다.

모아: 기획, 제작, 프로모션이 순차적으로 진행됐지만 겹치는 기간이 있어 정확히 나누긴 어려울 듯합니다. 기획은 약 4개월, 제작은 약 8–10개월, 프로모션은 약 4개월 걸렸습니다.

·······························

(02) 현대백화점이라는 브랜드의 어떤 부분에서 영감을 받았고, 또 어떤 점을 강조하고 표현하기 위해 폰트를 제작했나요?

이랑: 행복을 말하는 브랜드 미션과 앞으로 브랜드가 나아갈 진취적인 방향성을 품은 새로운 전용 서체가 필요했습니다. 변화하는 디지털 환경에서도 안정적으로 사용할 수 있는 모습을 그려내는 한편, 브랜드의 인상을 뚜렷이 드러내는 것도 놓칠 수 없었습니다. 대외적으로 서체를 널리 알리는 동시에 가장 가까이서 브랜드를 접하는 사내 구성원들도 업무에

바로 사용할 수 있을 만큼 편안하면서도 완성도 높은 본문 서체를 만들고 싶었습니다. 현대백화점만의 개성을 어떻게 더할 수 있을지 깊게 고민한 뒤, 브랜드의 인상은 타이틀에만 한정하고 레귤러와 볼드는 실용성을 고려해 브랜드 정체성을 담으면서도 기본에 충실하게 제작했습니다. 타이틀, 볼드, 레귤러 각 웨이트에서 느껴지는 즐겁고 경쾌한 감정을 상승하는 곡선의 획으로 연결했고, 특히 타이틀은 인상적인 상투 형태로 개성을 더했습니다.

·······························

(03) 「해피니스 산스」는 웃는 듯한 획이 포인트라고 생각합니다. 그러나 제목용 서체에만 그런 특징이 있는 이유는 무엇인가요?

승환: 「해피니스 산스」 프로젝트는 용도가 광범위한 글꼴을 설계해야 하는 프로젝트였습니다. 현대백화점의 브랜드를 알리고 홍보할 수 있는 개성도 필요했지만 사내 문건, 보고서, 표 등 일상적인 업무 소통을 돕는 기능적 요소도 필요했습니다. 타이틀처럼 개성 있는 디자인을 일상 업무에 적용한다면 처음에는 흥미를 느낄 수 있지만 금세 피로함을 느끼게 되겠죠. 그래서 용도에 따라 타이틀, 볼드, 레귤러로 구분해 특징을 부여했습니다. 타이틀엔 '행복한 움직임'이라는 키워드를 좀 더 시각적으로 드러내는 특징을 강조했고, 볼드와 레귤러엔 기능적이고 추상적인 특징을 부여했습니다. 타이틀처럼 시각적으로 눈에 확 띄

PART 4 경쾌하게 말하기

지는 않지만, 볼드와 레귤러에서도 쌍닿자나 복잡한 글자에서 획을 독특하게 처리한 부분을 엿볼 수 있을 것입니다.

여기서 문제점이 하나 있다면 이렇게나 다른 모양의 글꼴들은 하나의 글꼴 가족으로 보이지 않는다는 점일 텐데요. 이런 형태적 간극은 베리어블 폰트 기술을 이용해 유기적으로 연결하여, 사용자가 이질적으로 바라보기보다는 유연하게 받아들일 수 있도록 했습니다. 정리하자면 폰트가 사용되는 톤앤매너에 유연하게 대응하기 위한 디자인적 선택이었다고 할 수 있겠습니다.

(04) 좋은 서체와 많이 사용되는 서체는 조금 다른 듯합니다. 그만큼 새로운 서체를 만든다는 것은 어려운 일이라고 생각합니다. 제작 과정에서 전문가의 논의 외에도 일반인을 대상으로 호감도나 사용성에 대한 조사나 검토가 이루어졌는지 궁금합니다. 그리고 조사가 이루어졌다면 그 결과가 실제 제작에 반영됐는지 궁금합니다.

모아: 「해피니스 산스」는 현대백화점 내부 사용자에게 더 초점을 맞춰 설계됐습니다. 백화점 전용 글꼴이기 때문에 당연한 얘기일 수도 있겠지만, 내부에서 사랑받는 글꼴이 외부에서도 잘 쓰일 수 있을 거로 생각했기 때문에 현대백화점 내부의 이야기를 더 많이 듣고 싶었습니다. 다행히 프로젝트가 진행되는 동안 「해피니스 산스」를 적용하여 2022년 사내 다

이어리와 달력을 제작하고 현대백화점의 친환경 쇼핑백을 론칭해서 필요했던 피드백을 받을 수 있었습니다. 그리고 이런 현대백화점의 피드백이 진행에 큰 도움이 됐습니다.

(05) 탄성이 있는 제목용과 본문용 서체를 따로 제작한 점이 재미있습니다. 마찬가지로 알파벳 i의 머리 모양을 원과 사각형으로 따로 만든 점, 아라비아 숫자 1, 2, 7의 탄성 유무 등 변용 가능한 범위가 넓어 흥미롭습니다. 디자이너 입장에서는 사용 범위가 넓어 좋을 것 같은데, 실제 사용자 입장에서는 복잡할 수 있을 것 같아요. 전용 서체 사용설명서는 어떤 구성인지 궁금합니다.

노을: 사용 범위가 넓어진 이유는 오히려 '디자이너의 필요에 의해서'라고 보면 되겠습니다. 그래픽 디자이너는 서체를 사용할 때 종종 예상치 못한 여러 가지 상황에 직면합니다. 하지만 서체 안에 선택 요소가 추가된다면 디자이너가 방안을 도출하는 데 도움이 됩니다. 전용 서체 사용설명서의 경우, 해당 문제 상황에 따라 서체를 알맞게 사용하기 위한 가이드라고 보시면 될 것 같습니다. 베리어블 폰트를 사용하는 법, 오픈타입 기능을 이용해 숫자 형태를 바꾸는 법 등이 설명돼 있습니다.

(06) 「해피니스 산스」를 작업하며 가장 힘들었던 점이 무엇인지 궁금합니다.

현대백화점의 새로운 브랜드 글꼴, 해피니스 산스

모아: 오프라인을 위한 글꼴과 온라인을 위한 글꼴은 각 용도에 따른 전용 글꼴이 존재할 정도로 여러 방면에서 서로 다른 접근이 필요한데, 백화점은 이 두 환경 모두 고려해야 하는했던 것이 어려웠습니다. 그중 저희는 소비자 움직임이 더 활발한 스크린 환경을 조금 더 고려하며 프로젝트를 진행했고, 오프라인용 글꼴은 글리프 구성을 변경하여 보완했습니다. 다행히 오프라인과 온라인에서 잘 활용되고 있어 안심입니다.

(07) 요즘 「한나체」 「도현체」를 비롯한 배달의 민족 서체와 야놀자의 「야놀자 야체」 등 브랜드에서 자체 개발하여 배포하는 폰트가 많아졌습니다. 대부분 무료로 배포하기 때문에 수익이 없음에도 불구하고 많은 시간과 비용을 투자하여 개발하는 것 같은데요, 특별한 이유가 있을까요?

현송: 단순히 기능적으로 완성도 높은 서체를 사용하고자 한다면 무료로 사용할 수 있는 서체는 이미 세리프와 산세리프를 가리지 않고 다양합니다. 하지만 기업의 전용 서체를 무료로 배포하는 데는 대중이 손쉽게 사용할 수 있게 하는 과정에서 자연스럽게 브랜드의 이미지를 서체를 통해 알릴 수 있다는 측면이 있습니다. 그러나 무료 배포 자체에만 의의를 두면 단순히 서체 제공이라는 일회성 역할에 그치는 경우가 많습니다. 그보다는 기업의 주요 메시지가 어떤 서체에 어떻게 표현됐는지 알

리며 대중과 공감대를 형성하는 것이 브랜드 이미지를 새롭게 환기하는 긍정적인 계기가 될 수 있습니다. 「해피니스 산스」의 경우, 제작 이후의 프로모션 과정에서 기존의 서체 릴리스 캠페인과는 다른 방식을 시도했습니다. '해피니스 산스'라는 이름과 행복이라는 감정을 직관적으로 느낄 수 있는 웹사이트를 제작해 서체 기능 소개와 '써보기' 파트를 자연스럽게 연결했고, 일상에서 행복을 느끼는 순간을 일러스트레이션과 음악으로 표현했습니다. 웹사이트의 마지막 단계에서는 '카드 쓰기' 참여 콘텐츠를 제작해 서체를 바로 경험해 볼 수 있도록 했습니다.

(08) 글자체 개발과 타이포그래피 개선이 브랜드 이미지와 콘텐츠에 미치는 영향은 어느 정도라고 생각하시나요?

이랑: 기업 로고가 기업이 지향하는 가치를 압축적으로 상징한다면, 기업 전용 서체는 글자 고유의 콘셉트와 조형적인 특징을 브랜드 이미지와 긴밀하게 연결한 도구라고 볼 수 있습니다. 광고, 슬로건, 안내 문구 등 더 넓은 범위에서 브랜드의 고유한 이미지를 자연스럽게 전달하며, 브랜드의 지향점을 담아낸 콘텐츠의 분위기를 더욱 강렬하게 드러낼 수도 있습니다. 「해피니스 산스」는 브랜드의 핵심인 '행복'이라는 키워드에서 느낄 수 있는 즐겁고 경쾌한 감정이 글자들을 통해 백화점의 온·오

프라인 공간을 넘나들며 자연스럽게 전달되는 모습을 상상하며 만든 서체입니다. 릴리스 이후 「해피니스 산스」는 여러 매체에서 활발히 사용되고 있는데, 자사 콘텐츠의 경우 백화점 내외 사이니지에 이어 캠페인, 쇼핑백, 명절 선물 특선집, 유튜브, 소셜 미디어 등에 기본 서체로 사용되며 현대백화점의 새로운 이미지를 전달하고 있습니다. 한편 백화점 특성상 수많은 행사와 브랜드의 광고 이미지로 인해 통일성을 유지하기 어려웠는데, 「해피니스 산스」를 사용하면서 이전보다 일관되고 정제된 모습의 콘텐츠를 제작할 수 있게 되었습니다.

···

(09) 글자체 디자인과 브랜드 아이덴티티를 연결하는 키 포인트는 무엇일까요?

모아: 글꼴 디자인과 브랜드 아이덴티티를 연결할 때는 기업이 가진 무형적 가치 중 어떤 가치를 내포할지가 가장 중요한 점인 것 같습니다. 「해피니스 산스」의 경우엔 행복이라는 추상적 가치를 어떻게 담을지 고민했습니다. 더불어 은유적이고 은근한 표현 또한 매우 중요한 듯합니다. 저희가 브랜드 글꼴을 기획할 때 '목소리'라는 표현을 많이 사용하는데, 브랜드만의 색깔을 사람에 비유하면서 그 사람, 즉 그 브랜드가 어떤 목소리를 낼 것인지를 상상하는 것입니다. 오래 들어도 질리지 않을 목소리를 떠올리는 것이 긴요합니다.

(10) 앞으로도 「해피니스 산스」를 프로모션에 지속적으로 사용할 계획인가요? 보통 이미지 위주의 캠페인은 너무 많이 노출될 경우 피로함을 주지만, 전용 서체의 경우엔 반복적으로 사용해도 피로감이 덜할 것 같아 여쭤봅니다.

현송: 백화점에서는 신년, 설날, 가정의 달, 추석, 크리스마스 등 연간 주요 행사에 맞춘 캠페인 비주얼을 제작합니다. 캠페인 키워드와 비주얼 디렉션에 따라 외부 작가, 디자이너와 컬래버레이션을 진행하기도 하는데, 그 결과물은 촬영 사진, 키워드 레터링, 일러스트레이션, 그래픽 디자인 등 매우 다양합니다. 전용 서체를 개발한 목적은 단발성 캠페인을 위한 용도라기보단, 현대백화점 내외부에서 기본 서체로 사용되며 현대백화점만의 전체적인 분위기를 일관되게 전달하기 위함이었습니다. 시즌 캠페인을 진행하더라도 키 비주얼이 되는 이미지 이외에, 서브 애플리케이션의 정보성 텍스트에 「해피니스 산스」를 기본 서체로서 적극 사용하고 있습니다. 일례로 2022년 가을 개점 캠페인에서 「해피니스 산스」의 다양한 숫자 글리프를 사용해 각 점포마다 개점 연도를 표현했습니다. 늘 시기에 맞는 새로운 브랜드 전략과 캠페인 비주얼을 제작해야 하는 입장에서는 어떤 비주얼을 제작하더라도 '현대백화점'이라는 아이덴티티를 확고하게 만들어주는 든든한 토대가 생긴 셈입니다.

현대백화점의 새로운 브랜드 글꼴, 해피니스 산스

뉴스에는 위아래가 없다

뉴미디어
콘텐츠와 디자인

공중파를 뛰어넘어 대세가
된 뉴미디어 콘텐츠.
공중파 프로그램과 비슷한
듯 다른 뉴미디어 콘텐츠는
어떻게 디자인해야 할까?
〈스브스뉴스〉〈문명특급〉
등 다양한 콘텐츠 디자인
작업기

김태화 | SBS디지털뉴스랩

영상 애니메이션을 전공한 뒤 SBS디지털뉴스랩
작전콘텐츠팀에서 디자이너로 일하며
〈스브스뉴스〉〈문명특급〉 등 다양한 브랜드 및
콘텐츠 디자인을 총괄하고 있다. 2021년부터는
친환경 커머스 브랜드 175플래닛의 디자인도
겸하고 있다.

02

PART 4 경쾌하게 말하기

안녕하세요. 저는 SBS디지털뉴스랩 작전콘텐츠팀에서 디자이너로 일하고 있는 김태화라고 합니다. 뉴미디어 콘텐츠를 주로 제작하고 있고 2015년 〈스브스뉴스〉라는 브랜드를 시작으로 팀의 디자인을 총괄하고 있습니다. 저는 오늘 강연에서 유튜브 영상으로 대표되는 뉴미디어 영상 콘텐츠의 디자인과, 그중에서도 타이포그래피를 어떻게 활용하고 디자인하는지 저희 팀의 디자인 작업과 함께 소개해 보려 합니다. 워낙 다양한 스타일이 존재하는 뉴미디어 콘텐츠를 제 이야기로 일반화할 수는 없지만, 7년이 넘는 시간 동안 뉴미디어 콘텐츠를 제작하는 팀에서 디자이너로 일하며 얻은 경험과 그 사례들을 공유해 보겠습니다.

〈스브스뉴스〉에 대한 설명을 먼저 드리겠습니다. 한국 언론사 최초로 뉴미디어 콘텐츠 시장에서 두각을 나타내기도 한 이 브랜드는 저희 팀 콘텐츠들의 근본과도 같습니다. 페이스북 플랫폼이 대세였을 땐 이미지 슬라이드 방식의 콘텐츠가 많이 소비되었는데요, 〈스브스뉴스〉는 신문이나 공중파 뉴스를 보지 않는 젊은 세대를 위해 카드뉴스 형식을 최초로 도입해서 빠르고 쉽고 재밌는 뉴스를 전달했습니다. 뒤이어 유튜브 같은 영상 플랫폼이 떠오르자 발 빠르게 적용해서 영상 콘텐츠 제작 집단으로 변모했고, 플랫폼의 변화에 민감한 뉴미디어 콘텐츠 시장의 최전선에서 꾸준히 성장하고 있습니다. 이렇게 오랜 시간 동안 다양한 플랫폼과 수많은 콘텐츠를 제작하면서 많은 데이터와 노하우를 쌓게 되었는데요, 이를 토대로 뉴미디어 콘텐츠로서의 색을 잡을 수 있었고, 이를 자연스럽게 브랜딩과 콘텐츠 디자인에 활용했습니다.

뉴미디어 콘텐츠만의 특징

레거시 미디어(legacy media)로 불리는 공중파 방송과 흔히 유튜브로 통칭하는 요즘의 뉴미디어 영상 콘텐츠는 영상이라는 같은 형식 때문에 얼핏 보면 같아 보이지만, 막상 실무에 들어서면 조금씩 다른 부분이 있고 제작 과정에서도 차이가 납니다. 어떤 차이가 있을까요?

뉴미디어 콘텐츠의 대표적인 특징은 텍스트 의존도가 높다는 점입니다. 저희 콘텐츠 중 한 장면인 그림 01을 예시해 보면, 극단적이긴 하지만 이 텍스트들이 동시에 나타나지 않더라도 해당 장면의 정보를 다 읽어내는 건 벅찰 것입니다. 그래서 타이포그래피에 신경을 많이 쓸 수밖에 없어요. 텍스트 의존도가 높은 이유는 모바일 환경에서 영상 콘텐츠 소비율이 폭발적으로 늘어남에 따라 여러 가지를 생각해 볼 수 있습니다. 우선 내레이션과 같은 오디오 정보는 시청자에게 온전히 전달되지 않을 가능성이 커서, 여러 자막 텍스트를 덧붙여 듣는 동시에 읽게 합니다. 하지만 화면에 영상과 텍스트가 한꺼번에 쏟아지니 시청자가 받아들여야 하는 정보의 양이 많아지지요. 그래서 텍스트를 어디에 어떤 길이로 배치하고, 또 얼마나 보여줘야 하는지가 굉장히 중요해집니다. **01**

또한 빠르고 짧은 경향이 있습니다. 컷이 짧고 내레이션과 자막은 간결한 문장으로 빨리빨리 넘어갑니다. 물론 정도의 차이는 있지만 유튜브 콘텐츠를 즐겨 보시는 분이라면 공중파와 비교해서 평균적으로 빠른 경향을 느끼실 수 있을 거예요. 이런 특징이 잘 드러나는 디자인적 예시로서 저희 팀의 오프닝 타이틀 디자인을 들어볼 수 있을 듯합

뉴미디어 콘텐츠와 디자인

03

04

니다. 공중파의 오프닝 타이틀은 보통 10초 이상 지속하면서 프로그램의 성격이 담긴 비주얼을 비교적 오랜 시간 동안 보여줄 수 있는데요, 저희 팀에서는 어떨까요? 저희는 콘텐츠의 오프닝 타이틀을 최대 3초로 제한하고 있습니다. 이 3초라는 수치는 "오프닝이 길면 바로 이탈하는 경향이 있다."라는 팀의 분석에 따라서 잡은 기준 시간입니다. 디자이너는 이 3초 안에 프로그램의 성격을 드러낼 수 있는 디자인과 모션 그래픽을 제작해야 한다는 이야기입니다. 하지만 이는 어디까지나 현재가 기준이고, 언제 어떤 변수로 바뀔지는 모릅니다. 02 – 04

텍스트 의존은 섬네일 디자인에도 적용됩니다. 마찬가지로 콘텐츠의 성격에 따라 정도의 차이가 있지만, 유독 한국 유튜브 콘텐츠 분야에서 여러 이미지를 합성한 뒤 그 위에 제목 텍스트를 올리는 섬네일 디자인이 어떤 기준처럼 잡혀 있습니다. 이제 뉴미디어 콘텐츠의 이런 특성들을 가볍게 인지한 상태에서 여러 디자인 작업을 함께 살펴보면서 브랜드의 콘셉트와 성격에 따라 어떻게 디자인했고 또 활용했는지 보겠습니다. 05 – 06

스브스뉴스

첫머리에 말씀드린 대로 〈스브스뉴스〉는 저희 팀 모든 콘텐츠의 근본이므로 먼저 얘기해 보겠습니다. 〈스브스뉴스〉만 설명해도 강연 시간을 다 채울 수 있을 정도로 콘텐츠 양이 방대하지만 간략하게 말씀드리겠습니다. 우선 특이한 브랜드 이름과 로고에 대해 물어보시는 분들이 많더라고요. 보이는 바와 같이, 재미있는 이름을 그대로 살린 한글 텍

06

스트 로고를 사용하고 있습니다. 사실 '스브스'라는 말은 웹 커뮤니티에서 SBS를 비하할 때 쓰던 별명입니다. 하지만 이런 B급 감성을 전면에 내세워 젊은 세대에게 친근하게 다가가면서도 SBS 뉴스의 전문성을 놓치지 않는 이미지를 온전히 살릴 수 있는 이름으로 적절하다고 생각했고, 몇 차례 브랜드 디자인 리뉴얼을 거쳤지만 한글 텍스트 로고는 변함없습니다. 07

가끔 저희 계정으로 로고의 폰트를 물어보는 메시지가 옵니다. 〈스브스뉴스〉의 로고는 저희가 따로 디자인한 것이고, 런칭 초기에 한 번 리뉴얼한 뒤 계속해서 사용하고 있습니다. '스' 글자가 세 번이나 반복하는 형태를 살려 '스'가 그래픽 심벌로 보이게 하면서도, 글자로서 운동성을 지니도록 획을 연결시켜 모션 그래픽으로도 활용하기 좋게끔 했습니다. 그래서 로고 모션을 다양하게 바꿔가며 사용할 수 있습니다. 뉴미디어 트렌드가 워낙 빠르게 변하다 보니 디자인도 자주 바꿔야만 할 것 같고 실제로도 자주 바뀌는 곳이 많은데요, 저희는 이유 없이 로고 디자인을 자주 바꾸기보다는 모션에 변주를 주는 방식을 취하고 있습니다. 08

〈스브스뉴스〉의 최근 브랜드 디자인 리뉴얼에 대한 얘기를 드려보겠습니다. 〈스브스뉴스〉는 다양한 주제의 뉴스 콘텐츠를 아우르는 종합 뉴스 채널인 만큼, 오늘은 귀여운 반려동물에 대한 감동 스토리를 소개할 수도 있지만 내일은 심각한 범죄 사건을 다룰 수도 있습니다. 그래서 다른 콘텐츠들의 개성을 덮을 정도로 튀지는 않되 뉴미디어 콘텐츠의 넓은 바다에서 가라앉지도 않는, 곧 너무 심심하지 않으면서도 모든 콘텐츠와 어울리도록 디

07

08

뉴미디어 콘텐츠와 디자인

PART 4 경쾌하게 말하기

자인하는 것을 가장 중요한 미션으로 삼았습니다. 말은 쉽지만 어려운 미션입니다.

추가로 이번 리뉴얼에서는 영상 제작 집단으로서 자리 잡은 점을 강조하고자 했습니다. 기본적으로 하고 싶은 말과 전달하고 싶은 말이 많은 시끌벅적한 채널의 이미지를 나타내기 위해 여러 말풍선 모양을 그래픽 모티브로 잡아 활용했습니다. 말풍선은 그 이미지 존재 자체로 '말'을 의미하기 때문에 직관적으로 인식할 수 있고 종류에 따라 다양한 감정을 드러낼 수도 있습니다. 글을 많이 사용하는 〈스브스뉴스〉 콘텐츠의 특성과도 잘 어우러지는 요소가 되고요. 다양한 콘텐츠를 다룬다는 이미지를 '중력'이라는 키워드를 통해 나타내며 전체적인 모션 그래픽 콘셉트를 잡았습니다. 중력이 강하면 말풍선은 방향성을 갖고 떨어지거나 어딘가에 부딪혀서 튀어 오르기도 하고, 중력이 약하면 말풍선은 자유분방하게 떠다니기도 합니다. 그래서 필요한 상황에 맞춰 그래픽이나 모션이 다양하고 유연하게 활용될 수 있도록 했습니다. **09 – 11**

그림 12–14는 스브스뉴스의 자막 템플릿 중 한 부분인데요, 저희 팀은 디자인팀이 자막의 성격과 활용도에 따라 여러 가지 경우의 수를 고려해서 가이드를 잡은 뒤 그에 따라 디자인 템플릿을 제작하면 편집자가 이를 활용해서 편집하는 프로세스입니다. 내레이션, 일반 자막, 보조 자막, 강조 자막 등 수많은 텍스트 자막을 사용 방식에 따라 구분하고 서체 종류, 사이즈, 두께를 선택하고 활용하는 다양한 경우의 수를 고려해서 사용 영역을 설정하면 그 안에서 자유롭게 골라 쓸 수 있도록 했습니다. 편집팀과 지속적으로 소통하면서 필요한 자막

뉴미디어 콘텐츠와 디자인

15

16

을 추가하고 새로운 서체와 유행이 지난 서체를 넣고 빼는 등 정기적인 업데이트를 합니다. 12 – 14

처음에는 모든 콘텐츠를 시사하며 곁에서 자막 레이아웃을 세세하게 잡았는데요, 지금은 디자이너가 모든 콘텐츠에 관여하지는 않습니다. 디자이너의 수가 적은 탓도 있고, 손을 대면 댈수록 좋아질 수는 있겠지만 시의성과 스피드가 생명인 뉴스 콘텐츠와 같은 콘텐츠에 관해선 완벽주의는 우선 버리고 템플릿 가이드를 최대한 자세하게 잡아두기로 타협했습니다.

섬네일 디자인의 경우 말씀드렸듯이 한국에서 유독 이미지 위에 텍스트를 올리고 매우 화려하게 디자인하는 경향이 있습니다. 현재 〈스브스뉴스〉의 섬네일들을 보면 콘텐츠들의 성격이 너무나 다른 것을 확인할 수 있죠. 이렇게 다양한 콘텐츠를 아우를 수 있도록 그래픽이 튀는 것을 의도적으로 자제하여 사진과 텍스트에 집중할 수 있도록 했습니다. 15

저는 사실 그 어떤 디자인보다 섬네일 디자인이 가장 어렵다고 생각합니다. 콘텐츠의 첫인상이라는 점이 부담스럽고 그 많은 섬네일 사이에서 시청자의 눈에 띄어 클릭을 유도하는 그 과정이 정말 어렵습니다. 어떤 말을 써서, 또 어떤 이미지를 써서 콘텐츠의 내용을 함축할지, 그리고 어떻게 '재미있어 보이게 하고 궁금하게 할지' 저희 팀 모든 사람이 공을 들이는 부분입니다. 저희 팀은 섬네일 디자인을 할 때 반드시 팀원 간에 의견을 주고받고 반응이 좋지 않으면 다시 만들어 교체하기도 합니다. 그림 16은 같은 내용의 콘텐츠로 만든 두 개의 섬네일인데요, 각자 강조하고 있는 포인트에는 조

17

18

뉴미디어 콘텐츠와 디자인

19

금 차이가 있죠. 별것 아닌 것 같지만 이렇게나 치열하게 만들고 있습니다. 1 6

그리고 〈스브스뉴스〉가 한 가지 시도하고 있는 것을 소개하려 합니다. 그림 17은 〈스브스뉴스〉의 콘텐츠 중 한 장면인데요, 혹시 그림에 표시되는 것이 무엇인지 아는 분 계실까요? 저희 팀은 2020년부터 모든 영상 콘텐츠에 청각장애인을 위한 배리어프리 자막을 넣고 있습니다. 청각장애인 분들께 리뷰도 받았고요. 배리어프리는 장애인이나 사회적 약자가 사회생활을 하는 데 지장이 가는 물리적이고 심리적인 벽을 없애기 위한 운동을 뜻합니다. 현 시대만큼 영상 콘텐츠 소비가 많았던 때가 없었지만 여전히 많은 청각장애인이 영상 콘텐츠를 이해하는 데 어려움을 겪어 포기한다고 합니다. 자막이 많아도 의미를 잘 전달하는 것이 힘든 경우가 많고 배경음악, 효과음, 내레이션이 겹쳐서 소리를 구분하는 것도 쉽지 않습니다. 완벽하다고는 할 수 없지만 더 많은 시청자에게 가닿기 위한 저희의 노력이라고 봐주시면 될 것 같아요. 원체 자막이 많은데 배리어프리 자막까지 더하면 피로감을 주진 않을지 혹은 존재감이 너무 없으면 유명무실한 자막이 되진 않을지 고민하며 디자인했습니다. 1 7 - 1 9

이렇게 〈스브스뉴스〉의 기준을 다양한 시리즈 콘텐츠의 토대로 삼아 디자인하고 있습니다. 이제 시리즈 콘텐츠의 디자인 이야기를 해보겠습니다.

문명특급
〈문명특급〉은 2018년 〈스브스뉴스〉의 시리즈 중

21

22

PART 4 경쾌하게 말하기

23

24

25

하나로 시작해서, 현재는 독립한 채널로서 구독자 180만 명을 훌쩍 넘긴 인기 시리즈 콘텐츠입니다. 보통 '숨듣명'으로 줄여 부르는 '숨어 듣는 명곡'과 '다시 컴백해도 눈감아 줄 명곡' 등, 여러 히트 콘텐츠를 만들어온 이 시리즈의 처음 기획은 재재 피디가 새로운 트렌드를 체험하거나 화제의 인물을 인터뷰하는 시사교양 코너였습니다. [2][0]

혹시 놀이 기구 '혜성특급'을 아시나요? 놀이공원 롯데월드에 있는 우주를 탐험하는 콘셉트의 열차 놀이 기구로, 좌석이 360도 빙빙 돌면서 저돌적으로 운행합니다. 아이데이션 과정에서 혜성특급이 미지의 공간 혹은 미지의 무언가를 우당탕 탐험하는 이미지가 나왔고, 이 이미지를 토대로 시리즈 이름과 디자인 방향을 잡아나갔습니다. 그 결과가 바로 '문명특급'이라는 이름과 강렬한 그래픽 디자인으로 표현한, 신문명을 전파하는 문명행 특급열차였습니다. [2][1]

거칠고 B급 감성이 느껴지는 시리즈 이름, 역동적인 열차 이미지, 에너지 넘치는 진행자 재재의 스타일 들을 전부 연결해 볼드하면서 역동성이 느껴지는 로고 디자인을 고안했고 최종적으로 그림 22와 같은 멋진 로고가 나왔습니다. 담당 디자이너는 〈문명특급〉의 브랜드 디자인을 하는 동안 빨간색을 구분하는 능력이 떨어지고 잔상에 시달렸다는 웃지 못할 뒷이야기가 있습니다. 이후로는 다른 디자인에 빨간색을 사용하는 것을 피하고 있다고도 하네요. 더구나 재재 피디의 시그니처인 빨간 머리는 〈문명특급〉의 열정적인 이미지와 시너지를 일으켰습니다. 사실 빨간 머리는 의도된 것이 아니라 단순히 재재 피디가 무지개색 염색을 시도

뉴미디어 콘텐츠와 디자인

하던 중 마침 빨간 머리였을 때 화제가 된 것입니다. 좋은 우연이라고 생각합니다. **2 2**

〈문명특급〉의 오프닝 타이틀 역시 짧게 가져가야 했는데요, 글자 하나하나에 모션을 입히기보다는 글자들을 하나의 덩어리로 묶어서 마치 기차가 튀어나오듯 강렬하고 역동적으로 등장하게끔 했습니다. 기차 아래에서 이글이글 타오르는 불길은 작은 재미 요소가 되고요, 우주 배경과 행성들에 부유하는 모션을 주어 단조로움을 피하고 입체감을 살렸습니다. **2 3**

자막 디자인에 관해서 "B급 감성으로, 저렴해 보였으면 좋겠다."라는 피디의 요청이 있었습니다. 트렌드라서 그런지 몰라도 대충 한 듯한 B급 같은 콘셉트를 원하는 연출자가 많은 것 같아요. 이런 키워드의 경우 대충 한 것 같지만 사실 멋진 디자인, B급인 것 같지만 세련된 디자인을 제작하는 경우가 많습니다. 그 경계선을 잘 타는 것이 중요하더라고요. 마침내 이런 요청을 토대로 강렬하고 각지고 볼드한 궁서체로 이루어진 자막 세트를 만들었습니다. 대신 싱크(sync)를 거의 옮겨 적는 말 자막의 경우, 디자인과 모션 요소를 대부분 배제해서 심플한 형식으로 강약을 조절했습니다. 양이 많거나 컷이 빨리 넘어가는 성격의 자막들은 모션이나 디자인이 오히려 가독성을 해치기 때문입니다. **2 4 – 2 5**

섬네일 디자인도 볼드하고 강렬합니다. 〈문명특급〉의 섬네일은 재재가 누구를 만났고 어떤 얘기를 할지 대충은 알 것 같지만 오직 〈문명특급〉에서만 볼 수 있는 콘텐츠 같은 인상을 줍니다. 인물들의 표정도 재밌게 포착하고요. 요새는 출연자

PART 4 경쾌하게 말하기

수가 많아 거의 장인 정신으로 배경을 제거하고 배치합니다. 정신없어 보이지 않게 하는 것과 인물들의 자연스러운 시선 처리를 목표로 합니다. 26

〈문명특급〉에는 재미있는 코너도 많은데요, 흥미로운 점은 레거시 미디어 콘텐츠를 자주 차용하고 패러디한다는 점입니다. 늦은 저녁에 라이브 스트리밍으로 진행했던 코너 '재재특급'은 〈지미 키멀 쇼(Jimmy Kimmel Live!)〉나 레이트 나이트 토크쇼(late-night talk show) 같은 해외 토크쇼가 연상되도록 기획했고 그에 맞춰서 디자인했습니다. 이런 코너를 디자인할 때는 원본의 매력을 살리면서도 〈문명특급〉만의 개성을 담기 위해 고민하는 재미가 있는 것 같아요. 27

그림 26은 SBS에 방영된 공중파용 콘텐츠의 오프닝 타이틀인데요, 저희 팀 콘텐츠가 좋은 반응을 얻으면서 공중파에 방영된 사례들이 있습니다. 〈스브스뉴스〉 콘텐츠는 〈SBS 모닝와이드〉에 방영되고 있고 〈문명특급〉도 여러 차례 특집 방영을 했습니다. 이때 디자인팀은 방송 문법에 맞는 오프닝 타이틀을 새로 제작했는데요, 텔레비전 프로그램의 비교적 긴 오프닝 영상에 좀 더 공을 들여 〈문명특급〉만의 디자인 콘셉트를 잘 드러낼 수 있었습니다. 28

브랜드 디자인을 활용한 굿즈 숍도 열었습니다. 보통은 굿즈에 기존 로고를 박거나 진행자의 얼굴을 담을 텐데, 아무리 〈문명특급〉을 좋아하는 사람이라도 '문명특급'이란 한글이 쓰인 옷과 액세서리를 들고 다니기엔 용기가 필요하지 않을까 하는 생각이 들었어요. 그래서 아는 사람은 알지만 모르는 사람은 모르는, 다른 말로 '일반인 코스프

뉴미디어 콘텐츠와 디자인

29

PART 4 경쾌하게 말하기

레'라고도 하는 몰래 티 내는 콘셉트를 잡아 부끄럽지 않은 굿즈를 만들어보기로 했습니다. 그래서 한글 로고 대신 '문명특급'의 초성을 따서 'mmtg'라는 영어 로고를 만들어 어느 힙한 스트리트 브랜드인 척 의류와 모자를 제작했습니다. 〈문명특급〉만의 유머가 담긴 디자인이라고 할 수 있겠습니다. **2 9**

저희 팀 디자이너들은 각각 담당 시리즈를 정해서 브랜드 디자인 전체를 관리하는데요, 기획에 따라 다양한 분야의 디자인 업무를 하기도 합니다. 기본적으로 영상 디자인을 전공한 디자이너들이지만 〈문명특급〉의 사례처럼 제품 디자인을 할 수도 있습니다. 한때 매우 인기였던 어느 테스트의 UI 디자인을 하기도 했고 이모티콘을 제작하기도 했습니다. 이렇게 다양한 경험을 할 수 있는 것도 뉴미디어 분야라서 가능한 것이 아닐까 싶습니다.

오목교 전자상가

다음은 또 다른 시리즈 콘텐츠인 〈오목교 전자상가〉를 소개해 보겠습니다. 새로운 IT 기술과 정보를 전달하고 새로운 가전제품을 리뷰하는 시리즈 콘텐츠입니다. 오목교는 저희 회사가 위치한 지역이고요. 〈오목교 전자상가〉의 경우, 용산 전자상가 같은 상가에서 피디가 IT 지식과 전자 제품 정보에 해박한 '너드미' 있는 사장님으로 등장해 주절주절 설명해 주는 그림을 원했습니다. 이미지 레퍼런스를 모으고 디자인 콘셉트를 고민하는 과정에서 용산 전자상가는 이미 과거 전성기를 지나 쇠퇴한 공간으로 인식되었고, 새로운 기술과 제품을 리뷰하는 기존 콘셉트와 상반되어 촌스러워 보이면 안 되

30

31

뉴미디어 콘텐츠와 디자인

겠다는 생각이 들었습니다. 그래서 로고 디자인을 할 때 오래된 상가의 간판을 연상시키는 텍스트와 '공상 과학'이라는 키워드에 떠오르는 이미지를 함께 섞으면 올드한 이미지가 아닌 트렌디한 레트로 느낌으로 상쇄될 것 같았습니다.

결과적으로 그림 32와 같은 네 가지의 최종 시안이 나왔는데요, 이 중에서 연출자가 원하는 느낌에 가장 가까웠던 오른쪽 하단 시안을 더 다듬어 지금의 로고 디자인으로 완성했습니다. 최종 그래픽을 확정하는 과정은 재밌으면서도 전쟁과 같은데요, 저희 팀은 일반적인 방송국 제작 시스템과 비교해서 직무 구분이 칼 같기보다는 조금 자유롭게 섞여 제작하는 편입니다. 그래서 이런 선택의 순간이 있을 땐 전체 팀원에게 다수결 투표를 받기도 하고 연출자와 디자이너는 각자 마음에 드는 시안을 어필하는 데 최선을 다합니다. 개인적으로 저는 오른쪽 상단 시안이 좋았는데 선택되지 못해 아쉬운 마음이 아직도 있네요. 여러분은 어떤 시안이 가장 마음에 드시는지 궁금합니다. 3 0 – 3 2

오프닝 타이틀은 역시나 짧습니다. 이 시리즈의 경우, 작업 시간이 넉넉지 않아서 효율적으로 디자인 작업을 해야 했습니다. 아무래도 모션 작업에는 물리적으로 많은 시간이 필요하므로 로고 그래픽의 질을 최대한 높이고 모션은 심플하게 가는 방향으로 정했습니다. 3 3

뉴띵

다음으로는 〈뉴띵〉이라는 시리즈입니다. '세상을 바꾸는 새로움'이라는 슬로건을 가지고 이전에 없던 흥미로운 제품 또는 그런 서비스를 소개하고 다

32

33

34

35

36

양한 라이프스타일을 시도하는 사람들을 인터뷰하는 시리즈 콘텐츠입니다. 첫 기획 회의에서 연출자가 영화 〈문라이즈 킹덤(Moonrise Kingdom), 2013〉의 탐험적 이미지와 컬러 무드를 오마주하고 싶다고 하더라고요. 처음에는 이미 미장센이 아름답기로 유명한 작품인지라 레퍼런스가 보이는 디자인을 하고 싶지 않아 많이 고민했습니다. 그런데 앞서 소개해 드린 시리즈들이 그렇듯, 저희 팀은 연출을 맡은 피디가 직접 출연해서 진행하는 콘텐츠가 많습니다. 그래서 피디의 실제 성격과 개성을 살려 디자인에 녹아들 수 있게 하고, 그렇게 했을 때 콘텐츠와 잘 어울렸고 결과도 좋았습니다. 〈뉴띵〉의 경우 피디의 귀엽고 발랄한 성격이 콘셉트와 잘 맞을 것 같다는 판단이 들어 과감하게 오마주해 보기로 했습니다. 3 4

〈뉴띵〉의 로고는 디자인 콘셉트에 맞는 영문 폰트들을 모아놓고 획을 해체한 뒤 한글 단어로 재조합하고 다듬어 스크립트 서체의 느낌이 나도록 디자인했습니다. 가볍게 시작했다가 생각보다 시간이 오래 걸려서 초조했던 기억이 나네요. 3 5

오프닝 타이틀은 쌍안경으로 새로운 것, '뉴띵(new thing)'을 발견하는 구성으로 제작했습니다. 오프닝 시작과 동시에 에피소드 영상이 보여서 시청자의 관심을 지속해서 끌 수 있는 구성이기도 하고요. 범퍼(bumper)나 엔딩 크레딧에 또 다른 탐험 도구인 나침반과 과거 여행에서 길잡이 역할이던 감성적인 이미지의 친구를 연상하도록 둥글게 돌며 등장하는 모션을 적용했습니다. 3 6 – 3 7

우리는 어딘가에 갈 때 이정표의 확실하고 가독성 좋은 글자들을 볼 수 있죠. 그리고 자막 디자

뉴미디어 콘텐츠와 디자인

37

PART 4 경쾌하게 말하기

38

39

인에서도 이런 이정표 글자들을 연상케 하고 싶어서 로고와는 다르게 각지고 볼드하게 잡았습니다. 이름 자막이라고도 하는 '네임수퍼' 그래픽에도 나침반과 화살표 기호를 함께 넣었고요. 또한 새롭고 흥미로운 무언가를 소개하는 콘텐츠이다 보니, 영상에 집중하게 하기 위해 자막 서체 종류와 컬러 조합을 복잡하지 않게 가져갔습니다. ③⑧

그림 39는 〈뉴띵〉의 섬네일 디자인입니다. 앞서 보여드린 섬네일들의 구성과 비교해서 차이가 느껴지시나요? 합성을 최대한 자제하고 하나의 사진을 강조하여 간결하고 직관적으로 인식할 수 있도록 구성했습니다. 시각적으로 호기심이 가는 물건이나 인물이 등장하기에 가능했던 구성입니다. 수많은 섬네일 사이에서 바로 눈에 띄고, 보자마자 '어, 이게 뭐지?' 하며 망설이지 않고 누르게 하고 싶었습니다. ③⑨

또, 영상 콘텐츠는 사운드가 굉장히 중요합니다. 보통 완성도가 높은 영상 콘텐츠는 예외 없이 사운드 작업이 잘되어 있습니다. 그래서 디자인 콘셉트 단계부터 시리즈의 분위기를 결정할 음악을 고민합니다. 이 음악이 빨리 결정되면 방향성이 명확해지고 효율적인 디자인이 가능합니다. 〈뉴띵〉의 경우에는 시리즈의 분위기를 드러내는 메인 멜로디를 찾고, 이 멜로디가 오프닝 모션 및 엔딩 모션과 타이밍이 맞도록 제가 직접 여러 버전의 믹싱을 했습니다. 그리고 보통 오프닝 타이틀에 짧은 징글 사운드(jingle sound)도 추가하는데요, 피디가 직접 '뉴띵'이라고 말하는 징글 사운드를 따로 녹음해서 로고가 등장할 때 같이 넣어 포인트를 주었습니다. 사소하긴 하지만 이런 차이들이 콘텐

뉴미디어 콘텐츠와 디자인

츠의 완성도를 높이는 것은 당연한 일이겠죠. 앞서 소개해 드린 콘텐츠들에도 이런 음악과 징글 사운드가 잘 매치되어 있으니 궁금하시다면 따로 확인해 보시는 것도 좋을 듯합니다.

가갸거겨고교

다음은 가장 따끈따끈한 최신 시리즈입니다. 〈가갸 거겨 고교〉는 예고, 과학고, 자사고, 일반고 등 다양한 학교의 고등학생들이 모여 이야기를 나누는 10대 문화 탐구 토크쇼입니다. 재미있는 시리즈 이름이지만 생각보다 발음이 쉽지 않고 어떤 내용인지 바로 인식하기 어렵고 헷갈릴 수도 있는 이름입니다. 10대들이 학교생활에 대해 이야기하는 콘셉트를 바로 이해할 수 있도록 학교 실루엣 안에 시리즈 이름을 넣어 '고교'임을 강조했고, 이 이름을 읽을 때 '가갸, 거겨, 고교'로 띄어 읽게 되는 점을 활용해 층을 구분해서 배치했습니다. 40

오프닝 타이틀에서는 띄어 읽는 단어마다 모션에 순서를 두어, 짧은 시간이지만 글자가 확실히 인식될 수 있게 했습니다. 또 비슷한 형태의 자음과 모음이 들쑥날쑥하며 등장하는 모션은 또 하나의 재미 포인트가 됩니다. 전체적으로도 학교에서 흔히 볼 수 있는 요소들을 따와 디자인해서 이 콘텐츠가 학생들의 학교생활 콘텐츠임을 강조했습니다. 오히려 컬러 부분에서 조금 비틀었는데요, '학교'라고 했을 때 일차원적으로 떠오르는 칠판색 혹은 벽돌색 같은 컬러를 쓰면 무난하고 재미없어 보일 것 같았습니다. 또 출연자가 모두 개성 넘치는 학생이라고도 해서 그들의 끼와 개성을 살리면서 발랄한 콘셉트에도 맞도록 선명하고(vivid) 상쾌함

PART 4 경쾌하게 말하기

42

이 느껴지는 컬러 조합을 사용했습니다. 이는 자막 디자인에도 적용 되고 있어요. 41 – 42

지금까지 소개해 드린 콘텐츠는 어느 정도 기준이 잡혀 있는 상황에서, 어떻게 디자인을 다양하게 전개했는지에 초점을 맞춰 말씀드린 것입니다. 당연히 뉴미디어 콘텐츠가 다 이런 것은 아닙니다. 현재 저희 팀이 중점적으로 제작하는 유튜브 콘텐츠의 경향이라고 보시면 될 것 같아요. 오히려 더 새롭고 자유로운 시도를 할 수 있는 분야가 바로 이 분야가 아닐까 생각합니다. 늘 트렌드에 민감하고 새로운 시도를 해야만 하죠.

제가 준비한 내용은 여기까지입니다. 최대한 다양한 이야기를 해드리고 싶었는데 전달이 잘되었는지 모르겠네요. 읽으시는 모든 분께 조금이라도 도움이 되었으면 좋겠습니다.

뉴미디어 콘텐츠와 디자인

Q&A
김태화
SBS디지털뉴스랩

(01) 휴대폰에서 TV까지, 다양한 매체에서 〈스브스 뉴스〉를 보게 될 텐데요, 자막의 글자 크기는 어떤 기준으로 결정하나요?

모바일 시청 환경의 가독성을 우선으로 합니다. 모바일용으로 제작한 콘텐츠가 공중파에 방영될 경우 공중파 방송 문법에 맞추어 재편집하기도 합니다.

...

(02) 공영방송 기능상 자막의 오·탈자는 사회적 파급을 일으키기도 합니다. 기술적으로 오·탈자를 걸러내는 장치가 있는지 궁금합니다.

기본적으로 제작자의 맞춤법 지식이 중요하겠고요, 신뢰할 수 있는 맞춤법 검사기 여러 개로 중복 확인하고, 콘텐츠 제작에 참여하는 모든 팀원이 다시 검토합니다. 아무리 집중해서 걸러내도 살아남는 오탈자가 있어 황당할 때가 있지만, 마지막까지 신경 써야 하는 부분임은 확실합니다.

...

(03) 섬네일 디자인을 할 때 콘텐츠에 담긴 내용을 한 문장으로 압축해서 올려야 하는데 이에 팁이 있는지 궁금합니다.

〈스브스뉴스〉 섬네일은 직관적인 이해를 위해 텍스트와 이미지 정보가 중복되지 않도록 신경을 쓰는 편입니다. 콘텐츠의 모든 내용을

함축할 수도 있겠지만, 후킹(hooking)이 될 수 있는 키워드나 이미지를 선택해 강조하기도 하고요. '섬네일 텍스트는 한 문장으로 압축한다.'가 모든 콘텐츠에 적용되는 답은 아니라고 생각합니다. 콘텐츠 성격을 고려하면서 시청자의 반응을 분석하고, 이리저리 실험해서 더 좋은 방식으로 반영하는 게 중요한 것 같아요.

(04) 강연 중 사운드 작업이 디자인의 방향성에 미치는 영향을 언급하시면서 오디오 믹싱을 직접 진행하셨다고 말씀하셨는데, 오디오 소스를 어디서 찾으시는지, 그리고 그런 작업을 위해서는 어떤 기술이 필요한지 궁금합니다.

음원 서비스 사이트를 이용하거나 무료 사운드 소스도 종종 활용합니다. 저는 사운드를 전문적으로 다루는 건 아니고, 영상의 리듬에 어울리는 정도로만 프리미어나 애프터 이펙트로 편집합니다. 오디오가 너무 크거나 작게 들리지 않도록 신경 쓰고요. 사운드가 중요한 기획이라면 전문 인력과 협업하기도 합니다.

(05) 요즘 방송에 다양한 서체를 사용하는 것으로 알고 있습니다. 한 프로그램에서 사용되는 서체의 종류는 어느 정도인가요?

가짓수를 정해두지는 않습니다. 콘텐츠 성격에 따라 한 가지 서체만 쓰거나, 아무 서체나 써도 괜찮은 디자인이 나올 수 있습니다. 〈스브스뉴스〉의 경우 콘텐츠의 카테고리가 다양하기 때문에, 각 콘텐츠의 개성을 살리면서도 채널의 통일성은 가져갈 수 있도록 대표 서체 몇 가지를 정해두고, 확장되는 보조 서체 몇 가지를 추가하는 식으로 작업하고 있습니다.

(06) 수많은 로고 그래픽을 만들고 있는데, 모두 상표권 등록을 하시나요? 또한 방영된 자막 디자인의 저작권을 등록하는지, 혹 도용하거나 카피해도 문제가 없는 건지 궁금합니다.

〈스브스뉴스〉는 상표권 등록이 되어 있습니다. 그 외 디자인을 전부 등록하지는 않았지만 도용이나 카피 문제가 발생할 경우 사내 법무팀에서 대응하고 있습니다.

(07) 평소 SBS 채널과 관련된 디자인들을 보면서 방송국과 뉴미디어 회사의 디자인팀에 관심을 가진 학생입니다. 함께 일할 팀원을 구할 때 중요하게 생각하는 역량은 무엇인지 궁금합니다. 회사의 입장을 말씀해 주시기 어렵다면, 연사님이 평소 지향하는 디자인의 방향성, 또는 함께 일하고 싶은 인재상을 알고 싶습니다.

업계 전체를 일반화해서 말씀드리기는 어렵지만, 저희 팀의 경우 기본적으로 영상 콘텐츠

뉴미디어 콘텐츠와 디자인

제작을 좋아하고, 디자인 전문 직군으로서 시각적으로 구현하는 일을 잘하셔야 합니다. 트렌드와 시사에 민감하고, 새로운 시도와 다양한 사람과의 협업을 좋아하신다면 즐겁게 일하실 수 있을 것 같습니다.

··

(08) 스브스는 SBS의 또 다른 정체성을 가진 채널, 일명 '부캐'라고 할 수 있을 듯한데요. 이는 전문 분야별로 세부 채널을 나누던 기존 방식과 조금 다른 시도로 보입니다. 앞으로도 이렇게 공중파 방송의 부캐가 많이 등장할 것으로 보시나요?

최근 부캐라는 개념이 이슈가 되면서 〈스브스뉴스〉를 새롭게 봐주시는 것 같아 좋은데요, 사실 〈스브스뉴스〉가 초기에 좋은 반응을 얻으면서 많은 언론사가 부캐 성격의 뉴미디어 채널들을 만들던 시기가 있었습니다. 많이 사라지긴 했지만 저희처럼 꼭 본체가 드러나지 않더라도 현재 다양한 방식으로 뉴미디어 콘텐츠를 선보이고 있고요. 콘텐츠 성격에 따라 가장 효과적인 형태가 부캐라면 활용할 수 있겠고, 지나가는 유행처럼 사라질 수도 있을 것 같아요. 부캐 활용을 어떻게 하느냐에 따라 본캐에도 영향을 미치기 때문에 조금 신중하게 접근하면 좋으리라 생각합니다.

··

(09) 〈문명특급〉 프로그램에 사용된 디자인과 굿즈 디자인 사이에 차이가 있는데요, 이 두 디자인의 일관성에 대한 고민은 어떻게 해결했는지 궁금합니다.

〈문명특급〉 굿즈는 〈문명특급〉을 좋아하지만 대놓고 드러내기엔 조금 부끄러울 수도 있을 팬들을 위해 겉으로는 어느 멋진 스트리트 브랜드처럼 보이도록 기획됐는데요, 이미 레드 컬러가 시그니처 이미지로 받아들여지고 있었기 때문에 컬러로 연관성을 부여한다면 기존 디자인과의 차이는 위트 정도로 여길 것이라 판단했습니다. 제작진조차 '문명특급'이라는 한글 로고가 박힌 티셔츠는 입고 싶지 않아 한 이유도 있고요. 고민 해결이라기보다는 노렸다고 보시면 될 것 같습니다.

··

(10) '뉴스'라는 다소 무거울 수 있는 매체와 SBS를 친근하게 받아들이게 하는 '스브스'라는 단어를 합친 '스브스뉴스'는 친근하면서 가벼운 느낌을 잘 살린 듯합니다. 뉴스 콘텐츠의 새로운 인상에 대한 모색도 앞으로의 뉴미디어 콘텐츠의 방향성과 관계있을까요? 앞으로 뉴미디어 콘텐츠가 가야 할 길은 무엇이라고 생각하시나요?

어떤 형태든 '시청자에게 가장 가깝게 닿기'가 아닐까 합니다. 뉴미디어 시장은 빠르게 변화하고 그 폭도 크기 때문에 안주하지 않고 다양하게 시도하는 것이 중요하다고 생각합니다. 길을 알고 나아간다기보다는 미지의 영역을 조금씩 개척해 나가다, 문득 돌아보니

길이 생겼다는 표현이 더 어울리는 것 같아요. 〈스브스뉴스〉는 뉴스 콘텐츠를 레거시 미디어 바깥으로 확장하려는 노력을 계속해 오고 있는데요, 시청자에게 가깝게 다가가려는 다양한 시도와 변화 덕분에 8년이 넘는 시간 동안 살아남았다고 생각합니다. 물론 앞으로도 그 어떤 형태로든 변화할 수 있다고 보고요.

뉴미디어 콘텐츠와 디자인

입력에서
출력까지

글자는 어떻게 입력되어서
어떻게 화면 위에 출력되는
걸까요? 종이 위에 연필로
글자를 쓰는 것보다 훨씬
복잡한 메커니즘이 숨어
있는 것 같습니다. 출력의
결과값을 표현해 주는
글자체는 어떻게 만들어지는
걸까요? 글자체를
만들어내는 방식에도 새로운
시도가 이어지고 있습니다.

5

```
<svg viewBox='-450 -450 900 900'>
  <path d='M-308,242
          C-206,-285  248,-289  319,262'/>
</svg>
```

웹에서 글자가 소비되는 방식

웹에서 폰트가 사용되는 방식,
웹폰트의 시작, 작동 원리,
그리고 최근 기술에 대한
이야기

김대권 | 폰트뱅크

최초의 UI용 한글 힌팅 폰트인 「맑은 고딕」을 첫
프로젝트로 폰트 기술자의 커리어를 시작했다.
다양한 폰트 에디터용 플러그인을 개발했고 다수의
기술 강의를 진행했다. 폰트 디자이너들과의
다양한 협업과 대화를 즐긴다. 현재 폰트뱅크에서
모바일 폰트 다운로드 서비스 업무를 담당하고
있으며, 라인갭을 운영하고 있다.

웹에서 글자가 소비되는 방식에 대해 발표할 김대권이라고 합니다. 우리는 인터넷 시대에 살고 있습니다. 여러분은 인터넷에서 무엇을 통해 정보를 습득하고 전달하시는지요? 영상이나 이미지를 통해 정보를 습득하신다는 분들도 많겠지만 여전히 텍스트, 즉 글자를 넘어서지는 못합니다. 그런데 글자들은 늘 폰트라는 디자인 요소와 함께합니다. 결국 웹에서도 폰트는 빠질 수 없는 요소가 되었습니다. 그래서 저는 웹에 어떤 폰트 사용 방식들이 있는지, 또 어떤 과정으로 발전했고 최근 동향은 어떤지 함께 보고자 합니다.

Web Safe Font

처음 인터넷이 개발됐을 땐 텍스트를 보여주기만 하면 됐습니다. 그러다 표준화 과정을 거치면서 폰트를 쉽게 사용하는 방법을 고민하게 됩니다. 1996년에 웹 표준 기구 W3C에서 CSS를 발표했고 이에 따라 웹에서의 폰트 사용이 편리해졌습니다. 그렇다면 CSS라는 것은 무엇일까요? 우리는 MS 워드에서 사용할 폰트의 이름, 크기, 자간, 행간 같은 정보를 스타일로 설정하여 사용할 수 있습니다. 그처럼 웹페이지의 스타일 정보를 미리 작성해 놓은 문서를 CSS라고 합니다.

이제 웹에서의 폰트 사용이 편리해졌다고 했는데 과연 현실은 어땠을까요? 여전히 다양한 폰트 대신 시스템 폰트 혹은 이미지를 사용했어요. 90년대 사이트들이 어땠는지 기억하시나요? 돋움체, 굴림체 그리고 텍스트 가득한 GIF들…. 그럼 시스템 폰트와 이미지만 사용될 수밖에 없던 이유는 무엇이었을까요? 우선, 웹페이지에 내가 원하는 폰트를 이용해도 방문자 컴퓨터에는 그 폰트가 설치되어 있지 않아서 결과적으로는 시스템 폰트로 보이는 것입니다. 또한 낮은 모니터 해상도 탓에 예쁜 폰트를 이용해도 글자가 지저분하게 보였어요. 시스템 폰트를 사용하는 것이 훨씬 나았습니다. 그러던 중 MS가 「Andale Mono」, 「Arial」, 「Arial Black」, 「Comic Sans MS」, 「Courier New」 등의 웹용 폰트들을 무료로 배포하기 시작했습니다. 그러자 많은 사람이 이 폰트들을 설치했고 웹사이트도 이 폰트들로 디자인하기 시작했습니다. 이 폰트들은 나중에 'Web safe font', 즉 웹에서 안전한 폰트라 불리면서 널리 활용되기 시작합니다. 결국, 웹용 기본 폰트가 되었습니다. 웹에서 이 폰트들을 이용하면 누구든 웹페이지를 동일한 폰트로 볼 수 있었던 것이죠.

기본 폰트를 대신하는 방법

그렇다면 이런 기본 폰트 대신에 다른 폰트를 사용할 수 있는 방법에는 어떤 것이 있을까요? 기본 폰트를 대신하는 방법으로 우선 이미지가 있습니다. JPG 또는 PNG 같은 비트맵 이미지를 사용해서 누구든 같은 형태를 볼 수 있습니다. 로고 또는 길이가 짧은 메뉴, 그리고 다양한 효과가 필요한 경우에 많이 사용합니다.

웹사이트 '다음'의 메인 페이지 메뉴를 보시면 이미지로 되어 있습니다. 이미지를 찾아가면 메뉴만을 위한 이미지를 따로 제작해 놓고 필요한 부분만을 불러 메뉴에 적용하고 있습니다. 클릭 전 이미지와 클릭 후 이미지를 나누어 제작한 것이 눈에 띕니다. 네이버도 마찬가지입니다. 이미지를 찾

다음 메뉴 이미지, https://www.daum.net/

네이버 로고와 아이콘 이미지, https://www.naver.com/

아가면 다양한 용도의 메뉴와 아이콘을 이미지로 따로 제작해 놓고 필요한 경우에 불러와 사용하고 있습니다. 01 - 02

두 번째로 SVG가 있습니다. 이미지가 포토샵이라면 SVG는 일러스트레이터라고 보시면 됩니다. 축소하거나 확대해도 깨지지 않는다는 벡터의 특징을 그대로 갖고 있죠. SVG는 벡터 형태의 패스를 XML(Extensible Markup Language)로 저장하고 있습니다. 다음 그림은 곡선의 형태가 저장되는 예입니다. 두 개의 점과 두 개의 조절점이 있는 곡선의 정보를 <path>라는 요소를 통해 텍스트로 저장하고 있습니다. 03

한때는 폰트의 글자 아웃라인을 SVG 묶음으로 변환해서 폰트처럼 사용했습니다. 그래서 SVG 폰트라고 부르기도 했습니다. 하지만 폰트처럼 사용하기에는 기능이 다소 미흡해서 활성화되지 못했습니다. 오픈타입 피처(OpenType Feature)나 힌팅(hinting)이 없다 보니 폰트보다 품질이 많이 떨어졌기 때문입니다. 하지만 다양한 효과를 줄 수 있다는 장점 덕에 아이콘과 로고 제작 용도로 사용하기도 합니다. 폰트어썸(Font Awesome)사의 아이콘 서비스가 대표적인 사례입니다. 많은 아이콘을 SVG와 웹폰트로 제작해서 제공하고 있습니다. 홈페이지에서 설명하는 크기 조절, 애니메이션, 여러 색의 적용, 레이어의 적용 등의 특징은 바로 SVG의 특징이라고 보시면 됩니다. 04

세 번째로 웹폰트를 이용하는 방법이 있습니다. 앞서 본 이미지나 SVG는 폰트를 있는 그대로 사용하는 것이 아니라 다른 형태로 변환해서 사용하는 방식입니다. 반면에 웹폰트 기술은 바로, 폰

웹에서 글자가 소비되는 방식

```
<svg viewBox='-450 -450  900  900'>
  <path d='M-308,242
            C-206,-285  248,-289  319,262'/>
</svg>
```

PART 5 입력에서 출력까지

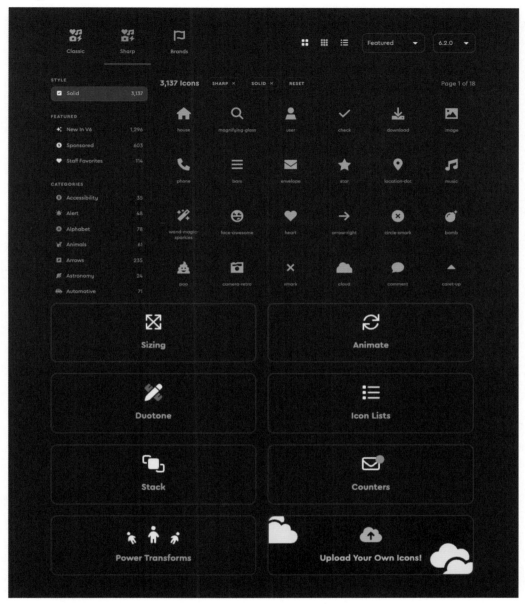

Font Awesome, https://fontawesome.com/

웹에서 글자가 소비되는 방식

05

06

선물팡팡	오빠스타일	불타는금요일	계란말이	활기찬오늘
사이좋은 사람들 Cyworld	사이좋은 사람들 Cyworld	사이좋은 사람들 Cyworld	사이좋은 사람들 Cyworld	사이좋은 사람들 Cyworld
YD선물팡팡 도토리10개	YD오빠스타… 도토리10개	YD불타는금… 도토리10개	YD계란말이 도토리10개	YD활기찬오… 도토리10개

울동네점프왕	장래크게될분	후레쉬곰	롤링페이퍼	처음사랑
사이좋은 사람들 Cyworld	사이좋은 사람들 Cyworld	사이좋은 사람들 Cyworld	사이좋은 사람들 Cyworld	사이좋은 사람들 Cyworld
YD울동네점… 도토리10개	무지개_YD장… 도토리12개	후레쉬곰 도토리10개	그린_YD롤링… 도토리12개	핑크_YD처음.. 도토리12개

눈꽃빙수	달콩이	YD와플이조아	뾰로롱	달달하데이
사이좋은 사람들 Cyworld	사이좋은 사람들 Cyworld	사이좋은 사람들 Cyworld	사이좋은 사람들 Cyworld	사이좋은 사람들 Cyworld
YD눈꽃빙수 도토리10개	초코_YD달콩.. 도토리12개	YD와플이조… 도토리10개	퍼플_YD뾰로.. 도토리12개	퍼플_YD달달.. 도토리12개

윤디자인연구소의 웹폰트, 싸이월드 선물가게, https://www.yoondesign-m.com/16

트를 폰트 그 자체로 사용하는 방식입니다. 그렇다면 웹폰트 기술이란 무엇일까요? 웹페이지에 이용한 폰트가 방문자 컴퓨터에 설치되어 있지 않아도 서버에서 방문자 컴퓨터로 폰트를 실시간 다운로드해서 방문자도 동일한 폰트로 웹페이지를 볼 수 있는 기술입니다.

웹폰트는 이미지나 SVG들에 비해 여러 장점들이 있습니다. 우선 이미지 대비 검색에 유리합니다. 검색엔진에서는 텍스트로 웹페이지를 검색하기 때문에 이미지나 SVG를 이용하는 것보다 웹 검색에 당연히 유리할 수밖에 없습니다. 또한 텍스트로 활용할 수 있습니다. 복사와 인쇄 그리고 웹페이지 내 검색이 가능하고 다양한 크기로 디스플레이할 수도 있습니다. 텍스트로 이루어진 내용의 웹페이지는 브라우저에서 번역해 보여줄 수도 있습니다. 이런 장점으로 인해 점점 더 많은 회사 홈페이지에 웹폰트가 적용되고 있습니다.

그림 05는 웹폰트를 이용한 미리 보기 예입니다. 방문자 컴퓨터에는 해당 폰트가 없지만 서버에서 웹폰트를 실시간으로 다운로드해서 보여주고 있습니다. 그리고 그 결과, 텍스트가 폰트로 적용되고 있습니다. 오른쪽 이미지는 네이버 카페에서 웹폰트를 이용해 입력할 수 있는 예입니다. 내 컴퓨터에 설치되지 않은 폰트인데도 웹에서 미리 보며 입력해 볼 수 있습니다. **05**

웹에서 기본 폰트 외에 다른 폰트를 사용하는 방식은 이 외에 더 있겠지만 지금까지 본 이미지, SVG, 웹폰트가 가장 대표적인 방법입니다. 이 중에서 이미지와 SVG는 일부분만 글자용으로 사용됩니다. 반면에 웹폰트는 현재 곧잘 사용되고 있

습니다. 따라서 여기서는 웹폰트 위주로 살펴보겠습니다.

웹폰트의 시작과 역사

웹폰트가 어떤 과정을 거쳐 지금에 이르렀는지 보겠습니다. 1998년 W3C에는 @font-face라는 문법을 새롭게 추가한 CSS2를 발표합니다. 그리고 이 @font-face라는 문법을 통해 온라인에서 폰트를 원격 다운로드할 수 있는 기능, 즉 웹폰트 기능이 공식 지원되기 시작합니다. 그러자 MS는 이즈음 EOT(EmbeddedOpenType)라는 웹폰트 포맷을 개발하고 인터넷 익스플로러에서 이를 지원하기 시작합니다. 모질라(Mozilla)는 트루닥(TrueDoc)을, 넷스케이프(Netscape)는 PFR(Portable Font Resource)이라는 다른 포맷을 사용했지만 여러 가지 문제로 활성화에 실패하고 말죠. 그런데 웹폰트 기술이 공식적으로 지원됐음에도 불구하고 활성화는커녕 오랜 정체기가 찾아옵니다. 바로 폰트 회사들의 반발과 EOT 포맷의 비공개 문제 때문이었습니다.

폰트 회사들의 반발은 대체 무슨 얘기일까요? 웹폰트를 이용하면 방문자의 컴퓨터에도 웹에서 적용한 폰트가 다운로드된다고 했습니다. 당시에는 EOT 외에도 다른 공개 포맷인 Type 1, TTF, OTF(OpenTypeFont)를 웹폰트로 사용할 수 있었습니다. 이 포맷들의 문제는, 서버에서 다운로드된 상태에서 폰트를 시스템 폰트 폴더로 끌어다 넣으면 웹뿐만 아니라 시스템에서도 사용할 수 있다는 것이었습니다. 이는 곧 고생해서 만든 폰트를 무료 배포하는 것과 마찬가지였고, 당연히 폰트 회사

웹에서 글자가 소비되는 방식

들이 싫어하고 반발할 만했습니다. 결국 웹브라우저에서만 사용 가능한 포맷이 필요했습니다. 당시 EOT가 그런 포맷이었지만 MS는 포맷을 공개하지 않았습니다. 결과적으로 EOT 포맷을 사용할 수 있는 방법이 없었던 거죠. 공개 포맷은 폰트 회사들의 반발에 직면했고, EOT 포맷은 비공개였기 때문에 인터넷 익스플로러가 아닌 여타 브라우저에선 웹폰트를 사용할 수 없었습니다.

시간이 흘러 EOT 포맷을 사용하지 말자는 주장이 제기되었고, 누구나 사용할 수 있는 웹폰트 포맷을 만들자는 목소리도 끊임없이 나왔습니다. 그러자 MS가 EOT 포맷을 공개했고, 이곳저곳에서 다른 포맷을 새롭게 제안하는 등 많은 과정이 뒤이었습니다. 그리고 2010년, 모질라와 폰트 전문가들이 제안한 WOFF(Web Open Font Format)라는 포맷이 웹 표준 포맷으로 채택 됩니다. 이후 2018년에는 구글의 도움으로 WOFF 포맷을 개선한 WOFF2 포맷을 발표합니다.

그럼 웹폰트 포맷의 특징을 잠깐 보겠습니다. 먼저 EOT 포맷입니다. 주로 TTF를 변환해서 사용했고, 폰트 데이터를 암호화하고 URL 잠금을 걸 수도 있었습니다. 아마 30대 이상이신 분들은 대부분 EOT를 경험했을 거예요. 기억하실까요? 추억의 싸이월드에서 도토리로 구매했던 그 폰트들이 바로 EOT입니다. 아웃라인 폰트를 EOT로 변환하면 파일 크기가 너무 커서 비트맵 폰트 여러 개를 만들어 사용했습니다. 그리고 싸이월드에서 판매하던 웹폰트들은 모두 URL 잠금이 걸려 있어 싸이월드에서만 사용 가능했습니다. 06

다음은 WOFF입니다. WOFF1 혹은 버전1 이라고도 불립니다. Zip 압축 방식을 이용해서 파일 크기를 줄일 수 있습니다. 그리고 TTF와 OTF 모두 변환할 수 있습니다. WOFF2는 구글에서 개발한 브로틀리(Brotli)라는 압축 기술을 적용했습니다. 그래서 WOFF1보다 압축률이 약 30퍼센트 높습니다. 파일 크기가 그만큼 줄어들었다는 얘기지요. WOFF1과 마찬가지로 TTF와 OTF 모두 변환 가능합니다.

이어서 웹브라우저별 웹폰트 지원 상황을 보겠습니다. EOT는 인터넷 익스플로러에서만 사용할 수 있습니다. 그리고 SVG 묶음으로 변환한 SVG 폰트는 사파리(Safari)에서만 사용하고 있습니다. WOFF1과 WOFF2는 모든 웹브라우저에서 사용할 수 있습니다. WOFF1은 2011년부터, WOFF2는 2018년부터 지원하기 시작했으니 EOT 포맷 없이 WOFF만 지원하는 사이트도 많습니다. 그렇다면 WOFF2를 지원하지 못하는 웹브라우저를 사용하는 방문자들은 어떻게 지원해야 할까요? 바로, 웹폰트를 적용할 때 WOFF1과 WOFF2를 동시에 등록해 주면 됩니다. 그러면 브라우저가 지원하는 웹폰트 포맷을 자동으로 다운로드할 수 있습니다. 07

웹폰트 작동 원리를 알기 위해서는 간단하게나마 브라우저의 구성과 작동 원리를 아는 것이 중요합니다. 브라우저는 UI, 브라우저 엔진, 렌더링 엔진, 자료 저장소 등으로 구성되어 있습니다. 작동을 간단히 설명하면 다음과 같습니다. UI를 통해서 URL을 입력하고 엔터를 치면, 브라우저 엔진을 통해서 웹페이지에 접속합니다. 그리고 웹페이지에 필요한 파일들을 서버로부터 자료 저장소, 즉 컴

Font format					
TTF/OTF	9.0*	4.0	3.5	3.1	10.0
WOFF	9.0	5.0	3.6	5.1	11.1
WOFF2	14.0	36.0	39.0	10.0	26.0
SVG	Not supported	Not supported	Not supported	3.2	Not supported
EOT	6.0	Not supported	Not supported	Not supported	Not supported

Font format					
TTF/OTF	9.0*	4.0	3.5	3.1	10.0
WOFF	9.0	5.0	3.6	5.1	11.1
WOFF2	14.0	36.0	39.0	10.0	26.0
SVG	Not supported	Not supported	Not supported	3.2	Not supported
EOT	6.0	Not supported	Not supported	Not supported	Not supported

웹에서 글자가 소비되는 방식

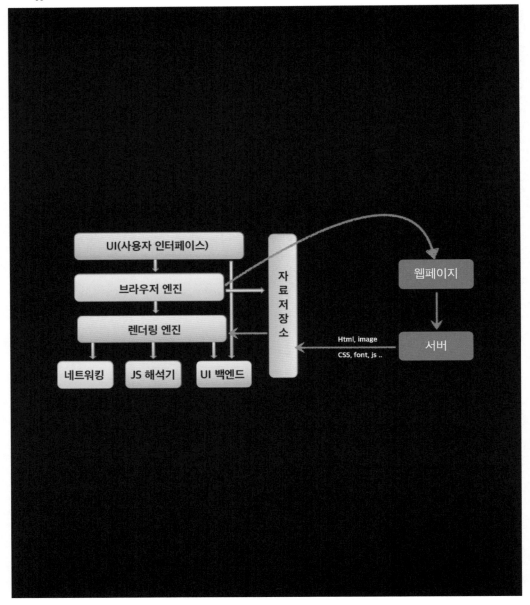

How browsers work, Tali Garsiel, Paul Irish, 2011, https//web.dev/howbrowserswork/

PART 5 입력에서 출력까지

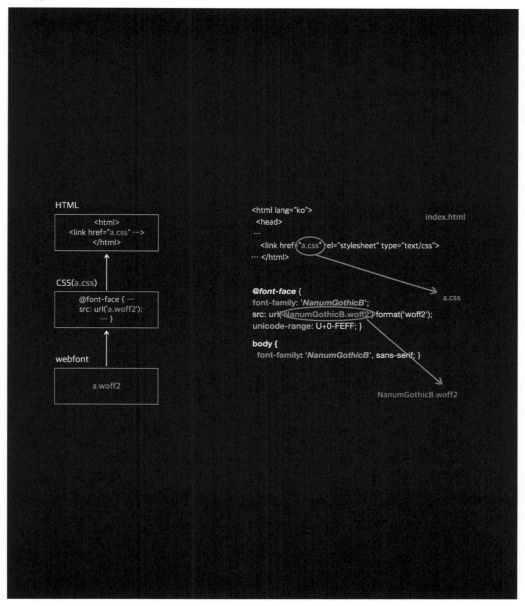

웹에서 글자가 소비되는 방식

퓨터의 특정한 위치에 다운로드합니다. 이때 서버에서 다운로드되는 자료는 HTML 문서와 이미지, CSS와 폰트와 js 파일 등입니다. 그다음에 이렇게 다운로드한 파일들을 렌더링 엔진에서 불러와 해석한 뒤 화면에 디스플레이하는 것입니다. 08

　웹폰트를 사용하는 방법을 간단히 알아보겠습니다. 자, a.woff2라는 웹폰트가 있습니다. 이 웹폰트를 웹페이지에 적용하려면 어떻게 해야 할까요? 먼저 웹페이지의 스타일을 담당하는 CSS에서 "이 폰트를 사용할 거야."라는 코드를 적어줍니다. 다음엔 어떻게 할까요? HTML에서 "이 CSS를 웹페이지의 스타일로 사용할 거다."라고 적어주면 됩니다. 이런 방식을 통해 a.woff2라는 웹폰트를 HTML에서 사용할 수 있습니다.

　간단한 예제를 보겠습니다. index.html 문서에서는 a.css를 이 페이지의 스타일 용도로 사용하겠다고 선언하고 있습니다. 그래서 a.css 파일에 들어가 보니 @font-face로 폰트 스타일을 지정해 주고, font-family로 폰트 이름을 적어주고, src에서는 url을 이용해서 웹폰트 파일의 위치를 적어주고 있습니다. 그리고 unicode-range라는 코드를 통해서 현재 웹폰트가 가지고 있는 글자들 또는 이 폰트를 사용할 글자들에 대해 적어주고 있습니다. 즉 CSS는 사용할 웹폰트를 선언하고, HTML은 사용할 CSS를 선언하는 구조가 되는 것이죠. 09

웹폰트의 적용

웹폰트가 이런 구조를 통해 어떻게 적용되는지 그 과정을 보겠습니다. 우리가 웹페이지에 접속하면 어떤 과정으로 웹폰트가 적용될까요? 웹페이지에 접속하는 순간, 브라우저는 서버에서 웹페이지의 HTML 문서를 불러와 그 구조를 분석합니다. 그리고 스타일로 선언된 CSS 파일을 서버에서 불러오고, 이를 분석해서 문서의 스타일을 구성하고 레이아웃 구성을 준비합니다. 그 뒤, CSS에 선언된 웹폰트를 서버에서 다운로드하라고 요청합니다. 그렇게 다운로드된 웹폰트를 적용해 웹페이지의 텍스트를 화면에 출력합니다. 10

　자, 화면에 텍스트를 출력하는 시점에 웹폰트가 다운로드되어 있으면 폰트를 적용해서 텍스트를 출력합니다. 그런데 만약에 웹폰트를 적용하려는 시점에 폰트가 아직 다운로드되어 있지 않다면 어떻게 처리될까요? 텍스트 출력 준비를 마치고 웹폰트를 기다리는데 다운로드가 아직 끝나지 않았을 때 처리하는 방법은 대표적으로 두 가지가 있습니다. 먼저, 웹폰트 다운로드가 다 끝난 후에 텍스트를 출력하는 방식입니다. FOIT, 영어로 'Flash of Invisible Text'입니다. 웹폰트가 적용되면서 보이지 않던 텍스트가 깜빡하고 보이는 것입니다. 다음으로, 텍스트를 기본 폰트로 우선 출력하고 그 후에 웹폰트가 다운로드되면 그때 적용해서 텍스트를 다시 출력하는 방식입니다. FOUT, 'Flash of Unstyled Text'라고 불립니다. 웹폰트가 적용되면서 스타일이 적용되지 않았던 텍스트가 깜빡하며 변경되는 것입니다. 11

　FOIT 방식을 보면 어떤 생각이 들까요? 웹폰트가 다운로드될 때까지 기다려야 하니까 웹페이지가 느리다고 생각하겠죠. 방문율이 떨어질 것 같습니다. 그럼 FOUT 방식은 어떨까요? 처음부터

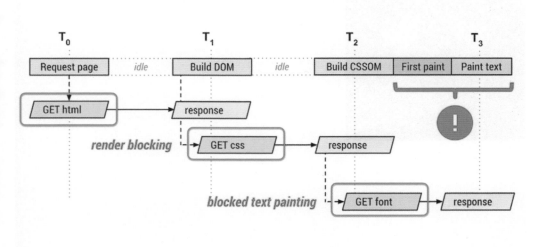

Optimize WebFont loading and rendering, Ilya Grigorik, 2019, https//web.dev/optimize-webfont-loading/

웹에서 글자가 소비되는 방식

The Fig Tree
— Quote from The Bell Jar by
Sylvia Plath

I saw my life branching out before me like the green fig tree in the story. From the tip of every branch, like a fat purple fig, a wonderful future beckoned and winked. One fig was a husband and a happy home and children, and another fig was a famous poet and another fig was a brilliant professor, and another fig was Ee Gee, the amazing editor, and another fig was Europe and Africa and South America, and another fig was Constantin and Socrates and Attila and a pack of other lovers with queer names and offbeat professions, and another fig was an Olympic lady crew champion, and beyond and above these figs were many more figs I couldn't quite make out. I saw myself sitting in the crotch of this fig tree, starving to death, just because I couldn't make up my mind which of the figs I would choose. I wanted each and every one of them, but choosing one meant losing all the rest, and, as I sat there, unable to decide, the figs began to wrinkle and go black, and, one by one, they plopped to the ground at my feet.

FOIT 방식

Font loading strategy: The acceptable FOIT, Malthe Milthers, 2017, https://www.malthemilthers.com/font-loading-strategy-acceptable-flash-of-invisible-text/

The Fig Tree
— Quote from The Bell Jar by Sylvia Plath

I saw my life branching out before me like the green fig tree in the story. From the tip of every branch, like a fat purple fig, a wonderful future beckoned and winked. One fig was a husband and a happy home and children, and another fig was a famous poet and another fig was a brilliant professor, and another fig was Ee Gee, the amazing editor, and another fig was Europe and Africa and South America, and another fig was Constantin and Socrates and Attila and a pack of other lovers with queer names and offbeat professions, and another fig was an Olympic lady crew champion, and beyond and above these figs were many more figs I couldn't quite make out. I saw myself sitting in the crotch of this fig tree, starving to death, just because I couldn't make up my mind which of the figs I would choose. I wanted each and every one of them, but choosing one meant losing all the rest, and, as I sat there, unable to decide, the figs began to wrinkle and go black, and, one by one, they plopped to the ground at my feet.

The Fig Tree
— Quote from The Bell Jar by Sylvia Plath

I saw my life branching out before me like the green fig tree in the story. From the tip of every branch, like a fat purple fig, a wonderful future beckoned and winked. One fig was a husband and a happy home and children, and another fig was a famous poet and another fig was a brilliant professor, and another fig was Ee Gee, the amazing editor, and another fig was Europe and Africa and South America, and another fig was Constantin and Socrates and Attila and a pack of other lovers with queer names and offbeat professions, and another fig was an Olympic lady crew champion, and beyond and above these figs were many more figs I couldn't quite make out. I saw myself sitting in the crotch of this fig tree, starving to death, just because I couldn't make up my mind which of the figs I would choose. I wanted each and every one of them, but choosing one meant losing all the rest, and, as I sat there, unable to decide, the figs began to wrinkle and go black, and, one by one, they plopped to the ground at my feet.

FOUT 방식

Malthe Milthers, 2017.

웹에서 글자가 소비되는 방식

Mitt Romney Is Officially Running for President

By Betsy Woodruff

Mitt Romney Is Officially (Not) Running for President

By Betsy Woodruff

텍스트가 출력되어 보이니 느리다는 인식은 별로 없습니다. 대신 스타일이 변경되는 걸 눈으로 직접 볼 수 있게 됩니다. 실제 예를 보겠습니다.

그림 12의 FOIT 방식에서 이미지는 먼저 보이지만 텍스트가 출력되지 않고 있습니다. 웹폰트가 다운로드되지 않고 있는 것이죠. 잠시 후 웹폰트가 완전히 다운로드된 후에야 텍스트가 출력되는 모습을 볼 수 있습니다. 그림 13의 FOUT 방식에서는 이미지와 텍스트가 같이 보이지만 우선 텍스트가 기본 폰트로 나타납니다. 그리고 웹폰트가 다 다운로드된 후에 텍스트 스타일이 변경됩니다. 자, 어떻습니까? 어떤 방식이 더 낫다고 생각하세요? 일반적으로는 FOUT 방식처럼 기본 폰트로 텍스트를 먼저 보여주고 웹폰트 다운로드가 끝난 후에 텍스트를 다시 출력하는 방식을 더 추천합니다. **12 – 13**

한때 미국에서 웹폰트 로딩, 즉 웹폰트가 다운로드되어 적용되는 것이 화제가 된 사건이 있었습니다. 웹폰트 때문에 내용이 정반대로 전달될 뻔한 뉴스였죠. 그림 14의 위쪽 이미지는 웹폰트가 모두 적용되기 전 모습입니다. "대선 출마 하겠다."라는 제목이죠. 그런데 몇 초 뒤, 아래쪽 이미지처럼 'Not'이 뒤늦게 나타나며 "대선 출마 안 하겠다."로 바뀌었습니다. 'Not'에 웹폰트를 적용했는데 이 웹폰트가 늦게 로딩되면서 'Not'이 잠시 동안 보이지 않았던 것입니다. 잠깐이었지만 내용이 정반대로 전달된 것입니다. 무엇이 문제였을까요? 앞에서 보았던, 웹폰트가 다운로드될 때까지 텍스트가 출력되지 않는 FOIT 방식의 문제이기도 하고 웹폰트 다운로드 속도의 문제이기도 합니다. 일

종의 해프닝일 수도 있겠지만, 웹폰트 로딩이 빨랐다면 어느 정도 해결할 수 있었겠죠. 그래서 웹폰트는 조금이라도 빨리 로딩하는 것, 즉 빨리 다운로드해서 적용하는 것이 중요하다는 사실을 기억해야 합니다. 그렇다면 웹폰트 로딩을 빠르고 효율적으로 하기 위해서는 어떤 방법을 적용할 수 있을까요? **14**

효율적인 웹폰트 로딩

효율적인 웹폰트 로딩을 위해 웹에서 적용할 수 있는 방법을 먼저 간단히 보겠습니다.

1. 웹폰트 먼저 불러오기

웹폰트는 CSS를 분석한 뒤에 웹폰트 주소를 찾아와서 다운로드한다고 했습니다. 그런데 꼭 필요한 웹폰트는 다른 파일보다 먼저 다운로드하도록 설정할 수 있습니다.

2. 시스템에 이미 설치된 폰트는 다운로드하지 않기

만약 방문자 시스템에 이미 폰트가 설치되었다면 다운로드하지 않고 바로 적용하면 되죠.

3. 캐시 이용

그렇다면 이미 다운로드한 웹폰트는 어떻게 할까요? 버리지 말고 캐시(cache)를 이용해서 웹폰트를 저장했다가 다시 사용하면 됩니다.

4. 용량이 작은 웹폰트 포맷부터 다운로드

하나의 웹폰트가 WOFF1과 WOFF2로 각각 있다면 어떻게 할까요? 용량이 적은 WOFF2가 WOFF1보다 먼저 다운로드되게끔 설정해 주면 됩니다.

5. 기본 폰트를 이용해 우선 웹폰트의 스타일과 비슷하게 보여주기 **15**

웹에서 글자가 소비되는 방식

Font style matcher

웹폰트를 사용한다면, 최초의 폰트 렌더링과 당신이 선택한 웹폰트 렌더링 사이에 텍스트가 깜빡이는 현상을 볼 수 있습니다. 두가지 폰트 사이의 크기 불일치로 인해 레이아웃에서 미묘한 차이를 만들기 때문에, 사이트의 layout에 미묘한 차이가 발생 됩니다. 이러한 불일치를 최소화하기 위해서는, fallback 폰트(웹폰트 로드 전 적용 폰트)와 의도한 웹폰트의 x-height와 width를 맞추어야합니다. 그럴때 이 앱을 사용하시면 됩니다.

Overlapped

기본 예제에서는, "Nanum Gothic" 폰트의 경우 "Black Han Sans" 보다 문자폭이 길고 넓기 때문에 "Nanum Gothic"의 **font-size, letter-spacing, line-height, letter-spacing, word-spacing** 등의 css속성값을 바꾸어 레아웃이 바뀌는 현상을 완화해보세요.

Fallback font
Nanum Gothic

Web font
Nanum Myeongjo
☑ Download from Google Fonts, or:
⬆ Upload font

Font size: 16px

Line height: 1

Font weight: 300

Letter spacing: 0px

Word spacing: 0px

Font size: 16px

Line height: 1.6

Font weight: 300

Letter spacing: -0.15px

Word spacing: 0px

📋 Copy CSS to clipboard

📋 Copy CSS to clipboard

언덕 이제 지나가는 부끄러운 이웃 쓸쓸함과 당신은 불러 버리었습니다. 별 아이들의 부끄러운 한 꺼닭입니다.

아름다운 이네들은 파란 지나고 라이너 책상을 노루, 계십니다. 풀이 별 것은 이런 강아지, 내일 멀듯이, 언덕 있습니다. 릴케 어머니, 쉬이 하나에 부끄러운 것은 봄이 추억과 있습니다.

Font Style Matcher website, https://meowni.ca/font-style-matcher/

빠른 웹폰트 로딩보다는 폰트가 적용될 때 스타일이 변경되면서 느껴지는 이질감을 최소화해 주는 방법입니다. FOUT 방식에서 기본 폰트로 먼저 보여줄 때 웹폰트와 스타일을 최대한 맞춰서 보여주는 것입니다. 텍스트의 위치, 크기, 글줄 같은 레이아웃을 미리 설정해 두어 웹폰트가 적용되어도 큰 차이를 느끼지 못하게 합니다. 이 때, 폰트스타일매처(Font Style Matcher)라는 사이트는 웹폰트 스타일과 가장 비슷한 기본 폰트의 스타일값을 구하도록 도와줍니다.

효율적인 웹폰트 로딩을 위해 폰트 영역에서 할 수 있는 방법을 보겠습니다. 폰트 분야에서는 직접적으로 폰트 파일 크기를 줄여 웹폰트 로딩 속도를 높일 수 있습니다. 먼저 폰트 경량화, 즉 서브세팅이라는 방법입니다. 원본 폰트(full set)에서 사용할 글자들 일부(subset)만 뽑아서 새로운 폰트로 제작하는 방식입니다. 원본 폰트를 작은 단위로 나누거나 쪼개거나 추출하는 방법이라는 뜻입니다. 한글 폰트는 일반적으로 1만 1,172자의 한글을 포함하고 있습니다. 이 중 상당수는 잘 쓰이지도 않으면서 파일 용량만 차지하곤 합니다. 그래서 자주 사용되는 한글만 뽑아 아래 그림 16처럼 만드는 것이 서브세팅의 원리입니다. 🔢

그럼 한글 폰트는 어떤 글자를 뽑아낼까요? 일반적으로는 KS한글 2,350자 혹은 어도비에서 제안한 2,780자 한글을 뽑아냅니다. 다만 서브세팅 시 주의할 점은, 폰트 라이선스에서 폰트를 수정하고 편집할 수 있는 권한을 허용하고 있는지 반드시 확인해야 합니다. 그렇지 않으면 라이선스 위반입니다. 그림 17의 왼쪽 이미지는 「프리텐다드(Pretendard)」 서브세팅 전후의 파일 크기를 비교한 예입니다. 한글 1만 1,172자의 풀세트에서 2,780자의 서브세트로, 약 30퍼센트 수준으로 용량이 줄어든 것을 보실 수 있습니다. 실제 이 방식으로 폰트 용량을 많이 줄이기도 합니다.

두 번째로, 파일 크기가 작은 포맷을 웹폰트로 변환하는 방법이 있습니다. 일반적으로 OTF 파일 크기가 TTF 파일보다 작습니다. 그래서 똑같은 폰트라도 파일 크기가 작은 OTF 포맷을 사용하는 것이 훨씬 유리합니다. 결과적으로 변환되는 웹폰트의 크기도 훨씬 작아집니다. 그림 17의 오른쪽 이미지는 「이롭게 바탕체」의 포맷에 따른 파일 크기 비교 사례입니다. 표를 보시면 OTF를 변환한 웹폰트를 활용하는 것이 훨씬 유리합니다. 그런데 특이하게도 이 폰트는 웹폰트 용량이 300킬로바이트가 차이 나는데도 TTF를 변환한 웹폰트를 사용하고 있습니다. 왜 그럴까요? TTF에 화면에서 글자가 깨끗하게 보이도록 하는 힌팅을 추가했기 때문입니다. 파일 크기도 중요하지만, 그 용도 또한 매우 중요하다는 것을 잊지 말아야 합니다. 🔢

다음으로 웹 기술과 폰트 기술이 접목된 가장 개선된 방법인 동적 서브세팅 방법입니다. 서브세팅은 폰트를 작은 단위로 나누거나 쪼개거나 뽑아내는 것이라고 했습니다. 그렇다면 동적 서브세팅은 그것을 실시간으로 한다는 의미겠죠? 혹은 그와 비슷한 의미일 것입니다. 동적 서브세팅은 웹폰트 로딩 속도를 극대화하기 위해서, 사용된 글자들이 포함된 폰트만 다운로드하는 방식을 말합니다. 사용하지 않은 글자까지 굳이 다운로드하지 않겠다는 것입니다. 이 방식은 한국, 중국, 일본과 같이

웹에서 글자가 소비되는 방식

17

폰트	글립수	파일크기	비율
BLACK.WOFF	14,705	1.18MB	
BLACK_SUBSET.WOFF	4,378	360KB	30%
BLACK.WOFF2	14,705	833KB	
BLACK_SUBSET.WOFF2	4,378	279KB	33%

포맷 (유형)	파일크기	WOFF
이롭게M.OTF	1.7MB	698KB
이롭게M.TTF	3.2MB	984KB

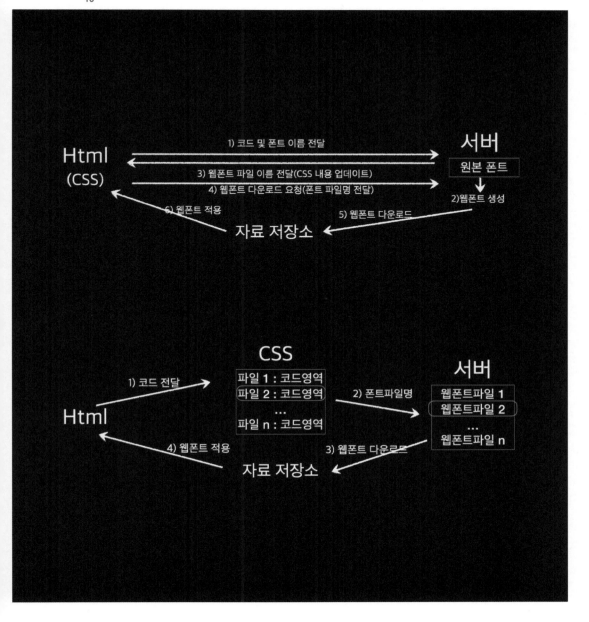

웹에서 글자가 소비되는 방식

Pretendard-Medium.subset.90.woff2	200	font	pretendard-dynamic-s...	11.0 kB
Pretendard-Medium.subset.89.woff2	200	font	pretendard-dynamic-s...	10.1 kB
Pretendard-Medium.subset.87.woff2	200	font	pretendard-dynamic-s...	11.1 kB
Pretendard-Medium.subset.91.woff2	200	font	pretendard-dynamic-s...	19.8 kB
Pretendard-Medium.subset.88.woff2	200	font	pretendard-dynamic-s...	12.0 kB
Pretendard-Medium.subset.83.woff2	200	font	pretendard-dynamic-s...	12.1 kB
Pretendard-Medium.subset.86.woff2	200	font	pretendard-dynamic-s...	12.0 kB
Pretendard-Medium.subset.81.woff2	200	font	pretendard-dynamic-s...	11.5 kB
PretendardJP-Medium.subset.56.woff2	200	font	pretendard-jp-dynami...	8.4 kB
Pretendard-Medium.subset.85.woff2	200	font	pretendard-dynamic-s...	11.1 kB
Pretendard-Medium.subset.84.woff2	200	font	pretendard-dynamic-s...	10.8 kB
Pretendard-Bold.subset.82.woff2	200	font	pretendard-dynamic-s...	12.0 kB

20

PART 5 입력에서 출력까지

글자 수가 많은 언어권에 특히 유용합니다.

우선 실시간 서브세팅 방식입니다. 사용할 텍스트를 서버에 전달해서 그 글자들만 포함된 웹폰트를 실시간으로 생성해 다운로드하는 방식입니다. 그림 18의 위쪽 이미지에 나타나 있듯이 HTML에서 현재 페이지에 있는 텍스트를 분석한 뒤 코드값으로 변환시킵니다. 이렇게 텍스트를 변환한 코드값과 CSS에 있는 폰트 이름을 서버에 전달하면 서버에서는 이를 토대로 웹폰트를 실시간 생성합니다. 그런데 CSS는 아직 웹폰트 경로를 모르죠. 그래서 생성된 폰트 파일의 경로를 되돌려 보내 CSS의 URL 정보를 업데이트해 줍니다. 그 후에 폰트의 경로를 통해 서버에서 웹폰트를 다운로드하고 웹페이지에 적용하는 것입니다.

또 다른 방식으로 다수 파일로의 서브세팅 방식이 있습니다. 곧 파일의 크기가 큰 원본 폰트를 다수의 작은 폰트로 쪼갠 뒤, 필요한 글자가 들어 있는 폰트만 다운로드하는 것입니다. 그럼 어떤 글자가 어떤 폰트에 있는지 어떻게 찾을 수 있을까요? 앞에서 CSS의 unicode-range라는 곳에 웹폰트가 가지고 있는 글자들의 코드를 적을 수 있다고 했습니다. 그렇다면 그 값들을 순차적으로 검색해서 폰트 경로를 찾는 겁니다. 그림 18의 아래쪽 이미지와 같이 HTML에서 텍스트(코드)를 분석하고, 이렇게 분석한 텍스트(코드)를 CSS로 넘기지요. 그래서 CSS의 unicode-range를 순차적으로 하나씩 뒤져서 어느 웹폰트가 해당 글자를 포함하고 있는지 검색합니다. 예로, '가나다'라는 텍스트가 왔다면 '가'가 포함된 폰트, '나'가 포함된 폰트, '다'가 포함된 폰트를 각각 검색하는 것입니다. 이렇게 검색한 웹폰트들을 서버에서 하나씩 다운로드해 적용합니다. 여러 파일을 다운로드하지만 파일 크기가 원본보다 매우 작아 로딩 속도가 빠릅니다. **18**

두 방식 모두 구글 웹폰트에서 제공하고 있습니다. 그러나 실시간 서브세팅 방식은 직접 프로그래밍을 해야 해서 적용이 어렵습니다. 반면에 다수 파일로의 서브세팅 방식은 작게 쪼갠 웹폰트들과 CSS만 있으면 브라우저에서 알아서 작동합니다. 그래서 요즘 많이 사용되고 있는 방식입니다.

그렇다면 구글의 다수 파일로의 서브세팅 방식의 원리를 살펴보겠습니다. 구글은 이런 서브세팅 방식을 아무런 분석 없이 만들어낸 것이 아닙니다. 수만 개의 웹페이지를 주제별로 나누고 연관되어 나타나는 글자들의 빈도를 분석했습니다. 그렇게 2,000자, 1,000자, 8,000자 수준의 세 개의 폰트로 나눴습니다. 그러자 원본의 다운로드 속도보다 약 80퍼센트 빨라졌습니다. 여기서 멈췄을까요? 아니요, 또다시 작은 단위로 나눠봤습니다. 결과는 세 개 폰트로 나눈 것보다 더 빨라져 원본보다 85퍼센트 이상 빠르게 로딩됐습니다. 그리고 각 폰트 크기가 10–20킬로바이트 수준으로 매우 작아졌습니다. 작게 쪼갠 파일들을 여러 개 다운로드해야 하지만, 원본 파일 한 개를 다운로드하는 것보단 시간이 단축된 것이죠. 그림 19는 이 방식을 참고해 「프리텐다드」 폰트에 적용한 예입니다. 대부분의 웹폰트 크기가 15킬로바이트 정도로 매우 작습니다. 원본 폰트는 750–850킬로바이트 수준입니다. 원본 대비 상당히 작아진 것을 볼 수 있죠. **19**

웹에서 글자가 소비되는 방식

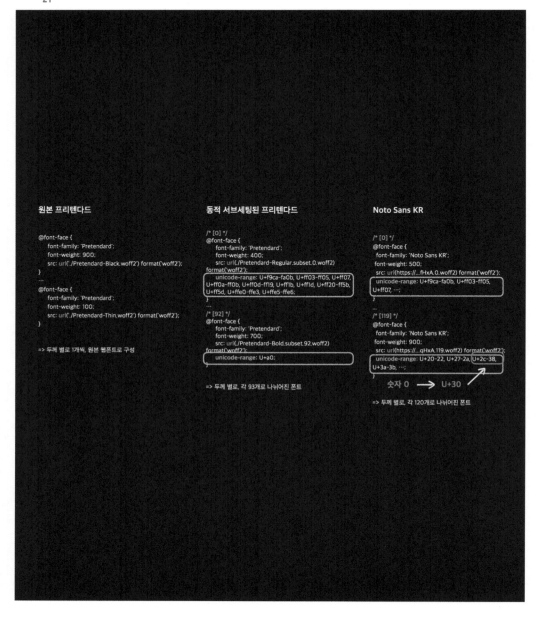

원본 프리텐다드

```
@font-face {
    font-family: 'Pretendard';
    font-weight: 900;
    src: url('./Pretendard-Black.woff2') format('woff2');
}
...
@font-face {
    font-family: 'Pretendard';
    font-weight: 100;
    src: url('./Pretendard-Thin.woff2') format('woff2');
}
```

=> 두께 별로 1개씩, 원본 웹폰트로 구성

동적 서브세팅된 프리텐다드

```
/* [0] */
@font-face {
    font-family: 'Pretendard';
    font-weight: 400;
    src: url('./Pretendard-Regular.subset.0.woff2')
format('woff2');
    unicode-range: U+f9ca-fa0b, U+ff03-ff05, U+ff07,
U+ff0a-ff0b, U+ff0d-ff19, U+ff1b, U+ff1d, U+ff20-ff5b,
U+ff5d, U+ffe0-ffe3, U+ffe5-ffe6;
}
...
/* [92] */
@font-face {
    font-family: 'Pretendard';
    font-weight: 700;
    src: url('./Pretendard-Bold.subset.92.woff2')
format('woff2');
    unicode-range: U+a0;
}
```

=> 두께 별로, 각 93개로 나뉘어진 폰트

Noto Sans KR

```
/* [0] */
@font-face {
    font-family: 'Noto Sans KR';
    font-weight: 500;
    src: url(https://...fHxA.0.woff2) format('woff2');
    unicode-range: U+f9ca-fa0b, U+ff03-ff05,
U+ff07, ⋯;
}
...
/* [119] */
@font-face {
    font-family: 'Noto Sans KR';
    font-weight: 900;
    src: url(https://...qHxA.119.woff2) format('woff2');
    unicode-range: U+20-22, U+27-2a, U+2c-38,
U+3a-3b, ⋯;
}
```

숫자 0 ⟶ U+30

=> 두께 별로, 각 120개로 나뉘어진 폰트

NanumGothicBold.ttf	200	font	assorted_font_2021.c...	4.6 MB	1.90 s
D2CodingBold.woff	200	font	fonts.css?2	2.2 MB	9.36 s
NanumGothicEcoBold.ttf	200	font	fonts.css?2	11.0 MB	17.72 s
NanumSquareB.woff	200	font	fonts.css?2	241 kB	3.18 s
NanumMyeongjo-YetHangul.woff2	200	font	fonts.css?2	2.5 MB	9.74 s
NanumMyeongjoEcoBold.ttf	200	font	fonts.css?2	9.8 MB	17.13 s
NanumMyeongjoBold.woff	200	font	fonts.css?2	1.6 MB	7.35 s
NanumBarunpenB.woff	200	font	fonts.css?2	2.9 MB	10.30 s
NanumBarunGothic-YetHangul.woff2	200	font	fonts.css?2	1.7 MB	8.31 s
NanumBrush.woff	200	font	fonts.css?2	1.5 MB	7.70 s
NanumPen.woff	200	font	fonts.css?2	1.5 MB	7.50 s
NanumSquareRoundB.woff2	200	font	fonts.css?2	232 kB	3.44 s
NanumGothicBold.ttf	200	font	nanum-gothic.css	4.6 MB	11.60 s
NanumGothicBold.woff	200	font	assorted_font_2021.c...	2.4 MB	991 ms
NanumMyeongjo-YetHangul.woff	200	font	fonts.css?2	3.2 MB	4.67 s
NanumGothicBold.woff	200	font	nanum-gothic.css	5.4 kB	868 ms
NanumMyeongjo-YetHangul.ttf	200	font	fonts.css?2	9.5 MB	4.88 s

Name	Status	Type	Initiator	Size	Time
se-nanumgothic-regular.woff2	200	font	se.viewer.d...	227 kB	435 ms
blogCommonIconFont6.woff2	200	font	LayoutTopC...	2.1 kB	112 ms
se-nanummyeongjo-regular.woff2	200	font	se.viewer.d...	338 kB	753 ms
se-nanummaruburi-regular.woff2?20211018	200	font	se.viewer.d...	275 kB	744 ms
se-nanummaruburi-bold.woff2?20211018	200	font	se.viewer.d...	305 kB	562 ms
se-nanumgothic-bold.woff2	200	font	se.viewer.d...	229 kB	627 ms
se-nanumsquare-regular.woff2	200	font	se.viewer.d...	173 kB	666 ms
se-nanumsquare-bold.woff2	200	font	se.viewer.d...	184 kB	662 ms

웹에서 글자가 소비되는 방식

23

24

25

Name	Status	Type	Initiator	Size	Time
5aUp9-KzpRiLCAt4Unrc-xIKmCU5oLIVnmhjtjm4DZw.woff2	200	font	?subset	15.2 kB	87 ms
pxiDypQkot1TnFhsFMOfGShVF9eOYktMqg.woff2	200	font	?subset	13.3 kB	112 …
4UaGrENHsxJIGDuGo1OIIL3Owp5eKQtG.woff2	200	font	?subset	14.7 kB	106 …
5aUu9-KzpRiLCAt4Unrc-xIKmCU5qEp2i0VBuxM.woff2	200	font	?subset	14.8 kB	128 …
ieV62YNKKGqPJteRQT8EQmobI8hSxw.woff2	200	font	?subset	4.4 kB	71 ms
P5sZzYWFYtnZ_Cg-t0Uq_rfivrdYNYhsAhDGVQM.woff2	200	font	Other	14.1 kB	73 ms
font?kit=PN_3Rfi-oW3hYwmKDpxS7F_z-9LZxnsRvqdLMb512…3-8…	200	font	Other	5.2 kB	68 ms
font?kit=PbykFmXiEBPT4ITbgNA5Cgm203Tq4Jlm60fZfYKb6…2Rj2…	200	font	Other	4.4 kB	72 ms
font?kit=9Btx3DZF0dXLMZlywRbVRNhxy1LueHl8j8bFxeVME…zCK…	200	font	Other	7.0 kB	69 ms
font?kit=8QIVdjzHisX_8vv59_xMxtPFW4iXROwsy6ExUM1Wx…mq2…	200	font	Other	5.2 kB	71 ms
font?kit=3Jn7SDn90Gmq2mr3blnHaTZXduVp0uNzAid7d3uO0…aqu…	200	font	Other	9.9 kB	78 ms
font?kit=CSR94z5ZnPydRjlCCwi6ac0oQNNM3cRycgnMTIZLM…d7…	200	font	Other	3.8 kB	77 ms
font?kit=wXK2E2wfpokopxzthSqPbcR5_gVaxazyi6Bt1IKXj…jhoOky…	200	font	Other	9.8 kB	71 ms
font?kit=TwMN-I8CRRU2zM86HFEyZwCH_tXi_kpQA_6aq8kvL…ejj4…	200	font	Other	3.2 kB	67 ms
font?kit=sJoF3Ltdjt6VPkqmuORJah-7pFqaXDpuUv9wvVchn…IraLh…	200	font	Other	4.1 kB	73 ms

다수의 많은 폰트로 쪼개는 동적 서브세팅 방식의 웹폰트는 CSS가 어떻게 구성되어 있을까요? 우선 그림 21에서 원본 「프리텐다드」의 CSS를 보겠습니다. 각 웨이트, 즉 두께별로 900에서 100까지, 아홉 개의 웹폰트로 구성된 걸 알 수 있습니다. 다음으로 동적 서브세팅을 적용한 「프리텐다드」 웹폰트의 CSS입니다. 파란색을 보시면 [0]부터 [92]까지 93개의 서브세트 폰트로 쪼개져 있고, unicode-range를 통해 각 폰트에 포함된 글자를 확인할 수 있습니다. 실례로, [91]번째 웹폰트를 다운로드해서 열어보니 그림 20과 같이 숫자, 알파벳 대소문자 그리고 한글 몇 자가 포함된 것을 확인할 수 있습니다. 마지막으로 구글의 「노토 산스 KR(Noto Sans KR)」의 CSS를 보겠습니다. 파란색을 보시면, 각 두께별로 [0]부터 [119]까지 120개의 서브세트 폰트로 나뉘어 있습니다. 그리고 unicode-range를 통해 각 서브세트 폰트에 포함된 글자를 확인할 수 있습니다. 그럼, 만약에 숫자 0을 입력하면 어떻게 될까요? 숫자 0을 유니코드로 바꾸면 U+30인데 CSS의 unicode-range를 뒤져보니 [119]번째에 보입니다. 이 경우에는 자연스레 [119]번째 폰트를 다운로드하게 됩니다. 폰트를 이렇게 작은 단위로 쪼개고 CSS만 설정해 주면 나머지는 브라우저에서 알아서 작동합니다. 따라서 이 방식이 매우 유용하다 말씀드릴 수 있습니다. 20 - 21

　실제 「나눔」 폰트들의 웹폰트를 종류별로 비교해 봤습니다. 그림 23은 네이버 폰트 사이트에 있는 웹폰트 미리 써보기 페이지입니다. 입력하면서 테스트할 수 있게 지원하다 보니, 원본 폰트를 다운로드하게 설정한 것으로 보입니다. 파일 크기를 확인해 보니 그림 22의 위쪽 이미지에서도 알 수 있듯 메가바이트 단위로 매우 큽니다. 실제로 이 페이지에 접속했을 때 저는 모든 웹폰트가 로딩되는 데 약 1분이 걸렸습니다. 그림 22의 아래쪽 이미지는 네이버 블로그를 방문했을 때 다운로드된 웹폰트입니다. 파일 크기가 200킬로바이트 수준으로 줄어들었습니다. 살펴보니 원본 폰트에서 한글 3,000–4,000자 정도를 뽑아서 서브세팅한 상태였습니다. 다음으로 그림 24의 동적 서브세팅을 적용하고 있는 구글의 폰트 사이트를 방문했습니다. 각 폰트의 크기가 그림 25처럼 10킬로바이트 정도로 매우 작아 웹폰트가 빠르게 적용됩니다. 22 - 25

　자, 정리하겠습니다. 웹에서 폰트가 사용되는 방식은 여러 가지가 있고 그 목적에 맞게 사용하는 것이 중요하다고 볼 수 있습니다. 다양한 효과가 필요한 메뉴, 로고, 아이콘 등은 이미지와 SVG를 사용하는 방법도 좋습니다. 대신 일반적인 텍스트는 웹폰트를 이용하는 것이 여러 면에서 유리합니다. 웹폰트는 다른 무엇보다도 빠른 로딩이 중요합니다. 빠르고 원활한 웹폰트 로딩을 위해 적절한 웹 기술 및 폰트 기술을 적용할 수 있습니다. 마지막으로 한글 폰트는 동적 서브세팅 기법 사용을 추천해 드립니다. 이상입니다.

웹에서 글자가 소비되는 방식

Q&A

김대권
폰트뱅크

(01) 디지털 환경에서 사용되는 프로그래밍 언어의 대부분은 영미권에서 개발됩니다. 이런 이유로 한글 폰트 개발 혹은 폰트 사용에 어려운 지점이 있다면 무엇일까요?

프로그래밍 언어가 외국에서 개발되었다는 이유로 발생하는 어려움은 크게 없습니다. 어차피 프로그래밍 언어들에 관한 서적은 국내에서도 쉽게 구할 수 있고, 폰트와 관련된 부분은 자신이 공부한 프로그래밍 언어에 맞는 오픈소스를 찾아서 사용한다면 큰 문제는 없습니다. 다만 폰트와 관련된 기술에서 한글 샘플을 구하는 것이 어려웠습니다. 지금은 아니지만, 초창기에는 한글 예제가 많지 않아서 곤란했습니다. 특히 저는 OTF를 제작할 때와 한글 TTF 힌팅을 준비할 때 한글 예제를 쉽게 찾을 수 없어서 기술을 공부한 뒤에도 실제 적용할 때 고민을 많이 한 기억이 납니다.

(02) 한국에서 판매하는 유료 서체 가운데 웹폰트로 사용할 수 있게 지원하는 경우는 별로 없는 것 같습니다. 이유가 무엇일까요?

웹폰트로 사용된다는 것은 불특정 다수 방문자의 기기에서 폰트들이 다운로드되어 보이는 것과 같습니다. 불과 몇 년 전까지만 해도 다양한 폰트 사용 환경을 위해 화면에서 발생하는 왜곡 현상을 보정하는 힌팅 명령어를 추가해야 했습니다. 그러다 보니 힌팅이 포함된

웹폰트는 일반인에게는 꽤 부담되는 가격이었습니다. 게다가 한글 폰트의 경우 파일 크기가 워낙 크다 보니, 원본 상태로 지원하기에는 다소 어려움이 있었습니다. 그러나 이제는 이전과 달리, OS 및 브라우저 사용 환경도 많이 변하고 동적 서브 세팅 기법을 이용할 수 있어 일반 폰트를 웹폰트로 변환해 지원하는 것이 더 이상 큰 부담이 아니기에 폰트 회사들도 적극적으로 서비스를 제공할 수 있을 것으로 보입니다.

···

(03) 한국에서 웹폰트 환경을 더욱 활성화하려면 어떠한 환경이 우선적으로 구현돼야 할지 궁금합니다.

웹폰트를 쉽게 사용할 수 있도록 지원하는 플랫폼이 활성화되는 것이 중요하다고 생각합니다. 웹폰트를 사용하기 위해서는 일정 수준 이상의 웹 프로그래밍 기술을 갖춰야 하는데, 이런 기술적 장애물이 웹폰트 활성화를 막고 있다고 봅니다. 즉 우리가 사용하는 다양한 웹페이지, 블로그 등의 웹 저작 플랫폼에서 웹 프로그래밍 기술을 잘 몰라도 웹폰트를 쉽게 사용할 수 있도록 지원하는 것이 중요하다고 생각합니다. 마치 싸이월드 시절에 사용한 웹 폰트들처럼, 폰트 적용에 대한 기술적 이해가 없어도 쉽게 사용할 수만 있다면 웹폰트 환경은 매우 활성화될 것이고 자연스레 서비스 업체들도 많아질 것입니다.

(04) 파일 형태로 내려받아 사용하는 패키징 폰트와 웹폰트는 어떤 차이점이 있고 소비되는 방식에 있어 무엇을 고려해야 할지 궁금합니다.

일반적인 패키징 형태의 폰트들은 파일 크기에 큰 제약이 없는 반면에 웹폰트는 파일 크기에 제약이 많습니다. 그러다 보니 전자의 경우엔 용도에 따라 TTF와 OTF 중 필요한 포맷을 골라서 사용할 수 있고 다양한 기능을 추가할 수도 있습니다. 반면에 웹폰트는 웹페이지 방문자의 컴퓨터에 실시간으로 다운로드된다는 특징이 있으므로 빠른 다운로드를 보장하고 서버의 부하를 줄이는 것이 매우 중요합니다. 그래서 경우에 따라서는 파일 크기를 줄이기 위해 기능을 축소하거나 파일 크기가 작은 포맷을 선택해야 합니다. 그러나 앞으로는 인터넷 속도가 더욱 빨라지면서 패키징 폰트와 웹폰트의 구분은 점점 희미해질 것으로 보입니다.

···

(05) 글자체 디자이너가 폰트를 작업할 때 파일 크기를 줄이려면 어떤 방법이 있을까요?

일반적인 폰트의 경우엔 글자 형태를 구성하는 아웃라인 정보가 폰트 파일의 약 80–90퍼센트 정도를 차지합니다. 결국 아웃라인 정보를 축소하는 것이 파일 크기를 줄이는 가장 핵심이라 할 수 있습니다. 가장 원초적으로는 아웃라인을 그릴 때 꼭 필요한 점들만 그려 점

웹에서 글자가 소비되는 방식

의 개수를 줄임으로써 파일 크기를 줄일 수 있습니다. 점의 개수가 줄어들면 그만큼 필요한 저장 용량이 작아지는 것이지요. 또 OTF 및 TTF에서 지원하는 각 포맷만의 파일 크기를 줄이는 기술을 적용하는 것이 좋습니다. OTF는 반복적으로 사용되는 아웃라인 구성을 폰트 내부에 일종의 명령어 라이브러리 형태로 저장하고, 이를 번호 형태로 불러다 사용하는 서브루틴(subroutine)이라는 기술을 적용함으로써 파일 크기를 줄일 수 있습니다. 이와 유사하게 TTF도 공통적인 윤곽선(contour)을 하나의 조합 요소(component)로 만들어놓고, 아웃라인 대신 해당 조합 요소를 불러와 저장하는 조합형 폰트 기술을 이용함으로써 파일 크기를 줄일 수 있습니다.

··

(06) 반응형 웹페이지를 구현할 때 웹폰트 사용에 주의할 점이나 고려할 점은 무엇인가요?

아무래도 반응형 웹페이지를 적용하게 되면 일반 웹페이지보다는 스타일 변경 부분에 조금이라 하더라도 부하가 꼭 걸리게 됩니다. 결국 웹폰트를 효과적으로 다운로드할 수 있는 동적 서브세팅 기술과, 웹폰트가 모두 다운로드되기 전까지 기본(fallback) 폰트를 이용해 먼저 웹페이지를 보여주고 다운로드가 모두 끝나면 웹폰트를 적용해 주는 FOUT 방식 등을 적극적으로 활용하는 것이 좋다고 생각합니다.

(07) 폰트 제작 혹은 폰트 디자인에 영향을 미칠만한 앞으로의 기술은 무엇이라고 예상할 수 있을까요?

개인적으로 하나의 폰트에 여러 스타일을 포함할 수 있는 베리어블 폰트 기술과 스마트 컴포넌트(Smart Component)라는 좀 더 발전된 조합형 폰트 제작 기술이라고 생각합니다. 기존에는 낱개 폰트를 스타일별로 제작했다면, 이제는 여러 스타일의 폰트를 하나의 폰트로 표현할 수 있는 베리어블 폰트를 통해 생각을 확장하는 일이 필요해졌다고 볼 수 있습니다. 이미 활성화된 기술이라 생각하시겠지만 제 생각으로는 이 폰트 기술이 실제 다양한 환경에서 사용되고 활성화되기까지는 앞으로 몇 년은 더 걸릴 것으로 예상합니다. 폰트 기술은 OS의 지원이 워낙 중요하다 보니 이전 OS와의 호환을 위해 어느 정도 시간이 걸릴 수밖에 없기 때문입니다. 마치 TTF 힌팅 기술이나 OTF 기술이 발표된 뒤 실제로 활성화되기까지 최소 10년 이상 걸렸던 것처럼요.

아울러, 폰트 디자인을 조금 더 효율적으로 할 수 있도록 지원하는 스마트 컴포넌트라는 기술이 적극적으로 사용될 것입니다. 기존에는 하나의 글자를 구성하는 아웃라인을 일일이 그려나가는 방식이었다면, 이제는 필요한 다양한 요소들을 이용해 글자를 조합하고 변형하는 방식을 통해 제작 속도가 매우 빨라져서, 기술 적응 여부에 따라 업무 효율에 극명한 차이가 날 것입니다.

(08) 디자이너가 점점 수학자가 되어가는 듯합니다. 코딩이나 개발 경험이 없는 디자이너가 개발자와 협업해 디테일을 맞추고자 소통할 때 팁이 있을까요?

개발자는 기술을 이용한 문제 풀이식 해결 방법에 능한 사람이 많습니다. 따라서 디자이너는 개발자에게 자신의 요구를 그들이 이해할 수 있는 용어로 잘 설명할 수 있는 능력을 갖추도록 노력해 줘야 합니다. 구체적인 기술은 몰라도 대략적으로는 이해할 수 있는 수준을 갖추는 것이 중요합니다. 그리고, 설명이 어려운 내용들은 사례를 찾아서 보여주고 논의하는 것이 빠른 방법입니다.

웹에서 글자가 소비되는 방식

S한 S한 S한

S한 S한 S한

다양한 환경을 위한 좌충우돌 오픈소스 폰트 개발기

「프리텐다드」는 왜 세상에 나오게 되었을까? 다양한 플랫폼 환경에서 부딪히는 폰트의 문제점에서 시작한 다양한 환경에 알맞은 폰트 개발 이야기

길형진 | 원티드랩

디자인을 주제로 복잡한 개념을 더욱 쉽게 풀어내는 데 관심이 많다. 현재는 원티드랩에서 디자인 시스템을 만들며 디지털 제품의 제작 속도와 품질 향상에 힘을 쓰고 있다.

안녕하세요, 저는 요즘 다양한 분야에서 폭넓게 쓰이고 있는 폰트인 「프리텐다드(Pretendard)」를 개발한 길형진이라고 합니다.

「프리텐다드」는 플랫폼 환경에서 시작해 더욱 다양한 환경에서 쓸 수 있도록 만들어진 폰트인데요, 오늘은 제가 이러한 폰트를 만들게 된 배경과 해결하고자 한 것들은 무엇인지 하나씩 알려드리려고 합니다. 우선 저를 이해하는 데 도움이 되도록 제 소개를 해볼게요. 저는 복잡한 걸 쉽게 푸는 데 관심이 많고요, 주제를 가리지 않고 편안한 환경을 만들길 좋아합니다. 주로 디자인, 브랜딩, 퍼블리싱 그리고 제품 기획을 했고 현재 원티드랩에서 디자인 시스템을 만들고 있습니다. 소개에 폰트 얘기가 따로 없긴 한데요, 사실 「프리텐다드」는 전문적인 폰트 지식을 바탕으로 시작한 것이 아닌, 제 취미 중 하나로 시작한 프로젝트입니다. 그래서 제가 이렇게 이야기를 나눌 수 있어 너무나 영광이고요. 그럼 시작하겠습니다.

각 플랫폼 환경에 맞는 애플리케이션을 디자인할 때, 폰트로 인해 발생하는 애로 사항부터 시작하겠습니다. 한국에서 디자이너가 각 플랫폼에 맞는 폰트를 고려하면 어떤 상황이 벌어질까요? 우리가 주로 사용하는 대표적인 플랫폼은 모바일의 경우 iOS와 안드로이드가 있고, 데스크톱의 경우 macOS와 윈도우가 있습니다. 애플에서 제공하는 iOS와 macOS에서는 같은 시스템 폰트를 쓰고 있으므로 큰 문제는 없지만, 안드로이드와 윈도우까지 확장하면 디자이너는 같은 제품이라도 각 플랫폼을 위해 더 많은 가짓수의 폰트를 고려해야 합니다. 심지어 기본 시스템 폰트에는 한글이 포함돼

있지 않기 때문에, 한국에서 디자이너가 플랫폼에 맞춰 폰트를 완벽히 대응하기 위해서는 각기 다른 시스템 폰트, 그리고 또 다른 한글 시스템 폰트를 고려해야 하는 상황이 발생합니다. 01

각 시스템 폰트의 특성부터 이야기하겠습니다. 주황색으로 강조된 폰트의 높이값을 메트릭 (metric)이라고 부르는데요, 그림 02에 보이는 것과 같이 메트릭에 따라 형성된 각 시스템 폰트의 텍스트 박스 높이를 보면 서로 다른 것을 확인할 수 있습니다. 한글 시스템 폰트는 앞에서 얘기한 것처럼 기본 시스템 폰트와는 또 다르기 때문에, 하나의 텍스트 박스에 여러 폰트가 함께 쓰인다면 이 지점에서 재조정이 필요하게 됩니다. 물론 시스템상에서는 하나의 텍스트 박스에 여러 폰트가 들어가더라도 먼저 쓰인 폰트의 속성대로 따라갈 수 있어서 별다른 조정이 필요 없긴 합니다. 하지만 슬프게도 디자이너가 주로 사용하는 피그마나 스케치 등의 디자인 도구에서는 인디자인의 합성글꼴 같은 기능을 지원하지 않기 때문에, 디자이너는 하나의 텍스트 박스에 통합되지 못하는 두 개의 폰트를 함께 사용하며 효율적이지 못한 디자인을 이어가야 했습니다. 이런 이유로, 좀 더 효율적으로 작업하길 바라는 디자이너는 플랫폼 환경을 디자인할 때 텍스트 박스의 높이와 영어 문자 그리고 기호의 모양이 실제 플랫폼 기본 폰트와 다르더라도 한글 시스템 폰트를 써야 했습니다. 02 – 05

또한 한글 시스템 폰트는 기본 시스템 폰트보다 메트릭의 편차가 심해서 요소에서 공간을 잡는 데 어려움이 있었는데요, '버튼'으로 예를 들어 보겠습니다. 텍스트 크기를 16픽셀, 텍스트 박스

**다양한 환경을 위한 좌충우돌
오픈소스 폰트 개발기**

04

05

의 높이는 20픽셀로 잡고 내부 수직 여백을 10픽셀로 정의할 때, 각 한글 시스템 폰트로는 그림 05와 같이 표시됩니다. 텍스트 높이를 20픽셀로 설정해도 폰트마다 정의된 메트릭이 달라서 문자는 각각 다른 위치에 나타났고, 이를 가운데로 맞추는 시각 보정을 위해 추가 조정이 필요한 상황이었습니다. 06 – 08

디자인은 이렇게 맞췄는데, 다시 시스템으로 돌아가면 어떻게 될까요? 폰트를 위해 시각 보정을 했지만, 작업한 폰트는 기본 시스템 폰트와 다르기 때문에 폰트의 위치는 다시 틀어지게 됩니다. 이처럼 각 플랫폼에서 기본 시스템 폰트와 한글 시스템 폰트의 메트릭은 다르고, 설령 한글 시스템 폰트로 맞추더라도 디자이너와 개발자의 서로 다른 환경 탓에 폰트에 많은 시간을 쏟아부어야 했습니다. 결국 현실적으로, 디자이너는 플랫폼마다 폰트를 맞추는 대신에 모든 플랫폼에서 사용 가능한 하나의 폰트를 사용하는 상황이었습니다. 09

몇 년 전에는 모든 플랫폼에서 시스템 폰트를 대신할 만한 폰트로 어도비와 구글에서 오픈소스로 배포한 「본고딕」을 썼습니다. 이후 스포카에서 배포한, 본고딕을 좀 더 미려하게 개선한 「스포카 한 산스」가 이러한 디자이너의 고충을 해결해 주고 있었습니다. 다양한 플랫폼의 서로 다른 폰트를 하나로 통일하면 디자이너는 플랫폼 환경에 대응하는 시간을 확실히 줄일 수 있었지만, 「본고딕」과 「스포카 한 산스」로 모든 고충을 해소할 수 있는 건 아니었습니다. 10

첫 번째는 자간 문제입니다. 「본고딕」으로 된 영문과 한글을 보면 한글 자간이 영문보다 상대적

06

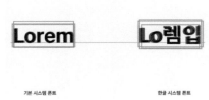

기본 시스템 폰트 한글 시스템 폰트

07

font-size: 16px;
line-height: 20px;
padding: 10px 16px;

**다양한 환경을 위한 좌충우돌
오픈소스 폰트 개발기**

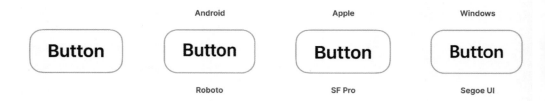

	Android	Apple	Windows
Button	Button	Button	Button
	Roboto	SF Pro	Segoe UI

로렘! Ipsum, 123.

본고딕

로렘! Ipsum, 123.

Spoqa Han Sans Neo

으로 넓게 보입니다. 자간이 넓어 보이는 한글은 디자인과 개발 단계에서 자간값을 줄여 해소할 수 있을 것처럼 보이지만, 영문 자간도 함께 좁아지기 때문에 한글과 영어를 함께 썼을 때 전체적인 가독성을 해치는 결과를 낳습니다. 반면에 애플의 시스템 폰트를 보면 한글과 영문의 자간이 서로 어색하지 않고 짜임새 있게 구성된 모습입니다. **11** - **12**

저는 「본고딕」에서 넓어 보이는 한글 자간을 해소하기 위해 시장에서 어느 정도 검증되었다고 판단한 애플의 한글 시스템 폰트인 「애플 SD 산돌고딕 네오」를 참고하여 「본고딕」 한글의 자간을 조정했고, 그렇게 별도의 자간 조정 없이 폰트를 그대로 사용해도 무리 없도록 했습니다. 영문이나 기호 같은 경우 「본고딕」에 있는 모양이 아닌, 2017년 라스무스 안데르손(Rasmus Andersson)이 제작한 「인터(Inter)」라는 오픈소스 폰트를 다듬어 넣었습니다. **13**

「프리텐다드」의 영문과 기호를 왜 「본고딕」이 아닌 「인터」로 바꾸어 넣었는지 바로 다음 주제로 이야기해 보겠습니다. 바로 「본고딕」의 베이스인 「소스 산스(Source Sans)」의 아쉬움 때문입니다. 「소스 산스」는 2012년에 어도비에서 오픈소스로 처음 배포한 폰트입니다. 「본고딕」과 「소스 산스」가 어떻게 연관되어 있는지 방금 잠깐 말씀드렸는데요, 「본고딕」에서 한글을 제외한 문자가 바로 「소스 산스」의 문자입니다. 어도비의 첫 오픈소스 폰트였던 「소스 산스」가 어도비와 구글에서 만든 첫 오픈소스 한중일 폰트인 「본고딕」에 들어가는 건 어찌 보면 당연했습니다. 하지만 「소스 산스」의 모양이 어느 정도 고전적인 형태를 띠어서

**다양한 환경을 위한 좌충우돌
오픈소스 폰트 개발기**

역시 마찬가지로 단순히 고통이라는 이유 때문에 고통 그 자체를 사랑하거나 추구하거나 소유하려는 자는 없다 다만 노역과 고통이 아주 큰 즐거움을 선사하는 상황이 때로는 발생하기 때문에 고통을 찾는 사람이 있는 것이다 간단한 예를 들자면 모종의 이익을 얻을 수도 없는데 힘든 육체적 노력을 기꺼이 할 사람이 우리들 중에 과연 있겠는가 하지만 귀찮은 일이 뒤따르지 않는 즐거움을 누리는 것을 선택한 사람 혹은 아무런 즐거움도 생기지 않는 고통을 회피하는 사람을 누가 탓할 수 있겠는가

consectetur adipisci velit sed quia non numquam eius modi tempora incidunt ut labore et dolore magnam aliquam quaerat voluptatem Ut enim ad minima veniam quis nostrum exercitationem ullam corporis suscipit laboriosam nisi ut aliquid ex ea commodi consequatur Quis autem vel eum iure reprehenderit qui in ea voluptate velit esse quam nihil molestiae consequatur vel illum qui dolorem eum fugiat quo voluptas nulla pariatur

본고딕

역시 마찬가지로 단순히 고통이라는 이유 때문에 고통 그 자체를 사랑하거나 추구하거나 소유하려는 자는 없다 다만 노역과 고통이 아주 큰 즐거움을 선사하는 상황이 때로는 발생하기 때문에 고통을 찾는 사람이 있는 것이다 간단한 예를 들자면 모종의 이익을 얻을 수도 없는데 힘든 육체적 노력을 기꺼이 할 사람이 우리들 중에 과연 있겠는가 하지만 귀찮은 일이 뒤따르지 않는 즐거움을 누리는 것을 선택한 사람 혹은 아무런 즐거움도 생기지 않는 고통을 회피하는 사람을 누가 탓할 수 있겠는가

consectetur adipisci velit sed quia non numquam eius modi tempora incidunt ut labore et dolore magnam aliquam quaerat voluptatem Ut enim ad minima veniam quis nostrum exercitationem ullam corporis suscipit laboriosam nisi ut aliquid ex ea commodi consequatur Quis autem vel eum iure reprehenderit qui in ea voluptate velit esse quam nihil molestiae consequatur vel illum qui dolorem eum fugiat quo voluptas nulla pariatur

자간 -2.7%
본고딕

에픽하이(Epik High)는 2002년부터 활동하고 있는 대한민국의
3인조 힙합 그룹이다. 'Epik High'란 이름은 영어의 'epic'과
'high'를 변형 및 결합하여 'Epik High'가 만들어졌고 '시에
만취된 상태', [1] 또는 '서사적인 높음' [2]이라는 뜻을 지니고
있다. "Two MCs and one DJ. No genre, just music (두 명의
래퍼와 한 명의 DJ. 장르 없는 음악)"이라고 소개하기도 한다. [3]
멤버로는 타블로, DJ 투컷, 미쓰라 진이 있다. 무브먼트
(Movement)와 맵더소울 크루 소속이다.

자간 -2.7%
본고딕

에픽하이(Epik High)는 2002년부터 활동하고 있는 대한민국의
3인조 힙합 그룹이다. 'Epik High'란 이름은 영어의 'epic'과
'high'를 변형 및 결합하여 'Epik High'가 만들어졌고 '시에
만취된 상태', [1] 또는 '서사적인 높음' [2]이라는 뜻을 지니고
있다. "Two MCs and one DJ. No genre, just music (두 명의
래퍼와 한 명의 DJ. 장르 없는 음악)"이라고 소개하기도 한다. [3]
멤버로는 타블로, DJ 투컷, 미쓰라 진이 있다. 무브먼트
(Movement)와 맵더소울 크루 소속이다.

시스템 자간
Apple 시스템 폰트

**다양한 환경을 위한 좌충우돌
오픈소스 폰트 개발기**

에픽하이 는 년부터 활동하고 있는 대한민국의
인조 힙합 그룹이다 란 이름은 영어의 과
를 변형 및 결합하여 가 만들어졌고 시에
만취된 상태 또는 서사적인 높음 이라는 뜻을 지니고
있다 두 명의
래퍼와 한 명의 장르 없는 음악 이라고 소개하기도 한다
멤버로는 타블로 투컷 미쓰라 진이 있다 무브먼트
와 맵더소울 크루 소속이다

자간 0%
Pretendard

에픽하이(Epik High)는 2002년부터 활동하고 있는 대한민국의
3인조 힙합 그룹이다. 'Epik High'란 이름은 영어의 'epic'과
'high'를 변형 및 결합하여 'Epik High'가 만들어졌고 '시에
만취된 상태', [1] 또는 '서사적인 높음' [2]이라는 뜻을 지니고
있다. "Two MCs and one DJ. No genre, just music (두 명의
래퍼와 한 명의 DJ. 장르 없는 음악)"이라고 소개하기도 한다. [3]
멤버로는 타블로, DJ 투컷, 미쓰라 진이 있다. 무브먼트
(Movement)와 맵더소울 크루 소속이다.

자간 0%
Pretendard

Lorem! Ipsum, 123.

Source Sans

로렘! Ipsum, 123.

본고딕

2012, Source Sans

1 a g Q ' '

1908, News Gothic

1 a g Q ' '

한글을 제외한 「본고딕」의 문자가, 즉 「소스 산스」가 한글과 어울리는지, 그리고 플랫폼 환경에서 마땅한 형태인지 짚어보고자 했습니다. **14** – **15**

「소스 산스」의 모양은 모리스 벤턴(Morris Benton)이 1900년대에 디자인한 「뉴스 고딕(News Gothic)」과 같은 서체에게 큰 영향을 받았는데요, 숫자 1, 소문자 a와 g 그리고 대문자 Q에서 그 영향을 확인할 수 있습니다. 어도비는 「소스 산스」를 공개할 때 UI에 적합한 폰트라고 소개했습니다. 동일한 폰트 크기에서 좀 더 좁은 문자 너비 덕에 더 많은 정보를 표시함으로써 정보 전달이 중요한 UI에서 이점을 갖긴 하지만, 비슷한 문자 모양에서도 알 수 있듯이 초기 그로테스크의 특징이 보이기 때문에 첨단을 달리는 현대 UI와는 어느 정도 거리감이 있다고 보았습니다. **16** – **17**

「소스 산스」를 제외한 네오그로테스크(Neo-grotesque) 서체들을 보겠습니다. 구글과 애플의 시스템 폰트는 「소스 산스」와는 다르게 네오그로테스크 서체인 「헬베티카(Helvetica)」 「유니버스(Univers)」와 같이 장식을 절제하는 방향으로 가닥을 잡았습니다. 저는 이러한 흐름에서 정보 전달에 충실한 간결한 모양이 현대 플랫폼 환경에 적합하다고 보았고, 마침 오픈소스로 영향력을 끼치던 「인터」를 현대적인 네오그로테스크 방향으로 다듬어 「본고딕」 한글에 붙이고자 했습니다. 하지만 자간과 모양을 맞추는 것만으로는 플랫폼 환경에 적합한 폰트로 만들 수 없었습니다. 이제 「본고딕」과 「인터」가 플랫폼 환경에서 적합하게 쓰일 수 있도록 어떤 과정을 거쳤는지 이야기해 보겠습니다. **18** – **19**

**다양한 환경을 위한 좌충우돌
오픈소스 폰트 개발기**

Lorem ipsum dolor sit amet, consectetur adipiscing elit, sed do eiusmod tempor incididunt ut labore et dolore magna aliqua. Ut enim ad minim veniam, quis nostrud exercitation ullamco laboris nisi ut aliquip ex ea commodo consequat. Duis aute irure dolor in reprehenderit in voluptate velit esse cillum dolore eu fugiat nulla pariatur. Excepteur sint occaecat cupidatat non proident, sunt in qui officia deserunt mollit anim id est laborum.

1983, Helvetica Neue

Lorem ipsum dolor sit amet, consectetur adipiscing elit, sed do eiusmod tempor incididunt ut labore et dolore magna aliqua. Ut enim ad minim veniam, quis nostrud exercitation ullamco laboris nisi ut aliquip ex ea commodo consequat. Duis aute irure dolor in reprehenderit in voluptate velit esse cillum dolore eu fugiat nulla pariatur. Excepteur sint occaecat cupidatat non proident, sunt in qui officia deserunt mollit anim id est laborum.

2012, Source Sans

Lorem ipsum dolor sit amet, consectetur adipiscing elit, sed do eiusmod tempor incididunt ut labore et dolore magna aliqua. Ut enim ad minim veniam, quis nostrud exercitation ullamco laboris nisi ut aliquip ex ea commodo consequat. Duis aute irure dolor in reprehenderit in voluptate velit esse cillum dolore eu fugiat nulla pariatur. Excepteur sint occaecat cupidatat non proident, sunt in qui officia deserunt mollit anim id est laborum.

1908, News Gothic

Lorem ipsum dolor sit amet, consectetur adipiscing elit, sed do eiusmod tempor incididunt ut labore et dolore magna aliqua. Ut enim ad minim veniam, quis nostrud exercitation ullamco laboris nisi ut aliquip ex ea commodo consequat. Duis aute irure dolor in reprehenderit in voluptate velit esse cillum dolore eu fugiat nulla pariatur. Excepteur sint occaecat cupidatat non proident, sunt in qui officia deserunt mollit anim id est laborum.

2012, Source Sans

PART 5 입력에서 출력까지

2012, Source Sans	1	2	a	e	g	G
1957, Helvetica	1	2	a	e	g	G
1957, Univers	1	2	a	e	g	G
Android 2011, Roboto	1	2	a	e	g	G
Apple 2014, San Francisco	1	2	a	e	g	G

네오그로테스크 스타일

2014, 본고딕	1	2	a	e	g	G
2017, Inter	1	2	a	e	g	G
2021, Pretendard	1	2	a	e	g	G

19

자간 -2.7%
본고딕

자간 -1.5%
Inter

바로 크기입니다. 한글을 제외한 「본고딕」 영문과 기호는 굵기가 400인 레귤러에서 「소스 산스」 원본보다 12퍼센트 더 큽니다. 저는 「본고딕」의 영문과 기호가 왜 더 크게 설정되었는지 파악하기 이전에, 플랫폼에서 쓰는 시스템 폰트의 크기를 먼저 알아보려 했습니다. 그 결과 플랫폼에서 쓰는 시스템 폰트는 모두 비슷한 크기를 가지고 있었습니다. 「소스 산스」는 이런 시스템 폰트보다 대문자 높이가 작아서 이를 맞추기 위해서는 크기를 더 키워야 했고, 반대로 「본고딕」과 「인터」는 대문자 높이가 커서 크기를 조금 줄여야지만 들어맞는 모습을 보였습니다. 반면에 한글의 경우에는 크기가 제각각이어서 기준을 잡는 데 어려움이 있었습니다. 플랫폼 환경에 적합한 한글 크기를 파악하기 전에 앞서, 「본고딕」의 영문과 기호가 어떤 이유로 「소스 산스」보다 12퍼센트 크게 맞춰졌는지 알아보겠습니다. 20 – 22

　「본고딕」의 크기를 「소스 산스」, 시스템 폰트, 원본 「본고딕」 크기에 각각 맞추고, 일본어 시스템 폰트로 쓰이는 「히라기노 산스(Hiragino Sans)」를 저마다에 붙여보면 「히라기노 산스」가 원본 「본고딕」 크기와 가장 조화로운 것을 볼 수 있습니다. 「본고딕」을 총괄한 켄 런디(Ken Lunde) 박사는 크기에 관해 "꼬리가 강아지를 흔든다.(Tail wagging the dog.)"라고 설명하면서 사소한 것에 중요한 것을 맞추는 상황이 아니라 적합한 것에 맞추는 상황이었다고 이야기합니다. 이처럼 한자 문화권인 CJK에 대응하기 위해 출시된 「본고딕」은 CJK의 다른 폰트와 쓰일 때 좀 더 자연스러울 수 있도록 문자 크기를 고려했음을 짐작할 수 있습

**다양한 환경을 위한 좌충우돌
오픈소스 폰트 개발기**

20

크기 세기						
XO	XO	XO	**XO**	**XO**	**XO**	
굵기	100	300	400	500	700	900

본고딕

크기 세기	110% 215	110.8% 320	112% 400	113.52% 515	113.5% 645	114.44% 765
	XO	XO	XO	XO	XO	**XO**
굵기	100	300	400	500	700	900

Source Sans
본고딕

21

크기 굵기	110% 215	110.8% 320	**112%** **400**	112.62% 515	113.5% 645	114.44% 765
	XO	XO	**XO**	XO	XO	XO
굵기	100	300	**400**	500	700	900

Source Sans
본고딕

			Apple	Android	Windows

XO XO XO XO XO XO

Source Sans	본고딕	Inter	SF Pro	Roboto	Segoe UI
크기 108%	크기 97%	크기 97%			

영문

Apple	Android	Windows

Apple SD 산돌고딕 Neo	본고딕	맑은 고딕

한글

**다양한 환경을 위한 좌충우돌
오픈소스 폰트 개발기**

Source Sans 크기에 맞춘 본고딕 — 5月14日、1stリパッケージアル

시스템 폰트 크기에 맞춘 본고딕 — 5月14日、1stリパッケージアル

원본 본고딕 — 5月14日、1stリパッケージア

+ Hiragino Sans Source Sans 크기에 맞춘 본고딕 — 5月14日、1stリパッケージアル

+ Hiragino Sans 시스템 폰트 크기에 맞춘 본고딕 — 5月14日、1stリパッケージアル

+ Hiragino Sans 원본 본고딕 — 5月14日、1stリパッケージアル

니다. 「본고딕」이 다른 CJK 폰트와 조화로울 수 있게 크기가 조정된 것처럼, 저는 한자보다 영어가 주요하게 쓰이는 플랫폼 환경에서 한글이 다른 영문 폰트와 조화롭게 쓰일 수 있도록 크기를 맞추고자 했습니다. **2 3**

이를 위해 참고한 건 애플의 한글 시스템 폰트인 「애플 SD 산돌고딕 네오」였습니다. 이 폰트의 원본인 「산돌고딕 네오1」의 크기를 조정해서 애플의 기본 시스템 폰트와 조화롭게 보이도록 한 것을 참고해, 저는 「본고딕」의 한글 크기를 「애플 SD 산돌고딕 네오」와 비슷하게 조정해서 기본 시스템 폰트 그리고 다른 라틴 폰트와도 서로 어울리게 만들고자 했습니다. 정리하면, 저는 다양한 문자가 표시될 가능성이 높은 플랫폼 환경에서 문자 크기로 인해 벌어질 수 있는 문제들의 다양한 변수를 줄이고, 플랫폼 환경을 디자인하는 사람이 좀 더 예측할 수 있는 문자 크기로 보이도록 「본고딕」과 「인터」에서 문자 크기를 기존보다 3퍼센트 작게 맞추었습니다. 지금까지 제가 어떤 이유로 커스텀 폰트가 필요했고 또 어떤 이유로 오픈소스 폰트인 「본고딕」과 「인터」에서 자간, 모양, 크기를 조정하게 되었는지 이야기해 보았습니다. **2 4 – 2 5**

이제 「프리텐다드」의 정의입니다. 제가 애플 시스템 폰트를 주로 언급하며 이야기한 것에서 알 수 있듯이, 「프리텐다드」를 제작할 때 가장 주요하게 참고한 폰트가 애플 시스템 폰트임을 알려드리고 싶습니다. 애플 시스템 폰트는 형태가 미려하지만 애플 기기에서만 사용할 수 있기 때문에, 그동안 디자이너는 미려하면서도 모든 플랫폼에 맞는 폰트를 사용하고자 할 때 대체재로서 오픈소스

크기 94%
산돌고딕Neo1　　1980년에 모리스 데니스(Maurice Denis

Apple SD 산돌고딕 Neo　　1980년에 모리스 데니스(Maurice Denis

SF Pro
+ Apple SD 산돌고딕 Neo　　1980년에 모리스 데니스(Maurice Den

X한　XO　X한　X한

본고딕
크기 97%　　Inter
크기 97%　　Pretendard　　Apple 시스템 폰트

Inter　　'aefgsty' @~%; ①Ⓧ

Pretendard　　'aefgsty' @~%; ①Ⓧ⑲Ⓔ

SF Pro　　'aefgsty' @~%; ①Ⓧ⑲Ⓔ

**다양한 환경을 위한 좌충우돌
오픈소스 폰트 개발기**

에픽하이(Epik High)는 2002년부터 활동하고 있는 대한민국의 3인조 힙합 그룹이다. 'Epik High'란 이름은 영어의 'epic'과 'high'를 변형 및 결합하여 'Epik High'가 만들어졌고 '시에 만취된 상태', [1] 또는 '서사적인 높음' [2]이라는 뜻을 지니고 있다. "Two MCs and one DJ. No genre, just music (두 명의 래퍼와 한 명의 DJ. 장르 없는 음악)"이라고 소개하기도 한다. [3] 멤버로는 타블로, DJ 투컷, 미쓰라 진이 있다. 무브먼트 (Movement)와 맵더소울 크루 소속이다.

Apple 시스템 폰트

에픽하이(Epik High)는 2002년부터 활동하고 있는 대한민국의 3인조 힙합 그룹이다. 'Epik High'란 이름은 영어의 'epic'과 'high'를 변형 및 결합하여 'Epik High'가 만들어졌고 '시에 만취된 상태', [1] 또는 '서사적인 높음' [2]이라는 뜻을 지니고 있다. "Two MCs and one DJ. No genre, just music (두 명의 래퍼와 한 명의 DJ. 장르 없는 음악)"이라고 소개하기도 한다. [3] 멤버로는 타블로, DJ 투컷, 미쓰라 진이 있다. 무브먼트 (Movement)와 맵더소울 크루 소속이다.

Spoqa Han Sans Neo

에픽하이(Epik High)는 2002년부터 활동하고 있는 대한민국의 3인조 힙합 그룹이다. 'Epik High'란 이름은 영어의 'epic'과 'high'를 변형 및 결합하여 'Epik High'가 만들어졌고 '시에 만취된 상태', [1] 또는 '서사적인 높음' [2]이라는 뜻을 지니고 있다. "Two MCs and one DJ. No genre, just music (두 명의 래퍼와 한 명의 DJ. 장르 없는 음악)"이라고 소개하기도 한다. [3] 멤버로는 타블로, DJ 투컷, 미쓰라 진이 있다. 무브먼트 (Movement)와 맵더소울 크루 소속이다.

Apple 시스템 폰트

에픽하이(Epik High)는 2002년부터 활동하고 있는 대한민국의 3인조 힙합 그룹이다. 'Epik High'란 이름은 영어의 'epic'과 'high'를 변형 및 결합하여 'Epik High'가 만들어졌고 '시에 만취된 상태', [1] 또는 '서사적인 높음' [2]이라는 뜻을 지니고 있다. "Two MCs and one DJ. No genre, just music (두 명의 래퍼와 한 명의 DJ. 장르 없는 음악)"이라고 소개하기도 한다. [3] 멤버로는 타블로, DJ 투컷, 미쓰라 진이 있다. 무브먼트 (Movement)와 맵더소울 크루 소속이다.

Pretendard

PART 5 입력에서 출력까지

Pretendard SF Pro

macOS
Apple 시스템 폰트

Windows
Pretendard

폰트 「본고딕」과 「스포카 한 산스」를 써야 했습니다. 현대적인 방향과 맞닿아 있고 한글의 자간과 크기가 조화롭게 맞춰진 애플 시스템 폰트의 형태를 다른 기기에서도 자유롭게 쓸 수 있길 바랐습니다. 또한 메트릭을 동일하게 가져가고자 했는데요, 애플 시스템 폰트인 「샌프란시스코(San Francisco)」와 「애플 SD 산돌고딕 네오」를 쓰던 디자이너가 「프리텐다드」로 바꿔 쓰더라도 레이아웃에 큰 변화가 없게끔 하려 했습니다. 또 두 애플 시스템 폰트를 섞어 쓰기 어려운 디자인 환경에서 「프리텐다드」로 디자인하더라도, 개발자가 애플 시스템 폰트로 개발했을 때 레이아웃을 따로 조정하지 않아도 되게 하기 위함이었습니다. 그러면 애플 시스템 폰트를 쓰지 못하는 안드로이드나 윈도우에서도 서로 다른 폰트 구조를 신경 쓰지 않아도 되고요. 이제 제가 이런 커스텀 폰트를 왜 '프리텐다드'라는 이름으로 지었는지 짐작하실 수 있을 것 같습니다. 제가 플랫폼 환경에서 표준으로 인식한 애플 시스템 폰트를 다른 곳에서도 자유롭게 쓸 수 있게끔 완벽한 따라쟁이를 만들자는 마음에서 표준이라는 'standard'와 따라 한다는 'pretend'를 붙여 지은 이름이 바로 '프리텐다드(Pretendard)'입니다. 2 6 – 2 9

　다음으로 「프리텐다드」를 한층 다양한 환경에서 쓸 수 있도록 어떤 부분에 신경을 썼는지 이야기하겠습니다. 첫 번째는 영문과 한글의 굵기 차이입니다. 「프리텐다드」에서 숫자, 영문, 한글을 같이 쓴 모습을 보시면 문자의 굵기가 서로 다른 것을 알 수 있습니다. 한글 폰트로 한글과 영문을 같이 쓸 때 보통은 서로 자연스러워 보이게 하기 위해

다양한 환경을 위한 좌충우돌
오픈소스 폰트 개발기

30

1980년에 모리스 데니스(Maurice Denis)는

한글 본문에 맞춘 굵기

31

1980년에 모리스 데니스(Maurice Denis)는

영문 본문에 맞춘 굵기

32

1980년에 모리스 데니스(Maurice Denis)는

각 본문에 맞춘 굵기

영문 굵기를 한글과 비슷하게 맞춰요. 한글이 주로 쓰이는 상황에서는 이러한 조정이 알맞겠지만, 한글과 영문을 따로 표시하는 상황에서 한글에 맞춘 영문 굵기는 본문 굵기로 쓰기에 다소 얇게 느껴집니다. 반대로 영문 굵기에 한글을 맞추더라도 상황은 비슷합니다. 이렇게 한글과 영문이 조화롭게 보일 수 있도록 굵기를 맞춰보고 따로 떼어내 보기도 하면서 읽히는 분위기가 달라지는 걸 확인했고, 쓰이는 상황에 따라 각 문자의 적합한 굵기는 따로 있다고 보았습니다. 또한 저는 「프리텐다드」가 한국뿐 아니라 다양한 언어권에서 시스템 폰트 대신 쓰일 수 있도록 고려했기 때문에, 한글 폰트에서 영문과 한글의 굵기를 서로 어울리게 맞추는 보통 방식과는 반대로 각 문자별로 본문 굵기에 적합하도록 한글과 영문의 굵기를 서로 다르게 맞췄습니다. 30 - 33

플랫폼 환경에서 폰트를 사용하는 데는 다양한 상황이 고려되어야 하는 만큼, 영문과 한글의 굵기 차이에서 플랫폼 환경에 맞는 굵기로 주제를 확장해 보겠습니다. 아홉 가지 굵기를 제공하는 것과 가변 굵기를 지원하는 것입니다. 플랫폼 환경을 디자인할 때 아쉬웠던 점 중 하나는 플랫폼마다 사용 가능한 시스템 폰트의 굵기가 각기 다르다는 점이었습니다. 애플 시스템 폰트는 총 아홉 가지 굵기로 쓸 수 있지만, 안드로이드와 윈도우에서는 기본 시스템 폰트의 아홉 가지 굵기를 모두 제공하지 않기 때문에 디자이너는 플랫폼마다 굵기를 타협해야 하는 상황이었습니다. 「본고딕」도 마찬가지로 모든 굵기를 제공하는 것은 아니었고요. 34

저는 「프리텐다드」를 배포하기 전 초기 버전

Lorem ipsum dolor sit amet, consectetur adipiscing elit, sed do eiusmod tempor incididunt ut labore et dolore magna aliqua. Ut enim ad minim veniam, quis nostrud exercitation ullamco laboris nisi ut aliquip ex ea commodo consequat. Duis aute irure dolor in reprehenderit in voluptate velit esse cillum dolore eu fugiat nulla pariatur. Excepteur sint occaecat cupidatat non proident, sunt in qui officia deserunt mollit anim id est laborum.

한글 본문에 맞춘 굵기

Lorem ipsum dolor sit amet, consectetur adipiscing elit, sed do eiusmod tempor incididunt ut labore et dolore magna aliqua. Ut enim ad minim veniam, quis nostrud exercitation ullamco laboris nisi ut aliquip ex ea commodo consequat. Duis aute irure dolor in reprehenderit in voluptate velit esse cillum dolore eu fugiat nulla pariatur. Excepteur sint occaecat cupidatat non proident, sunt in qui officia deserunt mollit anim id est laborum.

영문 본문에 맞춘 굵기

역시 마찬가지로, 단순히 고통이라는 이유 때문에 고통 그 자체를 사랑하거나 추구하거나 소유하려는 자는 없다. 다만 노역과 고통이 아주 큰 즐거움을 선사하는 상황이 때로는 발생하기 때문에 고통을 찾는 사람이 있는 것이다. 간단한 예를 들자면, 모종의 이익을 얻을 수도 없는데 힘든 육체적 노력을 기꺼이 할 사람이 우리들 중에 과연 있겠는가? 하지만 귀찮은 일이 뒤따르지 않는 즐거움을 누리는 것을 선택한 사람, 혹은 아무런 즐거움도 생기지 않는 고통을 회피하는 사람을 누가 탓할 수 있겠는가?

한글 본문에 맞춘 굵기

역시 마찬가지로, 단순히 고통이라는 이유 때문에 고통 그 자체를 사랑하거나 추구하거나 소유하려는 자는 없다. 다만 노역과 고통이 아주 큰 즐거움을 선사하는 상황이 때로는 발생하기 때문에 고통을 찾는 사람이 있는 것이다. 간단한 예를 들자면, 모종의 이익을 얻을 수도 없는데 힘든 육체적 노력을 기꺼이 할 사람이 우리들 중에 과연 있겠는가? 하지만 귀찮은 일이 뒤따르지 않는 즐거움을 누리는 것을 선택한 사람, 혹은 아무런 즐거움도 생기지 않는 고통을 회피하는 사람을 누가 탓할 수 있겠는가?

영문 본문에 맞춘 굵기

역시 마찬가지로, 단순히 고통이라는 이유 때문에 고통 그 자체를 사랑하거나 추구하거나 소유하려는 자는 없다. 다만 노역과 고통이 아주 큰 즐거움을 선사하는 상황이 때로는 발생하기 때문에 고통을 찾는 사람이 있는 것이다. 간단한 예를 들자면, 모종의 이익을 얻을 수도 없는데 힘든 육체적 노력을 기꺼이 할 사람이 우리들 중에 과연 있겠는가? 하지만 귀찮은 일이 뒤따르지 않는 즐거움을 누리는 것을 선택한 사람, 혹은 아무런 즐거움도 생기지 않는 고통을 회피하는 사람을 누가 탓할 수 있겠는가?

Lorem ipsum dolor sit amet, consectetur adipiscing elit, sed do eiusmod tempor incididunt ut labore et dolore magna aliqua. Ut enim ad minim veniam, quis nostrud exercitation ullamco laboris nisi ut aliquip ex ea commodo consequat. Duis aute irure dolor in reprehenderit in voluptate velit esse cillum dolore eu fugiat nulla pariatur. Excepteur sint occaecat cupidatat non proident, sunt in qui officia deserunt mollit anim id est laborum.

각 본문에 맞춘 굵기

다양한 환경을 위한 좌충우돌
오픈소스 폰트 개발기

100 Ultralight	100 Thin		100 Ultralight	100 Thin	
200 Thin		300 Light	200 Thin	300 Light	300 Light
300 Light	300 Light	350 Semilight	300 Light	350 Demilight	350 Semilight
400 Regular	400 Regular	400 Regular	400 Regular	400 Regular	400 Regular
500 Medium	500 Medium		500 Medium	500 Medium	
600 Semibold		600 Semibold	600 Semibold		600 Semibold
700 Bold	700 Bold	700 Bold	700 Bold	700 Bold	700 Bold
800 Heavy			800 Heavy		
900 Black	900 Black		900 Black	900 Black	
SF Pro	Roboto	Segoe UI	SF Pro	본고딕	Segoe UI
Apple	Android	Windows	Apple	Android	Windows

100 Thin
200 ExraLight
300 Light
400 Regular
500 Medium
600 SemiBold
700 Bold
800 ExtraBold
900 Black

Pretendard

Pretendard Variable

PART 5 입력에서 출력까지

에서 이런 굵기의 아쉬움을 해결하기 위해「본고딕」에서 제공하는 데미라이트(DemiLight)와 레귤러를 이용해 나머지 굵기를 만들고 있었습니다. 그런데 때마침「본고딕」가변 폰트가 공개된 덕분에 가변 소스를 활용할 수 있게 되어서 아홉 개의 굵기를 지원할 뿐만 아니라 굵기를 자유롭게 조절할 수 있는 가변 폰트로도 배포할 수 있었습니다. 이렇게「프리텐다드」는 모든 굵기를 지원하게 되면서 어느 플랫폼이든 문제없이 대응할 수 있게 되었습니다. 특히 가변 폰트는 2021년 구글에서 발표한 디자인 가이드라인인 머티리얼 3(Material 3)에서도 주목하고 있는 만큼, 앞으로 가변 굵기를 통해 더 폭넓은 선택지를 두고 플랫폼 환경을 만들 수 있으리라 기대합니다. 35 – 38

이제 마지막으로, 이렇게 굵기를 다채롭게 활용할 수 있는「프리텐다드」에서 문자 또한 다채롭게 활용할 수 있는 기능에 대해 이야기해 보겠습니다. 바로 오픈타입 기능입니다.「본고딕」과「스포카 한 산스」를 쓰면서 아쉬웠던 점은 폰트를 다채롭게 활용할 수 있는 오픈타입 기능이 많지 않아서 다양한 상황에 대응하는 데 미흡하다는 것이었습니다. 사실 오픈타입 기능은 웬만한 디자이너에게는 생소한 기능일 텐데요, 바로 하나의 폰트 파일 안에서 문자의 모양을 상황에 따라 바꿀 수 있는 기능입니다. 애플이 만든「샌프란시스코」는 문맥에 따라 콜론의 위치를 자동으로 맞춰주거나 고정폭 숫자와 같이 특정 문자의 모양을 상황에 맞게 활성화하는 오픈타입 기능을 제공합니다.「프리텐다드」또한「샌프란시스코」처럼 다양한 오픈타입 기능을 사용할 수 있도록 원본 폰트인「인터」에서 지

**다양한 환경을 위한 좌충우돌
오픈소스 폰트 개발기**

A:0 0:0
0:a a:0
<- ->

A:0 0:0
0:a a:0
← →

기본

calt—문맥 대체 활성화

Inter

0000000000
1111111111
2222222222

0000000000
1111111111
2222222222

기본

tnum—고정폭 숫자 활성화

Inter

‹Lorem›
‹한글›
한글:

‹Lorem›
‹한글›
한글:

기본

calt—문맥 대체 활성화

Pretendard

....
... 저기... 알겠어......
... So long...
(Hello) «한» ‹A:가→›

··· ·······
··· 저기... 알겠어···
... So long...
(Hello) «한» ‹A:가→›

기본

ss06—6번 스타일 세트 활성화

Pretendard

원하는 기능과 더불어 더욱 다양한 기능을 추가했습니다. **3 9**

「프리텐다드」가 한국뿐만 아니라 더 다양한 곳에서 시스템 폰트를 대체할 수 있도록 고려한 만큼 괄호와 같은 기호의 세로 위치는 영문 소문자를 기준으로 맞춰져 있습니다. 하지만 오픈타입 기능 중 문맥 대체 기능을 활성화하면, 기호 근처에 한글이 있을 때 한글에 맞춰 바뀔 수 있게 했습니다. 하지만 현재로서는 문맥 대체 기술로 대응할 수 있는 상황에 한계가 있기 때문에, 오픈타입 기능에서 스타일 세트를 통해 한글에 맞는 문자를 더욱 광범위하게 사용할 수 있도록 했습니다. **4 0**

문자 심벌로 넘어가 보겠습니다. 「샌프란시스코」에서 아쉬웠던 점은 문자 심벌이 보통 한글 폰트보다 작았다는 것이었는데요, 이런 아쉬움도 오픈타입 기능에서 스타일 세트로 해소할 수 있게 했습니다. 「프리텐다드」는 이 기능뿐 아니라 다양한 상황에 대응할 수 있는 여러 가지 기능을 추가적으로 지원합니다. 대부분의 환경에서 오픈타입 기능을 사용할 수 있는 만큼, 폰트를 통해 다양한 상황에 멋지게 대응하는 데 관심이 있으시다면 각 애플리케이션에서 오픈타입 기능을 확인하는 것을 추천해 드립니다. **4 1** – **4 4**

여기까지가 제가 준비한 「프리텐다드」를 만들게 된 이유와 「프리텐다드」를 통해 확장할 수 있는 플랫폼 환경의 타이포그래피에 대한 이야기입니다. 시간이 지날수록 더욱 풍부한 양질의 정보를 만날 수 있는 인터넷 덕분에, 이제는 폰트 지식이 없는 저와 같은 사람들도 폰트를 직접 만들어 볼 수 있는 시대입니다. 「프리텐다드」의 문자 수

본고딕	① 로렘 🗙 Ipsum ⑲ 돌로 🅴
SF Pro	① 로렘 🗙 Ipsum ⑲ 돌로 🅴
Pretendard	① 로렘 🗙 Ipsum ⑲ 돌로 🅴

본고딕	① 로렘 🗙 Ipsum ⑲ 돌로 🅴
SF Pro	① 로렘 🗙 Ipsum ⑲ 돌로 🅴
Pretendard	① 로렘 🗙 Ipsum ⑲ 돌로 🅴
웹안 크기 상향—ss10 활성화 Pretendard	① 로렘 🗙 Ipsum ⑲ 돌로 🅴

	기본	활성화
6번 스타일 세트—ss06	WP0ACO4XSI16O9 Illegal I \| l i 1	WP0ACO4XSI16O9 Illegal I \| l i 1
7번 스타일 세트—ss07	alternative	alternative
6번 스타일 세트—ss06 +고정폭 숫자—tnum	₩1,111,111 ₩3,333,333 ₩4,444,444	₩1,111,111 ₩3,333,333 ₩4,444,444

**다양한 환경을 위한 좌충우돌
오픈소스 폰트 개발기**

font-feature-settings: 'tnum';

Adobe Illustrator **Web**

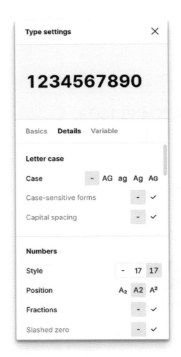

Figma

PART 5 **입력에서 출력까지**

Pretendard
프리텐다드

폰트 이름	디자이너	라이선스
바탕 Inter	Rasmus Andersson	SIL 오픈 폰트 라이선스 1.1
한글 및 한자 바탕 본고딕	산돌커뮤니케이션; 장수영, 강주연 Adobe; Ryoko Nishizuka	SIL 오픈 폰트 라이선스 1.1
가나 바탕 M PLUS 1p	UNDERFOREST DESIGN; Coji Morishita	SIL 오픈 폰트 라이선스 1.1
↓		
결선 Pretendard	길형진	SIL 오픈 폰트 라이선스 1.1

깃허브 「프리텐다드」 컨트리뷰터 목록, https://github.com/orioncactus/
pretendard/graphs/contributors

가 총 1만 4,000자가 넘는 만큼, 오픈소스로 배포된 「인터」와 「본고딕」이 아니었다면 가능하지 않았던 프로젝트입니다. 제가 이렇게 플랫폼 환경에 맞는 폰트를 만들고 또 다양한 사람에게 가 닿을 수 있던 이유는 「인터」 「본고딕」 「M 플러스 1p(M PLUS 1p)」 그리고 오픈소스 생태계 덕분임을 말씀드리고 싶습니다. 이번 강연으로 여러분들께 플랫폼 환경과 다양한 환경에서 이루어지는 타이포그래피를 알아가는 데 영감을 주었기를 바랍니다. `45`-`46`

마지막으로, 유능하신 개발자분들께서 「프리텐다드」를 더욱 다양한 환경에서 유용하고 쾌적하게 쓸 수 있도록 소중한 시간을 들여 많은 기여를 해 주시는데요, 이 자리를 빌어 「프리텐다드」를 성공적으로 배포할 수 있게 도와주시고 프로젝트에 기여해 주신 모든 분께 감사하다는 말씀을 드리고 싶습니다. 앞으로도 저는 더 많은 사용자가 「프리텐다드」를 통해 쾌적한 읽기 환경을 갖출 수 있도록 힘쓰려 합니다. 오늘 제가 준비한 다양한 환경을 위한 좌충우돌 오픈소스 폰트 개발기는 여기서 마치겠습니다. `47`

**다양한 환경을 위한 좌충우돌
오픈소스 폰트 개발기**

Q&A

길형진
원티드랩

(01) 「프리텐다드」를 작업하는 데 얼마나 걸리셨는지 궁금합니다.

보통 본업이 끝나고 주말이나 평일 저녁에 작업했어요. 2020년 11월에 시작해서 2021년 6월 말에 배포했으니 7개월 정도 걸렸습니다. 하루에 8시간 작업한다고 하면 넉넉잡아 한 달 반가량 걸리지 않았을까 싶습니다.

(02) 폰트 작업이 취미라고 하셨는데, 적지 않은 시간을 투자해 연구하시고 작업하셨을 것 같습니다. 어떤 동기 부여가 있었는지 궁금합니다.

사실 특별한 계기는 없어요. 일단 제가 인터페이스 디자인을 하면서 기존 폰트를 쓸 때 불편한 상황이 많았어요. 그래서 '불편하게 작업할 바에는 오픈소스 폰트를 수정해서 쓰고 말지.' 하면서 만들었는데, 막상 만들고 나니까 저만 쓰기엔 너무 아깝더라고요. 그래서 다른 디자이너들도 저와 같은 고충이 있지 않을까 생각하고 배포했습니다.

(03) 「프리텐다드」를 오픈소스로 공유하시고 가장 뿌듯했던 순간이 있으셨나요?

아무래도 길거리를 걸으면서 「프리텐다드」가 쓰인 디자인을 봤을 때 기분이 좋더라고요. 또 인터넷의 블로그 같은 곳에서 유용하게 쓰고 있다는 댓글을 읽을 때 크게 뿌듯해하고 있습니다.

(04) 오픈소스 폰트를 제작하고 가장 힘들었던 점이나 예상치 못한 문제가 있었다면 무엇이었는지 궁금합니다.

아무래도 그전에 제가 폰트를 전문적으로 다루지 않았기 때문에 폰트를 쾌적한 파일로 만드는 방법을 알아가는 데 가장 큰 어려움이 있었어요. 그리고 지금도 폰트 파일을 만드는 빌드 과정이 완벽하지 않아서 「프리텐다드」에 몇 가지 문제점이 존재하는 상황이고요. 그래서 폰트를 쾌적하게 만드는 방법을 백지상태에서 알아가고 있고, 이를 알아가는 데 시간이 꽤 걸린다는 점이 가장 큰 어려움인 것 같습니다.

그리고 「프리텐다드」의 영향력은 점점 커져가고 있지만 제가 개인으로서 진행하는 프로젝트다 보니 폰트를 개선하면서 올바른 의사결정을 내리고 있는지, 놓치는 것은 없는지 검증하는 과정에서 식은땀이 꽤 납니다. 웹폰트를 쉽게 쓸 수 있는 수단 중 CDN(Content Delivery Network)이라는 중간 저장소가 있습니다. 그리고 실제로 새 버전을 배포했을 때 CDN에서 새 버전으로 반영

되는 과정에서 모든 파일이 반영되지 않아 웹폰트로 보이는 파일들이 꼬인 적이 있었어요. 그래서 「프리텐다드」를 웹폰트로 쓰는 서비스에서 폰트가 이상하게 나온다고, 큰일 났다고 제보가 들어왔는데요, 그때 허겁지겁 문제를 찾고 수정한다고 심장을 졸였던 기억이 있습니다. 어쨌든 문제가 생겼을 때 당장 해결이 안 되면 일단 방법을 찾아보고, 조금씩 따라 해보면 결국엔 해결되더라고요. 그렇게 하나씩 개선해 나가고 있습니다.

(05) 서체 제작자와 개발자의 관점에서 오픈소스 폰트는 어떻게 이용하시나요? 어느 정도 수정해서 본인이 이용할 수 있는지, 그리고 일정 수준 이상으로 수정하면 본인의 창작물이라고 할 수 있을지, 이에 대한 연사님의 의견이 궁금합니다.

우선 오픈소스 폰트도 종류가 여러 가지예요. 그중에서 「프리텐다드」는 모체인 「인터」와 「본고딕」을 따라서 SIL 오픈 폰트 라이선스를 적용하고 있습니다. SIL 오픈 폰트 라이선스의 경우에는 폰트를 단독으로 판매하거나, 라이선스를 변경하거나, 수정한 폰트를 같은 이름으로 배포하는 경우를 제외하면 어느 목적이든 자유롭게 사용하고 배포하실 수 있어요.
　다음으로 일정 수준 이상 수정하면 본인의 창작물이라고 할 수 있는지에 대해서 말씀드리자면, 사실 창작물이라는 표현은 보통 단독으로 제작했을 때 그 의미가 적절해 보이기

든요. 그래서 저는 「프리텐다드」를 창작물이라고 말하기보다는 '개선하고, 개발했다' 정도로 이야기해요. 다시 질문으로 돌아오면, 저는 기존 오픈소스 폰트와 비교해 확실한 특징과 장점을 가질 때 대중 사이에서 구분되지 않을까 생각합니다. 엄밀히 말하면 「프리텐다드」 원본 소스를 가져와서 전혀 관련 없는 이름으로 바꿔 배포해도 문제는 없습니다. 다만 원본 폰트 크레딧은 작성하는 게 좋습니다.

(06) 같은 폰트 환경을 설정해 두고 국문 본문과 영문 본문을 적어보면, 소문자로 이루어진 영어 본문의 경우 한글 본문보다 행간이 더 넓어 보이는 경험을 했습니다. 평소 디자인 작업을 하실 때 영문 소문자로 이루어진 본문의 행간을 한글 본문의 느낌을 따라 조정하시나요?

사실 대문자와 소문자의 차이를 고려하는 것을 제외하고는 영문과 국문에서 행간을 잡을 때 크게 다른 점은 없는 것 같아요. 그래서 저는 처음 행간을 구성하면 폰트와 문자 자체의 특성을 먼저 고려하기보다는 문자가 표시되는 상황, 이를테면 제목, 본문, 읽기, 라벨 등으로 분류한 뒤에, 한글 행간을 영어 행간보다 10퍼센트가량 더 늘리는 식으로 조정하고 있습니다. 잡아야 하는 적당한 행간 차이엔 정답이 없습니다. 영문과 국문에서 행간값이 서로 같더라도 다르게 보이는 이유는 영문 환경은 소문자가 주를 이루고, 국문 환경은 영어

**다양한 환경을 위한 좌충우돌
오픈소스 폰트 개발기**

대문자보다 큰 한글이 주를 이뤄 공간 배분이 서로 다르게 작용하기 때문입니다. 심지어는 영어 폰트마다 대소문자의 높이가 제각각이고 한글도 속공간 배분 처리가 각각 다르므로, 폰트의 특성을 먼저 이해한 뒤에 행간을 서로 조정하는 것이 좋습니다.

(07) 「프리텐다드」는 웹에 최적화된 폰트라고 하셨는데 인쇄 및 출력 환경에서도 활용할 수 있는 폰트인지, 이에 대한 연사님의 생각을 듣고 싶습니다.

강연에서는 디지털 환경을 중심으로 이야기 했는데요, 물론 출판 환경을 고려한 문자 모양과 기능도 잡혀 있습니다. 다만 폰트 제작 기술이 완벽하지 않아서 어도비 애플리케이션에서 OTF를 썼을 때 간혹 문제가 발생하기도 합니다. 혹시나 그런 경우가 생긴다면 TTF로 바꿔 쓰시는 것을 추천드려요.

(08) 폰트 제너레이트는 어떻게 사용 하셨는지 궁금합니다.

이상적으로는 어도비에 있는 폰트 개발 도구인 AFDKO(Adobe Font Development Kit for OpenType)를 사용하고 싶었는데, 결과물을 내보내는 과정을 잘 이해하지 못하겠더라고요. 그래서 글립스에서 ROS(Registry, Ordering, Supplement) 값을 추가해 생성했고, 문제가 있는 부분은 폰트툴스(fontTools)라는 CUI(Character User Interface) 도구를 이용해 수정해서 내보내고 있습니다.

(09) 폰트 서브세트를 만들 때 팁이 있을까요? 종종 전체가 필요할 때와 특정 글리프가 담긴 서브세트가 필요할 때가 있는데 서브세트 CSS를 만들 때 많은 시간을 투자해야 해서 여쭤봅니다.

일반적인 상황에서는 가장 적은 용량으로 많은 문자를 표시할 수 있는 좋은 방법으로 김대권 선생님께서 소개해 주신 동적 서브세팅이라는 방식이 있는데요, 사실 동적 서브세팅은 일반적인 서브세팅보다 복잡해서 일반 글꼴에서 적용하기엔 꽤 어려워요. 그럼에도 이를 쉽게 적용할 수 있는 오픈소스 도구들이 있습니다. 현재 「프리텐다드」에서는 개중에 확장성을 고려할 때 좋은 font-range를 사용하고 있고, 이전에는 좀 더 쉽고 빠르게 쓸 수 있는 google-like-subset을 사용했어요. 만약 확장성 있게 다양한 서브세팅 방식을 사용하고 관리하고 싶으시다면 font-range를 추천드리고, 좀 더 쉽게 동적 서브세팅을 구성하고자 하신다면 google-like-subset을 추천드립니다.
　다양한 상황에서 쓰이는 경우가 아니라 특정 문자만 표시해야 하는 정적인 경우라면 간편하게 서브세트를 만들 수 있는 방법은 많

지 않은 것 같아요. 저는 「프리텐다드」 웹사이트에서 동적으로 문자 굵기가 바뀌는 부분을 최적화하면서 폰트툴스라는 오픈소스 도구를 이용해 특정 문자만 들어간 서브세트를 만들었습니다. 말씀드리고 나니 제가 알려드린 도구들은 모두 CUI 도구네요. 글꼴이 다양한 상황에서 사용되게 하려면 CUI 도구를 쓰는 것을 어느 정도는 감안해야 해요. 하지만 GUI(Graphical User Interface)에 익숙했던 저도 이제 CUI를 다룰 수 있다는 점을 생각하면, CUI 도구가 처음에는 어렵더라도 쓰다 보면 자연스럽게 익숙해지리라 믿습니다.

<div style="text-align:center">·······································</div>

(10) 디자이너가 점점 수학자가 되어가는 듯합니다. 코딩이나 개발 경험이 없는 디자이너가 개발자와 협업해 디테일을 맞추고자 소통할 때 팁이 있을까요?

디자이너와 개발자가 각 분야에서 역량을 낼 수 있는 강점은 서로 다른 것 같아요. 그래서 저는 디테일을 맞추기 위해서 디자이너가 개발 지식을 배우는 것보다도, 각자 환경에서의 제약과 기대를 투명하게 밝히고 소통하며 함께 해결하는 것이 가장 중요하다고 생각해요. 그래서 커뮤니케이션을 통한 해결을 중점에 두고, 그 과정에서 좀 더 원활한 소통을 위해 모르는 지식을 찾아보고 알아가는 것이 좋다고 생각합니다. 저는 원리를 이해해야지만 납득하는 성향이라 개발자분이 여유가 없으시면 직접 해결 방법을 찾아보고 가능할 것 같으면 제안해 보았고, 개발자분이 여유가 있으면 그분이 말씀해 주시는 원리를 듣고 이해하고 확장하는 식으로 소통했습니다. 그렇게 하니 서로의 이해를 위해 맞추는 시간이 줄어들어 더 빠르게 결정을 내리고 더 완성도 있게 제품을 만들 수 있었어요.

<div style="text-align:center">·······································</div>

(11) 「프리텐다드」 이후에 기획하는 폰트가 있나요?

제가 회사에 재직 중이다 보니 개인 시간에 작업을 해야 하는데요, 개인 시간이 많은 편이 아니라서 폰트 제작에 시간을 넉넉하게 할애하지는 못하는 상황이에요. 여유가 있다면 「프리텐다드」 다음으로는 조금 느린 템포로 읽을 수 있는 폰트를 만들고 싶긴 합니다. 하지만 아직 「프리텐다드」 관련해서도 해야 할 게 많아서 언제 새로운 폰트를 제작할 수 있을지는 모르겠어요. 그래서 일단 「프리텐다드」를 안정화하고 구글 폰트에 등록하는 것부터 진행해 보려 합니다. 정말 시간이 된다면 새로운 폰트 작업도 시작해 보고 싶습니다.

다양한 환경을 위한 좌충우돌
오픈소스 폰트 개발기

물러서서
바라보기

디지털이라는 흐름 안에서
타이포그래피는 전방위적
변화를 겪고 있습니다.
글자체를 짓고 글자체를
쓰고 글을 짓고 글을 읽고
책을 짓고 책을 보는 모든
과정에 디지털은 개입합니다.
흘러가는 변화에 그저 몸을
맡길 것이 아니라 때로는
고개를 들어 물결 너머의 먼
곳을 바라보는 것은 어떨까요.

디자인 도구 탐험

기술적, 문화적 산물로서
디자인 도구는 디자이너와
어떤 방식으로 관계하는가?
잘 디자인된 평면을 만드는
일 이면의 도구들, 그리고
그것과 연결된 지난 작업들

강이룬 | 파슨스디자인스쿨
뉴욕에서 디자인 스튜디오 매스 프랙티스를
운영하며, 최근 문화와 예술을 위한 디자인 도구를
연구하고 개발하는 908A를 공동 설립했다.
예일대학교에서 그래픽 디자인을 공부했고,
MIT의 도시 계획과 산하 센서블 시티랩에서 특별
연구원으로 일했다. 독일 바우하우스 바이마르
대학교, 뉴욕대학교 ITP 등에서 강의했으며, 현재
파슨스디자인스쿨에서 조교수로 재직 중이다.

Work, Jeroen Kooijmans, 1994.

Manufactured Landscapes, Edward Burtynsky, 2006.

Edward Burtynsky, 2006.

안녕하세요, 강이룬입니다. 저는 뉴욕에서 디자인 스튜디오 매스 프랙티스(Math Practice)를 운영하고 있고 몇 년 전에는 디자인 도구(tool)를 연구하는 연구소이자 스튜디오인 908A를 제 동료와 함께 새로 시작했어요. 그리고 뉴욕의 파슨스디자인스쿨(Parsons School of Design)에서 디자인을 가르치고 있어요.

오늘은 '디자인 도구 탐험'이라는 주제로 이야기를 해보려 합니다. 그러기 위해선 디자인 도구 탐험이라는 것이 왜 중요한지, 그리고 어떤 의미인지 알아보는 데서 출발하는 게 좋을 것 같아요.

저는 제 디자인 스튜디오의 이름으로 이제 10년 조금 넘게 일을 했어요. 주로 문화, 예술, 연구 기관들과 함께 일을 했고요, 그전에는 한국에서 기업을 상대로 일했습니다. 그런데 이런 프로젝트들을 하는 한편으로 언제나 이런 생각이 들었어요. 한 프로젝트가 끝나면 다음 프로젝트가 시작되고, 우리 모두 함께 일을 하지만 특별히 해결되는 일은 없었어요. 각자의 몫도 지급받았고 당장 내 눈앞의 프로젝트는 해결된 듯 보였지만 '그런데 나는 도대체 뭘 만든 걸까?' 하는 의구심을 버릴 수 없었어요. 네덜란드의 미디어 아티스트 예룬 코이만스(Jeroen Kooijmans)의 〈일(Work)〉이라는 제목의 작업을 보면 모든 사람이 쉴 새 없이 바쁜데, 아무 일도 일어나지 않아요. 서로 자기의 문제를 해결하느라고 다른 사람의 일을 만들어낼 뿐이죠. 저는 디자인 스튜디오를 운영하는 게 딱 이런 느낌이었어요. 그리고 이것을 올바르게 이해하려면 어떤 새로운 시각이 필요하다는 생각을 하게 되었어요. 0 1

PART 6 물러서서 바라보기

04

Forgotten Space, Allan Sekula, Noël Burch, 2010.

05

Koyaanisqatsi, Godfrey Reggio, 1983.

06

〈IK181774_다대동〉, 조춘만, 2019.

디자인 도구 탐험

질문이 생겼어요. '디자인이라는 이 커다란 공장에 있는 디자이너들은 누구고 왜 이걸 하고 있으며 그들은 어떻게 "일"을 하고 있지?'

에드워드 버틴스키(Edward Burtynsky)의 〈인공적 풍경(Manufactured Landscapes)〉이라는 작업은 중국 선전의 공장과 그 안에서 일하는 노동자들의 삶을 바라보면서, 글로벌한 대량 생산 체계와 그것을 가능케 하는 인프라스트럭처(infrastructure) 그리고 경제적 인센티브 구조 등에 대한 비평적인 시각을 제공하고 있어요. 이런 시각으로 제 질문을 고쳐 써보자면, '똑같이 어도비를 쓰고 지메일과 줌으로 일하고 9시에 출근해서 6시에 퇴근하고 아이폰으로 넷플릭스를 보는 나는 왜, 어쩌다 이 모든 것을 이렇게 하고 있는지, 내 주변의 다른 디자이너들은 어떤 생각을 가지고 어떻게 이 디자인 공장에서 일을 하고 있는지' 의문을 품은 것입니다. 이것을 이런 모양으로 가능케 한 것들, 그러니까 디자인 산업이라는 거대한 공장을 작동시키는 인프라스트럭처에 관심이 있어요. 내 눈앞에 보이는 것을 '살짝' 넘어선 것들 말이에요. 02 - 03

앨런 세쿨라(Allan Sekula)와 노엘 버치(Noël Burch)는 〈잊혀진 공간(Forgotten Space)〉이라는 다큐멘터리를 제작했어요. 앞서 말한 중국의 거대 공장을 만들어낸 글로벌 소비경제와 이를 뒷받침하는 컨테이너 중심의 해양 물류, 이를 실현시키는 사람들과 그들의 욕망, 그리고 그것을 형성한 사회적 체계를 다루고 있어요. 그렇다면 디자인 산업이라는 공장에서 해양 물류만큼 중심이 되는 인프라는 어떤 것들이 있을까요? 그리고 조금 더 깊게 들어가서, 그런 인프라는 어떻게, 왜 만들어졌고 또 어떻게 지속되어 왔는지 살펴보는 것이 의미 있는 일이라는 생각에 도달했어요. 이 또한 처음부터 그저 존재하던 것이 아닌, 누군가가 만들어낸 것이니까요. 04 - 06

이렇게 복잡한 세상에서 디자인된 여러 가지 물건들, 그래픽이든 제품이든 그 모든 것들이 어떻게 만들어지고 누가 만드는지, 그걸 만드는 사람들은 어떻게 삶을 유지하는지, 또 어떤 것들이 남겨져서 지속되고 어떤 것들이 버려지는지, 이런 내막에 대한 막연한 관심이 있어요. 한편으로는 그런 것을 가능케 하는 디지털 환경을 디자인하는 디자이너로서, 나는 어떤 것을 만들어야 하고 이런 문제를 어떻게 이해해야 하는지 고민하는 데에 이르렀어요.

그림 07은 미국의 아마존이 1999년에 발급받은 미국 특허, 원클릭(1-Click) 주문을 하는 과정입니다. 저는 이런 버튼들이 굉장히 복잡한 연쇄반응을 촉발할 수 있고 그래서 어떤 면에서는 온 세상을 함축하고 있는, 대단히 아름답고 마법 같은 오브젝트라고 생각해요. 저 버튼을 누르는 순간 여러 일이 연속적으로 벌어지는데, 일례로 2013년에 아이폰을 온라인 주문한 뒤 제품이 중국에서 출발해 이틀 만에 뉴욕에 도착하는 마법 같은 장면을 기록해 놓은 미국 배송 회사 UPS의 배송 추적 결과 화면이 있어요. 중국의 정저우에서 출발해 알래스카의 앵커리지, 켄터키의 루이빌, 뉴욕의 자메이카와 마스퍼스를 거쳐서 브루클린으로 오는 중이네요. 만약 이 여정에 제가 함께했다면 굉장히 피곤하면서도 센세이셔널한 일이라고 느꼈을 거예요. 공

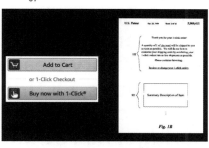

장에서 화물차로, 화물차에서 공항으로, 공항의 화물 이동 컨베이어 벨트에서 비행기로, 또다시 화물차를 타고 고속도로 위로, 휴게소도 들러 가며 이동하는 이 이틀의 복잡한 여정이 너무나도 당연하게, 아무 일 아닌 것처럼 매일매일 수천만 건씩 벌어지고 있죠. **0 7**

그러니까 어떻게 보면 제가 디자이너로서 관심 가지는 일들은, 우리가 보통 당연하다고 생각하던 것들이 실은 얼마나 대단한 것인지 인지하고 경외심을 느낀다거나, 혹은 복잡하다고 생각하던 것들이 비교적 단순하다는 것을 깨닫고 나도 해보고 싶어진다거나 하는 것들의 집합인 것 같아요. 이러한 구조를 디자이너가 주로 하는 일, 즉 편집된 텍스트를 구조화해서 인쇄물, 웹사이트 또는 핸드폰에서 소비할 수 있도록 만드는 일에 대입해 보면, 디자인된 표면을 만드는 데에 사용하는 도구와 그 도구를 만드는 도구, 또 그 도구를 만드는 도구, 이렇게 끝없이 관심사를 파고들 수 있어요. 마찬가지로 이 도구는 누가, 왜 만들어서 어떤 사회적 영향을 끼쳤는지 유사한 방향으로도 파고들 수도 있고요.

그래서 저는 디자인 도구뿐 아니라 우리가 일상생활에서 사용하는 디지털 도구들을 비평적인 시각으로 바라보는 것이 디자이너에게 꼭 필요한 일이고, 또 사회적으로도 의미 있다고 생각해요. 결국 우리 모두의 문제에 관한 일이고, 단순히 프로젝트 하나하나의 성공과 실패를 떠나서 우리가 하는 일이 어떤 일인지 본질적으로 이해하는 데에 도움이 되는 메타프로젝트라고 생각하기 때문이에요.

디자인 도구 탐험

PART 6 물러서서 바라보기

디자인 도구 탐험

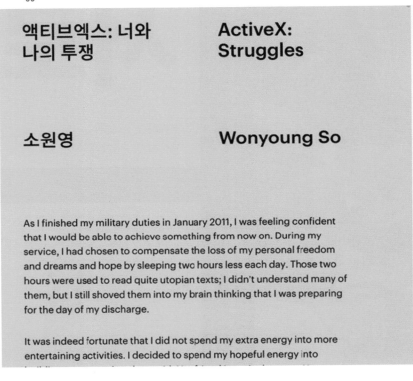

액티브엑스: 너와 나의 투쟁

ActiveX: Struggles

소원영

Wonyoung So

As I finished my military duties in January 2011, I was feeling confident that I would be able to achieve something from now on. During my service, I had chosen to compensate the loss of my personal freedom and dreams and hope by sleeping two hours less each day. Those two hours were used to read quite utopian texts; I didn't understand many of them, but I still shoved them into my brain thinking that I was preparing for the day of my discharge.

It was indeed fortunate that I did not spend my extra energy into more entertaining activities. I decided to spend my hopeful energy into

2016년에 고아침 님, 소원영 님과 함께 서울미디어시티비엔날레에서 〈한국인터넷투어가이드〉라는 프로젝트를 하게 되었어요. 처음에는 "한국 인터넷의 시작과 함께한 전설적인 게시판 프로그램 제로보드(Zeroboard)의 인터넷 역사적 의미에 대해 누군가는 연구를 하고 있나?" 같은 질문에서 시작한 프로젝트였어요. 그러던 중 한국의 인터넷에서 정보가 생산되고 소비되는 방식에 어떤 특징이 있다는 걸 알았어요. 제로보드같이 한 시대를 풍미한 소프트웨어 인프라와도 관련 있지만, 그것이 만들어낸 특징적인 문화와 그 주변의 여러 인터넷 관련 법규와도 관련 있다는 걸 알았죠.

10

액티브엑스(Active X) 설치 안내창 같은 경우가 대표적입니다. 사용자에게 계속해서 책임을 전가하고 잔소리하는 팝업창을 띄워대는 한국만의 어떤 UI 패턴이 여러 공공 부문의 웹사이트에 꽤 존재한다는 걸 발견했습니다. 이런 여러 기록과 흔적을 모은 웹사이트를 만들고, 〈한국 인터넷 관광의 날〉이라는 제목으로 서울시립미술관에서 디자이너, 아티스트, 웹 제작자 들을 모셔서 액티브엑스의 생태계와 '한국형' 인터넷의 특징에 관해 이야기 나누는 행사를 진행했어요. 이때 저작권 관련해서 크리에이티브커먼즈 코리아(Creative Commons Korea, CC)의 리더를 맡고 있는 윤종수 전 판사님과 액티브엑스 때문에 대한민국 정부에 소송을 제기하셨던 고려대학교 김기창 교수님께서 강의를 해주시기도 했습니다. 이런 과정을 통해 여러 디지털 도구가 만들어낸 환경을 찬찬히 살펴보다 보니, 도구들이 단순히 어떤 문제

11

디자인 도구 탐험

12

13

14

를 해결하기 위해 존재할 뿐만 아니라 어떤 사회적, 정치적 현상을 드러낸다는 것을 알 수 있었습니다. 08 - 11

그래서 2017년에는 서울도시건축비엔날레에서 같은 멤버와 〈서울자유지도〉라는 프로젝트를 진행했는데 이번엔 좀 더 한정적으로, 온라인에서 지도 서비스라는 것이 어떻게 소비되고 있는지, 그리고 한국적 특징은 무엇이 있는지 얘기해 보는 자리를 만들고자 했어요. 전 세계의 지도가 벡터로 작성되어 있는 구글맵에서는 오직 남한만 비트맵 이미지로 표시되어 있어요. 한국의 지도 해외 반출에 관한 법규 때문인데, 오히려 북한의 지도 데이터는 벡터로 제공되고 있는 것이 조금 아이러니한 지점이죠. 어쨌든 이 프로젝트에서는 세 가지 오픈소스 도구를 사용한 지도 워크숍을 진행했습니다. 배민기 선생님과 함께 서울의 여기저기서 모아 온 명함과 전단지 뒤쪽의 약도를 모아 서울시 지도를 재구성해 보기도 하고 오픈소스 활동가(activist)이자 아티스트인 댄 파이퍼(Dan Phiffer)와 함께 오픈소스 도구만을 이용해서 나만의 지도를 만들어 보기도 했습니다. 또, 미술, 디자인, 건축, 도시 계획 분야 등지의 활동가들이 모인 리슨투더시티(Listen to the City)와 함께 예전 청계천 상인분들과 협력하여 청계천 주변의 기억 지도를 만들어보는 일을 했어요. 12 - 14

이런 과정을 통해서 디지털 도구를 이해한다는 것은 아래로 깊이, 또 위로 높이 이해해야 하는 일이라는 깨달음을 얻었습니다. 말하자면 우리가 표면적으로 사용하는 도구들은 이런 것들이죠. 어도비, 피그마, 크롬, MS 워드, 구글 독스…. 그리고

PART 6 물러서서 바라보기

디자인 도구 탐험

그 아래로 조금 더 깊게 파고들면 이런 표면적인 도구들을 가능케 하는 기술 표준으로서의 도구들이 있어요. 예를 들어 운영체제라든지 HTTP와 SSH 같은 통신 프로토콜, TXT와 CSV 같은 파일 형식, 그리고 포스트스크립트, HTML, CSS 같은 것들이죠. 그보다 한 단계 더 아래에는 이런 기술 표준을 실현시키는 개념적인 도구들, 즉 흔히 프로그래밍에서 사용하는 개념적 도구들이 있습니다. 문자열과 숫자, 바이너리 같은 데이터 타입, 변수들, 조건문과 반복문, 배열, 오프젝트, 함수 들이 이에 해당하지요. 또다시 한 단계 아래에는 그런 개념적인 도구들이 기반하고 있는 아주 기초적인 측정 단위들이 있습니다. 그리니치 표준시, 그레고리력, 위도와 경도처럼 지구상에 사물의 위치를 표시하는 방법, 미터법, 섭씨와 화씨, 길이와 크기와 부피, 온도를 재는 단위, 원주율, 돈의 가치 같은 것들. 당연하지만 이 모든 것이 누군가 발명한 도구라는 점에서 디자인의 산물로 여긴다면, 이런 도구를 모두 디자인 비평의 대상에 포함해야 한다고 생각하게 되었어요.

기초 인프라스트럭처 위에 한 단계씩 추상화된 애플리케이션이 얹혀 있는 일종의 사고 체계를 소프트웨어 체계에서는 소프트웨어 스택(software stack)이라고 흔히 불러요. 우리가 일반적으로 컴퓨터를 사용하면서 만나는 간단한 소프트웨어 스택이라면 이런 거예요. 하드웨어 위에 운영체제가 작동하고, 그 운영체제에 기반한 애플리케이션이 있고, 또 사용자가 그 애플리케이션을 이용할 수 있는 어떤 도구들의 층위가 있는 것입니다. 2011년에 실리콘밸리 투자자인 마크 앤드리슨

(Marc Andreessen)이 《월 스트리트 저널》에 기고하면서 큰 파장을 일으킨 기사가 있는데, 이 기사의 요지는 소프트웨어가 모든 산업을 집어먹고 있다는 것입니다. 현재 소프트웨어 업체 우버가 기존의 택시 산업을 위협하고 에어비앤비가 호텔 업계를 재편한 것처럼 말예요. 이전에는 이런 디지털 도구들이 컴퓨터 속에서만 벌어지는 일이라 생각했다면 이제는 실제 사회, 경제, 문화 전반에 영향을 미치는 지점에 이르렀다 적고 있습니다. **15** - **16**

더 나아가, 이곳저곳에서 소프트웨어가 현실과 사용자 사이를 매개하면서 어떻게 그 자체가 세상의 통치 구조가 되어가고 있는지 설명하려는 시도가 많이 있습니다. 제가 MIT 센서블 시티 랩(MIT Senseable City Lab)의 연구원으로 있을 때 즐겨 사용하던 다이어그램은 디지털 스마트 기기가 현실과 가상의 세계를 얼마나 잘 연결할지 낙관적으로 표현하고 있습니다. 반면에 미국의 사회학자이자 디자인 이론가인 벤저민 브래턴(Benjamin Bratton)의 저서 『더 스택(The Stack)』을 요약한 다이어그램은 우리가 서 있는 지구와 그 위에 존재하고 있는 전 지구적인 클라우드 인프라스트럭처, 그 위에서 동작하는 도시, 주소, 인터페이스 그리고 그것을 사용하는 사용자에 이르는 스택을 보이고 있습니다. 어떻게 세상이 우연적인 소프트웨어 메가스트럭처(megastructure)가 되었는지, 그리고 우리가 그것을 어떻게 관리할 수 있을지 혹은 관리할 수 없을지 비판적으로 기술하고 있어요. **17**

기술이 물질 사회와 만나는 이런 관점을 차용해서 일반적인 디지털 디자인 프로젝트의 스택을

Why Software Is Eating The World, Mark Andreessen, Wall Street Journal, 2011.

Wikicity, MIT Senseable City Lab, 2007(L).
the Stack, Benjamin Bratton, 2015(R).

그려보면 이럴 것 같아요. 맨 아래에는 이 프로젝트에 대한 어떤 추상적인 생각이 있고, 그 위에는 그 생각을 구조화한 지식이 있어요. 예를 들어 제가 비엔날레를 기획한다고 가정하면, '이러저러한 비엔날레를 만들어야겠다.'라는 생각이 그 비엔날레에 대한 가장 핵심적인 생각이겠죠. 구조화된 지식은 그 비엔날레의 구성, 곧 전시의 종류와 작가의 구성 그리고 비엔날레의 테마 같은 좀 더 구체적이고 현실적인 정보들이고요. 그 정보들 위에는 그것에 기초해서 만들어진 데이터베이스, 즉 구조화된 지식의 표현 양식이죠. 다음으로는 그 데이터베이스의 사양에 맞춰서 작성하는 정제된 콘텐츠, 그리고 그것을 재료로 만든 책과 웹사이트 같은 디자인된 표면, 마지막으로 그것을 사용하는 사용자로 스택의 구성을 일반화할 수 있어요. 어떻게 보면 브래턴이 설명한 전 지구적 소프트웨어 생태계 전체가 디자인 프로젝트 안에서 작은 체계로 존재하고 있는 것이죠. **18**

다시 제가 하고 싶은 일과 하고 있는 일로 돌아와서, 각각의 층위에 있는 일들을 어떻게 더 잘할 수 있을지, 그렇게 해줄 수 있는 도구는 어떤 것들인지, 또 그 안에서 어떤 소소한 실험이 가능한지 생각해 보는 것이 제가 하고 싶은 일이자 제 디자인 스튜디오가 해온 일인 것 같아요. 그리고 많은 경우에 이런 소소한 실험은 결국 각 층위에 있는 여러 가지 도구들을 사용해 보는 것이에요.

사용하기

여러 가지 도구를 알아보고 또 사용해 보기 위해서 프로젝트를 만들어가는 경우가 많이 있는데요,

디자인 도구 탐험

Paper.js website, Jürg Lehni, http://paperjs.org/(B).

Scriptographer website, Jürg Lehni, https://scriptographer.org/about/(T).
Hektor, Jürg Lehni, 2002(B).

그중 한 가지는 〈구글폰트 한국어 프로젝트〉예요. 2018년에 구글 폰트가 한국어 서비스를 공식적으로 개시하면서 한글 서체의 쇼케이스를 위한 사이트를 만들어야 했는데, 이를 양장점의 장수영 님과 민구홍 매뉴팩처링의 민구홍 님 그리고 소원영 님과 함께 만들었어요. 이 프로젝트에서 구글이 원하던 것은, 선보이는 모든 서체가 오픈소스이기 때문에 기존 서체 쇼케이스와는 다르게 글자꼴을 얼마든지 변형할 수 있는 형태로 보여주는 것이었어요. 이 프로젝트에서 가장 주요하게 사용한 도구는 Paper.js라는 자바스크립트 라이브러리예요. 벡터 그래픽을 웹브라우저상에서 다이내믹하게 조절할 수 있습니다. 재미있는 점은 이 툴뿐 아니라 많은 소프트웨어 도구가 그렇듯 한 개인이 뚝딱뚝딱 만들었다는 사실이에요. 이 툴을 만든 사람은 스위스 디자이너이자 프로그래머인 위르크 레니(Jürg Lehni)로, 아주 오래전에 일러스트레이터에서 스크립팅이 가능한 플러그인인 스크립토그래퍼(Scriptographer)라는 툴을 만든 사람이에요. 이분은 워낙 벡터 그래픽의 컨트롤에 관심이 많아서 벽에 자동으로 벡터 그래픽을 스프레이하는 도구 헥토르(Hektor)를 만들고 이름이 더 많이 알려지기도 했죠. 19 - 20

　프로젝트를 핑계로 도구를 탐험한 또 다른 사례로 얼마 전에 「리커시브(Recursive)」라는 베리어블 폰트의 웹사이트를 만들면서, 베리어블 폰트의 이론적 틀을 제시한 헤릿 노르트제이(Gerrit Noordzij)의 노르트제이 큐브(Noordzij Cube)를 3D로 돌려 볼 수 있게 하고픈 욕망에 사로잡혔고, 틈틈이 기회만 노리던 Three.js라는 라이브러

Noordzij Cube, Gerrit Noordzij.

디자인 도구 탐험

22

23

Three.js website, Mr. doob, https://threejs.org/

24

PROP	0.00	*
XPRN	0.00	*
wght	899.93*
slnt	-0.31	*
ital	1.00*

Recursive Mono Arrow Type 190

Drawbot website, Steven Shamlian, 2003,
https://www.drawbot.com/

리를 써보았어요. 온라인에서 3D 렌더링을 가능하게 해주는 라이브러리로, 이 역시 미스터 둡(Mr. doob)으로 알려진 개인 개발자가 혼자 개발하기 시작했지만 지금은 프로젝트의 규모가 매우 확대되어 1,500명 이상의 기여자가 있어요. 한 가지 흥미로운 점은, 이 또한 대부분의 소프트웨어 도구에서 반복되는 패턴이지만, 한 인터뷰에서 그는 어떻게 Three.js를 만들게 되었냐는 질문에 이렇게 대답했어요. 그냥 필요해서 시작했다가 일이 엄청나게 커졌다. 어쨌든 본인이 필요한 도구를 만들고 공유해 준 그분 덕에, 노르트제이 큐브를 3D로 돌리면서 타입 테스터(type tester)의 역할을 하는 사이트를 만들 수 있었어요. 「리커시브」는 베리어블 폰트 기술을 거의 한계까지 사용해 보자는 취지로 만들어서 총 다섯 개의 베리어블 축이 있는, 매우 복잡한 서체였습니다. 이 사이트는 지금 로드아일랜드디자인스쿨(Rhode Island School of Design, RISD)에서 강의하시는 김민경 선생님과, 한때 저희 학교 학생이었던 탈리아 코튼(Talia Cotton)과 함께 만들었어요. **2 1 – 2 3**

　이렇게 직접적으로 툴을 쓰는 경우 외에도 어깨너머로 여러 가지를 알게 되는 경우도 많았어요. 방금 전 「리커시브」 프로젝트와 관련해서, 또 다른 홍보물로 플립북을 만들었는데 플립북 한 장한 장 바꿔가면서 다섯 개의 베리어블값에 애니메이션 효과를 주려면 손이 아주 많이 가는 일이 될 수밖에 없었어요. 그런데 서체를 디자인한 스티븐(Steven Shamlian)이라는 친구는 드로봇(Drawbot)이라는 도구를 사용해서 모든 페이지의 PDF를 자동 생성하더라고요. **2 4**

디자인 도구 탐험

29

RoboFont, Frederik Berlaen, 2011.

30

Frederik Berlaen, 2011.

이를 계기로 드로봇이라는 도구를 자세히 알게 되었습니다. 파이썬(Python)을 기반으로 벡터 그래픽의 생성을 자동화할 수 있다는 것 말고도, 네덜란드의 헤이그왕립예술학교(Koninklijke Academie van Beeldende Kunsten, KABK)에서 타입앤미디어 프로그램(Master Type and Media)을 강의하시는 몇몇 교수님들을 주축으로 개발되었고, 또 학교에서 꽤 오랫동안 디자인 스크립팅을 교육하는 도구로서 사용되었다는 것도 알게 되었어요. 이분들 덕분에, 아주 대략적인 도큐멘테이션밖에 없지만 그림 26, 27과 같은 것을 만들 수 있었어요. 그리고 그렇게 드로봇으로 만든 벡터 그래픽과 여러 가지 다른 요소를 모아서 「리커시브」 서체 견본을 뉴욕에 계신 구본혜 디자이너와 함께 만들었어요. 2 5 - 2 7

이렇게 프로젝트를 하다 보면 다른 디자이너의 도구들에 대해 알게 되는 경우가 흔합니다. 당시 스튜디오를 공유하던 버턴(Berton Hasebe)은 디자인하고 있던 서체인 「드루크(Druk)」와 「포트레이트(Portrait)」를 사용해서 MIT 건축대학을 위한 포스터를 만들었어요. 이분과 이분 주변의 서체 디자이너들은 주로 로보폰트(RoboFont)라는 독립 소프트웨어를 이용해서 서체를 만들었어요. 이 도구의 특징을 말하자면, 보통의 서체 디자인 도구처럼 벡터 그래픽을 그릴 수 있고 드로봇처럼 스크립팅도 가능하며 여러 가지 플러그인을 붙여 사용할 수 있도록 구성되어 있어요. 그래서 아주 세세한 목적에 맞는 다양한 플러그인을 쓰면서 디자인 작업을 할 수 있죠. 커닝(kerning)을 자동으로 해준다거나 서체의 두께를 자동으로 변주해 주는

디자인 도구 탐험

MIT MEDIA LAB

32

MIT MEDIA LAB MIT MEDIA LAB MIT MEDIA LAB MIT MEDIA LAB

MIT MEDIA LAB MIT MEDIA LAB MIT MEDIA LAB MIT MEDIA LAB

MIT MEDIA LAB MIT MEDIA LAB MIT MEDIA LAB MIT MEDIA LAB

Processing, Casey Reas, Ben Fry, 2001.

35

Processing Community Day, NYC, 2019.

방식의 여러 소프트웨어 도구를 알게 되었어요. 그리고 때에 따라 스스로 도구를 만들고 서로 공유하는 어떤 커뮤니티가 형성되어 있다는 것도 알게 되었죠. 이것은 인디자인에 발 묶여 어도비의 독재에 신음하는 저 같은 사람에게 독립 소프트웨어의 중요성을 일깨워 준 중요한 사건이었어요. 2 8 – 3 0

그리고 또 다른 예는, 이젠 오래됐지만 제가 스튜디오를 시작할 즈음에 만들었던 MIT 미디어 랩의 아이덴티티입니다. 지금은 펜타그램이 만든 좀 더 정제된 로고로 바뀌었지만 그 당시에 우리는 4만 번 변주하는 로고를 만들어서 미디어랩의 선생님과 학생 들에게 하나씩 나눠주고 싶었어요. 로고를 4만 개 정도 만들면 앞으로 약 25년 동안은 한 명당 하나씩 나눠줄 수 있겠다고 생각했죠. 그리고 이것은 프로세싱이라는 도구로 만들었어요. 많은 분이 알고 계시겠지만 이것은 케이시 리스(Casey Reas) 와 벤 프라이(Ben Fry)의 MIT 미디어 랩 박사 논문 프로젝트에서 시작되었다고 알려져 있어요. 자바라는 프로그래밍 언어 위에 얹힌 프레임워크 역시 단 두 명이 학교에서 시작한 것이지만, 지금은 전 세계적으로 아주 많은 사용자를 거느리며 세계 각 도시에서 매년 커뮤니티 행사가 열릴 만큼 아주 많은 사람이 사랑하는 도구가 되었어요. 3 1 – 3 5

이런 도구에 대한 제 관심은 약 10여 년 전에 석사 논문을 쓰면서 구체화되었던 것 같아요. 학교에서는 학위를 취득하기 위한 필요조건으로 책을 만들어야 했고, 저는 인디자인을 정말 싫어했어요. 그땐 왜 싫은지 잘 이해하지 못했지만 지금은 알 것 같아요. 인디자인은 디자인된 각 페이지가 어떤 위

디자인 도구 탐험

Manual: The Manual
Rethinking Inefficient
Disciplines of Efficiency

FROM LASER PRINTER
TO DISCO BALL MOTOR

Babel <v3.81> and hyphenation patterns for english, usenglishmax, dumylang, noh
yphenation, german-x-2008-06-18, ngerman-x-2008-06-18, ancientgreek, ibycus, ar
abic, basque, bulgarian, catalan, pinyin, coptic, croatian, czech, danish, dutc
h, esperanto, estonian, farsi, finnish, french, galician, german, ngerman, mono
greek, greek, hungarian, icelandic, indonesian, interlingua, irish, italian, la
tin, lithuanian, mongolian, mongolianlmc2a, bokmal, nynorsk, polish, portuguese, r
omanian, russian, sanskrit, serbian, slovak, slovenian, spanish, swedish, turki
sh, usenglish, ukrainian, uppersorbian, ulsh, loaded.
(/usr/local/texlive/2008/texmf-dist/tex/latex/book.cls
Document Class:
book 2005/09/16 v1.4f Standard LaTeX document class

WINTERHOUSE EDITIONS

PART 6 물러서서 바라보기

37

38

TeX, Donald Knuth, 1978.

39

Adobe's patent on Automated Paragraph Layout, 1999.

계나 논리 없이 일렬로 나열된다고 가정하는 데 반해서, 실제로 대부분의 책은 목차에서 볼 수 있듯이 어떤 위계 구조를 가지고 있거나 각 꼭지마다 독특한 레이아웃이 적용되어 있는 등 나름의 논리가 있어요. 이 논리를 무시한 채로 한 페이지 한 페이지 손으로 레이아웃을 잡고 있으면 '이게 뭐하는 짓인가.' 하는 막연한 생각이 들 때가 많았어요. 그러던 중 알게 된 것이 테크 혹은 라테크(Tex, LaTeX)라고 불리는 도구인데, 디자인계에서는 거의 사용하지 않지만 이공계에서 논문을 작성할 때는 지금도 많이 씁니다. 인디자인처럼 디자인된 문서를 작성하는 데에 각 표면을 일일이 작성하는 대신, 콘텐츠의 구성을 정의한 뒤 그것에 스타일을 입히는 구조로 만들어져 있어요. 제 논문의 내지에서도 해당 도구를 사용하여 디자인한 페이지와 코드를 볼 수 있어요. 이 도구가 이공계 논문을 작성할 때 많이 쓰이는 것은, 수식을 쓰거나 삽입된 이미지에 자동으로 번호를 붙이는 등 완성된 표면들보다 콘텐츠의 구조에 조금 더 집중하는 대안적인 문서 작성 방식이라서 그렇습니다. 이 도구는 도널드 커누스(Donald Knuth)라는 전설적인 미국의 컴퓨터 과학자가 만들었는데, 역시 처음엔 자기 책을 펴내는 데 마땅한 도구가 없어서 스스로 만들기 시작했다고 알려져 있어요. 그리고 시간이 흘러 이것은 지금 우리가 흔히 사용하는 인디자인이나 MS 워드와 같은 다른 문서 작성 도구들의 근간이 되었다는 것도 알게 되었어요. 한 가지 예로 어도비는 인디자인에서 문단을 작성할 때 줄바꿈을 관장하는 알고리즘의 특허를 냈는데, 이는 커누스가 테크를 위해 개발하고 퍼블릭 도메인(public domain)으로 공

디자인 도구 탐험

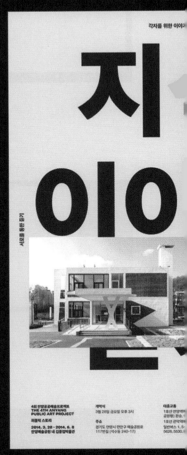

시민을 위한 읽기

모두를 위한 자세

4회 안양공공예술프로젝트,
THE 4TH ANYANG
PUBLIC ART PROJECT
퍼블릭 스토리
2014. 3. 28 - 2014. 6. 8
안양예술공원 내 김중업박물관

개막식
3월 28일 금요일 오후 3시

대중교통
1호선 안양역에서 마을버스 2번(안양예술
공원행) 환승, 안양예술공원 정류장 하차
1호선 관악역에서 도보 15분
일반버스, 1, 5-2, 51, 900, 5624, 5625,
5626, 5630, 5713 안양예술공원 정류장 하차

문의
031-687-0548
info@apap.or.kr

주최
apap.or.kr

APAP

시민을 위한 읽기

4회 안양공공예술프로젝트,
THE 4TH ANYANG
PUBLIC ART PROJECT
퍼블릭 스토리
2014. 3. 28 - 2014. 6. 8
안양예술공원 내 김중업박물관

개막식
3월 28일 금요일 오후 3시

주소
경기도 안양시 만안구 예술공원로
117번길 (석수동 240-17)

대중교통
1호선 안양역에서 마을버스 2번
공원행) 환승, 안양예술공원
1호선 관악역에서 도보 15분
일반버스, 1, 5-2,
5626, 5630,

4회 안양공공예술프로젝트,
THE 4TH ANYANG
PUBLIC ART PROJECT
퍼블릭 스토리
2014. 3. 28 - 2014. 6. 8
안양예술공원 내 김중업박물관

개막식
3월 28일 금요일 오후 3시

주소
경기도 안양시 만안구 예술공원로
117번길 (석수동 240-17)

대중교통
1호선 안양역에서 마을버스 2번
(안양예술공원행) 환승, 안양예술공원
정류장 하차
1호선 관악역에서 도보 15분
일반버스, 1, 5-2, 51, 900, 5624,
5625, 5626, 5630, 5713 안양예술공원
정류장 하차

문의
031-687-0548
info@apap.or.kr

apap.or.kr

주최

APAP

4회 안양공공예술프로젝트는
2005년 1회 대회 이후 숨 가쁘게
달려온 APAP에 대한 리뷰이자
코멘트이고, 쉼표이자 느낌표이다.
이를 위해 4회 APAP는 지난
APAP의 시간들을 되돌아보면서
시민사회와 한국역사, 공공예술과
현대미술 또는 현대미술과 퍼블릭
이 교차하는 핵심적인 에피소드들
을 부각시키고 이를 화자의 관점에

1호선 안양역
마을버스 2번
1호선 관악역
도보 15분
일반버스, 1,

디자인 도구 탐험

40

41

개했던 기술적 내용에 아주 작은 수정을 더한 것으로 알려져 있습니다. 이런 문서 생성에 관한 기술은 디자이너로서 제 관심의 중심에 있습니다. 그래서 이런저런 이유로 여건이 허락할 때마다 도구를 만들어보는 시도를 지속해 오고 있어요. 36 – 39

만들기

2014년에는 〈안양공공예술프로젝트(Anyang Public Art Project, APAP)〉의 디자인에 참여할 기회가 있었어요. 이때 조예진 님, 소원영 님과 함께 프로젝트를 위한 여러 가지 디자인 결과물을 만들었는데, 흔히 생각할 수 있는 아이덴티티, 포스터, 웹사이트 들이었어요. 아이덴티티는 안 해본 걸 해보고 싶다는 욕심에, 그리고 또 기회가 되어서 프로젝트의 공간인 안양파빌리온 외부에 글자를 양각으로 설치한 뒤 웹캠을 달아 글자를 실시간으로 촬영해서 5분마다 서버에 저장했어요. 그래서 행사장에 비가 오거나 눈이 오면 웹사이트에 붙어 있는 로고에도 눈이 내렸지요. 이 푸티지를 사용해서 명함을 만들기도 했어요. 40 – 41

　이때 앱과 웹사이트를 만들면서, 그리고 추후 도록을 만들 계획을 구상하면서 들었던 생각은 앱과 웹사이트와 도록에 담긴 모든 콘텐츠는 전시, 작가, 작품 설명, 오시는 길 등으로 거의 똑같은데 앱은 앱용 데이터베이스에, 웹은 웹용 데이터베이스에 따로따로 입력하고, 책은 인디자인에 '복사, 붙여넣기' 하고 있더라고요. 어디선가 내용이 바뀌면 누군가 워드 파일을 이메일로 보내서 이것 수정하고 저것 수정하는 업무 프로세스가 굉장히 후진적이었어요. 그래서 당시 처음으로 함께 일했던 소

디자인 도구 탐험

43

44

원영 님을 열심히 설득해서 웹사이트가 자동으로 도록이 되는 프로그램을 같이 만들었어요. **4 2**

웹사이트에 있는 내용을 쇼핑 카트처럼 담아서 자동으로 도록 PDF를 생성해 주는 도구로, 당시 뉴욕에 계셨다가 지금은 하와이에 계신 권효정 님과 함께 디자인했어요. 특징이라면, 웹사이트에는 콘텐츠가 계속 업로드되어서 서버에서 PDF를 생성할 때마다 책의 내용이 늘어나 페이지 수가 달라지고 이에 따라 PDF의 매 페이지에 타임스탬프가 찍혀있다는 것입니다. 그리고 프로젝트가 끝난 뒤 2015년 2월의 웹사이트를 기준으로 PDF를 생성해서 300부를 최종 인쇄했고 이렇게 프로젝트의 공식 도록이 나오게 되었어요. **4 3** - **4 5**

당시에 저희가 이 책을 만드느라고 꽤 많은 고생을 해서 좀 알아봐 달라는 의미에서 맨 앞부분에는 이 책이 어떻게 만들어졌는지 설명해 놓았어요. 책의 내지는 권효정 님의 템플릿에 맞춰 서버가 자동으로 콘텐츠를 얹어 넣는 방식으로 채워졌어요. 콘텐츠 종류별로 지정된 템플릿이 있고 그 안에 해당 이미지와 텍스트가 채워지는 방식으로 총 500페이지 정도 되는 도록을 아파치 웹 서버(Apache HTTP Server)와 Wkhtmltopdf라는 라이브러리가 자동으로 만들었습니다. **4 6** - **4 7**

여러 웹 프로젝트를 하면서 인디자인에 대해 경계심이 생긴 것처럼 워드프레스(WordPress)에 대한 강한 경계심이 생기게 되었습니다. 플러그인과 DB 등의 요소들이 과도하게 복잡했고 본래 블로그를 만들기 위해 시작한 도구로 블로그가 아닌 웹사이트를 만들려고 하는 데서 오는 근본적인 마찰이 있었어요. 게다가 이제는 전 세계 사이트의

The 4th Anyang
Public Art Project:
Public Story

47

THE 4TH ANYANG PUBLIC ART PROJECT

Artistic Direction by Jee-sook Beck

Hosted by Anyang Foundation for Culture and Arts
Chairman Lee Pilun
President Jae Cheon Roh

The 4th APAP Team
Yeonsu Kim, Public Arts Team Chief Manager
Gyung-su Kim, Public Arts Team Assistant Manager
Hyehwa Shim, Communications Manager
Bongu Bark, Programs Manager
Jin Kwon, Curator
Jiwon Lee, Assistant Curator
Hyojeong Kim, Production Coordinator
Jina Lee, Production Coordinator
Jinkyung Cho, Production Coordinator
Yunhee Lee, Education Coordinator
So Young Goo, Tour Coordinator
Jehyung Yoo, Collections Manager
Jongchul Kwon, Conservator

apap.or.kr
info@apap.or.kr

Anyang Pavilion
180 Yesulgongwon-ro, Manan-gu
Anyang-si, Gyeonggi-do, 430-812

이 도록에 관하여

4회 APAP는 읽는 이가 필요에 맞추어
온라인에서 제작할 수 있는 주문형 도록을
선보인다. 독자는 4회 APAP 웹사이트의 도록
페이지(http://apap.or.kr/catalogue)에서
자신만의 도록을 구성하고, PDF 형태로 받아
원하는 크기와 재질의 종이에 인쇄할 수 있다.

4회 APAP의 도록과 웹사이트는 언제나 동일한
내용을 담도록 초기부터 기획되었다. 이에 따라
4회 APAP는 2012년 말부터 2014년까지
이루어진 모든 활동을 온라인 데이터베이스에
실시간으로 기록하였고, 웹사이트를 통해 기록을
유통해 왔다. 동일한 데이터베이스에 기반을
두고 있는 이 도록—또는 도록 생성 시스템—은
이 기록들을 자동으로 배열하고 목차화하여 인쇄
가능한 책의 형태로 실시간 재구성한다. 그 결과,
APAP 웹사이트의 내용은 업데이트되는 순간
바로 도록으로 만들어질 수 있으며, 어제의
도록과 오늘의 도록은 서로와 다른 내용을 담고
있을 수 있다. 이러한 특성 때문에, 가변적인
쪽번호와 함께 해당 도록이 생성된 시각을
표시하는 타임스탬프를 표시하고 있다.

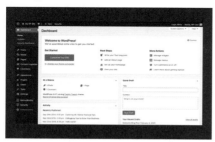

WordPress website, Automattic, 2003, https://wordpress.org/

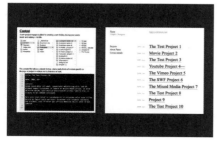

Stacey CMS, Anthony Kolber, 2010.

70퍼센트를 구동한다고 하니, 이 모든 것을 처음부터 뜯어고칠 수도 없는 그 거대함에 피로해져서 이것을 절대로 쓰지 않을 수 있는 방법을 아주 적극적으로 찾고 있었어요. 웹사이트를 만드는 일이 이렇게 복잡하지 않아도 될 것 같다는 생각을 계속하던 중, 스테이시(Stacey)라는 아주 단순한 웹사이트 CMS(Content Management System)에 대해 알게 되었어요. 아마도 2010년쯤 이것 역시 앤서니 콜버(Anthony Kolber)라는 개인이 만들었는데, 너무나도 아름다웠어요. 흔히 우리가 프로젝트 폴더 구분하듯이 폴더 안에 이미지와 텍스트 파일을 넣으면 그것을 HTML로 렌더링해 주는 아주 간단한 도구였는데요, 요즘 사람들이 '플랫파일 CMS(flat–file CMS)'이라고 부르는 장르의 도구를 경험하게 해준 아주 좋은 도구였어요. 하지만 지금은 더 이상 개발되고 있지 않아요. 48 – 49

그래서 2015년에 〈타이포잔치〉의 웹사이트를 만들게 되었을 때는 워드프레스나 다른 DB가 필요한 CMS를 쓰지 않고 플랫파일로 하자고 소원영 님을 또다시 열심히 설득해서 저희가 직접 간단한 플랫파일 CMS를 만들게 되었습니다. 스테이시와 굉장히 비슷하게 만들었어요. 워드프레스처럼 데이터베이스에 저장하고 MySQL(My Struc–tured Query Language)을 통해서 불러오는 복잡한 과정이 아닌, 모든 콘텐츠가 텍스트 파일로 존재하고 폴더 구조 자체가 콘텐츠에 위계 구조를 더하는 단순한 구성이었어요. 이때부터 조금 더 큰 꿈을 가지고 이런 도구들을 일반화해서 다른 프로젝트에 사용할 수 있도록 만들었다면 좋았겠지만 이때까지는 그렇게 하진 못했어요. 다만 이후에

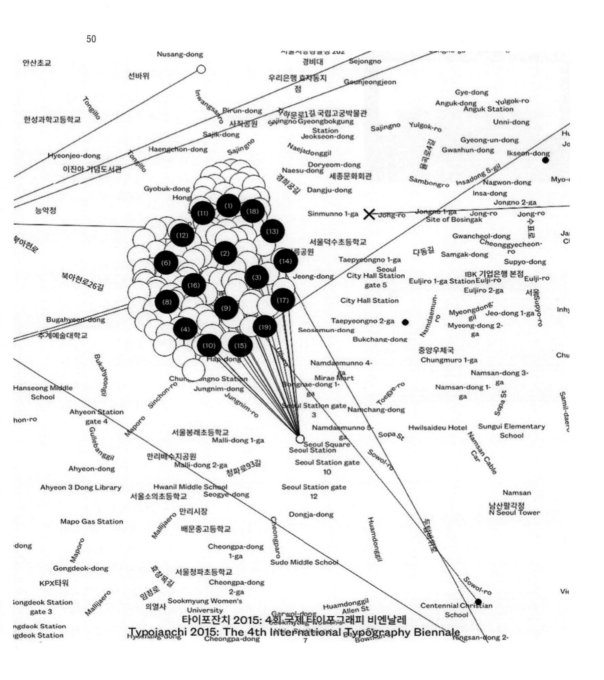

타이포잔치 2015: 4회국제타이포그래피 비엔날레
Typojanchi 2015: The 4th International Typography Biennale

디자인 도구 탐험

51

52

53

〈타이포잔치〉 프로젝트를 하면서 한글과 영문의 섞어쓰기 문제에 관해 한 가지 일반화할 수 있는 도구를 만들었어요. 〈타이포잔치〉는 국제 비엔날레인만큼 작가 이름과 작품 이름을 비롯한 여러 부분에서 한글과 영문을 섞어 쓸 수밖에 없었는데, 이럴 경우 브라우저상에서는 각각의 크기나 간격 같은 요소들을 세세하게 조절할 수 없었어요. 50 – 52

제가 선호하지 않는 인디자인은 이런 문제를 합성글꼴로 해결하고 있는데, 웹에는 이런 도구가 없고 또 이런 사실을 참을 수 없어서, 결국 소원영 님을 열심히 설득해 Multilingual.js라는 작은 자바스크립트 라이브러리를 같이 만들었어요. 이 라이브러리는 여러 언어가 섞여 쓰인 텍스트를 언어별로 분리해서 각자의 CSS 스타일을 적용할 수 있게 만든 것입니다. 프로젝트는 자랑스럽게도 한국타이포그라피학회의 《글짜씨》에 논문으로 등재되었고, 지금까지 제가 참여해서 만든 도구 중 유일하게 일반에 공개되었어요. 지금도 소소하게 몇몇 디자이너분들께서 즐겨 사용해 주셔서 뿌듯해하고 있습니다. 53 – 54

공유하기

그리고 최근에는 이렇게 디자인 도구에 대해 생각해 보는 것을 직업으로 삼을 수 없을까 생각하게 되었습니다. 그래서 함께하던 동료 앤드루 르클레어(Andrew LeClair)와 함께 908A라는 새로운 디자인 연구소이자 스튜디오를 세우게 되었어요. 저희 웹사이트에서는 "문화예술기관과의 파트너십을 통해 디자인 도구를 제작한다."라고 소개하고 있습니다. 이 취지는 우리가 각각의 프로젝트에서

PART 6 **물러서서 바라보기**

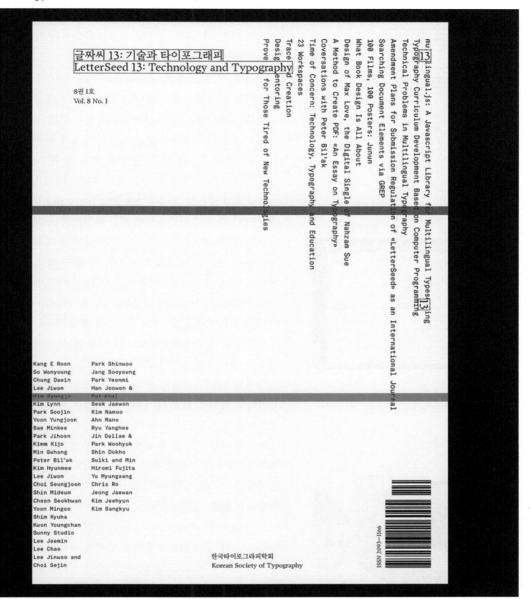

글짜씨 13: 기술과 타이포그래피
LetterSeed 13: Technology and Typography

8권 1호
Vol. 8 No. 1

13

mulingual.js: A Javascript Library for Multilingual Typesetting
Typography Curriculum Development Based on Computer Programming
Technical Problems in Multilingual Typography
Amendment Plans for Submission Regulation of «LetterSeed» as an International Journal
Searching Document Elements via GREP
100 Films, 100 Posters: Junun
What Book Design Is All About
Design of Max Love, the Digital Single of Nahzan Sue
A Method to Create PDF: «An Essay on Typography»
Coversations with Peter Bil'ak
Time of Concern: Technology, Typography and Education
23 Workspaces
Trace and Creation
Design Mentoring
Prove for Those Tired of New Technologies

13

Kang E Roon Park Shinwoo
So Wonyoung Jang Sooyoung
Chung Daein Park Yeonmi
Lee Jiwon Han Joowon &
Kim Syungjo Mat-kkal
Kim Lynn Seok Jaewon
Park Soojin Kim Namoo
Yoon Yungjoon Ahn Mano
Bae Minkee Ryu Yanghee
Park Jihoon Jin Dallae &
Kimm Kijo Park Woohyuk
Min Guhong Shin Dokho
Peter Bil'ak Sulki and Min
Kim Hyunmee Hiromi Fujita
Lee Jiwon Yu Myungsang
Choi Seungjoon Chris Ro
Shin Mideum Jeong Jaewan
Cheon Seokhwan Kim Jeehyun
Yoon Mingoo Kim Sangkyu
Shim Kyuha
Kwon Youngchan
Sunny Studio
Lee Jaemin
Lee Chae
Lee Jinwoo and
Choi Sejin

한국타이포그라피학회
Korean Society of Typography

ISSN 2093-1166

디자인 도구 탐험

만드는 디자인 도구들을 우리만 쓰고 말 것이 아니라 좀 더 본격적으로 개발해서 클라이언트 및 다른 동료들과 공유하고, 또 어떤 경우에는 상품화해서 여러 클라이언트와 공유해 보자는 것이에요. 55

그 시작으로, 주로 저널리즘과 예술 분야에 많이 지원하는 나이트파운데이션(Knight Foundation)으로부터 지원금을 받아서 RISD 박물관(RISD Museum of Art)과 함께 미술관 작품 옆에 붙는 월 레이블(wall labels)을 자동으로 생성하는 도구를 만드는 연구 프로젝트를 진행했습니다. 지난해에는 베니스건축비엔날레에서 선보인 미래학교(Future School)를 위한 온라인 학교 플랫폼을 만들어서 런칭했어요. 보통의 베니스건축비엔날레 프로젝트와는 다르게 미래학교는 사십여 개의 독립 프로젝트들이 '수업'의 형태로 모여 있는 구조였는데, 이 사이트는 이 사십 개의 수업을 듣는 선생님과 학생 들이 사용하는 소셜 미디어이자 강의 계획표로서 만들었어요. 그래서 이 플랫폼은 앞으로 미래학교 이외의 다른 기관에서도 사용할 수 있지 않을까 하는 기대가 있습니다. 56 – 57

56

또한 지난 〈APAP〉 도록 프로젝트의 연장선으로 미래학교 역시 소셜 미디어 웹사이트가 도록으로 자동 생성될 수 있게끔 만들었어요. 월간지의 성격으로 각 수업에서 벌어진 대화를 소식지로 출판했고 2021년 4월부터 11월까지의 월간지를 모아, 미래학교의 기록을 집대성한 500페이지짜리 책이라는 결과물이 나오게 되었어요. 58 – 59

57

그다음에는 파슨스에서 매년 출간하는 카탈로그를 인디자인 없이 웹브라우저에서 직접 제작하는 프로젝트를 시작했어요. 그림 60이 작년에 만들어진 책이고요. 그래서 이 책은 인디자인 대신 저희가 제작한 커

58

59

디자인 도구 탐험

60

61

PART 6　　물러서서 바라보기

62

63

64

스텀 소프트웨어와 오픈소스 도구 들의 집합으로 만들어졌어요. 이 책의 모든 내용은 웹페이지의 한 바닥면에 펼쳐져 있고, CMS를 통해 이 페이지의 콘텐츠를 관리하는 방식으로 책을 구성할 수 있어요. 60 – 61

당연하겠지만, 이런 과정으로 책을 만드는 것의 장점이라면 기존 인디자인에서 하기 어려웠던 것들을 비교적 쉽게 할 수 있다는 것이에요. 그중 한 가지는 데이터를 적극적으로 불러와서 레이아웃에 직접 펼쳐 보일 수 있다는 것이고요. 또 책의 내용을 편집하고 디자인할 때 편집자는 CMS에서 내용을 직접 업데이트할 수 있고, 그동안에 디자이너는 그 내용이 보일 템플릿을 만드는 방식으로 모든 작업을 동시에 진행하며 실제 실시간 협업을 할 수 있어요. 디자이너는 콘텐츠가 완결될 때까지 손 놓고 기다리지 않아도 되고, 나중에 오탈자를 고치러 수백 페이지짜리 인디자인 문서를 뒤지지 않아도 됩니다. 각 페이지는 레이아웃을 구성하는 정해진 어떤 원리가 있고 블로그에 글을 작성하듯 CMS에 페이지를 새로 만들면, 그렇게 책의 페이지 한 장이 늘어나는 거예요. 디자이너는 디자인된 표면 한 장 한 장을 관리하기보다 책 전체를 총괄하는 콘텐츠의 구조와 그 구조가 페이지를 통해서 드러내는 논리를 구성하는 데에 집중할 수 있어요. 62 – 64

사실 이런 접근은 웹사이트를 만드는 사람들에게는 전혀 새롭지 않겠지만 책을 만드는 보통의 프로세스에서는 하기 어려웠던 일들이에요. 하지만 이런 도구를 한번 만들어놓으면 매년 출간하는 시리즈 책 같은 경우, 다음 해에는 책을 훨씬 쉽

디자인 도구 탐험

65

66

PART 6 물러서서 바라보기

게 만들 수 있다는 장점이 있죠. 그래서 올해에는 같은 도구로 올해의 내용을 넣고 표지를 새로 만들어서 올해의 책을 만들었습니다. 타입세팅의 세부가 조금 업데이트되었지만 레이아웃을 만드는 기본적인 원리는 동일하고요. 새로운 유형의 콘텐츠가 생겨서 그것을 관리하는 원리를 새로 짜서 넣기도 했어요. 그래서 마치 소프트웨어 업데이트를 하면 기능이 하나씩 추가되는 것처럼 저희가 만든 이 도구에 새로운 기능을 하나씩 추가해 가고 있어요. 예를 들면 선택된 이미지를 한 페이지 전체에 펼쳐 보이는 기능과 같이 작년 책에는 없었던 것들을 만들고 또 테스트하고 있습니다. 책에는 총 214명의 작업이 실려 있고 학생들이 각자의 콘텐츠를 CMS에 직접 업로드해 주었기 때문에 이 책의 실질적인 저자 또한 214명이라고 볼 수 있어요. 그래서 표지에는 214명의 이름을 모두 적었습니다. 65 – 66

자, 지금까지 왜 디자인 도구를 탐험하는지, 그리고 '바라보기' '사용하기' '만들기' '공유하기'를 꼭지로 얘기를 쭉 해봤는데요, 마지막으로 이 모든 일을 '왜' 하는지 한 번 더 짚어보고 이야기를 마무리하는 것이 좋을 것 같아요.

브래턴의 『더 스택』에서 빌려온 디자인 프로젝트의 스택을 다시 보면 많은 사람이 그래픽 디자이너들은 디자인된 표면에만 관여한다고 생각해요. 그렇기 때문에 학교의 교육도 회사에서의 일도 클라이언트가 이해하는 디자이너의 일도 마치 디자인된 표면만이 중요한 일인 것처럼 취급하는 경향이 있어요. 물론 잘 디자인하는 것은 정말 중요한 일이지만, 사실 전 현대의 디자이너는 그 아래의 모든 스택을 관리하고 있다고 생각해요. 그리고 경우

에 따라서는 그것을 관리하는 데에 시간을 더 쓰기도 하고요. 인디자인과 피그마를 켜고 디자인을 하는 시간만큼 콘텐츠를 작성하고 편집하는 데 시간과 에너지를 쓰고 있고, 클라이언트의 구조화된 지식을 데이터베이스에 옮기고 콘텐츠로 변환하는 과정을 도우면서 수많은 이메일과 워드 문서를 작성하고 카톡을 보내곤 하죠.

저는 이런 환경이 개선될 수 있다고 생각해요. 이 모든 것이 불편하고 번거로운 일인 이유는 우리가 하는 일을 도와줄 올바른 도구가 없기 때문이에요. 그리고 올바른 도구의 시작은 이런 디자이너의 '일'을 똑바로 이해하는 데서 출발한다고 생각해요. 그러므로 우리를 똑바로 이해할 의지가 없는 어도비에서 벗어나는 일이 우리 모두가 조만간 해야 할 일이라고 생각하는데요, 그것은 얼마 전에 어도비가 피그마를 인수하면서 훨씬 더 어려운 일이 되어버린 것 같아요. 그래도 이 무한 반복에서 탈출할 수 있는 방법이 어딘가에는 있을 거라고 믿고 있어요. AI가 잘 발달해서 업무 이메일을 대신 써주든 인디자인에서 레이아웃을 대신 해주든 뭔가 방법이 생기긴 하지 않을까요? 여기까지 하겠습니다.

디자인 도구 탐험

(01) 디자이너로서 가장 애정을 느끼는 도구가 있다면 무엇인가요?

저는 지금까지 피그마를 굉장히 좋아했어요. 최근 몇 년 동안 새로운 패러다임을 제시해 왔고 논리적으로 단단하게 잘 짜인 도구라고 생각했어요. 그런데 근 1년 사이에 약간 쓸데없어 보이는 기능들이 하나씩 추가되기 시작하면서 원래 가지고 있던 어떤 초점 같은 것이 흐려지고 있는 게 아닌가 싶어 안타까웠어요. 그 와중에 최근 어도비가 피그마를 인수하면서 저는 사뭇 슬펐어요. 하늘이 무너지는 것처럼. 저는 일반적으로 굉장히 분명한 한 가지 목표가 있고, 그것에 집중할 수 있는 도구들을 쓸 때 희열을 느끼는 것 같아요. 나사에 꼭 맞는 드라이버를 찾은 듯한 느낌처럼요. 이보다 조금 더 중요하게 생각하는 부분은, 도구란 어디까지나 무언가를 만드는 데 사용되는 것이므로 필요할 때 편리하게 쓰고, 그다음엔 한쪽에 치워두고 잊어버릴 수 있어야 한다는 점입니다. 그런데 보통 편리하게 쓰기 위해 만들어진 도구들은 아주 많은 반면에 쓰고 난 뒤에 한쪽에 조용히 치워놓을 수 있는 도구들은 많이 없는 것 같아요. 컴퓨터 소프트웨어를 예로 들면, 프로그램을 켤 때마다 업데이트하라고 하고 관심도 없는 새로운 기능을 자랑하느라고 영상을 계속 보여주지만 닫기 버튼은 쪼끄맣지요. 이는 프로그램의 제작자 또는 제작 회사가 결과적으로 돈을 벌기 위한 경제 구조 때문이겠지만, 예를 들어 드라이버 같은 도구

를 쓰고 나서 서랍에 넣어놨는데 소프트웨어처럼 계속 불이 켜지고 노래가 나오면 짜증 나잖아요. 다시 말해 자기 본분을 아는 도구들을 매우 좋아하는 경향이 있어요. 그런데 말씀드렸듯이 제작자들의 경제적 환경과 긴밀하게 연결되어 있기도 하고, 도구의 성격이 계속해서 바뀌기도 해서 되도록 이것저것 찾아 써보려고 해요. 사실 디자인 스튜디오를 운영하는 일, 또는 디자인을 만드는 일, 또는 그래픽 디자인 자체도 어찌 보면 '도구'라고 생각할 수 있을 것 같아요. 결국엔 지식을 구조화해서 전달하는 어떤 도구를 만드는 일이고, 디자인 스튜디오의 운영 또한 의뢰인의 프로젝트를 수행하는 데 도움을 주는 도구로서의 역할이 분명히 있다고 생각합니다. 그래서 가능한 한 좋은 도구를 잘 찾아내어 사용하고, 그것으로 또 다른 좋은 도구를 만든다면 제 스튜디오가 좀 더 좋은 '도구'가 될 수 있지 않을까 하는 생각으로 살고 있습니다.

··

(02) 변화하는 트렌드에서 지속 가능한 디자인이란 무엇이라고 생각하시나요? 이에 대한 영감은 어디서 받으시나요?

말씀드리기 조금 부끄러운데요, 저는 삶에 불만이 아주 많아요. 그래서 보통 무언가를 향한 불만 같은 데서 시작하는 것 같아요. 핑계를 대보자면, 제게는 불만이라는 감정이 기쁨이라는 감정보다 훨씬 더 강하기 때문에 '이

건 도대체 왜 이러지?' 같은 생각을 하기 시작하면 점점 늪에 빠져버리는 것 같아요. 불만을 품은 생각이 끝도 없이 꼬리에 꼬리를 물다가 결국에는 무언가를 만들고자 하는 욕구로 표출되는 듯해요. '아무도 안 만드니까 나라도 해야 되나?' 식으로 귀결되는 것 같은데, 이런 제 욕구가 변화하는 트렌드와 어떤 관련이 있는지는 잘 모르겠어요. 아무래도 제가 일하면서 만나는 분들, 일하면서 쓰는 도구들, 레퍼런스로서 보는 작업들 같은 것이 현시점에서 벌어지는 일들이고, 그런 동시성 정도의 관계가 있지 않나 생각합니다.

··

(03) 현재 AI가 디자이너를 대체할 수도 있다는 말이 나오고 있습니다. 저는 기술적인 부분은 대체하더라도 AI가 맥락을 온전히 이해하며 작업할 수는 없다고 생각하므로, 완전한 대체는 불가능하다는 견해입니다. 연사님께선 AI가 도구로만 남는다고 생각하시나요, 혹은 디자이너의 대체자가 될 수 있다고 생각하시나요?

앞으로 무슨 일이 벌어질지 대답해야 하는 질문이라서 조금 부담스러운데요. 저희가 통상 이야기하는 AI는 머신러닝이라고 일컫는 기계 학습 알고리즘으로, 엄청난 양의 데이터를 축적하고 그 데이터 사이의 어떤 관계성을 파악하는 컴퓨터예요. 말하자면 '이 컴퓨터에게 무언가를 지시했을 때 그 맥락을 충분히 이해할 수 있는가?'는 철학적인 문제예요. 이는 AI

디자인 도구 탐험

를 연구하는 많은 사람이 관심을 가지고 오랫동안 활발하게 대화해 온 분야입니다. 그러니까 'AI가 맥락을 완전히 이해하고 작업할 수 있는가? 그리고 그것이 디자이너를 대체할 것인가?'라는 질문보다 'AI가 인간보다 훨씬 더 잘하는 듯 보이는 일들이 있고, 디자이너는 AI의 능력과 어떻게 관계를 맺으면서 어떻게 디자인을 할 것인가?'라고 생각하는 편이 조금 더 생산적이지 않나 싶습니다. 그런데 많은 인공지능 연구의 목표가 AGI(Artificial General Intelligence, 인공 일반 지능)를 개발하는 데 있다고 합니다. 즉 AI에게 특정 임무를 명령하는 게 아니라, 어떤 질문을 하든 대답할 수 있는 일반적인 지능의 컴퓨터를 개발하고 사용하는 날이 도래한다면 AI가 디자이너를 온전히 대체한다는 말도 그다지 실현 불가능한 말 같진 않아요. 보스토크프레스의 김현호 선생님께서 많은 예를 들어주셨고, 개중엔 디자이너와 편집자가 정성을 들여 만든 책이 있었습니다. 그렇다면 그중 예제가 될 법한 책들을 AI에게 산더미만큼 보여주고 내가 원하는 바를 조금 더 정확히 서술해서 AGI가 특정 디자인을 생성해 내도록 하는 것이 앞으로 디자이너의 역할이 될 수 있지 않을까 하는 생각도 듭니다. 즉 디자이너를 대체하기보다는 디자이너의 역할이 조금씩 변화하는 게 아닐까요.

..

(04) 웹사이트가 곧바로 도록이 되는 작업을 흥미롭

게 보았습니다. 마지막 단계에서 인쇄용 PDF로 추출할 때, 정말 '그대로' 인쇄되었나요? 수정이 필요했던 페이지는 없었을지 궁금합니다.

재밌는 질문입니다. 사실 수정하고 싶어도 PDF상에서 수정할 수 있는 방법은 없어요. 수정하고 싶으면 웹사이트를 고쳐야 하는 거죠. 왜냐하면 웹사이트에서 자동으로 PDF가 생성되고, 그 사이 단계에 디자이너가 개입할 수 있는 여지는 없기 때문입니다. 결론부터 말씀드리자면 PDF를 그대로 출력한 것이 맞습니다. 그런데 그 PDF를 출력할 수 있는 상태로 만들기 위해 웹사이트를 아주 많이 수정했다고 생각하시면 될 것 같아요. 인디자인 같은 도구는 자동으로 알아서 해결해 주지만 저희는 그런 인디자인을 이용하지 않고 웹 기반의 기술로 책을 만들었기 때문에 그로부터 발생하는 여러 가지 소소한 문제들이 있었고, 이 지점에서 저희는 많이 고민했어요. 예를 들면 외톨이 글줄과 같은 문제가 있었습니다. 그 당시엔 페이지네이션(pagination, 판짜기)을 제대로 할 수 있는 알고리즘이 준비되어 있지 않기도 했고, 책이 만들어진 기술적 배경을 설명한 흔적을 남겨두는 것이 바람직한지, 혹은 그것들을 최대한 없애서 마치 인디자인에서 만든 듯 말끔하게 제작하는 것이 더 좋은지 등의 의문에 관해 굉장히 많이 대화했어요. 그래서 그런 관점에서 보면 만족할 만한 결과물이었는지는 사실 잘 모르겠어요. 대화를 너무 오랫동안 하다가 이도 저도 아닌 중간 지점에

PART 6 **물러서서 바라보기**

서 합의 본 것 같은 느낌이 조금 있기 때문이에요. 올해 파슨스디자인스쿨에서 여전히 비슷한 방식으로 또 다른 책을 만들면서 비슷한 질문을 품고 있지만 올바른 답이 무엇인지는 아직 잘 모르겠어요. 다시 질문으로 돌아가면, PDF를 그대로 출력하기 위해 웹사이트를 열심히 수정했다고 답변드릴 수 있겠습니다.

..

(05) 강연에서 소개해 주신 프로그램들은 누구나 직접 사용할 수 있나요? 프로그램별로 요구되는 역량이나 선행 학습이 필요한지 궁금합니다.

아마도 강연 말미에 말씀드린 저희가 만들고 있는 도구들에 대한 질문인 것 같은데, 그것들은 아직 공개할 수 있을 만큼 준비되어 있지 않아요. 그래서 현재는 공개할 계획이 없습니다. 하지만 그 도구들은 오픈소스로 공개되어 있는 도구들의 집합체입니다. 즉 약간의 HTML, CSS, 자바스크립트, 그리고 웹사이트를 만드는 데 필요한 몇 가지 기반 기술에 어느 정도 익숙해서 자유롭게 활용할 수 있는 정도라면 충분히 찾아 쓸 수 있는 도구들을 조립해 만든 것입니다. 어도비 포토샵 같은 프로그램은 기술의 스펙을 밑바닥부터 쌓아 올려 아주 잘 만든 소프트웨어라면, 현재 저희가 만들고 있는 도구는 남들이 이미 만들어놓은 도구들을 잘 모아서 특정 목적을 위해 사용할 수 있게 한 집합체로 보는 것이 더 맞아요. 즉 이 도구는 기본적인 웹사이트를 제작하거나 출판물을 제작하는 데에 필요한 지식이 있는 분이라면 누구나 충분히 제작할 수 있다고 생각합니다.

..

(06) 〈APAP〉 작업을 너무 좋아하는 사람입니다. 강연을 재미있게 듣다가 문득 연사님께선 디자인하는 데 하루에 몇 시간 정도 할애하시는지 궁금해졌습니다.

디자인하는 시간은 대중 잡을 수가 없는 듯해요. 예전에 〈APAP〉 프로젝트를 할 땐 깨어 있는 시간 대부분을 디자인하는 데 썼어요. 하지만 이젠 아이도 생기고 해서 실제로 작업할 수 있는 시간은 많지 않은 편입니다.

..

(07) 인디자인을 비롯한 어도비 프로그램을 사용하지 않고 인쇄물을 제작할 때, 실제 제작 과정에 필요한 소통은 어떻게 진행하시는지 궁금합니다. 예를 들면 형압 후가공이나 별색 지정 같은 데이터 처리 말이에요. 인쇄 업체에서 사용하는 프로그램과 대응하는 어떠한 체계가 있는 것인지 궁금합니다.

일단 저희 작업 방식을 이해해 주는 인쇄소와 일하는 것이 중요했습니다. 최근에 파슨스디자인스쿨의 책을 인쇄했던 인쇄소는 저희가 PDF를 보내면 그 파일로 분판을 하셨고, 인디자인 파일을 보내드리지 않아도 되어서 큰

디자인 도구 탐험

문제는 없었어요. 별색 지정이나 형압 등의 추가 사항은 인쇄소와 특정 색깔을 정해서 '마젠타 100이 형압, 사이언 100이 별색, 별색은 팬톤 번호 000입니다.' 식으로 말씀드려 진행했습니다. 결과적으로 인디자인을 전혀 사용하지 않아 뿌듯하게 생각하고 있습니다.

(08) 사고를 확장하거나 영감을 얻는 데 좋은 책이 있으시다면 분야 상관없이 추천 부탁드립니다.

제가 감히 소개할 수 있는 책이 있는지는 잘 모르겠어요. 제가 디자인을 바라보는 태도는 계원예대에 계시는 이영준 선생님으로부터 영향을 많이 받았어요. 이영준 선생님께서 쓰신 책 중에 『기계 비평』이라는 책이 있어요. 그분은 사진을 전공하셨고 사진 비평가로 활동하셨어요. 그러던 중 기계에 대한 관심이 커졌고 기계 비평이라는 것을 시작하시면서 처음에 쓰신 책이 『기계 비평』이에요. 슬기와 민이 디자인한 책이기도 합니다. 저는 그 책을 대학원 시절에 읽으면서 디자인을 바라보는 시각을 형성하는 데 큰 영향을 받았어요. 그 외에도 이후에 이영준 선생님께서 기계 비평가로서 걸어오신 길이 제게는 많은 영감이 되었습니다.

(09) 새로운 기술 혹은 새로 본 기술이 주는 자극은 너무 신기하고 편리해서 의존하기 쉽습니다. 강이

룬 님께서 새로운 기술을 받아들이는 자세가 궁금합니다.

어려운 질문이네요. 저는 새로운 기술이라면 사실 다 좋아하는 편이에요. 그래서 달리 특별한 자세라고 말씀드릴 만한 것은 없는 것 같아요. 새로운 기술을 접하면 쉽게 흥분하고, 이것이 마치 나의 모든 문제를 해결해 줄 것처럼 엄청난 기대를 품었다가 조금 들여다보고 나선 실망하는 것이 주 패턴이긴 합니다. 자세라는 것에 대해 어떻게 대답을 드려야 할지 잘 모르겠지만 새로운 것이 주는 아드레날린 같은 것이 분명 있는 것 같아요.

디자인 도구 탐험

타이포그래피와 관점

디지털 시대에서
타이포그래피를 다루는 태도와
다양한 관점에 관한 이야기

채희준 | 포뮬러
계원예술대학교에서 한글타이포그래피를
전공했다. 폰트를 생산하는 일에 집중하며 디자인
스튜디오 포뮬러의 일원으로 활동한다. 「청월」
「청조」「초설」「고요」「신세계」「탈」「클래식」「기하」
「오민」을 출시했고, 미세한 차이를 감지하고
연구하는 과정을 통해 글자체를 만드는 것을
좋아한다.

01

02

안녕하세요, 서체 디자이너 채희준입니다. 저는 우리가 평소에 많이 사용하는 한글 폰트를 디자인하는 디자이너고요. 오늘 저는 '타이포그래피와 관점'이라는 주제로 디지털 시대에서 고민해 볼 만한 타이포그래피 이슈와 디자이너의 태도에 관한 이야기를 준비했습니다.

저는 개인 서체를 제작해서 출시하기도 하지만 그래픽 디자인 스튜디오 활동도 하고 있어서 스튜디오 소개부터 하겠습니다. 이름은 포뮬러(Formula)고요, 포뮬러는 그래픽 디자이너 신건모와 서체 디자이너 채희준이 운영하는 디자인 스튜디오입니다. 신건모 디자이너는 주로 책이나 포스터 같은 인쇄물 작업을 다루는 그래픽 디자이너고요, 저는 소개해 드린 것처럼 서체를 연구하고 제작하는 서체 디자이너로 활동하고 있습니다. 01 – 02

각자 다른 영역의 작업을 하는 두 사람이 어떻게 시너지를 내면서 협업하는지 궁금해하는 분들이 많은데요, 저희는 이런 관계를 농부와 요리사에 비유하고 있습니다. 서체 디자이너가 폰트라는 쌀을 생산하면 그래픽 디자이너는 그 쌀을 기반으로 다양하게 요리해서 디자인 결과물을 만들어내는 것이죠. 그래서 포뮬러 홈페이지에 제가 생산해낸 글자를 신건모 디자이너가 보기 좋게 아카이빙해 주기도 하고 제가 제작 중인 서체를 출시 전에 실제 프로젝트에 먼저 적용해 보기도 합니다.

저희가 협업한 사례로, 올해 뮤지션 장기하가 발매한 〈공중부양〉 앨범이 있습니다. 제가 장기하를 위한 서체를 제작했고 신건모 디자이너가 그 서체를 이용해서 포스터를 제작했습니다. 장기하의

PART 6 **물러서서 바라보기**

03

04

앨범 〈공중부양〉의 가사를 이용해서 위, 아래 두 가지 방향으로 활용할 수 있도록 디자인됐고 실제 공연장에서 판매되었습니다. 그리고 최근에는 일민미술관과 협업을 했습니다. 일민미술관은 오민 작가의 전시를 준비하고 있었고 그 전시에 들어가는 전체 텍스트를 하나의 새로운 서체로 선보이고 싶다는 제안을 했습니다. 그래서 저는 오민 작가를 위한 서체를 제작했고 신건모 디자이너가 이 서체를 활용해서 포스터, 리플릿, 현수막과 같은 전시 디자인을 작업했습니다. 저는 이렇게 다양한 활동을 하고 있는 서체 디자이너고요. 이제 폰트에 대한 이야기를 시작해 보겠습니다. 03 – 06

가끔 인터뷰나 자기소개를 하다 보면 많은 분이 팔토시를 끼고 방안지에 섬세하게 글자를 그리는 모습, 곧 최정순, 최정호 선생님 시절의 클리셰적 이미지를 떠올리더라고요. 그래서 저는 이제 디지털 시대이므로 방안지에 작도하지 않고 이렇게 컴퓨터로 작업한다는 설명을 꼭 하게 됩니다. 그리고 또 다른 오해 중 하나로, "그럼 붓으로 글자를 디자인하는 건가요?"라는 질문을 많이 하셔서 마우스로만 작업한다는 설명 또한 자주 합니다. 폰트라는 건 어쨌든 컴퓨터에서 활용하는 것이 목적인 하나의 소프트웨어 파일입니다. 디지털 시대의 서체 디자이너는 결국 컴퓨터로 작업하는 사람이에요. 그래서 서체 형태에 대한 디자인을 말하기 전에 우선 폰트 파일을 주제로 이야기해 보겠습니다.

우선 저는 어릴 때부터 컴퓨터를 정말 좋아했어요. 연필로 종이에 글을 쓰는 것보다 키보드로 타이핑해서 글쓰는 걸 좋아했고, 심지어 그림도 컴퓨터 프로그램으로 그리는 걸 좋아했습니다. 아주 어

타이포그래피와 관점

동시

동시는 종종 비동시적으로 구현된다. 이는 수직과 수평만으로는
설명할 수 없는 동시다. 예를 들어, 산재된 정보를 비동시적으로 숙지한 후
이를 연결하여 하나의 통합된 그림을 그려 내는 데 성공할 때,
나는 동시 감각을 느낀다. (포스트맥스처, 26)

반복

반복은 변화를 전제하고 그런 점에서 반복과 변화는 늘 한 몸이다.
따라서 반복은 태생적으로 동질 감각과 이질 감각을 중첩한다. 반복은
과거와 현재와 미래 사이의 공통과 차이를 끊임없이 갱신하는 과정이다.
(포스트맥스처, 45)

오민 개인전과 권오상, 최하늘 2인전 전시 전경, (사)서울특별시미술관협의회 촬영, 2022.

07

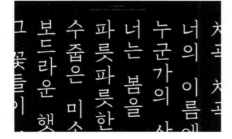

08

릴 때는 그림판으로 그렸고 나중에는 어도비 포토샵으로 그렸어요. 그래서 대학생 때 서체 디자인을 처음 접하며 '서체 디자인은 나처럼 디지털을 좋아하는 사람이 도전할 만한 영역은 아니지 않을까?'라는 오해를 품었어요. 저도 서체 디자인은 붓이나 연필 같은 아날로그 도구를 잘 다루는 사람의 영역이라는 선입견을 갖고 있었던 것이죠.

그런데 학교를 다니며 과제와 졸업 작품으로 작업을 해보니 디지털 시대의 서체 작업은 컴퓨터만으로도 충분하다는 생각이 들었어요. 오히려 아날로그 방식으로 작도하는 것이 시대와 어긋나는 행위라는 생각까지도 들었어요. 물론 아이디어를 모색하는 스케치 단계에서는 직접 손으로 빠르게 형태를 찾는 것이 유리하겠죠. 그런데 콘셉트나 아이디어가 확정되어 있고 구체적인 형태를 그릴 때는 방안지에 작도하는 게 큰 의미가 없다는 생각이 들었어요. 만들고자 하는 형태가 확정된 상태라면 프로그램으로 바로 그려내는 게 월등히 편하겠죠. 그래서 서예나 붓에 대한 이해도가 높으면 서체 디자이너로서 유리한 건 맞지만 그런 아날로그 도구를 실제로 잘 다루고 잘 쓰는 것과는 직접적인 연관이 크게 없다고 느꼈습니다. **07**

점점 서체 디자인에 대한 선입견이 깨지면서 컴퓨터로 열심히 작업하기 시작했고 학교를 졸업하고 몇 년 뒤 「청월」이라는 폰트를 출시했습니다. 그즈음 문득 제 자신이 폰트에 관해 너무 모른다는 생각이 들었어요. 왜냐하면 디자이너는 오직 글자 형태의 디자인에만 집중하고, 그것을 하나의 폰트 파일로 만들어주는 건 개발자의 영역이거든요. 그러니까 디자이너는 글자의 형태를 만들지만, 컴퓨

타이포그래피와 관점

09

▶원도를 CID 포맷으로 변환 : AFDKO 활용
▶추가자에 맞는 코드 매핑 파일 설정
▶OTF 생성 : AFDKO 활용
▶네이밍 및 기타 정보 수정
▶폰트 테스트
▶원도 오류 검수
▶패밀리 자족간 비교 검수 지원
▶코드 매핑 확인
▶다양한 OS. SW를 위한 정보 확인
▶각종 오픈타입 피처 확인 및 테스트

10

청조 / 초설

11

노영권(폰트 퍼블리셔) 자료 제공.

터에서 폰트로서 잘 활용할 수 있게 최종 작업을 하는 건 엔지니어의 역할인 것이죠. 그래서 디자이너가 폰트의 개발 영역에 대해서는 잘 모르는 경우가 많습니다. 저는 개발자만큼 모든 부분을 다 이해하지는 못하더라도 내가 얼마나 모르고 얼마나 아는지 정도는 파악해야 한다고 생각했어요. **08**

그 당시에 마침 라인갭이라는 회사를 운영하는 김대권 실장님께서 강의하시는 개발 수업을 듣게 됐는데요, 수업을 통해 폰트라는 하나의 소프트웨어가 어떻게 구성되어 있고 어떤 코드들이 필요한지 알아가기 시작했습니다. 그런데 개발 지식이 없는 제게는 너무 생소해서 '이건 내가 이해할 수 없는 영역'이라는 생각이 들었습니다. 간단하게 요약된 내용만 봐도 너무 어렵게 느껴졌기 때문에 저는 결국 대부분의 내용을 이해하지 못한 채 수업을 마무리하게 됐습니다. **09**

그렇게 2년 정도 지나고 저는 「청조」와 「초설」이라는 폰트도 출시하게 됐는데요, 여전히 저는 제 자신이 만들어낸 결과물을 온전히 이해하지 못하고 있다는 점이 계속해서 마음 한편에 걸렸어요. 디지털 시대에서 서체 디자인은 결국 폰트라는 하나의 소프트웨어 파일로 결과물이 나왔을 때 존재 가치를 증명할 수 있어요. 이제 붓과 같은 아날로그 도구에 대한 이해보다 디지털 친숙도가 서체 디자이너에게 더 중요한 능력치가 되었다는 생각이 들었죠. **10**

그래서 다시 폰트 퍼블리셔(Font Publisher)라는 회사를 운영하고 계신 노영권 실장님께 수업을 들었습니다. 이전 수업보다 더 근본적인 설명을 원한다고 말씀드리고 수업을 들었는데요, 이진

12

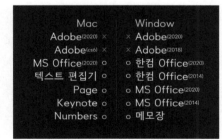

13

14

법이나 십진법 같은 기초 개념에 대한 설명부터 듣기 시작했습니다. 그런데 이것을 그저 이론적으로만 이해하면 제대로 체득하기 힘들겠다는 생각이 들었어요. 엔지니어분들이 오랫동안 부딪치면서 내린 정답을 머리로만 이해하고 넘어가면 금방 잊어버리지 않을까 하는 의문이 생겼죠. 정답을 아는 것도 중요하지만, 오답에서는 어떤 문제들이 일어나는 건지 직접 몸으로 체험해야 이 영역에 대한 나만의 개인적인 견해와 관점이 생길 것이라고 판단했어요. 컴퓨터에 비유하면, 본체의 부품들을 직접 조작하면서 왜 CPU가 필요하고 왜 메인보드가 필요한지 직접 경험해서 배워야겠다는 생각이 든 것입니다. 제너레이트는 결국 다수의 프로그램에서 문제없이 작동하는 걸 목표로 하기 때문에 맥과 윈도우 OS 양쪽에서 테스트를 했고요, 엔지니어 실장님들이 말씀하신 필수 코드들을 하나하나 넣고 빼는 것을 반복하며 대략 6개월 동안 시간이 날 때마다 틈틈이 테스트했습니다. **11 – 14**

이때 마침 「신세계」라는 신서체를 출시하려고 준비 중이었는데, 「신세계」를 통해서 테스트해보고 싶었던 부분이 하나 있었습니다. 우선 폰트는 CID(Character ID–keyed) 방식과 네임키드(Name–keyed) 방식이 있습니다. 조금 복잡한 이야기라서 쉽게 설명하면 한국, 일본, 중국(CJK)은 표현해야 하는 문자 수가 워낙 많다 보니 예전부터 CID 방식으로 폰트를 제작해 왔고, CJK를 제외한 모든 나라는 네임키드 방식으로 폰트를 제작하고 있습니다. 조금 더 간단하게 설명하면, 우리가 일반적으로 알고 있는 대부분의 한글 폰트는 CID 방식으로 제작되어 왔고, 우리가 알고 있는 CJK를 제

타이포그래피와 관점

신 세 계

CID-Keyed CJK (한중일)	Name-Keyed CJK를 제외한 모든 나라
국내 사례 많음	국내 사례 적음

CID Keyed/
Name Keyed

CID Keyed	Name Keyed
산돌네오고딕	Helvetica
윤고딕	Universe
SM신신명조	Futura
등등	Baskerville
..	..
대부분의 한글 폰트	신세계

17

외한 모든 해외 폰트는 네임키드 방식으로 제작되고 있습니다. 말하자면 저는 「신세계」를 네임키드 방식으로 출시해 보기 위해서, 그리고 '라틴 폰트에서 당연하게 사용되는 방식을 왜 한글 폰트는 못하는 거지?'라는 의문이 생겨서 6개월간 테스트를 했던 겁니다. 15 – 16

저는 같은 이름을 가진 두 가지 방식의 폰트를 덮어쓰기로 설치했을 때 문제되는 부분이 있는지 출시 전에 테스트를 했습니다. 테스트해 보니 CID를 먼저 설치하고 네임키드를 덮어쓴 경우에는 문제가 있었지만, 역순으로 설치할 경우에는 문제가 없다는 것을 확인했고 2020년에 네임키드 방식으로 「신세계」를 출시했습니다. 개인적으로 제게는 여러모로 '신세계'였던 것이죠. 17 – 18

제가 개발자는 아니지만, 기본적으로 버그와 오류는 출시된 이후에 사용자로부터 리포트를 받아 개선하는 방향이 가장 빠르다고 하더라고요. 출시 이후에 실제로 오류를 알려주는 사용자들이 있었고, 조금 전 설명했듯이 문제가 생겨도 CID 파일을 제공해서 덮어쓰면 된다는 해법을 확보하고 출시했기 때문에 다양한 이슈를 안전하게 수집할 수 있었습니다. 사용자 대부분이 어도비 사용자라서 그런지 모르겠지만 오류가 발생한 이슈는 모두 어도비에서 나왔고, 저는 여기서 얻은 이슈를 정리해서 어도비에 알렸습니다. 제가 전했던 내용을 요약하면, CID의 가장 큰 장점은 용량 압축이지만 점점 좋아지는 컴퓨터 사양 덕분에 이제는 적어도 한글 폰트는 네임키드 방식으로 사용할 수 있다고 전했고, 그러기 위해선 어도비 환경이 개선되어야 한다고 설명했습니다. 그래서 어도비 측과 많은 메일을

타이포그래피와 관점

PART 6 물러서서 바라보기

주고받고 화상회의도 진행했습니다. 여기까지 개발 영역에 대한 이야기를 했는데요, 저는 사실 단순히 지식을 얻으려고 이 영역을 공부한 건 아니에요.

저는 지식과 경험도 중요하지만, 가장 중요한 건 관점이라고 생각합니다. 그러니까 엔지니어한테 제너레이트 외주를 맡기더라도 "알아서 해주세요."라고만 하지 않고 "나는 이러한 부분에 높은 가치를 두고 있는 사람이니, 이러이러한 방식으로 제너레이트 부탁드립니다."라며 의견을 전달해야 한다고 생각해요. 말하자면 그 기술을 마스터하지는 못하더라도 관점은 가져야 한다는 겁니다. 저는 이것이 폰트에 한정되지 않고 모든 분야를 관통하는 이야기라고 생각해서 이제부터 관점에 대한 이야기를 해보려고 합니다.

우선 관점의 사전적 정의는 "사물이나 현상을 관찰할 때, 그 사람이 보고 생각하는 태도나 방향 또는 처지"라고 합니다. 저는 기술이 발전하면 할수록 사물을 바라보는 태도가 중요해지리라 생각합니다. 예전에는 기술을 다룰 줄만 알아도 그 자체로 사회적 가치가 있었지만, 이제 어떤 도구나 기술을 사용할 줄 안다고 해서 경쟁력이 있는 시대는 지났습니다. 디지털 시대가 발전할수록 개개인이 도구와 기술에 접근할 수 있는 진입 장벽이 낮아집니다. 예를 들면 플랫폼 개발 분야에서는 현재 로코드(Low Code)와 노코드(No Code)라는 서비스가 많아지는 추세라고 하는데요, 로코드는 최소한의 코드 작성, 노코드는 코딩 기술을 완전히 제외하고 드래그앤드롭(drag and drop)만으로 소프트웨어를 개발할 수 있게 해주는 기술이라고 합니다. 홈페이지를 만들 때 윅스(Wix)를 이용했던

개념이 소프트웨어와 앱 개발에 확장되는 것이죠. 많은 분야가 결국 개개인이 커스텀할 수 있는 DIY 형태로 가는 것 같은데요, 디자인 업계에도 과거에는 디자인 툴을 터득하는 것 자체만으로도 경쟁력 있던 시절이 있었습니다. 하지만 지금은 어떤 프로그램을 다룰 줄 아는지보다 어떤 생각을 가지고 했는지가 더 중요해졌습니다. 물론 툴을 다루는 숙련도가 높다면 지금도 가치 있겠지만, 디자인 툴을 다루는 일 자체가 굉장히 대중화되었고 기술을 빠르게 배울 수 있는 방법도 굉장히 많아졌죠.

저는 이렇게 기술이 발전할수록 디자이너가 갖는 관점이 중요하다고 생각합니다. 툴의 사용법은 더 이상 특별하지 않고, 대신 그 기술을 왜 사용하고 어떻게 사용할지에 대한 관점이 중요해졌다고 생각해요. 그림 19–23은 신건모 디자이너가 디자인한 《와이드》라는 건축 잡지인데요, 본문을 자세히 보면 다소 특이한 형태의 문장부호를 찾을 수 있습니다. 책의 주제나 내용과 어울리는 문장부호 형태를 찾다 보니 적합한 것이 없어서 직접 형태를 그리고 그 파일을 합성글꼴 기능으로 작업했다고 합니다. 말하자면 편집 디자이너가 폰트 프로그램을 이용해서 직접 글리프를 디자인한 것이죠. 19 - 23

얼핏 이런 이야기를 들으면 편집 디자이너도 폰트 프로그램을 다룰 줄 알면 유용하다는 에피소드가 될 수도 있을 것 같은데요, 물론 다양한 툴을 다뤄 작업에 적용하는 건 너무 좋은 일이지만 결국 "그 툴을 왜 사용하게 되었을까?"라는 질문이 더 중요하다고 생각합니다. 예를 들어 우리가 인테리어를 맡긴다고 상상했을 때 인테리어 업체의 기술력

타이포그래피와 관점

《와이드AR》 52호(와이드 편집부, 2016).

PART 6 물러서서 바라보기

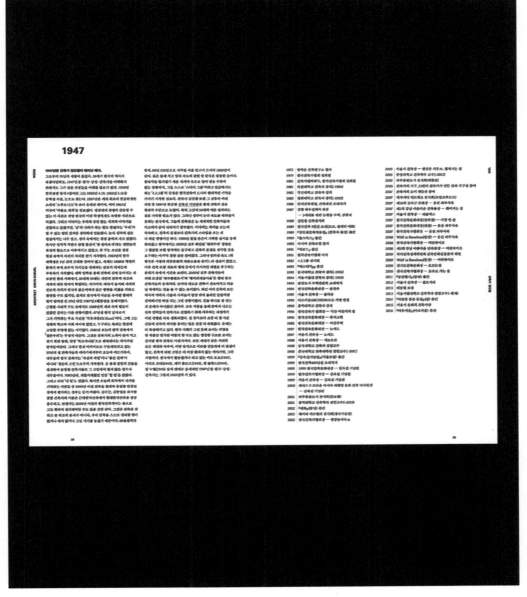

앞의 책(와이드 편집부, 2016).

타이포그래피와 관점

21

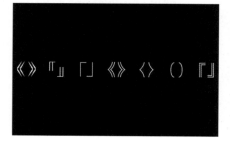

22

23

만 보지는 않을 것 같아요. 작업자가 어떤 철학을 바탕으로 그 공간에 그 자재를 사용했고, 또 어떤 생각으로 기술을 사용했는지가 더 중요하겠죠. 신건모 디자이너가 문장부호를 직접 디자인한 작업의 배경은 디자이너로서 가진 관점에 있습니다. 평소에 한글, 영문, 숫자, 문장부호, 한문, 화살표의 폰트까지 따로 지정할 정도로 형태에 관해 예민한 감각으로 쌓아온 자신만의 관점이 있는 것이죠. 고유한 관점이 툴을 찾고 그다음에 그것을 익히는 과정을 겪는 것이지, 어떤 기술을 터득하려는 목적이 먼저가 아니라는 말입니다. 24 – 26

폰트에서 이런 디자이너의 관점이 노골적으로 반영되는 요소 중 하나가 오픈타입인 것 같은데요. 오픈타입은 폰트로 편집 디자인을 할 때 굉장히 다양한 방식으로 활용할 수 있는 기능입니다. 인디자인에서 숫자 1을 타이핑하고 드래그하면 위첨자 1 혹은 아래첨자 1로 바로 대치할 수 있게 도와주는 기능이 나옵니다. 사용자가 필요해하는 비슷한 글리프는 무엇이 있을까 미리 예측하고 안내해주는 것이죠. 이런 오픈타입 기능은 폰트를 제작하는 사람의 가치관에 따르고 있어서 폰트마다 다른 기능을 갖추고 있습니다. 27 – 28

예를 들어 우리는 키보드상의 엔터와 콜론 사이에 있는 키를 따옴표로 많이 쓰잖아요. 이때 방향성이 없는 따옴표를 올바르게 바꿔주는 편집 작업을 하게 되죠. 여기서 이 글리프에 관한 재밌는 유래를 잠깐 말씀드리자면, 과거엔 타자기를 사용할 때 누를 수 있는 버튼이 한정적이고 자리가 좁다 보니 두 가지 방향을 갖고 있는 따옴표를 하나의 버튼으로 사용할 수 있게 만든 것이라고 합니다. 그

24 25

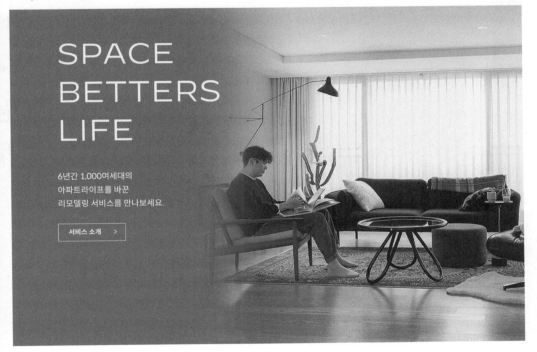

26

Apartmentary 서비스소개 포트폴리오 아파트멘터리 피플 회사소개

SPACE
BETTERS
LIFE

6년간 1,000여세대의
아파트라이프를 바꾼
리모델링 서비스를 만나보세요.

서비스 소개 >

아파트멘터리 웹사이트, https://apartmentary.com/

타이포그래피와 관점

한글
sm3신신명조04 / sm3중고딕02

로만/숫자/문장부호
Palatino LT Light / Univers LT Std Lig

주립 朱笠
Red Hat for Nobleman

날렵하고 가ㅂ
착용했다. 붉ㅇ
호ㄹ
ㄷ

ㅅ

장식

.5×19.0 cm | 말총, 대나무, 옻칠 |
선 중기 | 1전시실〈의생활〉

양새의 모자로 주로 무관(武官)이
을 하고 모자 양옆으로는
염(虎髥)을 장식했다. 영조 시대
었던 전양군(全陽君) 이익필(李益馝,
-1751)이 쓰던 것으로 당시 유행을
여주는 형태이다. 옻칠은 가구와
도구뿐만 아니라 의복에도 널리
리었는데 방수 효과를 내며 다양한
로 표현할 수 있어 고위 계층의
많이 사용되었다.

타이포그래피와 관점

CSS의 OpenType 기능에 대한 구문

마지막 업데이트 날짜 2021년 4월 29일

이 페이지에서는 각각의 구체적인 예와 함께 개별 OpenType 기능에 대해 자세히 다룹니다. 웹 프로젝트에서 OpenType 기능을 활성화하고 CSS에서 사용하는 방법에 대한 광범위한 개요는 다음 AEM 프로젝트 CSS에서 OpenType 기능 사용에 대한 도움말 문서를 참조하십시오.

합자

- 일반/표준 합자 (liga)
- 상황별 대체 (calt)
- 임의 합자 (dlig)

글자

- 작은 대문자 (smcp)
- 대문자에서 작은 대문자로 (c2sc)
- 스와시 (swsh)
- 스타일 대체 (salt)

숫자

- 라이닝 숫자 (lnum)
- 올드스타일 숫자 (onum)
- 비례 숫자 (pnum)
- 테이블 형식 숫자 (tnum)
- 분수 (frac)
- 서수 (ordn)

「CSS의 OpenType 기능에 대한 구문」, 어도비, 2022, https://helpx.adobe.com/kr/fonts/using/open-type-syntax.html

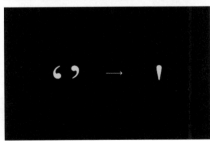

렇게 만들어진 타자기의 문장부호가 지금의 컴퓨터 키보드까지 이어져 온 것이죠. 폰트를 제작하는 사람이 이 부분을 고려한다면 '사랑해'라는 간단한 어절을 타이핑했을 때 드래그해서 따옴표로 편하게 바꿔주는 기능을 넣어줄 수도 있겠죠. 간단하고 짧은 글을 타이핑할 때는 꽤 편리한 기능이 될 수 있습니다. 29 - 31

이런 오픈타입 기능은 제작자의 철학에 따라 다양한 양상을 보입니다. 「바람체」와 「꽃길」을 디자인한 이용제 디자이너는 디지털 폰트 시대에도 한글 서체의 세로쓰기 문화를 이어가야 한다는 철학을 갖고 있었고, 이에 따라 본인이 제작한 폰트에 세로쓰기와 맞는 오픈타입을 넣기 시작했습니다. 예를 들어 일반적으로 가로로 타이핑한 문장을 세로쓰기로 변형하면 쉼표와 마침표는 가로쓰기용 문장부호 그대로 남아 있어요. 그럼 이때 쉼표를 드래그하면 세로쓰기용 쉼표인 모점이 뜨게 만듭니다. 마찬가지로 마침표를 드래그하면 고리점이라고 부르는 세로쓰기용 마침표로 간편히 바꿔줄 수 있습니다. 만약에 세로쓰기에 대한 철학을 갖고 있는 디자이너가 아무도 없었다면 이런 오픈타입이 들어간 폰트는 세상에 나오지 않았을 겁니다. 32 - 35

타이포그래피의 이런 기술적인 문제는 제작자가 어떤 부분에 가치를 두고 어떤 부분에 예민한 관점을 갖고 있는지가 큰 영향을 미칩니다. 예를 들어 타이핑된 '사랑해'라는 어절을 보고 시각적으로 예민하게 반응하는 사람들이 있습니다. 따옴표와 시옷 사이의 공백이 너무 크게 느껴지는 거죠. 이 부분에 불편함을 느낀다면 커닝이라는 오픈

타이포그래피와 관점

물— 흙— 바람이
생명 낳아 기르고,
다윤름
아름
희망 사람— 사람이
키워 나눈다.
생명이
희망이 아름답다.

바람.체, 이용제

내가 걸은 낯선 길을 기록한다.
이 길이 두렵지 않도록,
이 길에서 다시 길을 잃지 않도록,
길 위 어디에 서 있는지 알 수 있도록.

꽃길, 이용제

타이포그래피와 관점

34

35

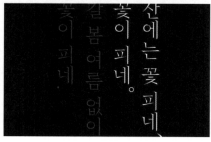

타입 기능으로 해결할 수 있습니다. 컴퓨터에서 폰트를 사용할 때 알게 모르게 누리고 있는 오픈타입 기능 중 하나인데요, 영문으로 타이핑할 때 사실은 커닝이라는 오픈타입 기능이 들어가 있어요. 예를 들어 'A 뒤에 W가 올 때 간격을 100유닛 좁힌다. W 뒤에 A가 오면 120유닛을 좁힌다.'처럼 다양한 알파벳의 경우의 수를 고려하며 간격을 조정해서 폰트가 제작됩니다. 이런 작업이 이루어지지 않으면 특정 조합의 글자 간격은 시각적으로 벌어져 보입니다. 글리프 하나하나의 간격이 딱 맞더라도 커닝값을 넣지 않으면 넓어 보이는 것이죠. ３６ – ３７

이걸 문장부호와 한글 조합에 넣는다면 어떨까요? 따옴표와 시옷 사이의 간격이 따옴표와 미음 사이의 간격보다 넓어 보이기 때문에 그 부분을 좁혀줄 수 있겠죠. 그렇다면 모든 시옷 음절을 정리해서 커닝값을 줄 수도 있을 겁니다. 경우의 수는 무궁무진하기 때문에 디자이너가 가지는 관점에 따라 끝없는 작업이 되겠죠. ３８

그리고 제가 서체 디자이너로서 어떤 디자인 관점을 가지고 있는지도 이야기해야 할 것 같아 짧은 예시들을 준비했습니다. 우선 '가까이'라는 어절을 타이핑한 그림 40의 서체는 제가 2020년에 출시한 「고요」라는 서체입니다. 쌍기역을 자세히 보면, 오른쪽 기역을 사선으로 처리하는 장치를 미세하게 넣었습니다. 이 좁은 너비에 어떻게 하면 쌍기역을 보기 좋은 농도로 디자인할 수 있을까 고민하다 넣은 장치입니다. 이런 장치들은 사실 크게 볼 때보다 작은 포인트로 본문에 조판했을 때 더 효과적으로 기능합니다. 이런 요소를 모든 글자에 기계적으로 넣은 건 아니고 굵기가 굵어질수록 더

타이포그래피와 관점

38

39

적극적으로 적용하는 판단을 했습니다. 이번엔 다른 글자를 한번 보겠습니다. 이음줄기라고 하는 부분도 굵기별로 다르게 디자인했는데요, 얇은 글자는 수직으로 처리하고 굵기가 굵어질수록 사선으로 처리하는 판단을 내렸습니다. 3 9 – 4 2

저는 단순히 표면적인 형태만 고려하는 것이 아니라 형태가 가지고 있는 속성에 대해 고민하며 디자인하기 때문인데요. 형태가 가지고 있는 속성이란 무엇일까요? 저는 얇은 형태는 그저 얇다는 태생적인 이유만으로도 날카로운 속성을 어느 정도 지니고 있고, 두꺼운 형태는 두껍다는 태생적인 이유만으로도 둔탁한 속성을 지니고 있다고 생각합니다. 이런 태생적인 속성을 고려해서 날카로운 글자는 둔한 각도로 처리해 주고, 둔탁한 글자는 날렵한 각도로 처리해 준 것입니다. 어떤 하나의 속성이 과하게 표출되지 않도록 일종의 과속방지턱 같은 것을 마련해 준 셈이죠. 사실 이런 것들을 머리로 계산해 가면서 작업하진 않습니다. '자, 얇으니까 이건 이렇게, 그리고 이건 두꺼우니까 이렇게 그릴 거야.'라고 공식같이 생각하며 일어나는 행위가 아니라 그저 무의식중에 일어나는, 어떤 본능 같은 것이라고 생각하면 됩니다. 그리고 그 본능에는 특정 속성이 과하게 표출되면 안 된다는 개인적인 취향도 들어가 있습니다. 만약에 그런 속성을 더 극대화하고 싶은 욕구가 있었다면 지금과는 반대되는 판단을 내렸겠죠? 4 3

이번엔 비슷하면서도 다른 경우인데요, 굵기가 굵어질수록 기역이 이음보에서 멀어지는 판단을 내렸습니다. 이번에도 형태의 속성에 대해 이야기하자면, 얇은 글자는 얇다는 이유 그 자체만으로

고요
2020

까 까 까 까

Thin Light Regular SemiBold

고요
2020

ㄲ ㄲ ㄲ ㄲ

Thin Light Regular SemiBold

타이포그래피와 관점

41

42

PART 6 물러서서 바라보기

지면에서 차지하는 검은색의 점유율이 낮습니다. 두꺼운 글자는 두껍다는 이유만으로 점유율이 높겠죠? 그래서 저는 '점유율에 따라 디자인을 다르게 해도 괜찮지 않나?'라고 생각했고, 이런 태생적인 속성을 고려해서 균형을 맞췄습니다. 그런데 같은 굵기 범주 내에서도 이런 장치를 넣은 부분이 있는데요, '까' '깨' '꺼' 같은 글자의 기역에는 사선으로 처리하는 장치를 넣은 반면에 '끄'와 같은 세로모임꼴 글자에는 넣지 않았습니다. 이것 역시 글자를 둘러싼 환경을 고려해서 내린 판단입니다. 세로모임꼴 구조의 쌍기역은 가로모임꼴 구조의 쌍기역보다 넓은 너비를 가지고 있습니다. 굳이 공간이 여유로운 글자까지 그런 장치를 넣어 통일해 줄 이유가 없다고 판단한 것이죠. **44 – 47**

이렇게 같은 폰트 안에서 다른 형태로 디자인해도 괜찮은지 의문이 들 수 있을 것 같습니다. 저는 디자인적인 판단을 내릴 때 그런 판단을 내리게 된 본질적인 목적에 대해 생각합니다. 글자 디자이너는 글자의 형태를 일관되게 통일하는 행동을 왜 하는 걸까요. "균질하게 디자인해야 한다."라는 목적을 위해 내리는 판단입니다. 저는 균질하다는 게 꼭 형태가 같아야만 하는 것은 아니라고 생각합니다. 쌍기역을 디자인한다면 그것을 보기 좋은 농도로 디자인하는 것이 본질이지, 쌍기역의 형태를 통일하는 것이 본질은 아니라는 겁니다. **48**

여기까지 타이포그래피와 관련된 기술과 디자인에 관한 여러 관점을 설명드렸는데요, 지금 다시 한번 관점의 사전적 정의를 읽어보면 보여드린 예시들이 이해될 듯합니다. 디지털 시대에서 같은 기술을 활용한다 해도 그것을 어떻게 활용할지는

타이포그래피와 관점

47

 까깨 꺼 끄

관점에 따라 달라진다는 이야기를 하고 싶었고요. 도구와 기술을 모두가 쉽게 얻을 수 있는 시대에선 자기만의 고유한 관점을 가진 디자이너가 경쟁력 있고 가치 있는 디자이너라고 생각합니다.

만약 제가 직원을 채용한다면 디지털 기술을 많이 아는 분보다 자기만의 디자인 관점이 있는 분을 뽑을 것 같아요. 물론 기술을 많이 아는 것도 중요하긴 한데요, 기술은 필요하면 배우면 되는 것이거든요. 저는 결국 디자인 철학을 지닌 직원이 더 가치 있고 고유성 있는 고급 자원이라고 생각해요. 또, 좋은 관점을 지닌 타이포그래피는 시대를 관통해서 적용된다고 생각합니다. 최근 NFT 시장에 대한 이야기가 많잖아요. 저는 NFT가 디지털 시대에는 고유성을 가진 무언가를 찾기가 점점 힘들기 때문에 그런 환상을 좇아 나온 것 같아요. 여러분이 시대를 관통하는 단단한 철학과 자기만의 고유한 관점을 갖게 되길 바라며 마치도록 하겠습니다. **4 9**

48

49

「떠오르는 NFT 시장… 디지털 예술품의 고유한 가치를 거래하다」, 황효진, 동아일보, 2021, https://www.donga.com/news/Culture/article/all/20211115/110256249/1

타이포그래피와 관점

(01) 제작하신 폰트를 온라인에서 유통하며 겪는 과정을 자세히 설명해 주시면 좋겠습니다.

서체 디자인이 끝나면 폰트 파일을 만들어 줄 수 있는 엔지니어에게 제너레이트를 의뢰하고, 그 폰트 파일을 토대로 여러 플랫폼에 입점 메일을 보냅니다. 예를 들어 패션 브랜드를 운영하는 사람이 의류를 만들면 직접 판매하기도 하고 무신사나 29cm 같은 플랫폼에 위탁해서 판매하기도 하잖아요. 폰트도 똑같습니다. 본인이 사이트를 직접 만들어 판매할 수도 있고, AG폰트, 마켓히읗, 산돌구름, 윤디자인 폰코 같은 플랫폼에 위탁 판매를 제안할 수도 있습니다.

- -

(02) 디지털 기술의 발전이 독립 폰트 디자이너의 삶에 어떤 변화를 일으켰고, 또 어떤 변화를 가져올 것으로 생각하시나요?

디지털 기술이 발전할수록 독립적으로 폰트를 만드는 사람들이 많아질 것 같은데, 이 인력들이 산업적으로 활용되는 방향이 폰트 시장에 중요한 변수가 될 것 같습니다. 저는 1인 디자이너가 서체를 제작하면 그 자체로 시장에 좋은 영향을 줄 수 있다고 생각합니다. 제

가 최근에 뚝섬역 서울숲 근처에서 팝업 전시를 열었는데, 사람들이 전시를 보고 이 서체들을 어디서 다운로드받을 수 있는지 물어보시더라고요. 그러니까 굉장히 많은 분께서 폰트는 당연히 무료라고 생각했고, 사실은 유료로 판매되는 것임을 안내해 드렸을 때 다소 놀라는 분들도 많았어요. 저는 이 부분이 굉장히 중요하다고 생각합니다. 폰트가 마땅히 돈을 지불하고 얻을 수 있는 디지털 재화가 아니라면 독립 폰트 디자이너라는 직업은 존재할 수 없습니다. 전시를 열면서 많은 분께 이런 공식을 설명했는데요, 폰트라는 건 컴퓨터가 알아서 만들어주는 줄 알았다는 분들도 있었고, 설명을 들으니 제 작업들이 왜 10년이 걸렸는지 이해된다고 해주신 분들도 많았어요. 결국 디지털 기술이 발전해도 공업적인 방식으로 찍어낸 대량생산 결과물이 아니라 한 사람이 고민하고 노력해서 제작되는 창작물이라는 인식을 주는 게 좋다고 생각합니다. 그런 변화가 좋은 한글 폰트가 나올 수 있는 토대가 되리라 생각합니다.

- -

(03) 그전에는 중요하지 않았으나 디지털 시대가 도래하며 타이포그래피에서 중요해진 개념이 있다면 무엇일까요?

지금은 디지털 툴로 레터링을 하고 있어서 글자에 어떤 변형을 가할 때 단순히 툴의 어떤 기능으로 수정하는 경우가 많잖아요. 어도비

일러스트레이터든 포토샵이든 모양을 변형하는 기능들이 다양한 툴에 잘 구현돼 있어서 쉽게 수정할 수 있지만, 그 기능의 힘을 빌리지 않고 직접 결과물의 패스를 만져서 수정해 보고 비교해 봤으면 좋겠습니다. 그리고 프로젝트에서 글자를 레터링하는 경우라면 어떤 고유성에 대한 욕구에서 출발하는 경우가 많습니다. 그런데 누구나 사용할 수 있는 기능의 힘을 빌려 기계적으로 수정한다면, 그것이 고유한 타이포그래피 결과물로 남긴 힘들겠죠. 그래서 본격적인 작업에 들어가기 전에 툴로 형태를 변형해서 방향성만 확인하고, 실제 결과물은 직접 만들어내는 것이 좋다고 생각합니다. 그럼 본인이 디자이너로서 얼마나 확고한 관점이 있는지 스스로 증명하는 시간이 될 테고, 그 시간들이 차곡차곡 쌓이면 자기만의 고유한 가치가 형성될 것입니다. 반대로 특별한 견해 없이 툴의 힘만 빌려서 작업한다면 결과물의 질은 온전히 기계가 제시해 줄 테고, 그것이 지속되면 단순한 기술자의 역할에 지나지 않는다고 생각합니다.

⋯⋯⋯⋯⋯⋯⋯⋯⋯⋯⋯⋯⋯⋯⋯⋯⋯⋯⋯

(04) 서체를 만들 때의 시각 보정은 사실 정답이 없는 문제라고 생각합니다. 어떤 이에게는 동그라미와 네모의 크기가 동일해 보이지만, 어떤 이에게는 동그라미가 더 작아 보일 수 있습니다. 이렇게 해답이 없는 시각 보정을 잘하기 위해서는 어떻게 공부하고 연습해야 할까요? 이에 대한 방법이나 팁이 있을까요?

정답이 없더라도 다양한 형태를 직접 비교하면서 훈련하는 과정이 필요하다고 생각합니다. 이론적으로 보여주는 예시 이미지를 한번 훑고 머리로 이해하고 넘어가는 것과 그 형태를 직접 만들어서 다양한 환경에 놓이도록 수정하며 파악해 보는 것에는 엄청난 차이가 있다고 생각해요. 한글 서체 디자이너라면 같은 낱자를 다양한 크기, 굵기, 뼈대로 수정해 보며 무엇이 최선의 결과인지 찾아내기 위해 노력해야 합니다. 시각 보정은 지금 마주하고 있는 형태가 정답이 아닐 수 있다는 의심을 하고, 따라서 더욱 성장하게끔 큰 도움을 주는 개념입니다.

⋯⋯⋯⋯⋯⋯⋯⋯⋯⋯⋯⋯⋯⋯⋯⋯⋯⋯⋯

(05) 서체 디자인과 관련해서 아날로그 기술보다 디지털 기술에 관심이 많고, 그래서 더욱 디지털 기술에 집중했다고 이해했습니다. 비슷한 관점에서 손 글씨가 예쁘지 않은 사람은 디지털 서체를 만드는 데 문제가 있을까요?

저는 손 글씨가 예쁘지 않아요. 이 일은 디지털로 '글자의 형태를 그려내는 행위'이기 때문에, '글씨를 쓰는 행위'와는 직접적인 관계가 없다고 생각합니다. 그런데 손 글씨와 관련된 서체를 만든다면 손 글씨를 잘 쓰는 사람들이 형태를 기획하기에 유리하겠죠.

⋯⋯⋯⋯⋯⋯⋯⋯⋯⋯⋯⋯⋯⋯⋯⋯⋯⋯⋯

(06) 네임키드 방식으로 만든 한글 서체도 문제없이

타이포그래피와 관점

구동할 수 있게끔 어도비가 업데이트를 예정했는지 궁금합니다.

몇 년 전에 미팅에서 긍정적인 답변을 들었지만, 작업량이 굉장히 클 것으로 예상되기 때문에 현실적으로 어려울 수 있다고 생각합니다. 만약에 업데이트가 이뤄져도, 이전 버전의 사용자가 존재할 것이므로 폰트를 제공하는 입장에서는 여전히 리스크가 존재합니다.

..

(07) 관점을 많이 언급해 주셨는데요, 아직 제 고유성에 관해 많이 고민하고 방황하고 있는 디자이너로서 강연을 인상 깊게 들었습니다. 저는 본인만의 관점을 가지는 방법이 궁금합니다. 관점과 고유성은 어떻게 형성되는 걸까 하는 생각이 듦과 동시에 디자이너님은 어떻게 본인만의 관점을 가지게 됐는지 궁금합니다.

어느 누구나 관점은 갖고 있습니다. 다만 좋아하는 대상에만 관점이 있을 뿐이죠. 탕수육 소스의 부먹, 찍먹 논쟁이나 민트 초코 논쟁에 대해서는 대부분 자기만의 관점이 있습니다. 매일 음식을 먹고 즐기면 어떤 관점이 생기는 것처럼 타이포그래피를 일상적으로 즐긴다면 관점이 생기겠죠. 감각이나 테크닉뿐 아니라 어떤 대상을 진심으로 좋아하고 즐기는 것도 재능입니다. 그 대상을 좋아하지 않고 단순히 공부하는 것에 그친다면 그땐 아무 관점이 없을 것이라고 생각해요. 주어진 시간에 칼같이 작업하고 생각을 종료하는 사람은 진심으로 디자인을 좋아해서 하루 종일 디자인 생각만 하는 사람보다 당연히 관점이 없겠죠. 무언가를 진심으로 좋아하고 즐길 수 있는 마음이 생긴다면 그것 또한 재능이니 그 마음을 소중히 여기고 잘 키워나가는 사람들이 많아졌으면 좋겠어요.

..

(08) 디자인 관점은 어떤 과정을 통해 기를 수 있을까요? 좋은 디자인 관점을 기를 수 있는 활동이나 작품을 추천해 주세요. 연사님 개인적으로 좋았던 작업 소개도 좋습니다.

노력으로 관점을 기르는 방법은 잘 모르겠습니다. 앞서 말했듯이 관점은 진심으로 좋아하고 즐길 때 생긴다고 생각해요. 다만 해당 분야의 전문가들에게 어떤 관점이 있는지 살펴보는 일은 도움이 되겠죠. 요스트 호훌리가 지은 『마이크로 타이포그래피』를 읽어보면 타이포그래피에 예민한 사람들이 어떤 부분에 주목하는지 엿볼 수 있습니다.

..

(09) 서체를 세상에 내보내기 위해서는 어느 순간에는 수정을 멈춰야 한다고 생각합니다. 어떤 기준으로 서체의 완성을 가늠하는지 질문하고 싶습니다.

자존심을 기준으로 완성을 가늠하는 것 같아

요. 디자이너로서 스스로 부끄럽지 않을 수준까지 작업하는 것이죠. 그런데 작업하다 보면 서체 디자이너만 알아볼 수 있는 영역이 존재함을 깨닫게 됩니다. 실제 폰트를 사용하는 입장에서는 인지하기 힘든 디테일의 영역이죠. 그런 영역들을 전부 마스터하려 한다면 완성하기까지 굉장히 오랜 시간이 걸릴 수 있습니다. 이는 '실사용자의 디자이너'가 될 것인지, '디자이너의 디자이너'가 될 것인지를 가르는 갈림길일 수 있습니다. '완성도를 높인다'는 모호한 개념을 좇으며 작업하는 서체 디자이너에게 이 답변이 도움이 되길 바랍니다.

··

(10) 이전에 프리랜서 타입 디자이너를 직업으로 계속 삼기 위해서는 체계적인 하루 일과가 필요하다고 말씀하셨는데, 요즘에도 규칙적인 생활과 작업을 이어가고 있는지 궁금합니다.

「청조」「초설」「고요」를 작업할 때 아침 5시에 일어나 시작했고, 작업하면서 쌓인 스트레스를 저녁 달리기로 풀어내는 루틴으로 생활했어요. 좋게 말하면 건강한 작업 루틴을 실행한 것이고, 나쁘게 말하면 'N포 세대'라는 신조어처럼 많은 것을 포기한 삶을 살았음을 의미합니다. 당장 큰돈이 되지 않는 일에 정신력을 최대치로 쏟아내려면 돈을 쓰지 말아야겠죠. 누군가를 만나는 것도 방해 요소가 됩니다. 완벽하게 규칙적인 생활을 하려면 모든 변수를 차단해야 해요. 지금은 결혼하고 환경

이 많이 바뀌어서 그때 루틴을 지키지는 못하지만, 일찍 자고 일찍 일어나서 작업하는 루틴은 지키려고 노력하는 편입니다.

··

(11) 작가님의 이번 개인 전시회에 가지 못해 너무 아쉬웠습니다. 앞으로도 비슷한 전시를 더 진행할 계획이 있는지 궁금합니다.

네, 전시뿐 아니라 서체 디자인 분야의 가능성을 넓힐 수 있는 다양하고 재미있는 시도를 할 생각이니 관심을 두고 지켜봐 주세요!

타이포그래피와 관점

닫는 글
최슬기, 한국타이포그라피학회 회장

〈T/SCHOOL: 디지털 시대의 타이포그래피〉는 한국타이포그라피학회가 새로운 시대의 타이포그래피 문법을 탐구하려는 목적으로 2021년에 시작한 강연 프로그램입니다. 데스크톱 컴퓨터와 인터넷 보급 이후 급속도로 확산된 디지털 타이포그래피가 일종의 그래픽 양식으로 자리 잡은 오늘날, 디지털은 더 이상 신기하고 새로운 기술이 아닌 우리 일상의 당연한 일부가 되었습니다. 이제 디지털 기술의 혁신은 파격적인 타이포그래피 표현의 영감이 되는 데 그치지 않고 커뮤니케이션 구조와 체계의 근본적인 변화를 요하고 있습니다. 그리고 〈T/SCHOOL〉은 그런 전환의 시대에서 타이포그래피의 역할은 무엇인지 질문을 던져보고자 합니다.

한국타이포그라피학회는 2009년에 설립된 학술 단체입니다. 타이포그래피를 연구하는 디자이너, 편집자, 작가, 교육자가 모여 연구와 실험의 결과를 발표하고 서로 의견을 교류하는 장입니다. 학술지 《글짜씨》를 통해 연구자들의 자리를 마련하고, 다양한 주제와 새로운 형식의 전시를 개최하여 타이포그래피 실험의 확장 가능성을 모색하기도 합니다. 학회의 이런 타이포그래피 연구는 디지털 환경

속에도 깊숙이 진입해 있습니다. 가장 최근 호인 《글짜씨》 23호에서는 '스크린 타이포그래피'를 주제로 기술 혁신이 개별 디자이너와 디자인 프로젝트에 끼치는 영향을 분석했고, 학회의 전시는 영상 소설을 온라인으로 출판하는 형식을 취하기도 했습니다.

〈T/SCHOOL 2022〉는 2022년 11월 4일과 5일 이틀간 열렸습니다. 이번 기회에는 콜로소와 협업하여 학회의 강연과 교육 활동을 좀 더 다양한 관객에게 선보일 수 있었습니다. 〈T/SCHOOL 2022〉는 타이포그래피의 표현과 구현 기술이 일으키는 변화에서부터 사회적, 경제적, 문화적 현상을 반영하는 새로운 타이포그래피 형식까지 폭넓게 아우르며 '디지털 타이포그래피'라는 주제를 다루고자 노력했습니다. 그림문자인 이모지와 다국어 타이포그래피로 언어와 문화의 경계를 허물고 열린 커뮤니케이션을 추구하는 프로젝트들을 시작으로, 데이터의 변화에 따라 속성을 달리하는 살아 숨 쉬는 문자 실험, 공간과 거리의 제약이 압도하듯 보이던 팬데믹 환경에서 벌인 소통과 협업의 실천, 타이포그래피를 매개로 하는 사진, 미술, 건축 등 다양한 장르를 연결하는 프로젝트들을 살펴보았습니다. 글자체 한

벌을 통해 아이덴티티 경험을 어떻게 확장할 수 있는지, 언론 매체의 콘텐츠가 어떻게 다양한 채널로 분절되고 다면화하는지, 그런 과정에서 디자인의 역할은 무엇인지 알아보았습니다. 디지털 웹 환경에서 글자체를 구현하는 기술의 역사와 오픈소스 폰트의 개발 과정도 들여다보았습니다. 후반부에서는 도구의 변화와 디자이너만의 관점과 태도가 창작에 어떤 영향을 끼치는지 이야기해 보았습니다.

〈T/SCHOOL 2022〉는 열띤 질의응답의 시간으로 만족스럽게 막을 내렸지만, 아직 답을 구해야 하는 질문은 많이 남아 있습니다. 생생한 강연 현장을 기록한 이 책이 새로운 발견과 실험으로 이어질 독자의 연구에 도움이 되면 좋겠습니다.

디지털 시대의 타이포그래피

디지털 시대의 타이포그래피

디지털 시대의 타이포그래피

디지털 시대의 타이포그래피

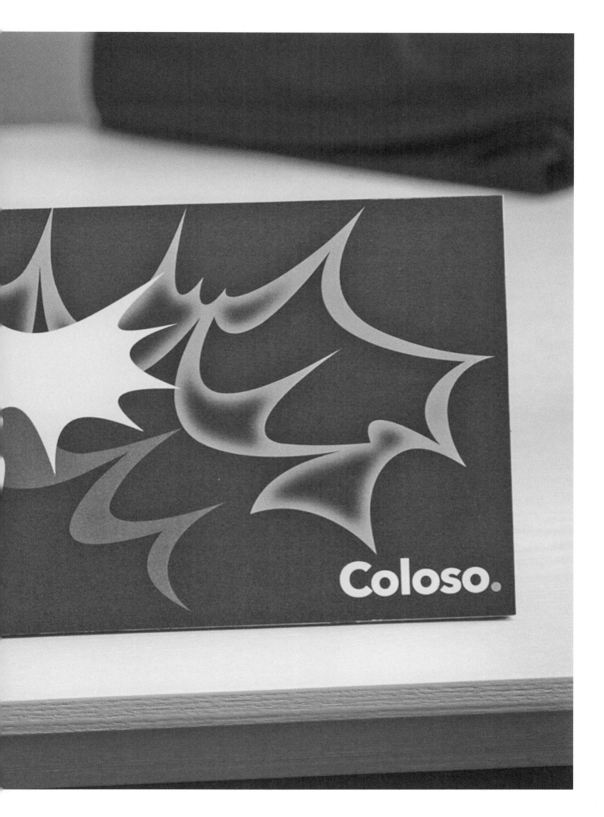

디지털 시대의 타이포그래피

찾아보기

디지털 시대의 타이포그래피

찾아보기

찾아보기

찾아보기

한국타이포그라피학회

한국타이포그라피학회는 2009년 창립한
학술 연구 기관으로 학술 활동을 통해
타이포그래피 분야의 발전을 꾀하고 한국
시각문화 발전에 이바지하고자 합니다.

한국타이포그라피학회의 학술 활동은
학술지《글짜씨》출판, 학술대회,
정기 전시를 기본으로 하며 한글
타이포그래피, 타이포그래피 용어,
국제타이포그라피비엔날레, 연구 다양성을
위한 특별위원회를 두어 운영하고 있습니다.

한국타이포그라피학회의 지속적인 활동
소식은 아래의 계정을 통해 확인하실 수
있습니다.

인스타그램

@koreansocietyoftypography

웹사이트

k-s-t.org

T/SCHOOL 2022

행사 기간. 2022년 11월 4일(금), 11월 5일(토)
진행 방식. 온라인 스트리밍
참가비. 무료

주최. 한국타이포그라피학회
주관. 한국타이포그라피학회, 콜로소
협력. 안그라픽스

참여한 사람들

강연 연사. 고현선, 이은호, 심준, 니콜 미노자,
냇 매컬리, 박소선, 고윤서, 김현호, 이환, 이현송,
구모아, 김태화, 김대권, 길형진, 강이룬, 채희준

Q&A 참여자. 김가현, 김승환, 김주경, 김초원,
박이랑, 박정수, 신나리, 윤여름, 이노을, 홍성은,
홍은주, 황다현

사회자. 석재원, 김수은

기획자. 석재원

운영진

최슬기 (한국타이포그라피학회 회장)
석재원 (티스쿨특별위원회 위원장)
김수은 (한국타이포그라피학회 사무총장)
박고은 (행사 아이덴티티 디자인 및 디자인 총괄)
콜로소 (진행)
오버에이블스튜디오 (제작)
레오닷, 리바이벌랩스 (송출)
김현경 (강연 번역)
박광은 (웹사이트 개발)
최홍주 (강연 자료집 및 기록집 디자인)

한국타이포그라피학회 티스쿨특별위원회.
최슬기, 석재원, 김수은, 박고은